CIRCLE

1

島嶼裡的遠方

探索台灣中級山，
尋找荒野裡的最後一片祕境

崔祖錫

——

著

獻給每一位曾跋涉於山徑林間，
宿營於蒼穹夜幕之下，
在荒野中尋找路跡與山頭的山友。

目錄

CHAPTER 1

認識台灣中級山

從認識台灣各種山岳型態開始，再談中級山特色與探勘式登山的要領，最後也給各位好手以及給初心者各種建議，領略中級山的冒險與美好。

CHAPTER 4

入門路線10選

在真正成為能遨遊於中級山的好手以前，先從這十條入門路線開始，循序漸進，徐徐感受中級山的魅力，也體驗中級山會帶來什麼樣的考驗與刺激。

CHAPTER 3&4

各路線「難度」、「體力需求」、「危險度」指數參考說明

● **難度**：為該路線的攀爬挑戰綜合指數，結合時間、體力與技術難度等條件的考量。

　7-10級：爬升下降落差大、部分路線不清楚、必須具備較高階探勘技巧，或路線中有需要特別小心、開繩確保的危險地形、必須規劃4天以上的長天數行程。

　5-6級：屬於綜合中級難度。

　1-4級：屬於綜合中低難度。

● **體力需求**：攀登文中路線所需的總體力耗損度，與路程長度、總爬升落差、爬升急遽程度相關。

● **危險度**：若此路線有較多危險、需要特別注意的地形，如斷崖、崩塌、崩頹鐵軌或林道，或需繩索系統確保的危險地形（斷稜或溪流等等），則會依程度標示出中、高危險程度，以特別提醒。

注意：上述指數仍為筆者主觀的評判感受，主要目的在於讓讀者能有初步了解並謹慎面對。這些指數也可能隨時間、路徑、地貌、步道設施與交通等各種條件或狀態的變化，而有很大的差異。

選擇走進大險的路，
看見大美的遠方

—— 麥覺明

密林遮天、倒木橫陳，好不容易游出茫茫箭竹苦海，掙得一小片林窗下的視野，但很快又被眼前密布的藤蔓荊棘擋住去路。隊伍裡不時傳來一聲聲淒厲慘叫，有人踩空滑跤，有人遭芒草劃傷、荊刺勾纏，還有高過一個人身的玉山箭竹，無情地回彈賞巴掌，在體力消耗始盡、心志被折騰挫敗到極限時，在眼前的巨大阻擋去路，背負重裝的隊員，這下匍匐鑽洞也不是、抱樹跨欄也行不通，最終卸下裝備，各自使出縮骨功，或是劈腿跳躍等獨門絕技，互相扶助越過無數根沒有人想計算的障礙，直到前方柳暗花明處，卻是幾縷幽幽薄霧襲來，纏綿、繾

綣，調色出濃稠的白牆一片，徹底遮斷視線。大夥只得再翻出各式指路的等高線地圖、指北針、GPS，甚至得緊急迫降在一處斷稜崖壁，艱難地整理出一小方足夠供大夥擠一夜的營地，隔日待雲霧退散、重整身心，再戰迢遙未知的天險……

這是《MIT台灣誌》拍攝團隊和山林經驗豐富的嚮導協作們，然而，攝影機帶回來的真實又極富野性的畫面，每每讓我和後製人員目不轉視的前，看著螢幕裡雲霧流動的參天古木、幽遠清澈的深壑溪澗，不禁要讚嘆：「這就是原始的台灣，從古老洪荒中拔地而起的台灣」，這些創世紀一般神祕又深邃瑰麗的景致，大多深藏在台灣島嶼的中海拔山區，以山岳界對山的級別區分即是「中級山」。

當我知道第一本以台灣「中級山」為名的介紹專書即將問世時，非常佩服作者祖錫的膽識和專業背景。親身走過、爬過的人就知道，這是一個艱鉅又龐雜的工程，不僅僅是現場圖文資料的拍攝蒐集，書寫者本

身必定得親力親為踏進那片杳無人跡的荒山野嶺，除了遭遇到地形、天氣的考驗，無止境的忍受各式叢林植被磨人的遍體鱗傷，甚至幾乎無一倖免的任螞蝗吸血大軍吃飽飽，最終才能撥開重重險阻，得見少人涉足的絕世奇景。一張張拍攝精湛的作品、字斟句酌的的文字，彷彿都能讓閱讀者身歷其境、感同身受。

對於同是手繪地圖的愛好者，總覺得年輕的祖錫還多了一些老式的浪漫，當我沉浸在書中曾經走過，或是心所嚮往卻始終不曾踏足的山徑，再對照用心親繪的山系、水文、路線、動植物分布地圖時，彷彿再次重遊山林，回到那一座座枝椏盤虯、有著厚重綠毛衣披覆的杜鵑老林。

血液裡不論是否流竄著冒險的因子，相信都能讓我們在這一本中級山祕境探勘的扉頁裡，尋找到大險之後的大美風景。

推薦序

中級山，真正的武林

陳德政

歐洲水手駕著船，十六世紀時，在太平洋邊陲發現了一座翠綠的島嶼。他們望著島上隆起的山巒，站在甲板上高喊：「Formosa!」——福爾摩沙，一座美麗的島。

一百年後，清朝在海島上設立了臺灣府，首任知府蔣毓英考察當地風土，編纂了《臺灣府志》，他在卷二〈敘山〉裡寫道：「深山之中，人迹罕至。其間人形獸面、鳥喙鳥嘴、鹿豕猴獐，涵淹卵育；魑魅魍魎，山妖水怪，亦時出沒焉……」在那段敘述中，早期的探勘者彷彿深入了一座鬼島。

美麗崇高，又讓人心生畏懼，野生生的自然，激

起人心裡一種矛盾的情感。

人類的文明在二〇〇八年跨過一個重要的分水嶺——智人（Homo sapiens）的歷史中，居住在都市的人數首度超越了鄉村的人數。現在的我們，是不折不扣的都市動物。從另一個角度看，人類將愈來愈多綠地改造為都市，在擁擠的灰色網格間，過著某種類似囚犯的生活。

所幸，島嶼裡也有遠方，即一座座活潑的、自成生態系的大山或小山。遠方也是海洋，但海無邊無際，難以捉摸。而山，可以量測出較明確的體態、穩定的高度；可以藉由觀察它的生態和地貌，找出一扇通往它的門——用手掌確認好邊界，再把身體渡過去，一趟一趟地進入。

亞當在伊甸園被神賦予一項使命——替萬事萬物命名。《臺灣府志》描述的：「臺灣之山，不可勝計，多無名號……」歷經數百年的命名工程，從清人、日人、國民政府至現代，參考諸多原住民族語和典故，無名之山，如今多已「有名」。而在熱門的百岳群峰及環抱都市的郊山之外，真正的武林，是中級山域。

中級——字面上是介於大小之間的量級，是簡化過的語言，為了方便歸類與讓人認識。這本書「還原」了台灣中級山的豐富層次，從地理、水脈、植被、人文，乃至攀登的脈絡，把一股活生生的立體感注入中級山體內，他們彷彿從書頁間站了起來，伸展著四肢，而孕育他們的，依然是那座美麗的島。

也許某種層面上，我也是山頭搜集者（Peak bagger）吧？開始登山後，花了九年時間完成了台灣百岳。這進進出出的過程，從平地到海拔三千公尺之間，有無數「中級山」掠過我身旁。但我只顧攻頂，鮮少駐足，不太關心那些中海拔住民的身體裡裝了什麼有趣的世界。

這本書是一個提醒：我們學習用更平衡的目光，去凝視台灣島上所有的山群。

為台灣中級山
寫一本書

崔祖錫

我一向喜歡沒什麼人爬的山，喜歡那種被重重荒野包圍，似乎遠遠被現代化文明拋棄的感覺……

如同一般接觸登山的人一樣，年輕時的我，一開始也瘋狂且熱愛攀登百岳。台灣高山吸引我的，除了雄壯的山容、遼闊的視野，可能還有那個年代的高山所特有的空曠氛圍。隨著百岳數量迅速的累積，大概在爬完號稱難度最高的南三段，擁有了四、五十座百岳後，高山縱走對我而言，變得像是一種例行公事。對於正值活力充沛的年輕人，的確少了點刺激與挑戰。

當時登山社團都是以鄰近的中級山作為平日的訓練場。在那個年代，那些北橫山區的中級山，可不像現在都有清晰的路徑，就連走通那結鳥嘴這樣現在已經很步道化的稜線，都算得上是探勘出新路線的創舉。有位升上研究所，在台大登山社接觸到探勘中級山技術的學長，也常常給我們這些大學部同學不同的技術、觀念和新的視野。不過，當時對我而言，中級山仍是不高不低、林木森森又潮濕、螞蝗多兼路跡不清，純粹用來訓練登山能力的場域而已。

直到我偶然翻起大一就團購回來、放置一年從未看過的初版《丹大札記》，我的山岳世界從此開始出現翻天覆地的變化。原來那些以前只是單純好奇、從未深究的廣大中級山域，竟有這麼多蠻荒、未知、充滿驚喜、生意盎然……幾乎可以說是最具台灣特色的美景與祕境，也藏有這麼多過往山林子民生活與殖民統治的隱密往事……在某種意義上，這裡有著更接近我喜歡的那種遠離文明的荒野特質。最重要的是，有這麼一群人，在探索這片最具台灣山林特色，卻長期被忽視的山林裡，創造出屬於他們自己的故事與回憶。

在那個沒有GPS，只靠紙本地圖，連找資料

都要親自出馬去其他社團借資料影印，或得想辦法找到前輩詢問，或翻閱舊地圖與文獻，甚至直接到當地問路、硬著頭皮探索的年代，台灣中級山域的自然環境與現在可是大不相同，但就好像大航海時代的新大陸，或是其他未知的海洋版圖與島嶼一樣，對於那個少不經事的懂懂青年，探勘中級山就好像成爲全部的宇宙，而我們的確也在那時那地創造了獨屬自己的難忘回憶，與那些自以爲是的成果。

多年後，我已成爲一個不太積極、號稱從事登山寫作與教育工作的中年大叔。而台灣山岳的自然環境與人文環境，在經歷了三十年的時光後，也有了巨大的變化。儘管原始況味依舊，但可說已經沒有全然陌生的大片中級山區。山區地貌、動植物生態都產生了巨大變化；狩獵文化改變、各地原民陸續返鄉尋根；更多祕境與史蹟被細緻地探索出來，許多曾經的探勘級路線也轉變成爲經典的登山路線，然而，那些山裡的遺跡也緩慢而持續的傾頹崩毀……如今無論業餘或學術領域，皆是能人輩出，而在面對這片號稱「台灣最後的祕境」時，在生態、人文歷史或其他研究領域，都已有比以前多上許多的了解。

雖然我在中級山活動的年分夠長，但絕不是探勘中級山領域裡最頂尖且爬最多的人；在文史研究與遺跡踏查上，也都只能追隨那些學術大大與積極探勘者的腳步，後知後覺；甚至在自己的研究所專業（森林所），也是半路出家，僅算是懂些皮毛的解說者。但這麼多年過去，始終沒有一本專門爲中級山做出廣泛介紹的書籍出現。

距離上一本獨力完成的書已經超過十年，這段時間以來，在各出版界熱情邀約，累積了不算少的攝影作品等前提下，歷經數年拖沓與折磨，終於在這個書本已經不再是那麼主要知識媒介的年代，略盡棉薄之力的爲中級山寫出了一本書。也許內容還是不夠全面或深入，也許錯誤疏漏仍舊不少，也許我本就不是最有資格寫這本書的人。但期許藉由這本書的開始，能讓更多人開始認識、接觸這片可說最具「台灣本質」的山林。

儘管距離完美甚遠，寫完這本書還是相當耗時費力。感謝小P教導我GIS地理資訊系統、阿慶教

我AI繪圖工具，得以完成複雜的十二大區地圖的繪製。感謝一路以來陪著我探勘的戰友小曾、馬修、金台、小麥等等，還有過往我曾一起構築探勘夢的登山社夥伴、十年來陪我踏查的文山社大中級山學員。沒有你們，我無法到達這麼多夢想中的天堂。

感謝各路前輩、自然生態與文史探勘者與研究者提供的資料，無論你知不知道影響了我，都讓台灣中級山背後的故事更加立體與深入。此外，感謝Peggy、阿超、曼儀與台邦‧撒沙勒老師忍受本書淺薄的寫作，願意幫此書審訂。

感謝始祖鳥心恬長期支援各種登山裝備，感謝相關單位如高見社區發展協會，我的原住民朋友力昌、小薇、董哥等人，在原民文化上各方面的協助。當然要感謝很有耐心等我，相信我且長期容忍我任性的本書副總編輯韋毅，與非常辛苦的美術設計彥宏，我們最終還是把這本很難搞的書熬了出來。最後，感謝家人與周圍的朋友，還有其他不及寫進來的人，長期給予讓我足夠任性的環境，做個懶散的自己。

有一天，如果有人因為看了這本書，在台灣某處

罕為人知的荒野、在險巇崩壁上、在巨岩峽谷的奔流中，或在濃密雲霧的荒莽之下，或在傾頹到幾不可辨的前人遺跡旁，霎時體驗到與自然共振的狂喜——就像我曾經有過的那樣——也許寫這本書的這麼多憂慮與辛苦，也堪告慰。

二〇二四年五月 於板橋住所

CHAPTER

1

認識台灣
中級山

從認識台灣各種山岳型態開始，再談中級山特色與
探勘式登山的要領，最後也給各位好手以及給初心
者各種建議，領略中級山的冒險與美好。

壹 走進台灣的山

「中級山」到底是什麼？為什麼有人說中級山是台灣攀登起來最困難的山，卻冠以令人誤導的「中級」之名？又為什麼這本書說中級山是台灣真正的荒野？相比於高山百岳、郊山，中級山好像是最少人關注的山域？它們真的不吸引人嗎？

若是對台灣山岳還很陌生的人，望文生義，也許會覺得「中級山」是比「初級登山」再困難一點的山。

然而，對於在爬百岳或常常爬郊山的人來說，除了少數知名山岳，中級山就是那些又遠又不具特色、不高不低、沒展望、貌不驚人的冷門山岳……

雖然以上種種說法都成立，為什麼我在台灣可以爬了三十年的中級山，至今卻有許多路線和地點仍未到過，而且一直吸引我前去？又為何值得出一本，甚至更多本書，來好好記錄這些備受冷落的山岳？

我先簡單講個結論，「中級山」的名稱其實緣於歷史，是個容易引人誤會的名詞（說「山海拔山岳」比較適合）。其實，中級山的難度一點也不中級，主要是代表著台灣中海拔（約莫一千多到三千公尺間）、屬於溫帶氣候、較少人造訪，也曾經是山岳原住民族活動的主要領域。部分區域更經歷了伐木浩劫，如今許多也已歸原始自然。

以我的觀點來看，台灣最具代表性的風景、最壯麗的山岳溪谷、保留最盎然生意的生態，還有許多震撼人心的人文與自然歷史，都在中級山。同時，要真正能深入踏查中級山，也需要最豐富的經驗、體能與技術。若排除了技術型登山路線，整體來說，中級山的確是台灣最難攀登的山域。

但以上這些結論可能太過直接，我們若要真正了解中級山，得先認識台灣山岳的整體與特色，同時，也要先了解高海拔的高山與低海拔的郊山，這部分會在後面的內容提到。

島嶼上的五大山脈

眾所周知，位在歐亞大陸東側與太平洋交界處的

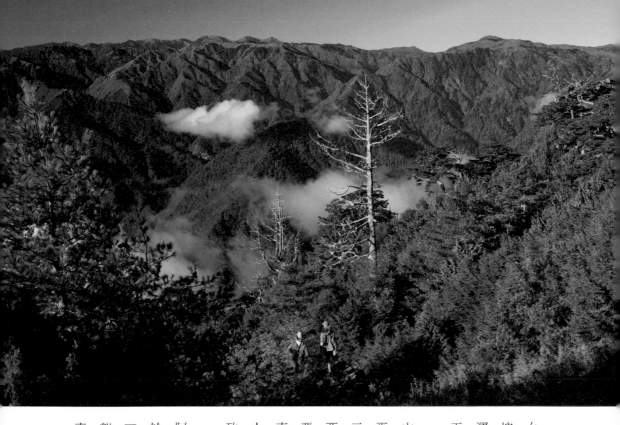

台灣是個多山的島嶼，是歐亞大陸板塊與菲律賓海板塊擠壓，經過兩次主要造山運動而隆起的島嶼。造山運動至今仍未停歇，經了解，隆起最高近四千公尺的玉山，每年平均仍會增高兩公分。

除了造山作用，台灣也因為風化與侵蝕而雕刻出山岳現今的樣貌，並在低處形成人口主要活動的沖積平原區域。現今的台灣島嶼，有七○％是山地地形，三○％是平地地形。除了大屯火山群、基隆火山群、惡地外，台灣主要的山地大致可劃分為五大山脈，由東到西依次為海岸山脈、中央山脈、雪山山脈、玉山山脈、阿里山山脈。而山脈也因板塊擠壓的方向，大致呈北北東─南南西走向。

有些地質學家主張，玉山與雪山山脈原屬同一脈，阿里山山脈向北可延伸到東北角的鼻頭角，這些現在位於雪山山脈西北側的山群被稱為「加里山山脈」。無論「雪山─玉山山脈」與「加里山─阿里山山脈」，都因西部河川的侵蝕切割而支離破碎。而位於台灣東部，以花東縱谷為板塊交界，隸屬於菲律賓海板塊範圍的海岸山

台灣五大山脈示意圖

脈，則擁有與本島相當不同的地質環境。

在五大山脈中，中央山脈可以說是台灣屋脊。玉山、雪山和中央山脈都有超過三千公尺的高山，阿里山山脈丰脈上最高峰大塔山為二六六三公尺[1]，並未超過三千；海岸山脈最低矮，最高峰為一六八二公尺的新港山。

以地質狀況來說，台灣的地質越往東部則越古老，這些壓在地層較低處的古老沉積或火成岩，也因岩化作用[2]。而更緻密、更堅硬，形成更加陡峭險峻的地形。越往西部，地質年代就越年輕，母岩岩化與作用時間較短，岩質較為鬆脆，因此容易被侵蝕或形成崩塌，山勢也相對較緩。

山岳高度與密度之最

台灣和周圍一樣都是東亞島弧[3]的日本與菲律賓，三者都是因板塊擠壓運動，形成面積比例超過七〇%的山地型島嶼。

菲律賓面積比台灣大八點三倍（山地面積與數量也是）；日本面積大台灣十倍（山岳數量同樣比台灣多十倍），最高峰是三七七六公尺的富士山，皆低於玉山。

如果以數量來說，台灣的土地面積與山岳數量僅日本的十分之一，然而三千公尺以上的山峰至少超過兩百五十座，而全日本三千公尺以上的山僅有二十三座。

如果再以密度來說，無論是形成原因、山岳型態和山岳平地比例都與台灣類似的日本，高山密度僅僅是台灣的百分之一（而非十分之一，因為日本山岳數量是台灣的十倍）。

這時候你可能才意會到，面積只有三萬六千平方公里的台灣，高度落差比極大，山岳數量多而擁擠，而這樣的特色，對於愛山、愛自然環境的人，或是登山者來說，又有什麼特點呢？

1｜若包含阿里山連接玉山山脈的支脈，阿里山山脈的最高峰應該是海拔二八六二公尺的鹿林前山。
2｜將鬆散的物質通過壓實或膠結作用，轉化為固體岩石的地質過程。
3｜位於西太平洋，一系列因板塊擠壓而形成弧形排列的島嶼，由北而南依序為：阿留申群島、千島群島、日本群島、琉球群島、台灣、菲律賓群島、印尼群島。

這還得提到北回歸線的經過。台灣正好位於熱帶與亞熱帶氣候的交界，但因為山岳隆起，有著將近四千公尺的高度落差，而根據對流層海拔越高、溫度下降的原理，隨著進入山區的高度升高，台灣也因此擁有暖溫帶、溫帶、涼溫帶、冷溫帶的氣候，最後還有逼近極圈氣候的亞寒帶氣候特徵。

台灣的位置在大氣循環上是「亞熱帶無風帶」（又稱「馬緯度無風帶」，是南北側哈德萊環流 [Hadley cell] 與費雷爾環流 [Ferrel cell] 會合的沉降帶），照理說，氣候應該是如同緯度的阿拉伯沙漠、撒哈拉沙漠或美西沙漠等沙漠帶，但台灣正好位於盛行季風的環境，因而有了濕潤的海洋氣流與季風調節。如此種種，從半乾燥到極度濕潤、從熱帶到寒帶，讓台灣這座小小的島嶼擁有極為豐富的森林生態樣貌。

涵蓋地球多數氣候型態的小島

來舉個例，近年來一日單攻型態的登山模式頗為盛行，在能力體力許可下，許多人選擇一日來回玉山主峰。如果你住在高雄，想用最短的時間登臨海拔

三九五二公尺的玉山，再假設你擁有充足的體力、適合的裝備，並已處理好因海拔快速上升而可能面臨的高山症風險。那麼，前一晚的你，還在屬於熱帶季風林帶的柴山旁準備行李，隨著交通工具的海拔上升，經過了亞熱帶闊葉林、暖溫帶楠櫧林帶、溫帶櫟林帶森林的範圍，在抵達塔塔加時，已經進入了冷溫帶鐵杉雲杉林帶的範圍。

隨著攀登，你再次經過類似西伯利亞針葉林所在氣候帶的冷溫帶冷杉林帶，過了排雲山莊不久，海拔超過三千七百公尺以後，高大森林完全消失，直到玉山山頂，你已經來到了氣候近似極圈，屬於亞寒帶氣候的高山寒原。

仔細回想，你從熱帶氣候一路來到極圈氣候，經歷了幾乎涵蓋地球七〇％以上的氣候帶，然而一路領略如此豐富的生態樣貌，卻可能只需要短短的十二小時就能完成！

不過，這當然不只是你身處於台灣這座亞熱帶多山島嶼最幸運的事，因為我們擁有高聳險峻的中央山脈，對於時常造訪台灣的颱風和東北季風都有屏蔽效

果，也創造了多元的氣候環境；同時，高大山岳的阻擋，也有利造成降雨與保留水氣，帶來生機盎然的各種森林。

部分南島語系原住民族在經歷數百年的強勢文化與殖民壓迫後，也是因為山岳的庇護，才得以留存了相當程度的族群與文化，並孕育出人與自然間深刻的山林智慧。尤其二十世紀時，台灣中海拔檜木林在經歷了近八十年的瘋狂砍伐後，也因為特別崎嶇險峻的山岳地形稍微減緩了森林被全面破壞的腳步，我們保有許多未受破壞的原始森林，或能以較快的時間恢復森林生態。

森林的存在，對島嶼生態系甚至其居民都至為重要，復活節島森林的消失，其造成的文化殞落殷鑑不遠，生在台灣島的我們，真的得為自己擁有如此豐饒又具特色的山林感到慶幸與驕傲。

大致理解了台灣山岳的背景以後，接著，我們就在下一個篇章進一步認識台灣的三種山岳型態吧。

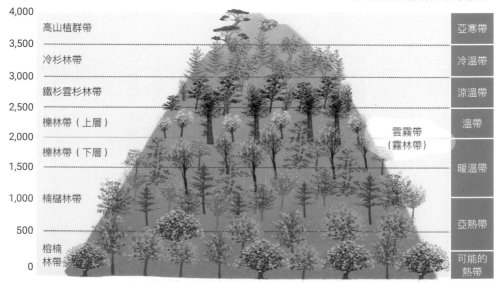

海拔高度（M）

台灣海拔與森林型態對應圖 [4]

4,000 ── 高山植群帶 · · · · · 亞寒帶
3,500 ·············
3,000 ── 冷杉林帶 · · · · · 冷溫帶
2,500 ── 鐵杉雲杉林帶 · · · · · 涼溫帶
2,000 ── 櫟林帶（上層） · · · · · 溫帶
　　　　　　　　　　　　　　　　雲霧帶
　　　　　　　　　　　　　　　　（霧林帶）
1,500 ── 櫟林帶（下層） · · · · · 暖溫帶
1,000 ── 楠櫧林帶 · · · · · 亞熱帶
500 ·············
0 ── 榕楠林帶 · · · · · 可能的熱帶

對應成熟森林林型

相對緯度氣候帶（小威繪製）

4 ｜ 圖文參考資料：蘇鴻傑，台灣中部山地植群之帶狀分化及溫度範圍，九八四

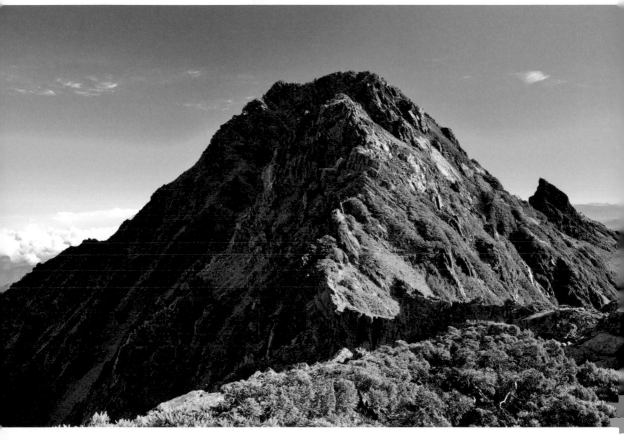

貳 台灣的山岳類型

台灣的山岳，涵蓋海拔數十公尺高的丘陵到近四千公尺的玉山，從地形表現、自然生態、人文史蹟與登山的角度來看，型態上都擁有了極大差異。而根據登山運動在台灣近百年的發展，若要對山岳做最粗略的劃分，則分成了「高山」、「中級山」、「郊山」三種類型。

其實，這三種類型不僅僅是高度上的差別，還包含了**氣候與生態**、**地理表徵**、**人文影響**、**登山路線**與**攀登型態**的綜合分類。雖然這樣的劃分屬於大項，粗略且不夠細緻，但可以讓登山者快速理解台灣山岳環境三種全然不同的面向，因此，還是值得做如此分類和探討。

I 高山

台灣目前對高山的定義相當明確：「海拔三千公尺以上的山岳」。相比於世界其他地方大多把高山定義在兩千五百公尺，為何台灣又會是如此？除了因為所在緯度的三千公尺上下，剛好是溫帶與冷溫帶交界，創造出不同的生態景觀環境外，另一個最大的原因，則是台灣百岳的遴選是以超過三千公尺為標準（當初設定是一萬英尺）。爾後台灣百岳因為長久以來得到大量登山客青睞，在登山路線、宿營地、山屋以及水源等等，都已經形成非常完整的步道系統；而三千公尺以下的中級山，由於缺少百岳之名加持而甚少人造訪，更導致了以三千公尺為分水嶺的登山環境之間出現的巨大差異。

高山的特色

等高線密集、圖案單純5，代表的特徵便是險峻山勢，但山體通常鮮明壯觀。氣候上屬冷溫帶到亞寒帶氣候、局部氣候變化劇烈、雨量多，植被幾為台灣

台灣山岳類型比較

	高山	中級山	郊山
高度範圍	3,000公尺以上	約1,000～3,000公尺，下限視離市區或交通遠近定義	海拔上限約在1,000～1,500公尺，視離人類活動區域遠近而定
山區面積比例	約1.7%	約45%（海拔1,000～3,000公尺）	約52%（海拔50～1,000公尺）
地形景觀	等高線密、圖案單純[5]；地形單純但險峻	等高線圖案單純[5]；地形變化次劇烈，山高谷深，山體巨大	等高線間隔疏，但線條非常扭曲，圖案複雜；地形多丘陵狀，緩起伏，偶有險峻地形
所屬氣候區	屬冷溫帶到亞寒帶氣候，氣候變化劇烈、雨量次多	屬暖溫帶到冷溫帶氣候，海拔1,700～2,500公尺間經年雲霧環繞，又稱霧林帶	北部為亞熱帶季風氣候，南部接近熱帶氣候，氣候與平地接近
植被、生態	多為冷杉純林、亞箭竹草原、圓柏杜鵑灌叢、高山寒原生態系	上層為鐵杉雲杉林帶，中間為櫟林帶，下層為楠櫧林帶；森林高大濃密，為台灣檜木與多種珍貴樹木原鄉	植被以楠櫧林帶到榕楠林帶的高歧異度林相為主，南部有熱帶季風林
人為設施	甚少大型人為開發與公路，僅有登山步道、山莊	大多距離人類聚集地較遠，山高谷深，但有多條林道深入；過去為山區原住民場域，有較多舊部落、古道、林業遺跡	鄰近城鄉，周邊多已開發，甚至有許多農業開墾區域與建築物鑲嵌於山區
登山步道狀況	高山（百岳）步道系統大多清楚	路線最不清楚，但偶有獵路或古道系統；路程遙遠，有些必須開路或披荊斬棘或用技術系統通過困難地形	大多清楚好走，但道路系統連同周圍交通非常複雜，一般民眾因此偶會在山上迷路

5 | 此處的「複雜」、「單純」是指等高線扭曲的整體形勢，而非等高線密集度。高山與中級山的等高線雖然密集，但扭曲程度卻不像郊山那般複雜，這種狀況若是反映在視覺上，會讓一座山看起來是龐大、單純而壯觀的。而多數郊山的狀況則是相反，等高線不見得密集，但卻複雜扭曲，因而造成繁複、落差不大、不斷重複的地形景觀。

冷杉純林、圓柏杜鵑灌叢、高山寒原鑲嵌分布。由於植被相對稀少、日夜溫差大，風化作用強烈，陡峭地形更常出現崩塌，也多斷崖危稜。

雖然白岳風行所帶來的影響，是讓高山的登山路線和設施相對豐富，但整體來說，高山地區由於可用資源少、不利居住，因而依舊少有人為大型開發，大多僅見登山步道與山屋，也只有在合歡山一帶才有公路和較多的大型人工設施。

對於初學登山者，甚或是一般未接觸山岳的人來說，高山無疑是最吸引人的山岳類型。究其原因，高山擁有較高且寬闊的視野、常出現氣勢壯闊或險峻的地形特徵、氣候型態與平地差異最大、出現寒帶針葉林甚至極圈般的植被與景觀，也是平地少見的。

此外，由於海拔越高，氣候變化越劇烈，在高山上不時可見到平地難見的氣候景觀，如雲海、雲瀑、觀音圈等等，也都是吸引力之一。高山更是欣賞星空、觀測宇宙的最佳去處。綜上所述，台灣百岳如此受歡迎，不僅僅是因為時機恰巧，對於身處亞熱帶平

地的我們，那更是看見另一個迥然相異自然環境的機會。

雖然台灣高山因為百岳的加持，有了算是完整的登山步道系統（仍不夠完善），但由於高山溫度低、溫差大、地形險峻、氣候變化迅速、路程長，且高度足以讓相當比例的人出現高山症等各種因素，加之攀登人數眾多、搜救相對困難，也成為發生致死山難最多的一個山域。所以，即使高山並非三種山域中攀登條件最困難的類型，初學者還是需要循序漸進學習與累積經驗，才能安全且盡情徜徉台灣高山之美。

不過，如此受到登山人矚目的高山，卻僅僅占了台灣山岳面積非常小的一部分。根據「地理資訊系統」（GIS）的計算，台灣海拔超過三千公尺的面積，只占全山地面積（以海拔一百公尺以上為基準）的一點七％，也就是說，大多數登山人關注的高山，實為台灣山岳豐富面貌中的很小一部分。

百岳，台灣山岳最強行銷術

台灣超過三千公尺有被命名的山峰，據統計有

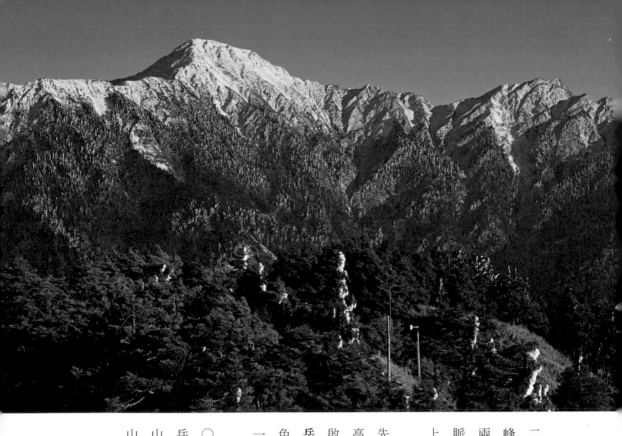

二百六十八座，也有別的數量說法，這關乎何為「山峰」的定義範圍。但無論如何統計，都可以找出超過兩百座命名的山峰，而這兩百多座也僅分布在五大山脈的中央山脈、玉山山脈與雪山山脈最高幾條山脊上。

一九六〇年代，岳界開拓先鋒「四大天王」[6]率先完成了戰後荒廢已久的台灣高山路線。有感於台灣高山之美，又受日本作家深田久彌《**日本百名山**》的啟發，四大天王之一的林文安於一九七二年成立「**百岳俱樂部**」，並根據山勢景觀、三角點有無、人文特色與自身的愛好，從兩百多座高山選出了具代表性的一百座「百岳」，可以說是台灣高山的精簡版。

當時恰巧也因為時代氛圍的關係，創造了一九七〇年代熱烈的登山風潮，之後，「百岳」也成了台灣山岳最強行銷案例。至今五十年過去，多數台灣人對登山的想像就是爬百岳，百岳的存在，也為高山與中級山的登山環境創造出了鮮明分界。

6 │ 丁同三、林文安、蔡景璋以及邢天正。

在認識中級山前，我們還要再認識另一種山岳類型：郊山。

在台灣的三大山岳類型中，高山與中級山的分界非常清楚，就是三千公尺。但是郊山與中級山的分界則顯得相當模糊——有人常說一千公尺以下屬於郊山，但也有一千五百公尺的說法。到底何者正確，其實仍取決於「郊山」的定義。

郊山的「郊」，有郊野、市郊的意義。因此郊山在字面與理解上的意義，是多數人生活領域周邊的淺山。其概念可以解釋為在都會或人類生活圈周邊，或是主要交通動線周邊、海拔相對不高、路線較清楚、攀登難度相對容易的山岳。

但是，多遠、多高、多簡易，才算「周邊」的邊界呢？其實這個範圍是相當模糊的「區域」。我們若用目前岳界最常用的概念來界定：「以路程來說，單攻來回不超過半天或六小時，氣候環境在亞熱帶以下的範圍內」，郊山的上限是海拔一千到一千五百公尺間，

但凡超過這個高度，即使因為距離聚落或交通動線較近，加上步道系統發達，可以在短時間攀登這些山，但由於已經進入中海拔溫帶環境，甚至高海拔環境，概念上與低海拔郊山的特性有很大的差異，而不稱為郊山。

在台灣北部，概念上的郊山海拔上限大約在一千公尺上下，但在台灣中南部，因氣候差異、人為開發普遍來到較高海拔的地區，有些二千多公尺的山岳，甚至也是在農園、產業道路旁的環境登臨，所以可以推高上限到一千五百公尺左右。而在台灣東部，因為環境較原始和山勢相對險峻（與地質有關），步道系統較不完備或原始[7]。

郊山的特色

在地形表徵上，郊山雖然山岳起伏量較小，等高線密度疏，但線條非常扭曲迴繞，表現出複雜的地貌特徵，以及丘陵繁複、緩起伏樣貌，在地圖定位精密度上反而比高山與中級山困難。即使山勢低平均坡度較緩，但仍偶有峭壁、斷稜等險峻地形。

7｜許多數百公尺級的山岳，我們也不會以郊山去稱呼。

郊山的氣候與平地接近，北部為**亞熱帶季風氣候**，南部接近**熱帶氣候**。植被除了人工開發區和人造林外，五百公尺以下以**榕楠林帶**的複雜林相為主，一千公尺左右則為**楠櫧林型**。因為鄰近城鄉，周邊環境多已開發，甚至有許多開墾與建築物在山上。郊山的步徑大多清楚大條，之間也有眾多小路串連，導致整體道路系統非常複雜，一座郊山可能有數條到十數條以上的道路系統，不熟悉的人仍有可能在山上迷路。

郊山山系是三種山域類型中分布最廣泛、最複雜的系統，很少人對台灣全部的郊山系統有全盤清晰的認識。就好像一棵樹的主幹只有一兩枝（高山），大到中型的枝幹分布較為複雜（中級山），而若要搞懂郊山系統，就好比要清楚樹枝末梢（或微血管）的所有分枝狀況。

此外，郊山也是三種山岳中占地最廣的類型，海拔一千公尺以下的山地面積，大約占台灣山岳面積的五十二％。如果你立志要爬完大部分的郊山，某方面來說，可能比爬完百岳要困難得多。

由於距離近、門檻低的原因，郊山人口的數量也可能是二種類型中最多的，因為許多每周都到住家後方小山步道運動的民眾，也都屬於此一範疇。雖說郊山的風景和吸引力可能不如高山，原始程度和特色也難敵中級山，卻是我們最容易親近的山岳，再加上範圍廣大，每處的郊山又有不同的面貌，也包含了擁有大量在地特色的人文底蘊，更是我們訓練攀登更困難山岳最好的訓練環境。

世界級的步道網

台灣郊山系統所形成的步道網，可以說是世界級的，譬如在台北，只要搭乘捷運或騎YouBike，很快就能走進郊山，立刻親近自然。且有如此多小山、步道、小型古道、越嶺路可供探尋，就算每周爬一條步道，也無法在短短一、兩年內盡皆造訪。這是我們值得驕傲的另一項資產，讓許多生活在廣大平原，喜歡健行的外國人士極度羨慕。

體育署會同《台灣山岳》雜誌等單位選出的「**小百岳**」（最初發起為二〇〇三年，最新版本是在二〇一七

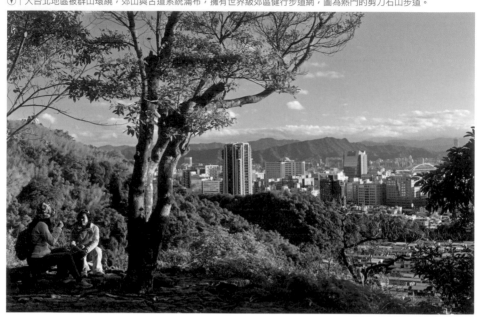

▲｜中南部許多超過一千公尺的山岳，由於人為開發多，攀爬起來與一般郊山無異，圖為雲嘉大尖山與其上的茶園。

年定案），挑出三千公尺以下，各地最具特色與代表性的山岳，其中約莫七〇％是真正的郊山，剩下的三〇％也是容易親近的郊化中級山，是認識台灣各地郊山最好的入門目標。

如果想要輕鬆登山，以一邊旅行一邊爬山的方式造訪這些小百岳，完成那刻的豐富度和成就感，一定不輸在短時間內爬完高山百岳。

III 中級山

提到中級山，我會直截了當地說：「其實一點也不『中級』。」那麼，中級山到底是什麼樣的山？或許我們可以說：「理解了台灣山岳類型中的高山與郊山以後，剩下的部分就是中級山，感覺這就像是用剩最不被關注的山域。」然而，正是這樣的概念，反倒讓我覺得中級山成為了最有本地特色的一片山林。為什麼呢？我們首先來簡單認識中級山的特色。

台灣的中級山，大約是指介於海拔一千或一千五百公尺以上（視所在區域與開發狀況而定）、三千公尺以下的山域，同時也包含了這些海拔山域裡低於一千公尺的溪谷區域。這樣的定義雖然明確了些，但其實中級山（與郊山）依舊是很概念化的分類。

台灣十二大中級山區

為了更全面介紹全台灣的中級山區，我在本書中將其分為十二個大區。這個分區法，可見到在相同區域的山系水文、生態特色、原民領域、歷史人文或交通與周邊地理區間都有一定的關聯。另外，參酌岳界習慣與十多年前《台灣山岳》雜誌[8] 的分區方式，加上個人判斷與認知、版面方便分類而成。有些地區涵蓋範圍甚大，如桃竹苗雪霸西北山區、南南段山區，有些區域如海岸山脈的平均海拔較低，或未達一千公尺的周邊地區與溪谷地帶，因相關性與整體區域概念，也一併劃入各區。

山本無名，地本無界。各區之間與區外環境絕非壁壘分明，甚至彼此相互關聯，分區只是讓更多人更快、更系統化地認識台灣這片廣大山域的一種方式。

接下來，我就從自然、人文與登山環境這三個角度，來分別說明中級山的特點。

中級山的自然環境

一、地形特徵：山高谷深，大開大闊

從造山運動的角度來看，台灣在地質年代史上仍屬於較年輕的島嶼，目前整體還在不斷抬升中，加上

8 ｜ 全台中級山區分法首見在《台灣山岳》雜誌在七十八期到九十一期「中級地帶」的中級山特輯（當時本人也參與多期企劃）中，伍元和將台灣中級山分為十四分區的方法，也大致符合當代探勘者對台灣中級山區域的分類。

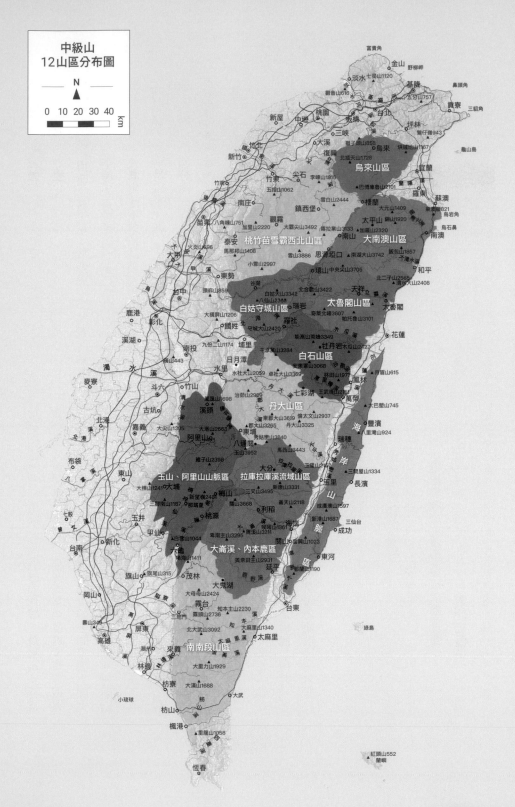

中級山
12山區分布圖

N

0 10 20 30 40
km

富貴角
金山
野柳岬
淡水 七星山1120
基隆
鼻頭角
觀音山616
三貂角
新屋 中壢 桃園 板橋 台北
坪林
鶯仔嶺943
龜山島
獅子頭山858
新竹 竹北
大溪
復興 烏來
烏來山區
北插天山1728
宜蘭
新竹
竹東
尖石
李崠山1915
巴博庫魯山2101
棲蘭
羅東
蘇澳
五指山1062
加羅山821
烏石鼻
南澳
竹南
南庄
觀霧
鎮西堡
雪白山2444
太平山
大元山1409
興繁山1920
大南澳山區
苗栗/八角崠山751
加里山2220
大霸尖山3492 塔拉業山3133
加羅業山2320
南澳
泰安
桃竹苗雪霸西北山區
馬那邦山1408
南山
南湖大山3742
火炎山696
小雪山2997
雪山3886
思源埡口
大水窟
和平
大安溪
東勢
珠山中央尖山3705
北二子山2565 清水大山2408
谷關
白姑大山3342
北合歡山3422
天祥
鹿港
橫嶺山859
白姑守城山區
八仙山2366
瑞岩
奇萊北峰3607
太魯閣
太魯閣山區
大橫屏山1206
彰化
國姓
守城大山2420
霧社
帕托魯山3101
花蓮
溪湖
九份二山1174
埔里
能高山南峰3349
牡丹岩卡尼山2423
南投
白石山區
安東軍山3068
月眉山615
日月潭
水里
千卓萬山3284
林田山1971
鳳林
水社大山2059
卓社大山3369
王武塔山2185
斗六
竹山
治茆山2909
七彩湖
萬榮
古坑
溪頭
魔鬼山1698
丹大山區
大巴塱山745
嘉義
大尖山1305
大塔山2663
濁東郡大山3619 倫太文山2937
豐濱
阿里山
八通關
郡大山3265
丹大山3325
八里灣山924
布袋
玉山3952
姑姑望山3840
瑞穗
東山
馬西山3443
三閣屋山1334
東河
玉山、阿里山山脈區
拉庫拉庫溪流域山區
大分
拉庫拉庫溪
玉里
長濱
大橫山1241 大埔
新望嶺2480
三叉山3495
三閣南山1187
那瑪夏
梅山
卓其山3331
富天山2118
成廣澳山1597
新港主山1687
三仙台
桃源
利稻
海端
成功
甲仙
白雲山1044
關山嶺山3668
霧鹿
都威山1367
中央山脈
玉井
卑南主山3295
霧鹿山3211
關山3211
新武呂溪
都蘭山1190
大崙
大崙溪、內本鹿區
東河
新化
關山3411
堯泉田主山2931
延平
茂林
旗山
旗尾山315
大母母山2424
台東
綠島
岡山
霧台
知本主山2230
北大武山3092
利嘉溪
太麻里
霧山349
三地門
高雄
潮州
來義
南南段山區
知本溪
太麻里1340
大母力山1929
屏東
林邊
枋寮
大漢山1688
枋山
小琉球
大武
枋港
里龍山1058
紅頭山552
蘭嶼
恆春

島嶼裡的遠方　30

從海拔二四九公尺的塔山到約一百多公尺的九曲洞峽谷，見證台灣中海拔地形落差變化最巨大的場域。

以溪流為主的侵蝕作用也非常盛行，形成幼年期到壯年期、擁有劇烈變化山地的極小部分的地形為主。因為高山是台灣所有山區最頂巔的極小部分，而郊山是高度較低矮、侵蝕作用中後期較緩起伏地區，所以中級山所表現的，就是在台灣山地地形特色中，起降最顯著、劇烈的地方。特別是東部地區，因為母岩多是古老堅硬的變質岩與少部分火成岩，使得龐大山勢與深切峽谷的現象更為顯著。

因此，中級山區域所展現的樣貌，是每個山體稜脈都很巨大；稜脈與稜脈之間，有時會隔著落差超過一千，甚至兩千公尺的深切溪谷；稜上的山岳之間也不像高山那樣擁擠密集，很多甚至隔著數公里距離，山體之間更為獨立。

許多中級山山體非常雄渾，有些甚至可以說是台灣最獨立、最巨大的山體。如果你能夠像一隻飛鳥或空拍機縱橫山區，可能最能感受到中級山區大開大闊、氣勢磅礴的樣貌。某方面來說，中級山完全展現了台灣山岳地形劇烈變化的特徵。

話說回來，為什麼我們比較容易被高山吸引，卻忽略了山體偉岸的中級山呢？原因可能跟接下來要說的第二個特點有關：中級山總是披著一身綠，且經常雲深不知處。

二、氣候特徵：溫帶與霧林帶

中級山位於海拔約一千到三千公尺間的山域，在森林生態氣候學的分區上，主要屬於暖溫帶到涼溫帶的範圍，年均溫約在十三到二十度之間[9]。此外，海

9 ｜〈台灣地帶性植被之區劃與植物區系之分區〉，賴明洲。

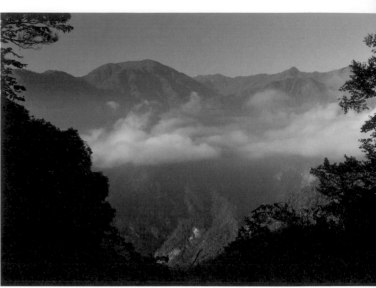

▲ ｜ 海拔一七〇〇到二五〇〇公尺之間的山林為常年易起霧地區。
◄ ｜ 霧林帶林道兩側的茂密森林與迷霧。

拔約莫一千七百到兩千五百公尺之間，是台灣水氣容易聚積成雲海或雲霧的高度，我們在高山看到的雲海，大多都是在這個高度產生，也因此有了「霧林帶」之名。

除了春雨、梅雨、颱風和東北季風的滋潤，山岳與溪谷交錯的地形留住了水氣，氣候變動又不若高山劇烈，因此，雖然中級山山高谷深、地勢陡峭，卻因為身處溫帶又濕潤的氣候，孕育了整片高大連綿、蓊鬱浩瀚的森林植被，崩塌地也相對少見，使得大部分的中級山看上去都是青綠一片。

另外，由於中級山常常在雲霧層之中，攀爬時很可能全程都是在森林之下，毫無展望，因此，若是安排多日的中級山岳行程，除了少數溪谷和崩塌破空處，所見大多是密林之下的無盡樹海。

在如此潮濕鬱閉的環境中行進幾天，登頂後很可能連個對空展望也沒有，儘管森林之美同樣動人，但相比於高山通常展望無極、氣候相對乾燥舒爽、路徑好走的條件下，中級山的討喜程度和攀登人數也大大降低。

然而，我依舊覺得中級山擁有台灣最具代表性和最美的山林風景，其中一個原因，正是上述提到的環境條件所孕育出的溫帶森林林相，是台灣最珍貴的自然資源和國寶，也正是我接下來要說明的第三個特點。

三、植被生態：交錯的櫟林帶與神木林

台灣中級山橫跨暖溫帶、溫帶、涼溫帶氣候，濕潤的環境孕育出浩繁的森林生態系。在海拔兩千五百到三千公尺的雲霧帶之上，常是以鐵杉或雲杉為主的針葉森林；海拔一千五百到兩千五百公尺之間，數十種闊葉樹成為森林主冠層，其中又以殼斗科樹種為優勢種，因此傳統上在稱呼這個高度的溫帶森林時，便以殼斗科中的大屬「櫟」命名，稱作「櫟林帶」。在這種森林中常見的殼斗科植物有長尾柯、森氏櫟、鬼櫟、錐果櫟、狹葉櫟等等，次冠層則常見到大葉石櫟、鬼櫟等等。此外，非殼斗科的昆欄樹，也可以說是霧林帶的指標樹種。

但是，這個海拔的溫帶森林也並非只有殼斗科等闊葉樹稱霸，這裡還有一批無法忽視的針葉樹種，包括最具代表性的樹種，如扁柏屬的紅檜、台灣扁柏（兩者統稱檜木），還有東亞最高的樹種之一——台灣杉，以及木材品質同樣優良的巒大杉（香杉）和台灣肖楠等等。

其中，紅檜以其特殊的生命機制，占據了台灣神木的大量名額；台灣扁柏則以如廟堂巨柱般紮實筆直的主幹，成為在台灣木材市場中價值最高的樹種；台灣杉則是唯一以台灣為名，在分類上到「屬」層級的物種，常常在中海拔生長成突出森林冠層的超級巨人，也是目前為止東亞最高的巨木之一[10]。截至本書出版為止，徐嘉君博士率領的「找樹的人」團隊，在大安溪找到高八十四點一公尺的台灣杉巨木，名為「大安溪倚天劍」，暫居全島最高樹木之首，其他高度超過七十公尺的台灣杉巨木，更是比比皆是。

大鬼湖東側的平野山一帶，可以說是台灣杉世界分布的中心，也是台灣另類國寶。此外，還有巒大杉、肖楠、紅豆杉、帝杉等多種珍貴針葉樹，也都在這個海拔生長，實在是令人驕傲的生態寶庫。

10｜二〇二三年五月，中國北京大學研究團隊在雅魯藏布江保護區的林芝市波密縣通麥鎮境內，發現了一棵高達一〇二點三公尺的西藏柏木，正式成為東亞最高樹木。在此之前的東亞最高紀錄（不含東南亞），為發現於台灣大安溪的「大安溪倚天劍」。

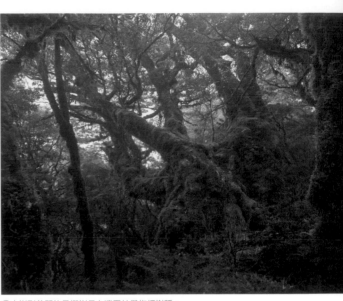

⊙│中海拔霧林帶為台灣檜木林原鄉。　⊙│樹形美麗的昆欄樹是台灣霧林帶指標樹種。

海拔一千五百公尺以下，則進入了暖溫帶森林範圍，除了殼斗科諸多樹種，如苦櫧屬（栲屬）的樹種極優勢，樟科植物在此也成為森林中重要的冠層樹種。

其中，屬於樟科的牛樟更是珍貴，也是台灣闊葉樹種中木材價值最高的樹種，近年來更因牛樟芝利益而屢遭盜伐。

雖然中級山曾是原住民的遊獵與生活領域，也曾是伐木的主戰場，但大多數的中級山區在人類活動大量撤離後的數十年裡，成為森林發育最完整、最難抵達，同時也是最原始荒然、真正的荒野。生態健康的森林與較少人類干擾的環境，使中級山成為野生動物的天堂，除了台灣黑熊與仰賴低海拔環境的物種，極度仰賴環境的大型哺乳類在中級山均有數量上升的趨勢，例如在高海拔能夠更常見到的台灣水鹿，或是在低海拔氾濫的野豬，皆可印證。

中級山的人文環境

一、南島原住民族生活場域

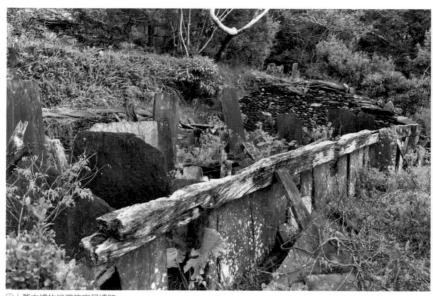

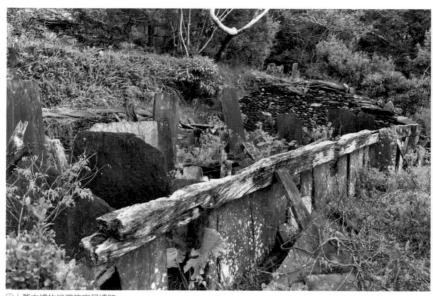 | 舊古樓的排灣族家屋遺跡。

台灣原住民民族以南島語系為主，近年來主流學說更認為，台灣是世界民族原生地跨度範圍最廣（大航海時代以前）的南島語系發源地[11]。

在漢人與西方人大量來到台灣島前，無論是平地與山地，都分布了數十個不同語言的族群。十七世紀，荷蘭統治和其後的明鄭與清朝漢人大量移入拓墾後，平原地區（花東除外）的南島民族（後統稱「平埔族」）大量被同化或消失，反而是最初可能因為不同原因才進入山區生存的南島民族（約十多族，後來又稱「高山族」），由於獲得了崎嶇山地的地形屏障（或位於台灣東部後山，較晚開發）等隔離效應，反而保留下其族群與文化，一直到二十世紀維護其傳統語言與文化概念的興起。

原生活領域為台灣山區的南島民族，雖然部落大多位於海拔一千公尺以下的高位河階或溪谷周邊，但是環繞其周圍的大片山林，多是在一千公尺以上的中級山區（當然也包括高度超過三千公尺的少數區域），他們原來的獵場、勢力範圍等傳統領域，都與中級山區高度重合。當初他們進入山區後，定居、遷徙、獵

11 | Austronesian languages，南島民族所使用的語言，是世界現今唯一主要分布在島嶼上的語系，語種多達一千三百種，其地理分布極廣，包含南太平洋群島，以及台灣、夏威夷群島、越南南部、菲律賓、馬來群島，東達南太平洋東部的復活節島，西到東非外海的馬達加斯加，南抵紐西蘭。就目前的語言學與其他學術研究主流觀點，台灣至少是最古老的南島民族居住地之一，甚至極有可能是古南島民族的發源地。

場、拓展勢力範圍、戰爭，甚至後來與深入的殖民勢力對抗，都是發生在中級山裡，因此，中級山可以說是台灣山區南島原住民的原鄉。

雖然，這些原住民族在二十世紀有很大一部分被迫遷往平地或外圍山區，但舊部落、家屋甚至打獵活動，仍然在之前分布的領域，也因為他們的山林文化就是在這樣的中級山區長期培養出來的，我們依舊可以認為，中級山和這些原住民族有著密不可分的關係。要認識或進入中級山區，就不能不對這些充滿山林智慧的民族心存敬意，學習並了解其自然與人文相處之道。

二、古道探索場域

隨著更強勢文明的入侵，平地原住民遭遇了迅速被同化、消失的命運，雖然山區原住民族以中級山為生存場域，暫時倖免於難，但最後也抵擋不住國家勢力深入山區的腳步。

清朝在統治台灣時，原本只是抱持消極態度，並提出劃分「土牛界線」、嚴禁「漢番」交流的政策。但在自強運動（同治維新）發生後，加之牡丹社事件爆發，清朝政府體認到台灣地位的重要，於是，沈葆楨的「開山撫番」政策，就成為了直入山區原住民族的第一把劍——北中南三路古道、三條崙和關門古道的開鑿，開啟了現代人深入中級山與高山地區的頁章。

甲午戰爭後，現代化國家日本接手統治台灣，起

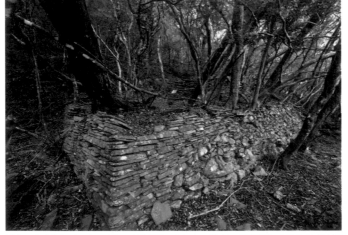

日本時代在曾在山區建立眾多警備道，也留下了許多相關的遺址，圖為阿塱衛古道舊內文社的神社基台遺址。

初，為了延續清末巨大的樟腦利益，面對暫時還無法全面控制的山區原住民，日本政府便以隘勇線推進的方式，蠶食原住民周邊的生活領域，此舉也引發了強烈的對抗。

當日本人處理完平地的反抗，遂決定徹底控制台灣山區，除了花費大量財力與人力執行「五年理蕃計畫」，甚至最終發動規模堪比戰爭的「太魯閣戰爭」，直接壓制原住民。同時他們也發現，直接建設「警備道路」，貫穿原住民部落分布核心，密集設立駐在所與砲台，是完全控制原住民與山區最有效的方式，甚至在對付最分散、難以全面打擊的布農族時，都能見效。這些當年規模巨大的橫斷或越嶺道路，很多是修改自原住民最初的族群拓展遷徙通道，戰後又轉化為現代橫貫公路。

這些無論是起因於原住民生活，或是清代撫番、日本理蕃所形成的大型古道，大多數都位於中級山的領域，雖然有許多路線因原住民族的遷出而廢棄，但自然環境也成為了相對較好的遺跡保存庫。即使是今日，這些古道仍留有大量的人文史蹟與值得探索的資源，展示著那段山林民族與現代文明對抗的故事，是擁有龐大歷史與人文價值的文化資產。

三、伐木史與遺跡

另一方面，台灣中海拔山區也蘊藏著豐富珍貴的森林資源。二十世紀，當現代化文明入侵，控制了台灣山區後，便隨之大量開採中海拔山區珍貴的台灣山林資源，其中滿布的檜木資源，更是日本總督府和後來國民政府的金雞母。估計從一九一二年阿里山鐵路建設至二萬坪，在足以稱作是浩瀚無盡的神木林中砍下第一棵樹開始，直到一九八九年全台伐木結束，近八十年的瘋狂砍伐史、林業興衰的演變發展，可能好幾本書也寫不完。

早期日本以開發阿里山、八仙山與太平山三大林場為主，從最早的木馬道與管流等較原始的運材方式，進展到阿里山登山鐵道、八仙山伏地索道，再到後來廣泛應用於東部林場陡峭地形的索道加山地鐵道運材系統。二次世界大戰時期，日本用材孔急，更著手開發東部林場與全台各地其他林場。

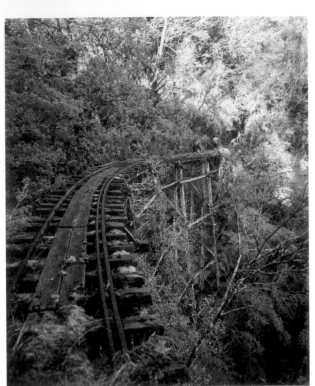

國民政府初期延續了鐵道運材的方式，也因為戰後經濟凋敝而更加大肆開發。一九六〇年代以後，逐漸發展出以內燃機卡車和林道運材的方式，更在全台中海拔山區開闢了大量林道，時至今日，全台中級山區布滿一百多條林道，幾乎無處不在。

然而，大量砍伐原生林，爾後亦以單一物種大片造林，是人類對中級山區原環境最大的改造與破壞。

在森林砍伐最盛的一九六〇至七〇年代，甚至有許多山中工作站猶如山城般地存在，如嵐山工作站、太平山工作站、人倫工作站與丹大林道八分所等等。隨著伐木結束，森林鐵道除少數轉型為觀光遊憩，大多荒廢成另類的「古道」，許多林道的廢棄路段，逐漸變成為登山客深入山區的步道系統。

無論過去出於何種原因，林業開發都是台灣中海拔山林所面臨的最大浩劫，雖然那些生長了千年的森林仍待時日回復，但隨著中級山的回歸荒野，山林也得以逐漸恢復原始又生意盎然的樣貌。林業的遺跡就如古道般，在山區隨著時光流逝頹圮，也見證著人類開發自然、無盡故事的過往印記。

關於原住民、古道與森林開發，在中級山十二大區的篇章裡會有更多相關的介紹。在不同的山區，自然也有不同的民族、歷史與故事。當然，這些絕對都是可以寫成套書的超級議題，我們也先在本書以大輪廓的概念介紹。

就在中級山復還荒野之時，登山人也開始進入這

片台灣最原始之地，那麼，攀登中級山又與高山、郊山有多大的不同呢？為什麼中級山需要「探勘」？請看接下來的說明

除了自然環境與人文特色，中級山在攀登的特性上，也與高山、郊山有著很大的差異，這些差異更是自成一格，以下就分作三點說明。

一、路線相對不清楚，需優良路感與技能

除了熱門中級山，多數中級山的路況在整體來說，是較不清楚、路況較差、路程較遠、山徑支援體系較弱的。路況差的主要原因，在於**攀登人數較少**。我們聽過「路是人走出來的」，而且越多人走，路會越清楚。然而，為何中級山的攀登人數比較少呢？那是因為中級山路線較遠、攀登時間較長，且落差大，導致攀登難度較高（相較於郊山）。加上通常缺乏展望、沒有吸引人的百岳之名（相對於高

山）。綜合上述原因，攀登人數少，路況就差；路況差，攀登就困難，則又更少人願意造訪，然後路況更不容易改善，如此惡性循環，造成除了熱門路線外，中級山平均路況是遠差於高山與郊山的。想要獨力攀登中級山的人，需要較好的「路感」與更多行走技巧和體能，畢竟，好的路況本身就可以降低登山難度與體力損耗。

除了相對較原始的登山路徑外，中級山尚有獵路、獸徑、取水路、廢棄古道等路線穿插，且這些路線通常也無指標指示，加深了登山者對路系判別的複雜度，因此需要更好的經驗與路感。

雖然如此，在高山與郊山發生迷路的頻率卻可能比中級山更高，其主要原因仍是中級山攀登人口遠遜於前兩者，而且有意願攀登中級山的人，通常具備一定的登山能力，較少初學者。

事實上，隨著登山人口的增加與登山運動的普及，中級山的路況也越來越好，我在二、三十年前曾走過的探勘路線，現在有些已經成為較多人造訪的一般登山路線了，還有越來越多的中級山已經步道化，

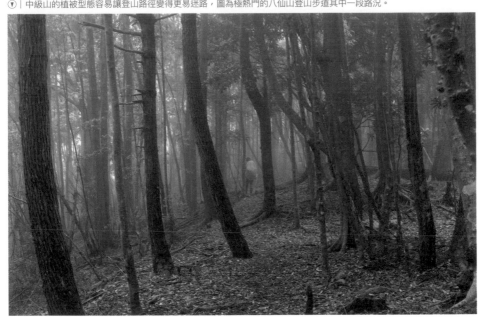

二、全能應用探勘技巧

中級山區山高路遠，道路系統相對原始，更占據台灣山林四十五％的廣大面積，是真正擁有荒野的山域。即使大部分區域都已有人踏查過，中級山仍有大量地形與障礙需要克服，例如通過無路或廢棄道路的茂密植被、通過或繞行危險的崩塌地、處理危險的斷稜、克服極度潮濕環境、如何在路線不清楚或無路狀態下，僅利用地形判讀抵達目的地、遇到溪谷如何渡過或溯行，還有面對野獸毒蟲的危害等等。

這些困難都是在攀登百岳與郊山步道上很少遇到，也很難訓練到的，所以進入、深入多天的中級山領域，除了需要豐富的登山經驗和體能，也需要比傳統高山與郊山具備更多的技能。而進入這樣的真正荒野，甚至探索未知山林的技能，幾乎是中級山獨有的「探勘技能」。我們也會在下一單元更詳細羅列探勘中級山所需的各項技能。

或許在不久的未來，大部分的中級山也會有完整清晰的步道網，這當然是我們所樂見的發展。

台灣中級山是擁有最大片險峻地形的場域，也是最少人活動的荒野山林。其中的山高谷深之間，不乏各種絕境與極端地形，成為技術型登山領域的新探索場域，例如落差一千三百公尺的最大岩壁——針山大岩壁，高度甚至大於世界知名攀岩聖地——酋長岩（El Capitan），其他如塔山岩壁、卓社大山南壁、劍山斷稜等等，也都是頗具規模的岩場。

這片中海拔地區包夾了大量世界級的溪谷地形，也成為溯溪與溪降活動的天堂，其密度與數量之多，讓最擅長溪谷技術活動的日本人都為之稱羨而頻頻造訪，早年也創造多次首溯的壯舉。雖然，近年來這些純技術型登山人士已經逐漸發掘並將這些堪稱世界級的地形公諸於世，但我相信在廣大的中海拔山域裡，仍有大量的技術型攀登地點值得開發與深入探索。

由於登山活動的特性，我們若要深入中級山，就不能不認識登山領域一種特殊的類型——探勘式登山。

探勘式登山，顧名思義是結合探險活動於登山領域，探索未知或較少人造訪的山區、冷門山峰或這些荒野中的其他目標。不同於高山百岳或郊山健行，探勘式登山面對的環境條件，通常沒有發展成熟的步道，甚至沒有清楚的山徑、確知的營地或水源，而且還可能遭遇茂密植被、崩塌地或危崖、峽谷溪流及各種未知的挑戰。

在登山活動中，探勘式登山也是除了技術型登山以外最極致的型式，對於體能、地形判讀、技術能力、野外生活、山野知識、登山經驗與心理素質都有很高的要求，綜合以上豐富的經驗與能力，探勘式登山可以說是**對於荒野山區進行一種近似登山藝術的活動**。

台灣的高山（百岳）與郊山區域，因為百年來登山健行活動興盛而帶來的建構，山徑與健行支援系統

正確路線

正確路線　　溪溝

溪溝　　正確路線

正確路線

取水路、獵路、
舊路、其他路

一般登山者容易誤判的路線類型（小威繪製）

（山屋、營地、水源與人力）已趨成熟，除了技術攀登以外，能容納探勘式登山的場域相對有限。而占台灣山域面積四十五％的中級山，號稱「**台灣最後的荒野**」，即使經過數十年來的探索，未知的處女山域已經絕跡，甚至有不少山岳也出現了系統化步道，但這片荒野仍有大量可以進行探勘式登山的空間，因此，深入中級山也仍舊與探勘式登山有著高度相關。

探勘式登山須具備的能力

傳統嚴格定義的探勘式登山，整個行程中一定有相當比例會經過完全沒有人走過，或是多年沒有走過的區域，相當於**自創路線以達目標**的登山模式，也像是「在地圖畫一條路線，而我們就這樣走過去」。

然而，隨著台灣登山人口增加與步道網的深入山區，這樣的探勘路線可能已經很少了，所以一般登山

島嶼裡的遠方　42

界降低標準，把步道系統未達一定程度、營地水源狀況並不確定、仍可能面臨較多未知挑戰的路線等條件也納入探勘式登山的範疇，甚至再把標準降低為「非傳統路線」。但即便如此，這樣低標的探勘定義，在難度、經驗與能力上，仍與單純攀登百岳有極大的不同。接下來，我便把探勘式登山有別於傳統登山，以及需要訓練的幾種進階登山能力列舉出來。

一、高階的路感

探勘式登山會發生完全無路、自行開路的可能，也常常利用獵路、古道、造林路、取水路，甚至獸徑以到達目的地。這些路況大多不如傳統登山路徑，不但沒有指標，其方向與目的也與登山路徑不同。而即使只是難度普通的中級山路，路況也比大眾型山徑更模糊不清（相對於一般民眾而言）。綜合以上原因，在中級山進行探勘時，需要有優良的路感。

路感，指的是**在自然環境中辨別出路徑，並且不會走錯的能力**（即便走錯，也能很快察覺並立即找回預定的路線），這些幫助判別「是不是路」的資訊，包括識別人為或動物痕跡對環境造成的差異──有路的地方經過人或動物的踐踏，在路徑與周圍環境之間產生物理上的變化。

優良的路感，就是要辨別出路面上的落葉、土壤與碎石表現都與周圍「不是路」之間的差異，還有觀察周邊植被的生長方式、人為指標的提示（如路標或疊石）、其他路徑或溪溝對原定路線可能造成判斷上的誤導等等，優良的路感不只是根據視覺來判斷，有很多時候是腳踏的感覺，或是全身通過時「體感」的一種敏銳度。更進階的中級山探勘能力，能分辨不同路的型態、功能與可利用的方式，不會迷路其實只是基本能力。

二、營地構建與水源取得

傳統的熱門登山路線，往往有專為登山客設計的山屋或規劃良好的營地；反觀探勘或非傳統路線的登山，常常只有簡陋的營地能夠利用，甚至要學習自闢營地，並在未達預定紮營地的緊急狀況下，懂得隨機利用地形避難或露宿。

無論闢建新營地或完善簡陋營地，都得要學習選

擇優良宿營位、尋找適合地形、避風保溫、避開潛在危險（落石、淹水、野獸）、清除植物石塊、去凸補凹、避風架設與營區規劃等等，這些都是傳統登山（如攀登百岳）過程中不會被要求，可能也不會面臨或學習到的技能。

傳統登山的水源取得通常會很固定，但探勘式登山則常常會因為缺乏直接資訊或完全未知，需要從地圖與豐富經驗來預先判斷如何取得水源，或是確定哪些路段需要背水，這些能力包括知道地圖上會經過的溪水線不一定有水？在稜線上縱走，如何利用鞍部兩邊下溪源取水？該選擇何種溪源或水線，找到水的機率較大？哪些稜線上可能有看天池或水坑可利用？下溪源取水的技巧與技術裝備等等。大體來說，取水也是傳統登山較難學習到的判斷力與技能。

三、宿營方式

中級山探勘最常使用的宿營方式，便是僅攜帶外帳（天幕帳）。雖然可以使用帳篷，或是偶有廢棄工寮、原住民獵寮能夠利用，但由於環境的緣故，其實只要有

各種天幕架設示意圖
營柱可以用登山杖、樹木取代；營釘則可以用石塊或植物取代，作為固定點。
（小威繪製）

▲｜探勘過程中天幕帳架設實例。

足夠大的外帳，搭配一些營繩，不必帶營柱（取材自環境枯木或利用登山杖），也未必需要足量的營釘（可利用植物或石塊取代營釘固定點），就可以在營位上創建一個遮風避雨，且有保暖效果的舒適小窩。

懂得使用外帳宿營，你會了解到，在一般帳篷中，外帳才是保護宿營者過夜最重要的精髓，將來再面對各式帳篷也不會被難倒。此外，架設外帳的宿營方式，有極大部分與原住民搭建獵寮的方式類似，不但可以學習原住民的智慧、將多數重量做到輕量化，且還能更完美地與大自然融合在一起。

中級山的環境潮濕，野獸和毒蟲多，在最低影響荒野環境和不違反法規的前提下，生火提供了夜間的光明與溫暖、去除體內濕氣、避免野獸靠近、還可以烘烤潮濕的裝備與衣物、炊煮食物。其實，人類在進入農業時代以前，數十萬年來都與火為伍，叢林中的火堆是深刻在我們DNA裡的印記，所以在荒莽的中級山裡，營火常帶來了心靈的慰藉，也加深了夥伴情誼與面對隔日行程的勇氣。

當然，在法令禁止取材生火[12]、國家公園、保留區、熱門路線、高山等生態脆弱等地區，則避免生火。生火時，不砍活樹、避免影響周邊植物森林、不生過大火堆、注意安全、不燃燒垃圾、結束後徹底復原、不留痕跡等等，都是必要的前提。生火的技能就是教育部體育署規定嚮導檢定的重要考題，所以除了是求生技能，也是學習如何更深刻體驗人與環境平衡的一種方式。

12｜根據《森林法》第五十、五十二條，個人或結夥竊取森林主副產品（包含撿柴），因生火導致失火、燒毀森林資源，都已觸犯刑責，都已觸犯刑責，生火者必須特別注意，以免犯法。

四、地形判讀能力

探勘的精神本身就是探索未知，是一種將地圖等資訊轉化爲臨場體驗的過程，所以傳統地圖判讀和定位能力就是探勘的樂趣與精髓。

以現實來說，進入探勘領域，除了利用電子裝置（如手機）定位與引路，仍需要紮實學習各種傳統能

▲ | 探勘荒野中級山需要優良的地圖判讀與定位能力。

力，例如熟悉山區地形、等高線判讀、理解座標系統與基本定位等等。

等高線是將縮小的平面地圖對照、轉換成眞實立體的山岳現場，也是目前最常用的數學型圖示。探勘時，有很多狀況是缺乏前人的GPS航跡可依循，這時候，等高線判讀就是最重要的基本能力（也是以往GPS尚未普及的年代所必須學會的能力）。

在探勘前置期，研究山區地形與規劃路線都需要優良的等高線判讀能力。等高線判讀能力原理其實很簡單，但要能夠嫻熟地對照地圖與眞實地形，則是需要相當的空間感，並實地對照、長久練習，才能眞正熟悉。

此外，認識座標系統、理解傳統定位原理的能力，對於探勘的應用也相當重要。當然，如今科技發達，山區定位已是非常容易上手的技能（但仍有大量的登山人連航跡或GPS定位都不會使用），未來可能也會因爲通訊技術或器材的進步，而讓山區迷途的事件減少發生。因此，不論是進行探勘式登山或一般登山，這些都是多多益善、越熟悉越好的重要技能。

▼｜在茂密的芒草裡鑽行。

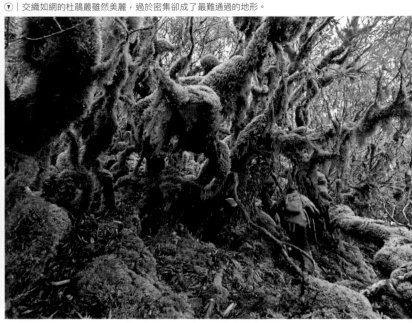

▼｜交織如網的杜鵑叢雖然美麗，過於密集卻成了最難通過的地形。

五、通過困難植被

在探勘中級山的過程中，開拓新路線或通過少有人行的山路、廢棄林道及古徑，可能會遇到許多阻擋前行的障礙，例如必須使用繩索系統確保或輔助的技術類困難地形，以及接著要說的困難植被通過。

在探勘過程裡，常見的困難地形可能是斷稜或大溪流等關鍵點，但還有一類同樣令人困擾的障礙，便是被密布的植被不斷糾纏，使行進變得更加艱辛。面對麻煩或阻人的植被時，最好的策略是避免不必要的體力消耗，並心平氣和應對，才能夠保留更多體力。

在中級山的探勘過程中，最常見的困難植被有三類：芒草、箭竹與密集灌木林。

高密芒草是中級山探勘的最大阻礙之一，常出現在廢墾地、廢林道、火災或崩塌後演替的初期植被。芒草可以長高達兩層樓，底下非常密且雜亂，不易穿行；葉緣有倒刺，容易割傷皮膚；乾燥的芒草屑紛飛，砍草過程容易讓人精疲力竭、脾氣暴躁；此外，高密芒草還會阻礙通行和屏蔽視線，讓人感到悶熱不堪，偶爾若再出現其他有刺植物，會更增加困難程

度。因此，面對高密芒草需要有充足的體力和耐心，以及適當的防護裝備，才能克服挑戰。

克服的辦法通常是戴手套、穿長袖，雙手護持面部，能避開鑽行就不要鑽行。芒草太過茂密時，只能出動山刀或草刀。砍草時，用手一把抓住中段，持刀砍向芒草下部莖部；此外，有時甚至需要輕裝砍一段路，再背重裝走一段，所以可以輪流前進和砍路，以減輕負擔，或是盡量搜尋附近可繞行的林相代替。

中級山的**箭竹**海，通常是與高山草原同一種的玉山箭竹，在中級山稜線的陰性森林（如鐵杉林、針闊葉混合林）下成片高密生長。高密的箭竹和芒草海一樣難以通過，而且箭竹更有韌性，不易砍折，偶爾若有伴生藤類，會更加阻礙行進。

若要通過箭竹海，非必要時不要砍，若必須砍斷，可以手抓一把，往底部砍去，以減少回彈力，避免受傷。砍完箭竹後，要注意砍後形成的尖刺。通過箭竹區時，手部可以做出蛙式游泳的動作，也要避免通行太密、橫豎交錯的網狀箭竹海。若需要清除箭竹，使用小刀、小鋸子和修枝剪，都可以對通行產生

關鍵的效果。

密集的**灌木叢**包括杜鵑林、**圓柏刺柏林和其他雜木林**等等，這個狀況在探勘中較爲少見，不過一旦遇到了，絕對是三大阻路植物中最恐怖的類型。除了橫豎交錯的密集枝條，若還伴生荊棘，如黃藤、懸鉤子和薔薇等等，簡直就是噩夢一場，也因此又被我們戲稱「立體網狀結構」。

在這種環境下，行進會變得非常緩慢，刀砍也幾乎無用，不僅異常費力且效率極低，有些地方甚至無法通過。因此，盡量視情況決定是否需要砍路或繞路。另外，爬到樹上或高處觀測定位也是一種有效方式，建議盡可能避開這些障礙。

此外，登山者偶爾也會遇到下列非技術性的行進困難障礙，例如咬人貓、獵具（陷阱、捕獸夾、吊子）、虎頭蜂或土蜂、蛇、熊、山豬、螞蝗、硬蜱（八隻腳）、蚊蚋、小黑蚊、蜈蚣、蜘蛛、恙蟲以及其他毒蟲等等，都需要仔細思考與應對。因此，在探勘的過程中，還必須要時刻保持警覺和冷靜，好應付這些突發的困難與障礙。

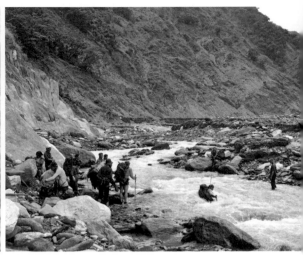

⬆ 崩塌地為探勘過程中危險性較高的地形，需要特別謹慎，甚至盡量高繞。　⬆ 確保過溪。

草刀

為近年來中級山探勘行程的開路利器，以往「一把（開）山刀走天下」、利用山刀砍草、砍斷木頭、切割東西等等的習慣，逐漸被更分項化的其他工具取代。

草刀（右）具有刀柄長、力矩大、加上前端內彎的特性，在砍草和披荊斬棘的效率上，會比傳統山刀更好用也更省力。在原本山刀的功能裡，草刀無法做到的，則分化為利用輕便鋸子支解木頭、利用修枝剪剪斷細長藤蔓等等。草刀近年來成為探勘中級山或踏查遺跡一種特殊且具象徵代表的工具。

六、技術型通過困難地形的能力

在探勘過程中，遇到最具壓力、最關鍵，甚至影響生命的困難地形，通常是需要應用繩索與攀岩溯溪相關技術的點狀困難地形。技術型困難地形分為兩大類：**無水山岳地形**，如崩壁、斷稜、腐朽棧橋、下岩壁、危稜；**溪流地形**則有單純過溪、瀑布、深潭、峽谷、急流，以及綜合以上的溪流溯行等等。

通過困難地形需要掌握的基本技能，包括平衡感、體力、耐力、忍饑力、忍渴力和耐寒力，然而，敏銳的觀察力、快速的應變能力和堅定的信心，也都是必不可少的技能。多爬、多學、多問，可以幫助你克服技術性困難地形。

找路，除本身目的就是技術性通過方式。當我們在通過困難地形時，最為重要的部分就是找路，游泳是幫助極大的技能，且不限於任何特定的方式。此外，繩索操作也是必須掌握的技能，包括基本繩結、確保動作和固定點之架設。

若是身為領隊，還得考慮到隊伍裡體能與經驗最弱者的安全，其次再考慮時間等其他因素，以判斷是否需要過危險地形。在選擇路線時，最好選擇最省時、省力、簡單且最安全的方式，然而無論怎麼評估，安全始終都必須是首要考慮的因素。在通過困難地形時，先鋒和殿後者必須是有經驗、能力強的隊員，以確保全隊的安全；確保時機包括：當隊員信心不足時可以提供支持；當領隊覺得有必要時，可以進行確保或架繩。

技術性通過困難地形的部分，則牽涉攀岩、溯溪等各項繩索技術，例如熟練繩結、確保方式、固定點架設、通過順序，甚至繩隊應用等等，但這又與純粹的攀岩或溯溪不同，因而攜帶的裝備與通過方式也有所不同。所以，進行中級山探勘的人，基本都有經過一定的攀岩與溯溪訓練，或是長期在探勘過程中學會通過困難地形的技術。

上述的各種技能，都是探勘活動中最需要經驗的高階能力，不僅需要實地進行攀岩溯溪訓練，也需要循序漸進地學習，礙於篇幅，本書便不詳細說明各種地形的應用技術。

七、路線規劃與設計

探勘式登山最大的樂趣之一，其實是事先發掘探索項目、蒐集各方資料、比對地圖，最後規劃出探勘行程的過程。

規劃探勘路線是一種總結繁雜資料，並倚賴豐富經驗，好累積上述各種探勘技能熟練度，並加以判斷的綜合能力。舉例來說，可以正確選擇出最合適的稜線或路線登上某座山峰，可能會是最安全或遇到最小的阻礙；路線設計搭配可能發現的水源，可以減少背水的時日；廢棄林道或古道可能碰到高密芒草，通行時間要如何預估？行走等高線忽然密集的稜線，是否會碰到小斷稜阻路？多日行程是否該安排休息日？在不同的行程裡，統合糧食與裝備的特殊考量……

綜上所述，真正探勘行程的領隊，絕對要展現這種極致登山能力的精髓，探勘行程若是規劃優良完善，可以增加趣味與安全係數、簡化難度，並使探勘成功率增加——路線規劃正是探勘式登山的骨幹與靈魂。

肆

前仆後繼的山林探勘之路

中級山探勘有一種在山野中探索非傳統路線的概念。因此，講到山林探勘史，無可避免地會從原住民、清、日本時期切入，不同目的卻實際探勘山林的傳統登山史說起。本篇我們則將較著重「中級山」這個概念出現以後，也是約莫一九七〇年代之後的中級山探勘中。

從探索到純粹登山再到荒廢

「探勘」這個概念，洋溢著一種對未知山林嚴謹卻又積極的冒險精神，但若放眼人類真正與自然交手的歷史，卻又顯得彷彿井底之蛙那般自以為是。我們現在探索的「荒野」山區，很早以前就是台灣南島原住民馳騁的生活場域，他們雖不以現代人登山溯溪的理由與方式活動，卻因為與山林有更長時間、更深刻的交會，培養出了獨有的山林智慧，也大致比現代的探勘

者更了解身處的山林。可以肯定的說，這些較早進入台灣中級山場域生活的住民，才是人類最前線的探勘先鋒。

除了世居山林的原住民，早期探勘山林的探險家多伴隨著傳教、政治或博物學探索目的，最知名的有清末時期植物學者郇和（Robert Swinhoe，又稱斯文豪）、知名牧師馬偕、攝影師約翰・湯姆生（John Thomson）等眾多人物在台灣淺山的探索。

到了日本人統治台灣時期，當局在控制了全島山林的原住民後，也開始進入山區，並用現代化的方式——數字化、資訊化台灣山林，以利其管理統治並獲取資源。日本人後來在全島建立了密集的三角測量網（但在台東留下一塊空白區域）。現在，無論你是在熱門山頭或岳界首登山頭上看到的各種三角點，基本上都是日本測量相關人員與挑夫背上去設立的。

在漸進深入山區的過程中，日本前期至中期的探險者如長野義虎、野呂寧，博物學者如鳥居龍藏、森丑之助、鹿野忠雄，或因為不同身分、不同目的深入

台灣山林，留下許多紀錄與事蹟。在這些探索山林的往事或其紀錄與文字中，我們看見一種探險家特有的風格，以及對山林的好奇與熱愛，這些情懷與精神，可說是探勘精神表達的極致。

日本時代中期以後，純粹的登山活動（當時稱為「趣味登山」）也逐漸在多山的台灣發展。一九一五年「登山會」成立，但因總督府主導而多具官方色彩；直到一九二六年，以日本登山人士為主力的「台灣山岳會」成立（現在的「中華民國山岳協會」前身），在其中多位登山家如沼井鐵太郎、平澤龜一郎、千千岩助太郎的帶領開創下，近似現在純粹登山的活動積極展開。

一九三○年代，隨著山區建設的齊備與登山運動的蓬勃，更多的社會人士甚至學生團體也加入了登山行列。今日熱門的路線如玉山與能高越嶺，在當年都是登山者絡繹不絕的健行路線，甚至我們現在「探勘」的冷門山岳，可能是日本時代原住民部落的後山，那些荒廢難至的古道，在日本時期可是人群熙來攘往的警備道路。

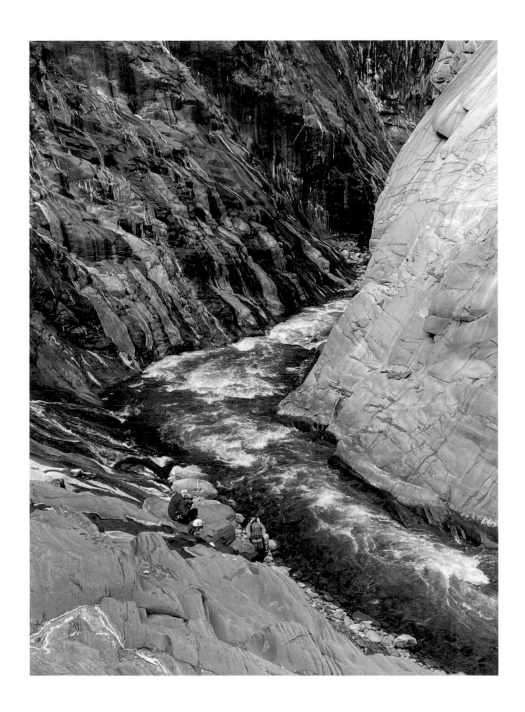

如此說來，為何我們現在仍有荒野需要探勘呢？

主因得從日本時代後期說起，當局實施一系列原住民「集團移住」計畫，有大片區域的原住民族被撤離至平地或山麓，造成山區大面積無人常住（多是中級山與高山地帶），雖然仍有狩獵與林業等活動，但終究因久無人居，少了持續性的開發而重回荒野狀態，加上戰後經濟困頓以及戒嚴管制山區，登山活動幾乎絕跡於台灣的中高海拔區域。

百岳與中級山概念的形成

也許是台灣的經濟在一九六〇年代稍有起色，這時出現了一批前鋒登山者，他們把注意力從玉山與雪山移開，開始對那些已荒廢十多年、神祕壯麗的山林產生興趣。早期，他們最有興趣的目標以台灣屋脊上的高山為主，在這些人當中，最有名的莫過於岳界「四大天王」的邢天正、林文安等人，在探索高山這部分最為積極，他們在原住民協助下，進入當時仍然窒礙難行的高山險峰，足跡踏遍了台灣兩百多座高山，這也是戰後最早的「探勘式登山」。

林文安等人於一九七二年成立了「百岳俱樂部」，百岳的誕生，自然也區隔、衍生出「中級山」的概念。

七〇年代的百岳瘋，是戰後第一波登山人口暴增，如同前幾年開放山林後山難事件頻傳，當時也是台灣山難的一個高峰期，甚至出現多起今日較少見的「集體死亡」山難，例如一九七一年，造成五位清大學生死亡的奇萊山難就震驚了整個社會，然而，這卻也是登山運動溢流出百岳，進入中級山探險的一個契機。

踏查中級山的契機

由於當時天之驕子「大學生」的登山事故時常發生，社會輿論壓力迫使學校強力管制與干預登山社團的活動，致使這些活力旺盛、冒險精神豐沛的年輕人另尋出路。另一方面是路線已固定的百岳無法滿足他們更深切的探險欲望，以轉由探勘中級山區的社團台大登山社為例，在學校嚴格管制高山活動後，他們先從台北周邊較冷門的郊山探索起，然後越走越深入，開始探索當時鮮少人注意的坪林、烏來山區，因而發現了松羅湖，並於一九七七年辦了「松羅六路會師」，這六條路線，

可說是他們自行探索出來的。

數年後，台大登山社更因爲一次偶然的南澳—四季行，發掘了被遺忘的大南澳山區，數十支隊伍花了四年時間探索此區，於一九八五年辦了「南湖大山十一路會師」。

除了台大，當時的興大法商（後來的台北大學台北校區）登山社，以及復興工商（後來的宜蘭大學）登山社，也在宜蘭、花蓮一帶的中級山大有斬獲，是台灣戰後首次大型探索並了解中級山的活動。

那個年代的登山人口以大學生與退休人士爲主，與現在有很大的不同。彼時台灣經濟快速成長，在「愛拚才會贏」的氛圍下，能深入持續登山活動的社會人士屬於相對少數，但有一批熱愛荒野、中級山或基點的少數人，也開始以山頭與基點探勘的模式，進入尚無攀登資料的中級山，以不同於學生社團區域探勘的模式，深入中級山荒野。

一九八〇年代，中級山的探索又以「基石俱樂部」、「東港博岳隊」等最爲積極，他們深入中、南、東部的中級山，拿到了最多的戰後「岳界首登」，雖然

那些踏查山林的輝煌戰果至今少有人知，但其實這些先鋒在中級山探勘史上都占有重要的一頁。

《丹大札記》開啟的探勘黃金年代

以中級山探勘爲核心的台大登山社，在探勘過烏來與大南澳山區後，一九八〇年代的後五年，又將重心深入台灣山岳的心臟地帶——丹大山區與白石山區，這裡的探勘難度更高，神祕壯闊的風景也更令人稱奇。

他們先後將探勘成果集結出版成《丹大札記》與《白石傳說》兩本書。特別是《丹大札記》，全書精緻的印刷，交融血淚的探勘記印，間或加入自然環境、人文史蹟、原民智慧與詩意文筆，一出版即震撼了登山界，特別是各大學的登山社，更是深受啓發。

這本至今仍可稱爲經典的山岳著作，也爲大家在百岳之外，打開了更廣闊、壯美，以及更具挑戰冒險的廣大空間。我在大學登山社時期也受《丹大札記》觸動，從單純攀登百岳轉而投入中級山探勘的領域，這本經典確實影響了一整代登山人的記憶。

受到《丹大札記》的啟發，一九九〇年代，各大專登山社團也開始各自尋覓「處女中級山區」進行探勘。除了台大登山社前進南南段鬼湖山區，還有中興法商的太魯閣山區、成大的鬼湖地區、中原的拉庫拉庫溪流域、政大的關門古道、逢甲的各高山周邊路線等等，而我也在第一個研究所時期帶領中央大學的學弟妹，一起探索了大崙溪流域。

凡此種種，並不是說這些區域之前真的無人探索，而是直到此刻才首次出現有系統、多隊次，對荒蕪已久的中級山區進行踏查，將台灣廣大無人地帶之美與內蘊展現於世人面前。那十年就是個「探勘黃金年代」，用地理大發現比擬當然過於誇張，但那種年輕人社團傾盡熱血，探索一個蠻荒未知山區的熱情，早已隨著時代的變遷，以及「全然未知」山區皆已被人踏查後，成為再也不會回來的特殊歲月。

天災人禍撼動的登山客觀環境

一九九九年九月二十一日深夜，發生了一場撼動所有台灣人心的大地震，不僅成為台灣近年來的最大

災難，也對登山界造成了極大衝擊──許多以往通行無阻的山區公路（如中橫）再也無法通行了，而台灣本就崩塌盛行的地質經過這麼一震，加上連著幾年不斷的颱風侵襲，致使許多登山路線與古道幾近崩毀或是更難親近，在某些層面上，這些狀況也限制了本土登山活動繼續發展的空間。

二○○九年的八八風災，更是大大重創了中南部山區的植被與交通，深度探勘中級山和深山古道的活動開始停滯，某些高山路線或多或少也受到影響，變得更加困難、不易到達，於是登山路線開始呈現兩極化──熱門路線成天擠滿了人，冷門路線則越來越少人走。

二○一○年代中期，台灣登山進入較為壓抑的氛圍，接連的山難與各種事件，在登山人與國家搜救系統之間造成了對立，導致許多年「處處是黑山」的現象，最後，登山人甚至進入一種「人人喊打」的狀態，彷彿又回到了戒嚴管制的年代。上述各種狀況，也許讓登山人面臨了近二十年自然與人為環境的困境，但中級山探勘的腳步卻持續向前……

更多元的深度探勘時代

雖然十年的探勘黃金年代過後，台灣已經沒有「全然未知」的中級山區，但也有後繼的探勘新血用不同的方式切入，創造更多元、更深入的探索，例如林克孝與南澳泰雅重回山區帶來的返鄉熱潮，以及內本鹿小學幫助內本鹿布農返鄉，找回並教育大家關於布農的山林智慧。

學術界也在這二十年來更深入台灣山域探索，黃美秀教授的黑熊團隊、「找樹的人」團隊陸續發現台灣最高的樹、古道學者如鄭安睎等人有更多的古道史蹟論文發表等等，都將更多古道、原住民、森林、動物、生態、地質等深入的知識系統化，中級山也成不斷為探勘者提供驚喜的寶庫，其魅力更逐漸為更多人所知曉。

隨著二○一九年山林全面開放與連續三年的疫情封控，台灣岳界又再次迎來了登山人口大爆炸時期，更多原來習慣往國外跑的人，因而發現山上竟有如斯美境。然而，全民瘋登山也造成了山難事件激增、山上擁擠造成登山品質下降，以及管理困難的亂象。

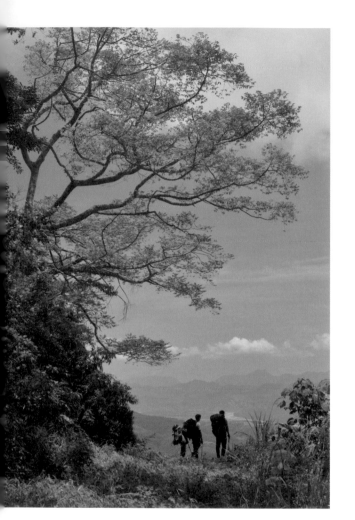

在這次的全民登山熱潮中，雖然多數焦點仍舊聚焦在高山百岳，但也有更多人開始認識長期被忽略的中級山荒野，許多原本非常艱難的探勘路線，因為陸續被更多的登山隊伍走過，開始轉變得更接近傳統登山路線。二○二四年四月三日，花蓮太魯閣與大南澳山區交界的外海發生規模七點二的大地震，對東部中級山區地形和登山路線造成不小的改變與衝擊。但我想，這次比起九二一和八八風災的影響，因為近年的

登山環境等許多因素，在登山安全有保障的前提下，也許能更快看到這些山區的路線恢復通行。

我們可以感覺到，台灣登山步道系統已經開始進入這些荒野，也許有一天，我們會像日本或歐美登山大國，除了技術性地形的相關路線，連中級山也會發展出完整健全的步道系統。但我們也無須擔心以往那個冒險犯難的探勘時代會消逝，因為，台灣的山林與大自然一定還有更多豐富的內涵與祕密，等待我們探索了解。

伍 給登山初心者的建議

登山絕非「說走就走」的運動。從初入山林開始，要成為一個好隊員，就必須在登山安全的框架下循序漸進、累積經驗。隨著登山經驗增多，知識與技能也會精進，最終甚至可以成為登山領隊。然而，在積累的過程裡，也絕不是僅靠紙上談兵和隨意上山可以快速達成的。

在前面的篇章裡，我已經提過探勘式登山必須具備的能力，然而，假如你是登山小白或登山經驗極少，那麼，這本書只能讓你先了解與想像台灣中級山的各種面向，你務必從基礎登山學起，我的建議是參加基礎登山課程，或加入有口碑、有組織的登山社團，或至少跟隨擁有豐富經驗（且登山風格以安全為主）的朋友所組成的隊伍。

在攀爬過一些基本路線後（郊山、中級山和高山百岳都有），再開始進階挑戰部分中階路線。強烈建議初學者避免參加網路自組隊，或是口碑差的商業登山團，也建議避免參加隊友皆為初學者的隊伍，更不可自行獨攀，除了風險大增、無法有效精進登山能力，更可能養成錯誤的習慣與登山觀念。

另外，本書旨在介紹台灣的中級山環境，提及路線大多屬於進階類型，對初學者來說都是越級打怪。因此，除了審慎評估自身條件以外，我也列出幾點簡單提示，讓初學者在開始上山過夜、或進行長程百岳與中級山路線以前，都能夠對於應該學習、精進的能力有個大致的理解。

一、登山體能

「登山體能不是萬能，但沒有體能卻是萬萬不能」，把錢之於人生比擬為體能之於登山，似乎有那麼點道理。倘若沒有足夠的體能，登山可能會容易受傷，或是因為注意力和平衡感變差而導致風險大增。

有充足的體能，才有餘力欣賞風景、拍照錄影打卡、觀察植物、體驗自然、探索遺跡、協助他人，甚至與隊友融洽共處等等。

中級山登山裝備建議清單

個人裝備 （單日）	【衣物】排汗衣（長短袖）、薄中層衣（如襯衫）、保暖中層衣、登山褲、內層襪、毛襪、健行鞋／雨鞋、兩截式雨衣褲／防水透氣風衣褲（如Gore-tex）、輕便雨衣、雨傘、工作手套、遮陽帽、毛帽、頭巾、太陽眼鏡、拖鞋／涼鞋、綁腿 【炊煮】個人糧食、行動糧、鋼杯、碗筷餐具、水壺 【其他】瑞士刀、個人急救包、防曬乳、個人藥品、小背包、小背包套、登山用地圖與紀錄、指北針、哨子、登山杖、頭燈／手電筒、塑膠袋／防水袋／夾鏈袋、手機、行動電源、身分證件、現金、入山／入園證、攝影器材、6mm編織繩3m
個人裝備 （過夜增列）	【衣物】備用衣物、重型登山鞋、護膝護踝 【炊煮】個人爐具、燃料（瓦斯、去漬油）、打火機 【宿營】睡袋（羽毛或化纖）、睡墊、露宿袋 【其他】中大型背包、背包套、大塑膠袋、備用電池
團體公用裝備	【炊煮】套鍋組、大湯瓢、瓦斯爐／氣化爐、燃料、營燈 【宿營】帳篷、天幕帳、地布、營繩、營釘 【其他】收音機、無線電、衛星電話或GPS裝置、高度計、各式電池、水袋、衛生紙、報紙、等高線地圖、登山資料與紀錄、針線包、火種
技術裝備 （探勘過困難地形、 攀岩或溯溪使用）	9～11mm登山繩、普魯士繩環、6mm以下編織繩、扁帶、八字環或確保器、一般鉤環、有鎖鉤環、安全吊帶、岩盔、岩釘、岩楔或Friends、快扣鉤環組、岩鞋、溯溪鞋、防水袋／溯溪袋
團體醫藥	止痛退熱藥、綜合維他命、抗組織胺（內服）、腎上腺素或類固醇（緩解蜂毒急性過敏）、消炎藥膏（外用）、肌肉鬆弛劑、抗生素、胃藥、暈車藥、止瀉藥、高山症相關藥品、彈性繃帶、蚊蟲藥膏、優碘、氨水、透氣膠帶、紗布／人工皮、其他急救包內用物

備註：1.綠色字體部分，為攀爬中級山**特別建議**的裝備。2.此表未列出雪地所需裝備。若冬季探勘行程含兩千公尺，甚至三千公尺以上高山，宜另外準備雪地專用系列裝備，在此不列出。

鍛鍊登山的體能，建議在有氧運動、無氧運動和身體柔軟度這幾個方面同時著手，相關課題則包括如何漸進式訓練、如何避免運動傷害、登山的步法與呼吸、不同地形的行進技巧、危險地形的應對、隨著年齡增加如何維持體能與健康等等。把體能訓練好，其實也能幫助自己更深入理解自己的身體，並增進身心整體健康。

二、登山裝備

裝備的重要性無須多言。久居文明世界的人類要重返大自然，在翻山越嶺的同時，還得抵抗風霜雨雪、變化多端的氣候環境，就需要靈活運用多層次的穿著；上山下溪需要適合的鞋與攀登輔助，宿山屋不用帳篷，也必須考量攜帶過夜的睡袋睡墊，凡此種種，輔助裝備的種類與數量就已令人眼花撩亂，這些裝備都有各自的學問和原理，在實務上，還要考慮如何買得對、帶得輕、應用適宜、保養得當。除了購物樂趣，用對裝備更能保障登山安全，並更增進登山品質。

三、地圖與GPS應用

在台灣山難事件裡，占比最高、最耗費搜救人力的一直都是迷途、失蹤這一類。究其原因，除了新手不熟悉路線、對山岳環境陌生，另一個原因則是不會使用地圖定位或（最方便的）GPS航跡。

初學者在登山時，未必需要擁有如中級山探勘者或定向運動者對於判讀等高線地圖和指北針定位的嫻熟能力，但務必學會利用離線地圖與GPS航跡，這種判斷自己在山野中所在位置與路線的基本技術，不僅實用、重要，關鍵是並不難學，而地圖判讀本來也就是登山樂趣的重要部分，這是一種將平面資料和實際立體地理場景對應的實證運動。

四、山岳環境基本熟悉

登山過程中，對於掌握路線感的熟悉度、面對氣候變化的應變能力、對環境潛在危機的基本敏銳度等抽象概念與能力，都是只能在實際登山過程中體驗的部分。即使聽人說再多，上再多課，知識再豐富，也無法在紙上實際感受並累積實力，必須要在登山安全的

前提下由淺入深，在經驗中累積並內化對山岳自然環境的熟悉與敏銳度。

五、登山醫學知識與急救能力

人在山野裡難免會遇到各種問題，在醫療資源不如平地的情況下，面對外傷或身體內部問題，甚至是因爲山岳環境造成的疾病（如高山症）時，我們都必須學會基本的自救與救人能力，因此，基礎登山醫學知識和急救技能，都是需要特別學習的重要部分。我們都希望在山上不會用到這些東西，然而一旦面臨緊急狀況或危機疑慮時，若完全沒有相應知識與對策，那就眞是大麻煩了。

六、謹慎態度與行前準備

戶外活動本身就有風險，登山更是時時刻刻都可能面臨各種無法預測的危機。體力好的初學者容易忽略體能以外的危機，這也是部分山難發生者的共同點。因此，面對大自然絕對不能驕傲自負，謹愼謙虛也是登山安全的基本精神。

即使是參加由別人組建的隊伍，我也會建議初學登山者要對行程細節、攀登的山岳環境等資訊有清楚的理解。很多迷途者甚至連行程或路線都不了解，以至於來到有指標的岔路口了，都還不知道該往哪裡走。認眞面對每一次登山，對登山安全與登山樂趣有至關重要的益處。

七、登山安全概念

以初學者而言，能夠熟悉上述提及的知識與技能，就可避免多數山難或危機。另一方面，在遭遇迷路、墜落受傷等各種意外時，也應該學習如何正確因應，例如迷途時切勿下溪谷的常識，或疑似出現高山症狀時，就應該審愼評估，甚至盡可能降低高度，諸如此類的基本概念都必須要有。

此外，除了個人能力，自身與團體或隊員之間的關係，也同樣是影響登山安全的重要因素。一個人就算能力再強，在山上若不合群或一意孤行，不僅會對團體造成困擾，也會讓登山的風險增加。

八、無痕山林

登山者除了對自己、對社會有責任，也需要考慮與自然的倫理與關係。大自然給予我們滿足身心靈的美好環境，我們也要給予相應的回報。其實，我們人類只要生活在這個地球上，就會對環境有所影響，若是進入山野這樣單純的環境，干擾和影響就更清楚易見。

在山野活動時，如何減少對環境的傷害，有各種不同程度的論述與實踐方式，無痕山林即是其中一種精神（Leave no trace，簡稱LNT）。最低限度是絕對不留下垃圾和難以分解的物質在山上，也不隨意取走山上的一草一木。核心精神就是在我們離開山林前，將整個過程的干擾影響減至最低限度，甚至幾乎像我們沒有來過。

九、其他進階能力

在這個部分的進階能力，主要以嚮導與領隊為主。如果你已經是擁有豐富經驗的登山者，甚至想要開始自行組隊，那麼就有更多的領域需要學習與精

進。除了上述提到的各種能力，還得學習如登山糧食與裝備的管理與計畫、登山隊伍管理（領導統御能力）、登山者或嚮導的社會與法律責任、登山風險管理與緊急狀況的應變、緊急紮營與惡劣氣候的處置、對外通訊與求救、基本繩索應用技能與通過困難地形的能力等等。

此外，具備山岳相關背景的知識，例如氣象、地質、動植物生態、山岳文史、原住民文化等等，也有助於你成為一個真正知山、懂山，並能夠帶領後進的優秀登山者與嚮導。

登山是揉合廣大知識與技能，並綜合運用的實踐型「學問」。初學者除了從書本和網路獲得相關資訊，更重要的是跟著口碑好的團體、經驗豐富的領隊，甚至系統化的訓練課程，才能學習更務實的技能。依此循序漸進，在顧及登山安全，同時又不傷害環境的前提下遨遊於山林間，進而更了解也更愛自己的土地，深刻感受人與自然的關係。

CHAPTER

2

中級山
12大山區

本章將台灣的中級山域分成十二區，以山區地圖搭配山系、水文資訊，續以人文歷史的角度切入，用最全面的角度，縱覽中級山的山林系譜與歷史。

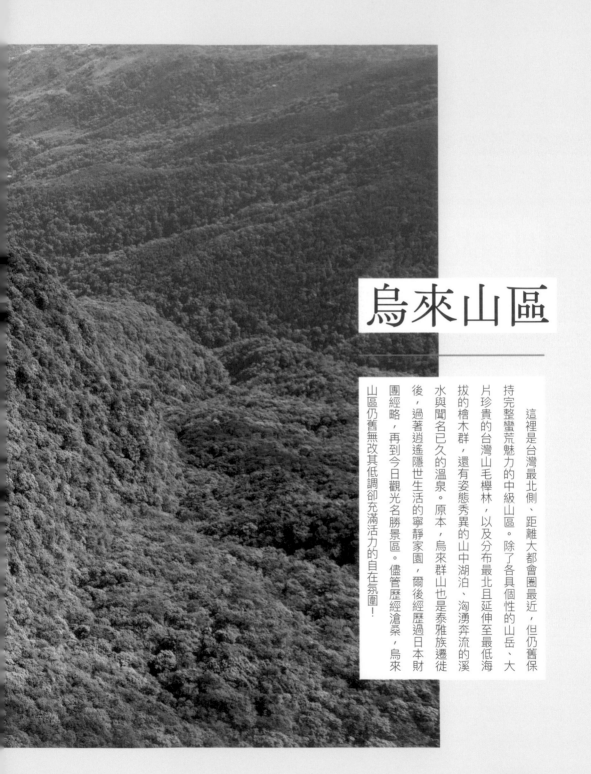

烏來山區

這裡是台灣最北側、距離大都會圈最近，但仍舊保持完整蠻荒魅力的中級山區。除了各具個性的山岳、大片珍貴的台灣山毛櫸林，以及分布最北且延伸至最低海拔的檜木群，還有姿態秀異的山中湖泊、洶湧奔流的溪水與聞名已久的溫泉。原本，烏來群山也是泰雅族遷徙後，過著逍遙隱世生活的寧靜家園，爾後經歷過日本財團經略，再到今日觀光名勝景區。儘管歷經滄桑，烏來山區仍舊無改其低調卻充滿活力的自在氛圍！

▼ | 尖峭特立的巫山，聳立於以南勢溪為背景的烏來山區，其山毛櫸已轉黃。

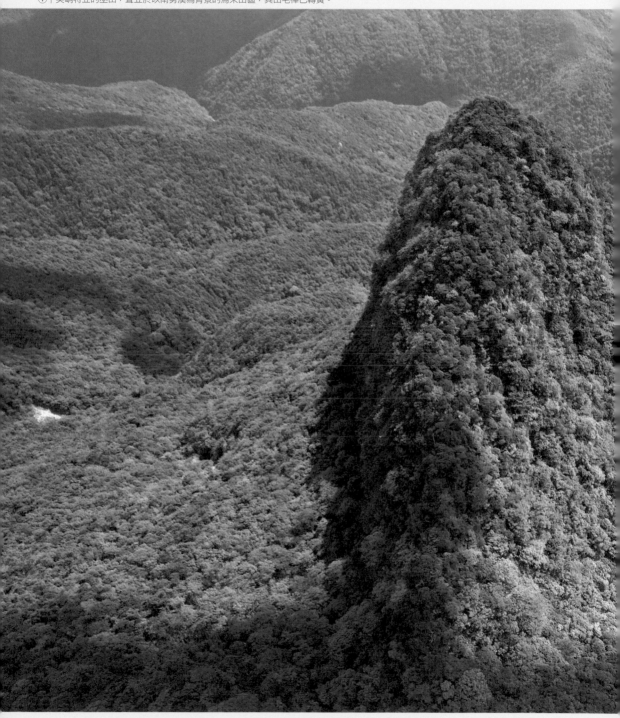

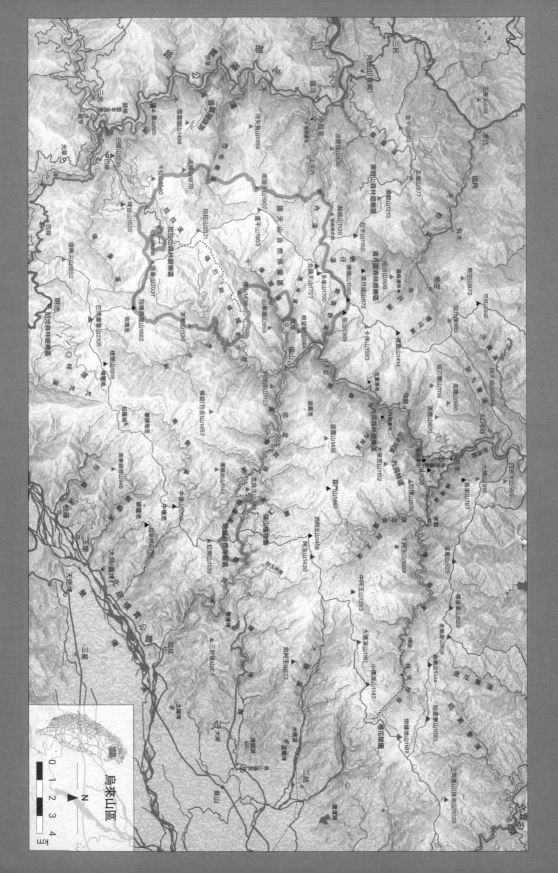

烏來山區

烏來山區範圍其實以新北市烏來區為主，若採用周邊稜脈延伸的廣義範圍，北至三峽、新店、石碇、坪林南側，西側至桃園復興區大漢溪與三光溪，東南側止於蘭陽平原。

烏來的山系，東南側為雪山山脈從巴博庫魯山向東北延伸至烘爐地山的這段主脊，此段稜脊南側有棲蘭山、拳頭母山、紅柴山、是雪山山脈北段著名緩起伏湖盆區，包括有十七歲少女之湖美譽的松蘿湖、檜木成林的棲蘭池沼群、以低海拔生態聞名的福山池，以及中嶺池與崙埤池。主脊北段有阿玉山、大礁溪山與烘爐地山，又分支出露門—波露與落鳳—大桶兩大支稜，後者是台灣中級山區的北界，與逐鹿山後分支出的拔刀爾山系，共同守護烏來這片緊鄰都會區的原始山林。

烏來西界是自巴博庫魯分支出的拉拉山—南北插天山支脈，氣勢遠勝東側雪山山脈主脊。這條赫赫有名，橫亙如牆的北桃天際線，接連出現山勢雍容又龐

▲│松蘿湖為北宜屋脊上一大型湖盆，是歷史悠久的熱門健行路線。

大的中級山群，包括新北最高的塔曼山、以神木與水蜜桃種植出名的拉拉山，和以山毛櫸林相聞名的南北插天山、雄偉又崚峭的樂佩與卡保山等等。這裡也因為冰河子遺種台灣山毛櫸[1]，加上豐富原始的生態與林相，被劃分進「插天山自然保留區」的範圍。

❖

烏來地區以南勢溪水系為主體，發源自松羅湖西側的南勢溪，在福山附近匯集水量充沛的札孔溪與大羅蘭溪，一路向東北奔流成為烏來山區的溪谷主幹，再於烏來匯聚發源自烘爐地山的桶後溪（及其支流阿玉溪），向北於新店龜山與北勢溪匯合成新店溪。由於烏來地區氣候潮濕、雨量豐沛，加之原始優良的森林生態，孕育出南勢溪穩定充足的水量，也為大台北都會區供應了全國最優質的民生用水。

與桶後溪交會的南勢溪主流分布著泉量豐沛的烏來溫泉，名稱起源於泰雅語Kiluh-ulay，意思為「水很燙，要小心」。爾後，烏來也成為陽明山溫泉群以外，最能療癒大台北都會居民身心的溫泉名鄉。

ⓐ｜從露門山一帶望見壯闊的北桃屋脊與插天山系連稜，左方遠處可見雪山大霸，前方平坦山峰為波露山。

1｜又名台灣水青岡（*Fagus hayatae*）。

▼ 被檜木林包圍的美麗玫瑰池。

泰雅北界與成為溫泉名勝之路

烏來地區的原住民屬於泰雅族賽考列克系，數百年前因人口擴張，大漢溪流域的卡奧灣群遷徙翻越拉拉山南鞍，來到南勢溪與札孔溪交會的大羅蘭、李茂岸（漢名林望眼，即今日福山）定居。自福山建立起，又持續擴張散布至整個南勢溪流域，包括本區名稱由來的烏來社，還有信賢、哈盆等聚落，最北甚至曾發展到新店一帶，因此到了日本時期，烏來地區泰雅族被歸類為「屈尺群」（亦有稱大羅蘭群）。

福山地區諸部落與原屬卡奧灣群的巴陵周邊部落仍舊維持緊密互動，平時除了聯絡走訪，更互有通婚，鞏固其攻守同盟的關係。因此，大漢溪與南勢溪之間的社路暢通，成為最具代表的「姻親路」。這條路也曾因日人為達成控制原住民的「理蕃」政策，被修築為警備道路。今日則稱為「福巴越嶺國家步道」，是名聞遐邇的熱門健行路線。

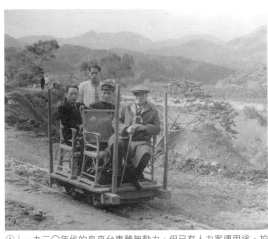

▲ ｜一九三○年代的烏來台車雖無動力，但已有人力客運用途，拍攝地點約在新店青潭一帶，背景可見高腰山、拔刀爾山與逐鹿山。（古庭維提供）

清朝末期，烏來僅有少部分漢人進入此區進行木材工作與交易；到了日本時期，伴隨著樟腦經濟發展的隘勇制度持續進行與推進，烏來地區算是較早受到日人控制管理的區域。區內原先的社路也被開鑿成今日的「福巴」、「哈盆」與「桶後」越嶺道路系統。一九二一年，日方輾轉將烏來地區特許由著名財團「三井合名會社」（就是今天在台灣有數間大型outlet賣場的三井財閥）開發經營，在烏來地區主要進行伐木、造林與茶葉工作，多年經營下來，今日此區能見到大量的柳杉人造林，都是自日本時期延續到後來的造林成果。為了運輸物資與木材，並建造了從新店接到龜山，再經烏來、信賢到福山，和烏來到孝義到東、西坑及桶後的輕便軌道。

上述提及的軌道，在戰後大多被拆除或改建成公路或林道，僅烏來到雲仙樂園一段尚有台車軌道，也是至今運行不歇的烏來台車。一九六○年代以後，隨著民生經濟的發展，烏來因為離台北大都會近，還有溫泉與滿是綠意的蓊鬱山水，霎時成為了熱門旅遊風景區，甚至是外籍人士旅台的必到景點。台車、瀑布、溫泉、雲仙樂園，這些等同烏來象徵的意象，成為一代鮮明又懷舊的記憶。

一九七○年代，台大登山社將深藏於北宜縣界、拳頭母山附近的松羅湖驚人美景公諸於世，更在數年後於松羅湖辦了六路會師，開啟了這裡的登山時代。一九九二年，農委會設立插天山自然保留區，加上至今烏來地區的水源保護政策，仍維持相當原始自然的

▲｜現今的烏來台車是僅存的烏來線路段。　▲｜在水勢淘淘的札孔溪溯溪訓練。

面貌，這片山林也成爲北部探勘或愛好中級山人士試煉身手的絕佳場域。

今日路線

烏來地區最熱門的山中景點，應是松羅湖與福山植物園區，但此地由宜蘭方向進出較爲便捷。其餘區內諸山可單獨攀登或連走，除了本文前述山岳，另有最深遠的模故山（樂佩南稜上一個突出尖峰）、晚近才被命名的巫山（樂佩南稜上一個突出尖峰），都相當有特色。縱走路線如山毛櫸勝地樂佩─卡保─南北插、北桃屋脊塔玫巴，以湖泊聞名的巴棲松、烏來三姑等等。「福巴」、「哈盆」與「桶後」三大古道則是較爲親民的親子型健行路線。水勢豐沛的眾多溪谷與多變的地形，讓烏來區各溪流成爲溯溪與溪降絕佳的訓練場域。

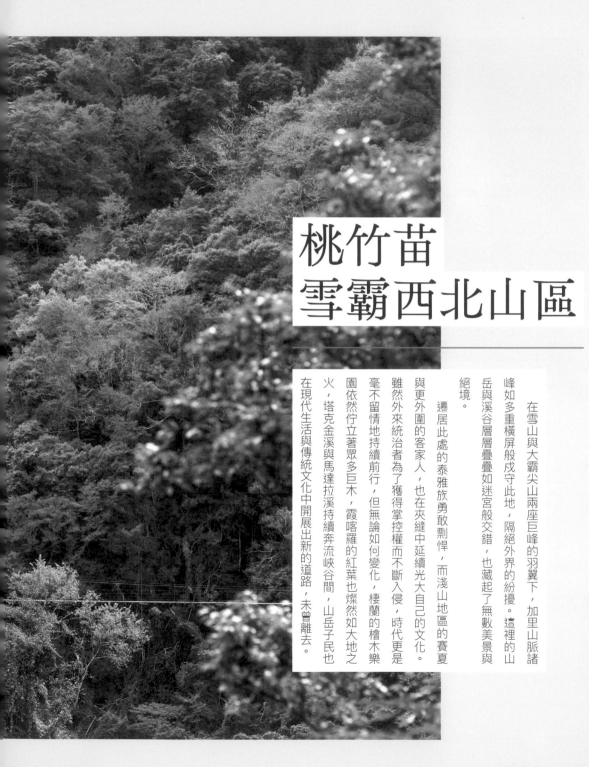

桃竹苗
雪霸西北山區

在雪山與大霸尖山兩座巨峰的羽翼下，加里山脈諸峰如多重橫屏般戍守此地，隔絕外界的紛擾。這裡的山岳與溪谷層層疊疊如迷宮般交錯，也藏起了無數美景與絕境。

遷居此處的泰雅族勇敢剽悍，而淺山地區的賽夏與更外圍的客家人，也在夾縫中延續光大自己的文化。雖然外來統治者為了獲得掌控權而不斷入侵，時代更是毫不留情地持續前行，但無論如何變化，棲蘭的檜木樂園依然佇立著眾多巨木，霞喀羅的紅葉也燦然如大地之火，塔克金溪與馬達拉溪持續奔流峽谷間，山岳子民也在現代生活與傳統文化中開展出新的道路，未曾離去。

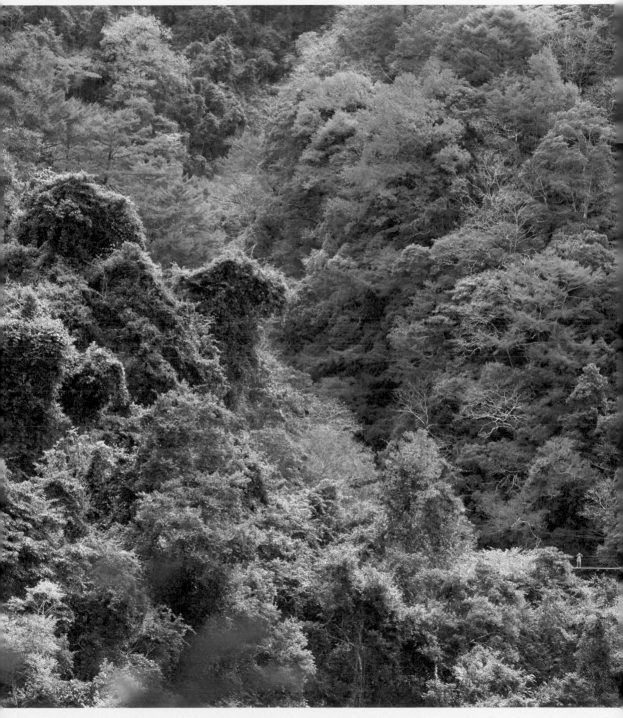

▼ | 霞喀羅道路橫越薩克亞金溪谷的白石吊橋，映襯著十二月的楓紅作為背景。

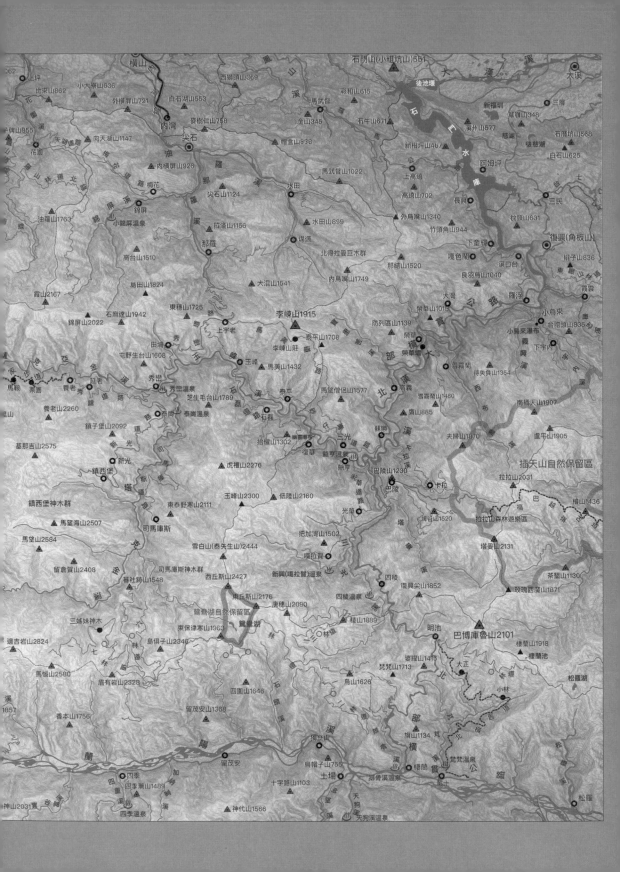

南勢山1039
洗水山1610
泰安溫泉
上島
加里山2020
石壁
鵝公髻山1579
大隘
司馬限山1455
上島山1438
鹿場
鹿湖
烏嘴山1551
涼山
和平
虎子山1494
白蘭
桃山
宏興
二本松山1330
梅園
天狗
大湖溪
哈勘尼山1999
土場
清泉
清泉溫泉
上嘉羅
二本松
盡尾山1837
東洗水山2247
比林山1812
民都有山1798
上喜羅
大安
天狗溫泉
司馬限林道
雪見遊客中心
北坑山2165
鹿場大山2618
野馬散山1918
田村台
南坑山1871
荻岡
日向
辛原
北坑
鹿山
榛林
觀霧
根本
鐵路羅223
佳仁山2139
雪見溫泉
樁山2489
天領山1768
結城山2476
佐藤
佐藤山2332
老松山2133
無名山2032
大安溪倚天劍神木
斑山2183
高領
檜山
檜山2512
合流山2533
東陽山2210
能甲山2207
拾九山2904
西勢山2773
中山2632
三榮山2869
境界山2910
中雪山3173
大雪山神木
西勢山隧道
九九山莊
志摩山3143
知馬漢山2868
可汗山3079
加利山3112
匹匹達山3429
奇峻山3519
大安山2710
伊澤山3297
大雪山3529
頭鷹山3510
小霸尖山3418
大霸尖山3492
東霸尖山3364
弓水山3374
火石山3310
林專山3053
唐呂山2697
帽子山2889
博可爾山3265
翠池三叉山3565
雪山北峰3703
巴紗拉雲山3402
宇羅尾山1866
璧礤山3000
翠池
凱蘭特崑山3731
穆特勒布山3626
品田山3524
桃山神木
德基溫泉
太木山2809
剣山3253
大剣山3594
雪山3886
三六九山莊
池有山3303
桃山3325
比壽山2485
青山溫泉
布侠奇寒山3293
雪山南峰3505
喀拉葉山3133
德基
佳陽山3314
油婆蘭山3308
雪山東峰3201
桃山瀑布
東高山2745
吹上山2044
大矢夫山1977
推論山2801
志佳陽大山3289
雪山登山口
七卡山莊
秀魯葉山2781
佳陽
武佳佳難山2659
馬武霸山2496
雪山登山口
羅葉尾山2717
佐得秀

雪霸國家公園

武陵農場
武佐野群山2368
塔雅府

梨山
大保久山1803
環山
勝光
思源埡口

桃竹苗
雪霸西北山區

0 1 2 3 4
km

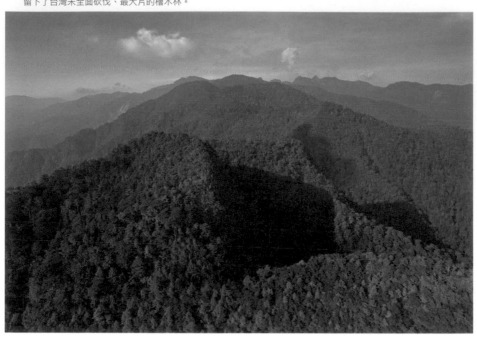

▼│雪山山脈主脊北稜上的邊吉岩山、馬惱山、眉有岩山周邊，
　留下了台灣未全面砍伐、最大片的檜木林。

簡單來說，雪霸西北側中級山區的範圍，包含了桃竹苗三地的原住民區域，如桃園復興區、新竹縣尖石鄉與五峰鄉，以及苗栗縣泰安鄉和一部分南庄鄉，雪山山脈另一側則屬宜蘭縣大同鄉。這裡不但範圍廣大，且山稜、水系、行政區交錯，雪霸西北的山稜均分支自雪山山脈主稜，繁雜交錯，然後逐次向西和向北遞降，以下簡述幾個主要稜脈和著名山峰。

一、**雪山主脈**：在喀拉業山以北一路向東北延伸，包括了邊吉岩山、馬惱山、眉有岩山、島俱子山、唐穗山、稜山等名峰，也是廣義上的棲蘭山區。

二、**雪白山支脈**：由東丘斯山分支而出，雪白山後繼續向北至玉峰山後分出低陸山北稜與虎禮山西稜，兩稜各中止於大漢溪中游的玉峰溪流域，是雪山山脈主稜分出的較小支稜。雪白山列高大雍容，也為桃竹界山。

三、**大霸支稜系統**：雪山山脈聖稜線上的布秀蘭山，其分出的大霸尖山稜脈分支廣大複雜，是整個桃

島嶼裡的遠方　　78

◁｜由嘎拉賀一帶仰望西丘斯山與雪白山。
▷｜大霸尖山被泰雅澤敖列系統許多部落視為發源聖山。

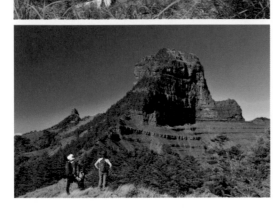

竹苗中級山區的核心骨幹。大霸支脈根基是聖稜線南段，在中霸尖先分支出大霸北稜，其上有馬洋山、金那基山等等，中止於塔克金溪與薩克亞金溪匯流的秀巒。

大霸東稜於伊澤山分出較短的三榮—加利支脈，和往西北的境界山主脈，境界山主脈於檜山再分支出兩大支脈：向西的鹿場大山支脈山系，以鹿場大山為核心，再分出向西的加里山、向南的東洗水山與向北

的鵝公髻山支脈；檜山北脈則一路往東北綿長延伸，一路包含霞喀羅大山、石麻達山、李崠山、鳥嘴山、那結山，整個稜脈高聳悠長，名峰連綿猶如屏障，隔著大漢溪與拉拉插天山系互為崢嶸。此脈也為淡水河水系與頭前溪、鳳山溪水系的分水嶺，南為五峰尖石界山，北段則為桃竹界山。

四、雪山西稜：是為此區南界，東段全為高山稜脈，自中雪山以西始降至三千公尺以下，知名的有小雪山、鞍馬山、稍來山、鳶嘴山、橫嶺山等等，是苗栗與台中界山，也是大安溪與大甲溪的分水嶺，主脈南北有眾多短支脈[2]。

❖

本區幾乎是北桃竹苗諸多重要河流的發源區域，主要有淡水河系的塔克金溪（泰崗溪）—玉峰溪—大漢溪主流，並於秀巒匯入薩克亞金溪（白石溪），於三光匯入三光溪兩大支流。中區有頭前溪流域的上坪溪、那羅溪兩大支流。上坪溪發源自檜山至鹿場大山一帶稜脈的爺巴堪溪與霞喀羅溪。

2｜根據林朝棨「西部衝上斷層山地」說法，此區西北屬於加里山山脈，與阿里山山脈同屬新第三紀之砂岩與頁岩之互層，但因地質年代較新岩質鬆軟，被眾多西北向河川切割成多段東北—西南向短稜脈，以鹿場大山、加里山為加里山山脈最高核心。意義上，加里山山脈也是本區西北邊界，中級山與郊山、原漢活動的分界線。

南庄地區則屬中港溪上游的風美溪、大東河流域，另有支流鹿湖溪、比林溪等等，亦發源自加里─鹿場大山。再南，有後龍溪流域的上游汶水溪、大湖溪兩大源流，主流汶水溪亦發源自鹿場大山。最南側為中部大溪大安溪上游，源頭有馬達拉溪、雪山溪兩大支流，發源自聖稜線上游，中游繼續匯入北側的北坑溪以及南側的大雪溪、南坑溪、麻必浩溪等等。

多條溪流系同如蛛網，切割了雪山山脈西北坡與加里山山脈，也造就了不同地域與多變的地形─塔克金溪、白石溪、三光溪、馬達拉溪、雪山溪因發源自高山，存有多處峽谷地形；河流切割也讓多處溫泉地熱湧現，重要的有爺亨（已淹沒）、嘎拉賀、四稜、秀巒、清泉、雪見、泰安等知名溫泉。本區山稜較少準平原老年期地形殘存，高山湖泊較少，但位於東丘斯山南側的鴛鴦湖，則因為長年濕潤而孕育豐富生態，被劃歸為自然保留區。

❖❖

雪山山脈主脊兩側兩千多公尺的山區，是台灣北

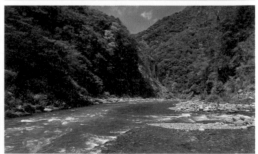

Ⓐ｜馬里闊丸群鐵立庫部落附近的幽靈瀑布。
Ⓒ｜那結山為復興三尖之一，比鄰石門水庫地區。
Ⓑ｜塔克金溪為淡水河主要源流，發源自大霸尖山與品田山。

⊙ 大安溪中游的大河床，周邊分布著泰雅族北勢群部落。
⊙ 鴛鴦湖有豐富的中海拔檜木與濕地生態，已劃為保留區。

部「眠腦」[3]，屬於廣義太平山的西側邊界，也就是後來所謂的棲蘭或馬告山區，因為伐木年代相對較晚[4]，幸而保存了現今台灣僅有、也可能是世界規模最大、連續的檜木林區。

棲蘭歷代神木園、司馬庫斯、鎮西堡、低陸山、唐穗山等等，都各有大規模神木群，近年多已成為旅遊觀光景點。邊吉岩到鴛鴦湖一帶，則有因密度接近純林而難得一見的台灣扁柏群，一度爆紅的「扁柏神殿」正位於此區。二○二三年，「找樹的人」團隊於大安溪深處發現一棵高約八十四公尺的台灣杉——「大安溪倚天劍」，成為目前全台灣紀錄裡最高的樹；棲蘭一七○林道上的台灣杉三姊妹，則因等身海報的照片聞名全國。此外，本區北部的鳥嘴山區，則為台灣山毛櫸分布的最西界。

歷史人文

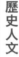

在泰雅族口述歷史中，這裡原先住著一群叫「斯卡馬允」的部族，後來被強勢遷入的泰雅賽考列克人驅逐。一部分人認為，這個部族就是後來在泰雅族與漢人夾縫中生活，現在僅分布在五峰、南庄兩鄉的賽夏族。

此區分布的泰雅族，主要分為賽考列克與澤敖列兩大系統。賽考列克人祖居於南投縣仁愛鄉北港溪上游河谷的福骨群、馬力巴群與馬里闊丸群，起源傳說多能追溯到起源地賓斯布干岩（Piasebukan）的石生說。族群拓展時期，先是翻越松嶺（福壽山農場）到大甲溪流域，再往北越過思源埡口，其中福骨群翻越雪山山脈到塔克金溪流域，最早建立的第一個部落是鎮

3｜Minnao，源自泰雅語，原義為形容森林蒼鬱，森林資源豐富的地方。
4｜雖然日本政府在日本時期就注意到蘭陽溪西岸的檜木林，但並未有系統地開發，直到戰後，此區交由行政院國軍退除役官兵就業輔導委員會森林開發處，於一九五九年開始進行伐木作業，伐木停止後轉型為森林遊樂區，且曾一度倡議成立馬告國家公園。二○二三年八月退輔會森保處裁撤，改由農業部林保署宜蘭分署管理棲蘭山。

西堡，被稱爲金那基群，接著再拓展至上坪溪流域，成爲霞喀羅群（石加路群）；馬力巴群中的馬里闊丸群遷至大漢溪中游；馬力巴群則遷居更下游，成爲卡奧灣群；馬里闊丸群與卡奧灣群再遷入淺山，成爲大料崁群與馬武督群。無論是地處較深山的金那基群與霞喀羅群，或是較接近平地的大料崁群，歷來都以強悍著稱，後來與太魯閣族同被列爲日本「理蕃」事業首要目標。

相比於賽考列克系統，澤敖列人的來源較爲分歧模糊，祖居在北港溪偏中游一帶，一部分人進入大甲溪流域成爲南勢群，再往北進入大安溪流域成爲北勢群。沿著加里山山脈北去，又有大湖群、汶水群、鹿場群、上坪前山群、卡拉排群與美佳蘭群等分布，他們對原鄉的記憶較模糊，起源傳說則多以發祥於大霸尖山（Papak Waqa）爲主。

大體而言，賽考列克系統主要分布在此區核心中高海拔地帶，澤敖列系統則分布在西側較淺山地，與漢人、賽夏族比鄰而居，與外界接觸更多且更早。[5]

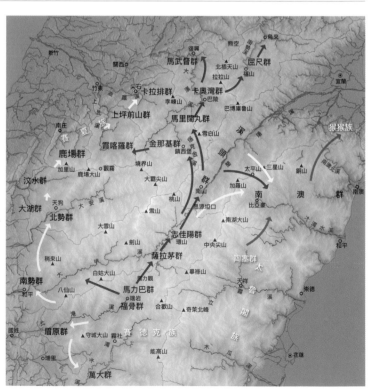

泰雅族遷徙與族群分布示意圖。(崔祖錫繪製)
■賽考列克系統
　澤敖列系統
■其他族群

開採樟腦的重大影響

十九世紀後半葉的清朝末期，樟腦被應用在製作賽璐珞與無煙火藥等重要工業，這種提煉自樟樹的原料迅速成為世界級熱門資源，而盛產自台灣中低海拔的樟樹首當其衝。當平地的樟樹被砍伐殆盡，逐步推入山區獲得樟腦資源，就成為了不能抵擋的趨勢。

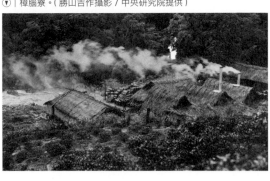

大規模樟腦事業進入山區，自然與原本居住山區的原住民產生各種矛盾與衝突，於是，從私人產業到國家掌控，從清廷到日本總督，延續了半世紀之久的「隘勇線推進」血腥歷史就此展開。

「隘勇」原是原漢邊界的連線防衛系統，隨著樟腦開採而漸趨制度化。

一八八六年，時任臺灣巡撫的劉銘傳廢除

私隘、統整全省官隘，成立「臺灣撫墾局」，劉自己為總辦，巨富林家首腦林維源為幫辦，總局就設在樟腦開採和產量最盛的大溪。

爾後多年，直至台灣被割讓給日本前，衝突大多集中在大溪、角板山一帶，與當地的泰雅族前前後後打了多場戰役，除了角板山區與大料崁群多次傷亡慘重的戰役（規模最大的一次，甚至出動了超過萬名官兵），戰場甚至一路延伸至新竹苗栗地區，包括與霞喀羅群、金那基群（當時稱金孩兒群）在新竹山區的首度遭遇，以及與竹苗一帶與澤敖列系統的攻守，如在

5｜以上即本書各族群與原民語轉譯者，不同年代不同參考書目寫法（中文語拼音）皆有大小不一差異，限於篇幅無法羅列所有拼音讀法，此處泰雅族部分名稱參考王梅霞所著之《泰雅族》。

▶│將樟樹砍倒後，刨取為碎屑以提供製腦。（勝山吉作攝影／中央研究院提供）
◀│隘勇監督所的警鼓。（國立臺灣圖書館提供）

日本政府的隘勇線推進

二十世紀初，日本政府用了數年時間在北部積極進行「隘勇線推進」政策，最早自新店、三峽推進至烏來，逐年向深山開闢隘勇線，挺進山區，然而他們在桃園新竹地區得面對強悍的賽考列克泰雅族，推進

馬那邦發生的戰役。其中，與賽考列克系統的對戰幾乎難以占到便宜，最後多以和談、贈送金錢物資、人質交換等方式勉強維持和局。

日人治台初期，主要著重處理平地反抗勢力，暫時與原住民族維持互不侵犯的良好關係，但山區的樟腦龐大財源仍要持續拓展，也逐漸將承襲自清代的隘勇制度統整為警察機關轄下管理。

始終快不起來。在經歷了一九○二年的「南庄事件」和一九○七年慘烈的「北埔事件」後，淺山地區的賽夏族與客家人的各種矛盾獲得大體控制，之後便以桃竹深山地區的泰雅族分布範圍作為主要目標。

一九○七年，日本軍警執行「擴張插天山方面之隘勇線」計畫，與泰雅族大豹社、前山大料崁群發生激烈的「枕頭山之役」，當時日方動員兩千多人，對峙月餘，戰死超過兩百人，才終於獲得角板山一帶控制權。

一九一○年，上任已四年的臺灣總督佐久間左馬太決定徹底解決台灣原住民問題，於是向日本申請鉅額經費，擬定「五年理蕃計畫」，首重目標就是以強大武力對付「北蕃」泰雅族，更優先以竹苗地區的泰雅為目標。一九一○年自桃園、宜蘭兩方進攻，發動「卡奧灣方面隘勇線推進」，攻占芃芃山、巴陵山，在巴陵建立砲台，控制卡奧灣群，並於一九一二至一六年完成「角板山三星道路」，部分路段是今日的北橫公路前身，也是台灣最早的橫貫警備道路之一。

一九一一至一二年，日方連兩次進攻李崠山，每

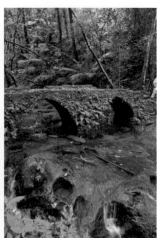

▲｜李崠山古堡為當年李崠山戰役後於山頂所建之隘勇監督所。
◀｜清朝隘勇道路打鐵寮古道上的東興古橋。

次都戰況慘烈，尤其在一九一二年十月至十二月的戰役，遭遇馬里闊丸群和金那基群的頑強抵抗，日方死傷超過五百人，仍舊無法完全控制該區域。一九一三年六月，佐久間總督親征並親上制高點李崠山指揮「金那基方面討伐」，以強勢武力與火力猛攻，終於讓久戰疲憊的金那基群投降。

日人趁勝追擊，自新竹的上坪溪上溯攻打霞喀羅群。而少了金那基群應援的霞喀羅群，此刻也只能被迫投降。戰後，日人在李崠山建立砲陣地與隘勇監督所，也就是現今的「李崠山古堡」，並另設兩處砲台，區內廣設隘勇線，並於一九一四年五月舉行金那基各社的歸順儀式。

雖然霞喀羅群接受了招降，但往後數年在日本政府越發高壓的控制下，又於一九一七與一九二○年發動了兩次「霞喀羅事件」。最終，日本人利用霞喀羅世仇賽夏族、馬里闊丸群與鹿場群聯合攻擊，迫使其投降，僅少數不願投降的霞喀羅群躲入北坑溪與馬達拉溪上游，過著飢寒交迫的生活，最後於一九二六年全面出降。

日本人召集桃竹苗山區各世仇族群，舉行埋石宣誓[6]儀式，終結了竹苗山區數百年來的對立與仇殺歷史。其間，又於一九二三年完成「霞喀羅—薩克亞金警備道路」（現在的霞喀羅古道），一九二五年完成自田村台經茂義利（現在的觀霧）至上島溫泉的「鹿場連嶺道路系統」，與一九二三年完成的「北坑溪道路」連

6｜埋石立約是台灣原住民傳統的和解儀式。

李崠一大混稜線上的隘勇監督所遺址。

佐藤駐在所地基遺址。

霞喀羅古道上的白石派出所，前身為薩克亞金警察官吏駐在所。

接。

自此，北起烏米福山，南至大安溪流域的道路系統貫穿泰雅族賽考列克人山區全境，而風光優美的霞喀羅與鹿場連嶺道路，也成為日本後期的熱門健行路線，更是早年攀登大霸尖山與聖稜線的起登路線。

戰後的開發與旅遊事業

不同於南部的原住民山區，日本政府與之後的國民政府在桃竹苗山區並未如在南澳群、太魯閣族、布農族或排灣族那樣全面實行大規模「集團移住」計畫（仍有部分遷村），因此，戰後有相當比例的部落持續居住在桃竹苗後山原鄉，甚至有移住後回歸者（如鎮西堡與司馬庫斯）。

一九六六年，北部橫貫公路通車，連接起聯絡各部落間的道路；一九九五年，全台最後通電的「黑色部落」司馬庫斯也有了聯外的汽車道路。部落居民逐漸開發如水蜜桃與梅子等經濟農業，同時，隨著社會型態的改變，逐漸發展出部落與山域旅遊事業。

至於未被改建為公路的警備道，也在荒廢數十年後慢慢被登山健行者探訪踏查，其中，因楓紅景觀聞名的霞喀羅，更是被林務局指定為國家步道。可惜的是，原本經雪霸國家公園調查、整建完成的北坑溪古道，在二〇〇三年遭遇連續颱風肆虐而柔腸寸斷，由於難再整建，只能分段探訪遺跡了。

今日路線

桃竹區的中級山，因為與部落和道路交錯分布，又與各大都會區距離不遠，因而開發較盛，除了泰安鄉雪山溪流域、喀拉業北稜、塔克金溪與薩克亞金溪上游一帶的山頭較為偏遠，本文前述的許多山頭，已成為可當日往返、路線清楚的單攻型中級山，還有許

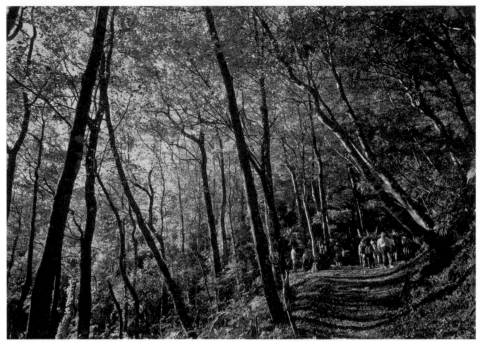

④｜霞喀羅古道每年十二月都會吸引大量登山客前往健行，圖為馬鞍駐在所的楓香林。

④｜北坑溪古道上的北坑駐在所。

多郊化中級山，也非常適合初到中階的登山者試煉身手。

除了上述的霞喀羅、北坑溪（分段）等古道，以及其駐在所遺跡可以探尋外，田村台到觀霧的警備道路段，其淺山地區還留有隘勇線遺跡，如油羅山隘勇線等等。過夜長程路線的部分，大霸北稜、喀拉業北稜屬於較經典的行程，大安溪倚天劍、三姊妹神木與扁柏神殿，近年來更是受到探勘者歡迎。

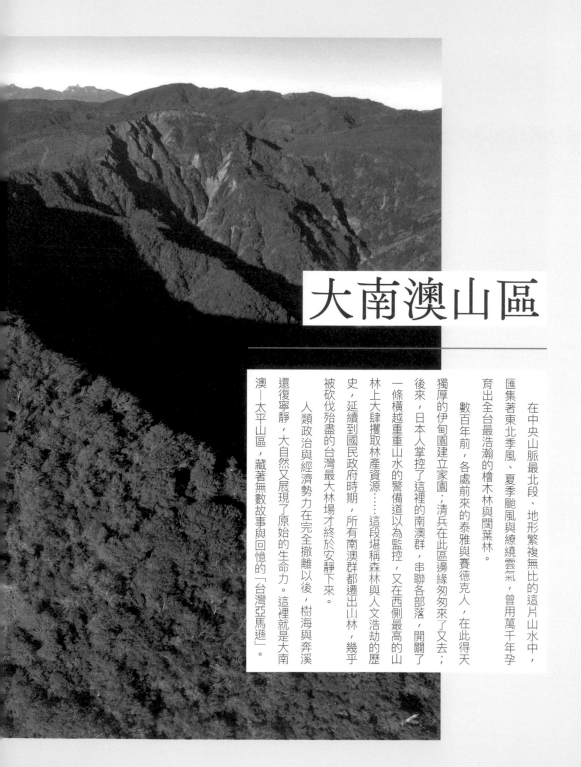

大南澳山區

在中央山脈最北段、地形繁複無比的這片山水中，匯集著東北季風、夏季颱風與繚繞雲氣，曾用萬千年孕育出全台最浩瀚的檜木林與闊葉林。

數百年前，各處前來的泰雅與賽德克人，在此得天獨厚的伊甸園建立家園；清兵在此邊緣匆匆來了又去；後來，日本人掌控了這裡的南澳群，串聯各部落，開闢了一條橫越重重山水的警備道以為監控，又在西側最高的山林上大肆攫取林產資源……這段堪稱森林與人文浩劫的歷史，延續到國民政府時期，所有南澳群都遷出山林，幾乎被砍伐殆盡的台灣最大林場才終於安靜下來。

人類政治與經濟勢力在完全撤離以後，樹海與奔溪還復寧靜，大自然又展現了原始的生命力。這裡就是大南澳—太平山區，藏著無數故事與回憶的「台灣亞馬遜」。

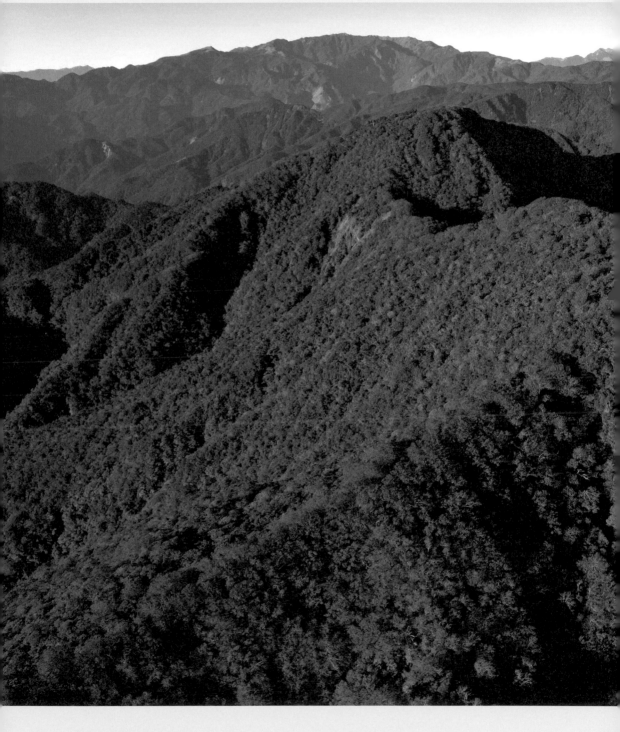

▼｜空拍銅山一帶的山毛櫸林，左後方為望洋山與太平山區，最後右為雪霸山區，左為南湖山塊，南湖下方即為大濁水流域群山。

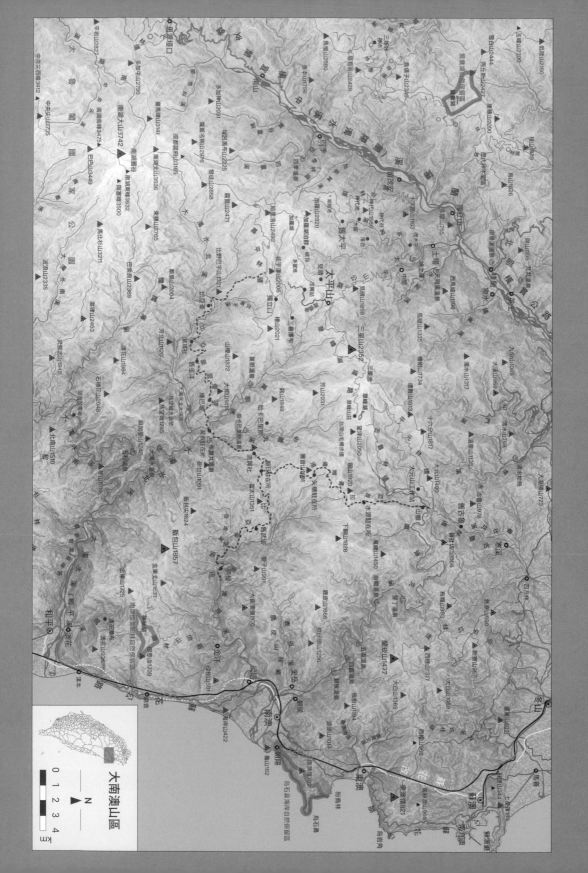

大南澳山區

山系水文

大南澳—太平山地區主要位於宜蘭縣與南澳鄉，包含少部分花蓮縣秀林鄉，北起蘭陽平原以南，東至太平洋海岸，南以大濁水流域南側與立霧溪分水嶺為界，西至中橫宜蘭支線—蘭陽溪上游。此區算是中央山脈最北段的全部中級山區，因地形與人文歷史因素，大致可分為兩小區：太平山區、大南澳地區。

一、**太平山區**：南湖群峰以北的中央山脈主脊東西周邊區域，土稜上有霧覽山、加羅山、三星山、大元山等名山；另也包括翠峰湖附近的銅山支線山群，此區山稜海拔大多高於兩千公尺，因終年濕潤、海拔適中，冬季受東北季風直衝籠罩而容易降雪，本是台灣最豐厚的溫帶巨木孕生地——即在地泰雅族所謂的「眠腦」——終因太平山、大元山兩大林場長達七十年的砍伐歲月而消失殆盡。

二、**大南澳區**：中央山脈尾段蕃社跡山以東，並包含整個東澳南北溪、南澳南北溪、大濁水南北溪

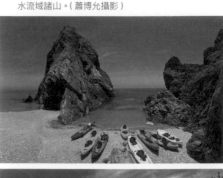
❖

（和平溪）流域。區中溪流多且紛雜，與中央山脈北段分支的諸多稜脈交錯，重要稜脈分列如下：

（一）中央山脈主脊：太白山、蘭崁山、東澳嶺等中央山脈最前段。

（二）銅山東南稜：鹿皮山、雅音山支脈上的砲台山、飯包山等等。

（三）芳山、銘山支脈、山櫻山支脈。

（四）南澳東稜：束穗山、清花山、石楠花山等等。

（五）南湖東南稜：高律山、武那志山等等。

溪流部分，除了東澳溪、南澳溪，則以大濁水溪流域最廣、最為複雜。除了發源自南湖群峰東北與東南側、淵遠流長的大濁水北溪與南溪，北溪另有次考干溪、莫很溪、布蕭丸溪，南溪則有闊闊庫溪等大支流。如此多主支流與稜脈犬牙交錯，外加西側高聳的中央山脈主脊和東方太平洋的包夾，自成一個與世隔絕的山水世界。

這裡原本是泰雅族南澳群世居所在，而今山中部落均已全遷至周邊平地，整個山區無人定居，重新成為野生動植物的天堂。穿行其中，盡是翻越不盡的蓊鬱山水，因此，大南澳也被山友稱作「台灣亞馬遜」。

這個區域雖是廣大荒野，亦有知名風景與祕境溫泉──太平山林場和翠峰湖地區已成為知名熱門的森林遊樂區；加羅湖泊群猶如天上仙女撒落的珍珠，是台灣山區湖沼最密集的地方；南澳北溪中下游有多處溫泉，核心地帶則有溫泉探勘者心嚮往之的莫很溫泉，以及近年被淹沒的布蕭丸溪溫泉；大濁水北溪流域的南湖北山大崩壁與中游馬望峰大崩壁兩大濁源。中游則有廣大卻又封閉的大溪床，有「飛機場」之稱。

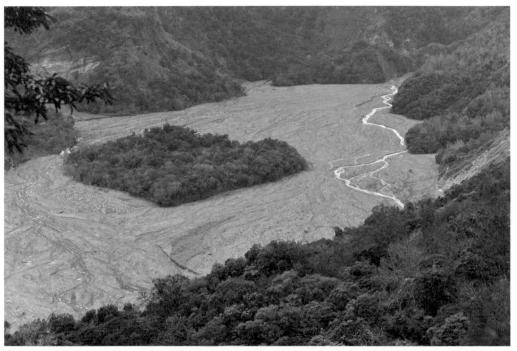

▲｜大濁水北溪（和平溪）中游大溪床，包夾在杳無人煙的層層山林中。

▲｜莫很噴泉。（邱俊穎攝影）

▲｜大濁水南溪上游巨石壘壘。（蕭博允攝影）

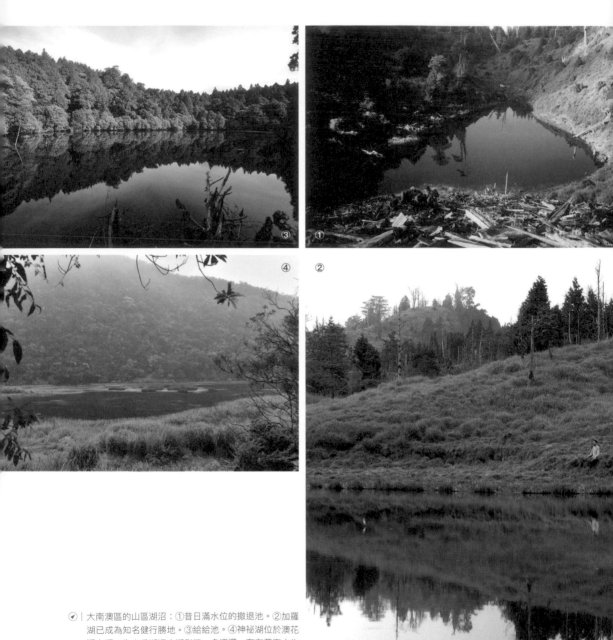

③

①

④

②

大南澳區的山區湖沼：①昔日滿水位的撤退池。②加羅湖已成為知名健行勝地。③給給池。④神祕湖位於澳花溪上源，為山岳湖沼末期型態，多沼澤，育有豐富水生與中低海拔植物生態。

另外，相比於北溪的粗獷荒莽，大濁水南溪與闊闊庫溪則是優美的高山峽谷地形，是全區最深、最難探訪的地區；芳山尾稜的御恩山直接面臨太平洋，形成壯麗程度僅次於清水斷崖的莩溫斷崖，崖上隱藏著末年期 [7] 湖沼的神祕湖，則是已劃歸「南澳闊葉樹林自然保留區」。

歷史人文

共生族群與聲勢浩大的林場史

此區曾居住的主要族群是泰雅族的**南澳群**，但根據資料推估，他們並非最早在此居住的族群。據說，更早期在山區居住的是**猴猴族**，而後被泰雅族驅趕，來到東北部近平原區與噶瑪蘭交界區。

南澳群本身的組成也不是單一群源，而是包括泰雅族賽考列克系統的馬卡納奇群、澤敖列系統的馬阿巴拉和莫拿玻群，還有賽德克族的道澤群。幾個群先後來到此處，最終竟能和平共處，融合成新的攻守同盟團體，總稱「**大南澳群**」。這在泰雅賽德克系統中是

◀ ｜茂邊駐在所的石階遺跡。
▶ ｜位於比亞豪警備道最核心地帶的庫巴玻砲台。
▼ ｜見晴懷古步道為舊人平鐵道系統的一部分。

7 ｜指湖泊演化末期呈現變成沼澤或即將陸化的狀態。

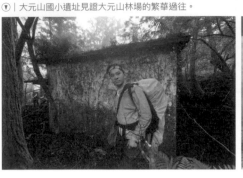

較特別的例子，或許是大南澳地區封閉又得天獨厚的地理環境，才能創造出這樣和諧共處的烏托邦。

一八七四年（同治十三）牡丹社事件後，沈葆楨奏請開闢北中南三路，以利迅速通往台灣東部。北路由羅大春開鑿，從蘇澳越嶺南澳，再經萼溫斷崖海岸開鑿而過，不過，這條路線僅維持數年即告荒廢。

一八八九年（光緒十五），劉銘傳曾與南澳群發生衝突而在此啟動征伐。不久，台灣被割讓給日本，大南澳地區完全回歸南澳群掌控，這情勢直到一九一〇年代末期開始有變化，至五年理蕃計畫（一九一〇至一四年）後，整個南澳山區最終為總督府所控制。

五年理蕃計畫結束後，日人目標朝向被昔日泰雅族稱「眠腦」的舊太平山區。早期太平山開發以多望溪流域與南側加羅山區為主，工作站設在加羅山北側。

山地運材由早期簡陋的修羅滑道與木馬道、配合蘭陽溪「管流」（河水漂運）的方式至員山集散。然而，後來因太平山林場資源異常豐富，遂開始利用伏地索道、山區森林鐵道方式收集運送木材。同時，山腳下的運材動線建構完土場至天送埤蘭陽溪沿岸鐵道、天送埤至歪仔歪段則租用糖業鐵道。最後，時任羅東街長的陳純精籌措經費，極力促成歪仔歪至羅東的鐵道，於是太平山林業運輸系統得以完整運作，同時也造就了羅東的興起與繁榮。

一九三〇年，技師堀田蘇彌太所設計的架空索道首度用於太平山區，這種直接利用索道克服東部陡峭地形，將木材運送至較低平的土場，簡省了大量經費與人力，往後也成為東部及後續林道運材興起前，最主要的運送方式。

一九三五年，由土場接往新太平山（以現在的太平山莊爲中心）的仁澤、白嶺、白系三段索道完成，舊太平山設施大多被拆解並棄置，新太平山繼承舊太平山的山林砍伐事業，直到國民政府時代，有很長一段時間，太平山一直是台灣年產量最豐厚的林場。

前身由日本南邦林業株式會社所經營，位於寒溪南側的大元山林場，在國民政府時代亦廣泛開採，聲勢不亞於新太平山。兩個林場的運材系統，最終在一九七三年於翠峰湖的中興崗接合，爾後大元山又併入太平山林場，直至一九八二年，太平山林場才停止砍伐作業，大元山那段涸澤而漁的瘋狂砍伐史，終像舊太平般爲人們所遺忘。當年林場國小的校友，如今多已成爲社會賢達，當他們憶起兒時回憶，這段原本可能被消失的林場歷史才被揭露，爲世人知曉。

日本人爲了徹底控制大南澳山區，在一九一九至三〇年間闢建了一條倒Y字型的比亞豪警備道路，西起四季，北抵寒溪，翻越中央山脈而抵達此區歷史最早、規模最大，同時也是最深入的比亞豪社，並跨過大濁水北溪，連接金洋、庫巴玻，越過莫很溪與布蕭丸溪，再上至流興社，也就是後來莎韻事件女主角的家鄉。

警備道路過了流興社後，在越過南澳溪流域的分水嶺附近一分爲二，北至南澳北溪床，越嶺大元山東鞍出寒溪，東伸主線繼續經武塔，再沿南澳南溪出南澳。

老南澳的莎韻之路

一九三七年中日戰爭期間，此區曾發生著名的「莎韻之鐘」事件：流興社泰雅族少女爲了協助身爲蕃童教育所警員兼老師、準備接受徵召上戰場的北田正記搬運行李，在今日武塔村側的南澳南溪落水失蹤。

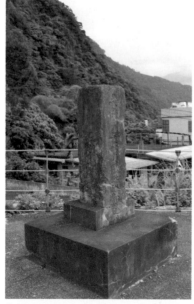

▲｜位於武塔社區南澳南溪畔的莎韻遭難事件紀念碑。

▲｜流興社的莎韻之鐘（左）基台與升旗台座（右）現況。（蕭博允攝影）

隨後經過日本政府刻意報導與操作，被歌頌爲理蕃政策成功且愛國教育的宣傳樣本，當時臺灣總督特別贈送流興社一枚桃形銅鐘，並以畫作、舞台劇、歌曲《月光小夜曲》彰顯，最後甚至請了當時日占中區（滿洲國）影星李香蘭特來台灣霧社拍攝電影《莎韻之鐘》。

戰後，政治立場完全相反的國民黨當然徹底抹去這段歷史的相關宣傳，一直到二〇〇〇年左右，社會風氣開放，莎韻之鐘的往事才逐漸被人知曉。

比林場開發更早走入歷史的，還有在這裡安身立命兩百多年的南澳老泰雅。延續日本時期後期的「集團移住」計畫，從一九五〇年開始，國民政府在大南澳地區開始執行遷住計畫，直到一九六四年，最後一個部落哈卡巴里斯遷出，從此，這片蓊鬱無盡的山區人去山空，舊社荒廢無人居住，僅有獵人與林務局等公務人員偶爾進入。

一九八〇年代，一些學生社團開始探勘台灣中級山區，台大登山社、復興商工與中興法商登山社等社團，也陸續發現這個隱藏許多過往歷史陳跡與蠻荒自然美景的地域，台大登山社甚至在南湖辦了「十一路會師」，多條路線就是在此區探勘的成果，最經典的走法，就是號稱從海拔零走到三七四二公尺的南湖大山頂，翻越多重山稜與溪谷的「南澳—南湖」。

本世紀初，時任台新總經理的林克孝，鍾情於此地的老南澳山區與歷史，寫作了一本知性感性並茂的《找路》，並持續在此區探勘，惜於二〇一一年的束穗山探勘過程中墜落身亡，引起當時社會極大的震撼與惋惜。

▼│銅山稜線上的台灣山毛櫸林。

那幾年起，已遷居南澳平原的諸多老泰雅耆老與後代紛紛循著「莎韻之路」回到年輕時的老家尋根，至今不歇。這些尋根過程被拍成如《哈卡巴里斯》、《不一樣的月光》等類紀錄片，展現了南澳老泰雅的山林智慧，而那些喚不回的歲月，令人不勝唏噓卻又悠然神往。

今日路線

經過岳界多年的探勘，南澳與太平山區已經非早年那樣神祕隱蔽，雖然大濁水流域深處如清花山、石楠花山區、闊闊庫溪流域、大濁水南溪下游地區與北溪中游舊金洋、舊比亞豪社等地區，至今仍然人跡罕至，探勘難度也較高。但還是有幾條比較容易接近大南澳，屬中階難度的經典路線，如比亞豪古道東段（莎韻之路）、莫很溫泉、舊太平山探索、大元山林場探索等等。此外，飯包山神祕湖區、銅山山區、南湖北稜與神魔塚等較短路線，近年來也漸趨熱門，亦能領略此區風貌。

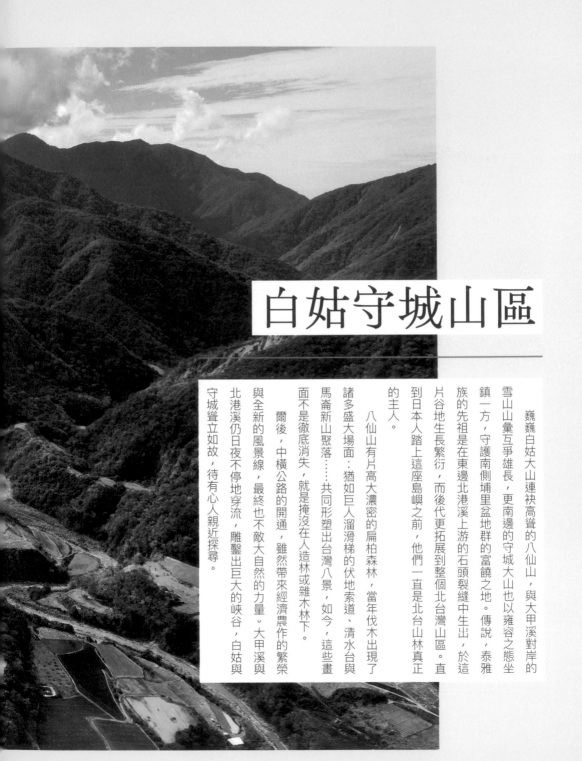

白姑守城山區

巍巍白姑大山連袂高聳的八仙山，與大甲溪對岸的雪山山彙互爭雄長，更南邊的守城大山也以雍容之態坐鎮一方，守護南側埔里盆地群的富饒之地。傳說，泰雅族的先祖是在東邊北港溪上游的石頭裂縫中生出，於這片谷地生長繁衍，而後代更拓展到整個北台灣山區。直到日本人踏上這座島嶼之前，他們一直是北台山林真正的主人。

八仙山有片高大濃密的扁柏森林，當年伐木出現了諸多盛大場面：猶如巨人溜滑梯的伏地索道、清水台與馬崙新山聚落……共同形塑出台灣八景，如今，這些畫面不是徹底消失，就是掩沒在人造林或雜木林下。

爾後，中橫公路的開通，雖然帶來經濟農作的繁榮與全新的風景線，最終也不敵大自然的力量，大甲溪與北港溪仍日夜不停地穿流，雕鑿出巨大的峽谷，白姑與守城聳立如故，待有心人親近探尋。

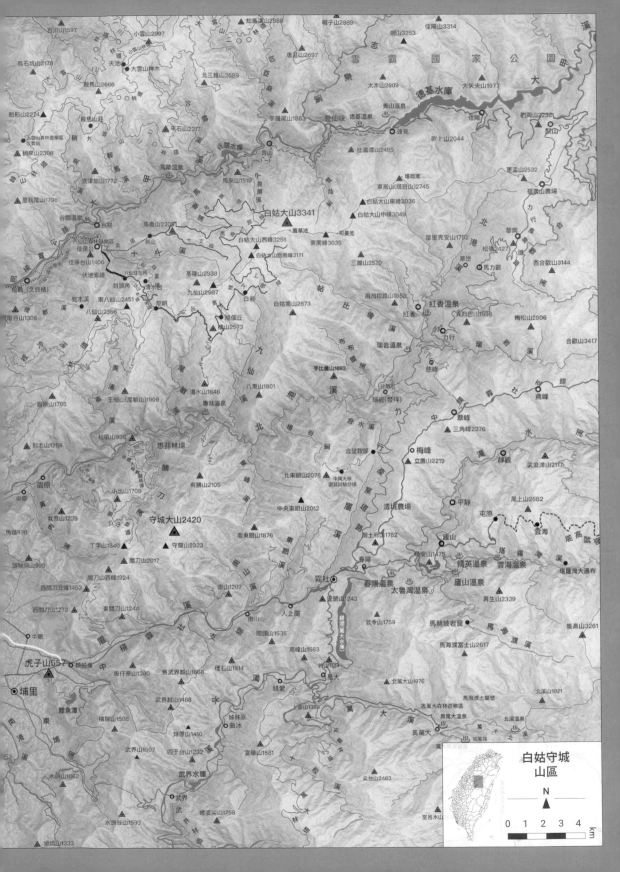

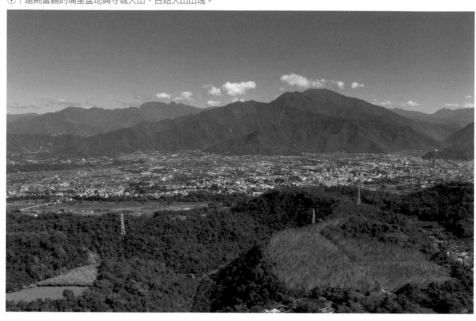

▼ | 遠眺富饒的埔里盆地與守城大山、白姑大山山塊。

本區包含廣義雪山山脈南段的中級山區，以白姑大山山彙、守城大山山系稜脈為主，也包含大甲溪以北、雪山西稜南側的中海拔稜脈與眉溪以南，埔里盆地東側的中級山群。總的來說，大概包含台中市和平區、南投縣仁愛鄉西半部，以及小部分國姓鄉與埔里鎮的山區。

雪山山脈南段被大甲溪與大肚溪切出兩個橫屏狀的山塊，以至於地理上屬於廣義的雪山山脈，但稜脈卻與中央山脈相接。

以此區最高的白姑大山（三三四一公尺）為首，略呈東北—西南走向，成一巨大的白姑山彙，也是大甲溪與大肚溪流域的分水嶺。除了多座超過三千公尺的副峰以外，基隆山、九仙山、白姑南山、東高

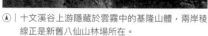

▲ | 十文溪谷上游隱藏於雲霧中的基隆山體，兩岸稜線正是新舊八仙山林場所在。

山、三錐山等等均超過兩千五百公尺，其中又以基隆山三面絕壁，自下仰望山勢尖銳削峭，最具氣勢。

西稜經連綿如屏的八仙山塊後，餘脈漸次降落，有阿冷山、白毛山、黑田山、頭櫃山等山岳。南北則有三錐山、馬崙山、白姑南山、檜山、尾敏山、眉原山、中川山等較大支脈。

南側守城大山系則猶如小一號的白姑大山彙，以山勢雄渾稱霸一方、高二四二〇公尺的守城大山為核心，四方分出有勝山、丁字山、關刀西稜、南山等支脈。主脈向東轉折北經南東眼山、中央東眼山、北東眼山（昔被稱為中部中級山聖稜線）後，以合望鞍部與中央山脈合歡西南稜相接，是眉溪的源流處。此外，此區北部大甲溪兩岸、雪山西稜山系與白姑山系的主、文稜上，以大甲溪谷視角被岳界點選的「谷關七雄」，和埔里盆地西側的舊武界越─橫屏山系也包含此區之中。[8]

❖

橫腰貫穿本區的主要溪流，自北而南有大甲溪、北港溪、眉溪。東側以北港溪上游、眉溪上游與濁水溪上游的「卑亞南構造線」[9] 與本島脊梁中央山脈為界。北港溪與眉溪是中部大肚溪的南北兩大源流。其中北港溪是大肚溪最長且流域最廣的主流，其源流發源自更猛山與合歡山西側，山區共匯集瑞岩溪、帖比倫溪、發祥溪、布布爾溪、合水溪、東峰溪、九仙溪、關刀溪、眉原溪、黃肉溪等支流。中游被白姑與守城山系夾擊而出現大峽谷地形。其上游與中下游雖也山高谷深，卻有較多低位河階，因此早期已有部落分布於這兩區域。

眉溪發源流域較為狹窄，有一大段河谷旁為埔霧公路所經路段，其中除人止關處河谷較為狹窄險要，多為較寬廣溪谷，開發亦較多，往西則進入埔里盆地。北側的大甲溪是台灣中部重要溪流，發源自雪山、南湖大山與合歡山間，中游地帶為雪山南稜與白姑大山夾擊的大峽谷（登仙峽），並有志樂溪、小雪溪、馬崙溪、稍來溪等支流匯入，溪谷的地勢至谷關後略為寬闊，繼續有十文溪、稍來溪、裡冷溪、東卯溪與橫流溪等匯入。由於距離台中大

8 | 同脈南側的大尖山與水社大山，因交通區域系統問題，本書將之歸為丹大山區。

9 | 卑亞南構造線是台灣縱軸地形上一條明顯的構造線，北起宜蘭蘭陽溪上游，過思源埡口後沿大甲溪上游過梨山地區，又沿北港溪上游，過合望鞍部接眉溪上游，過霧社經濁水溪中游，過卡社大脈沿郡大溪主流，南段則不若北段清晰，通常認為過八通關後，沿荖濃溪接屏東平原邊的潮州斷層線者。可以說是分隔脊梁（中央）山脈與雪山─玉山脈系統，一連串谷地的總合。

▼｜大甲溪天輪壩與山勢顯著的東卯山。

都會區近，這些較短的陡峭溪谷也成為溯溪愛好者的訓練好去處。

此區受雪山與中央山脈阻擋，氣候相對乾燥，但因為山溪交錯，環境獨特，仍保有豐富的森林生態，因此歷來在不同時段被開發或規劃成為重要的林場，如大雪山、八仙山、惠蓀等林場。深切的溪谷也不乏溫泉露頭，如已成知名風景區的有谷關溫泉、紅香溫泉，野溪溫泉有馬陵、瑞岩、青山、惠蓀溫泉等等。

▲｜北港溪中游的乾燥峽谷。

泰雅族的發祥福地

一九八〇年，濁水溪中游姊妹原發現了「曲冰考古遺址」，證明了至少台灣在距今約四千至一千年前，高山地區就有大型聚落出現。

位在北港溪上游的斯巴揚台地上《Sbayan，瑞岩或發祥村》，有一賓斯布干（PinsbKan）巨岩[10]，相傳一日巨岩裂成兩半後出現一男一女，泰雅族即其繁衍所生的後代，因此，這裡是泰雅族公認的發祥地[11]。但學界推測，泰雅族的發祥地是在更早的年代從南投淺山地帶移入。

北港溪上游發祥地分布的是福骨群（又稱白狗群，發祥村），更上游則有馬力巴群（力行村）與馬力巴群中位置最北的馬里闊丸群（又稱馬力觀，翠巒部落）。後來，發祥地的部分族人向北移動進入大甲溪上游，衍生出撒拉茅群（梨山）與志佳陽群（環山），再向北越過卑亞南鞍部（思源埡口）進入蘭陽溪流域，是為溪頭群。以上這、一線位於卑亞南構造線

▲｜清流部落今景。

上的泰雅賽考列克系統，一直保持密切的互動，其間交通也是中橫宜蘭支線與力行產業道路的最前身。

而淡水河上游的金那基群、馬里闊丸群、卡奧灣群，則分別為白狗群、馬里闊丸與馬力巴群各自越過雪山山脈的族群，雖然他們對原鄉記憶已經模糊，仍可以從金那基群與馬里闊（原為Knaziy社）、馬里光、馬里闊丸與馬力觀之名為同源字而看出端倪。不過，在塔克金溪這裡，金那基群與馬里闊丸群卻因爭奪地盤而有明顯敵對關係。

此外，北港溪下游另外分布眉原群，大甲溪中游分布著南勢群（稍來社），則屬澤敖列系統，但之後有更多賽考列克系統人移入此兩地混居。一九三一年發生「霧社事件」後，日本人將主事的賽德克霧社群殘餘部眾兩百多人，移入眉原群區域的清流（川中島）。另

10｜另有一說指出賓斯布干巨岩並不是在北港溪上游的斯巴揚台地上，而是在布布爾溪上游。

11｜此發祥地主要以賽考列克亞族為主，較遠的（如台北、桃、竹）賽考列克對詳細地點的記憶同樣也模糊。北部的澤敖列亞族雖有石生傳說，但多認定發祥地的部分為大霸尖山。

12｜本段泰雅族各系統的族群關係，可參照本書頁八二附圖，並與「桃竹苗雪霸西北山區」篇泰雅族內文部分對照。

外，濁水溪中游一帶則有萬大群分布，他們南臨布農族，北接賽德克族，是泰雅族最南端的一群，與眉原群有較親近的關係[12]。

殖民政權的鯨吞蠶食

清代《臺灣府志》中的「眉肉蚋」、「眉加臘」，指的正是台中淺山的眉原群，在雍正年間就有與漢族墾民衝突的紀錄。十九世紀隨著西部平地拓墾飽和的狀況發生，漢人與平埔族紛紛入侵埔里盆地群，經歷了水沙連、郭百年事件，原居此區的邵族因而衰弱。大量移民持續進入埔里盆地，首次與眉溪上游的泰雅、賽德克族接觸，雖然衝突時有發生，但也在眉溪谷地據點進行物資交易。清末開山撫番、台灣建省、樟腦事業開發後，劉銘傳在全台設立撫墾局，並在埔里盆地設立蜈蚣崙分局。胡傳（胡鐵花）寫的記載中，對人止關後的泰雅、賽德克部落族群有初步的記載。

自一九〇三年起，日本總督府將清末官民隘並存的隘勇制度，統整爲警察機關管理，積極進行「隘勇線推進」，企圖攫取更大片山林資源並全面控制原住民。日本人在此區對付賽德克族的過程，可參考第二章「白石山區」篇；而對付泰雅族的過程也絕非順利，有相當多死傷慘烈的衝突發生。

一九〇八至〇九年的內霧社隘勇線推進，已大舉伸入賽德克族與泰雅白狗群的核心區域。到了五年理蕃計畫期間，在一九一一年的大甲溪隘勇線與拜巴拉（眉原）隘勇線、一九一二年的福骨與薩拉茅隘勇線推進後，終於將大甲、北港溪流域大部分的泰雅族納入控管。

然而，大甲溪上游的薩拉茅群、志佳陽群仍未完全得到控制。

一九二〇年西班牙流感大流行，造成台灣原民部落大量人口死亡，薩拉茅群等將此歸因於日人入侵，造成災禍，於是在七月攻擊駐在所，殺害了十二人，史稱

一九一二年四月，討伐南投廳白狗方向時的前進隊本部及白狗社全景。（國立臺灣圖書館提供）

「撒拉茅事件」或「青山事件」。日本人的報復行動則採用了「以蕃治蕃」模式，威逼南方白狗群、馬力巴群與賽德克族共同討伐，其中還包括十年後發動「霧社事件」的賽德克族馬赫坡頭目莫那・魯道。薩拉茅群也在這次反攻遭受嚴重打擊，自此難再與日本對抗。

八仙山林場的開發與入選台灣八景

正當五年理蕃計畫與隘勇線推進如火如荼進行時，一九一一年的「大甲溪隘勇線」推進過程中，警察隊由久良栖出發後上稜，進入一處「極為蓊鬱，晝間猶暗，進路極為險惡」的檜木森林。經測量，此山高約八千尺，故以八仙山命名之。

一九一四年，日方派綱島政吉與久保隆三兩位技師上山實地調查，確認這裡可能是足以比肩阿里山的另一大林場，且蘊藏更多扁柏。一九一五年林場作業正式啟動，先期以久良栖的蛇木溪詰所為伐木基地，利用木馬道和修羅滑道，配合大甲溪「管流」將開採原木運輸至土牛。一九一七年後先敷設久良栖到佳保

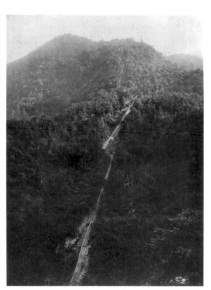

🄑｜氣勢壯盛的八仙山伏地索道上二段。（勝山吉作攝影／國立臺灣圖書館提供）

🄐｜八仙山伏地索道今景，圖中可見紮實的鐵軌基台與超陡的斜面。

▲｜攀登馬崙山時，經過八仙山新山的水
槽設施。

▲｜白岩聚落的軌道面。（溫心恬攝影）

▲｜黎明神社殘址。（溫心恬攝影）

台的鐵道運輸軌道，一九一九年
再從土牛延伸到久良栖四十公里
軌道。

一九二四年十文溪發電所啟
用，提供了「伏地索道」所需電
力來源，該索道是利用鋼纜曳
引，將軌道坡度大幅提升的運輸
方式。八仙山的伏地索道從斜頭
角開始，共分三段，其高低差合
計一一○九公尺。伏地索道除了
可以解決一如阿里山傳統山地鐵
道面臨的坡度限制、繞行路遠等
問題，更可以大幅減少建設與維
護花費。

伏地索道從斜頭角接海拔兩
千公尺的八仙山本線，東側則形
成了因伐木作業而繁盛的清水台
聚落。本線後接僻亞歪溪上游
（十文溪西支流）的索道，上抵白
岩聚落、十文溪和久良栖四十公里

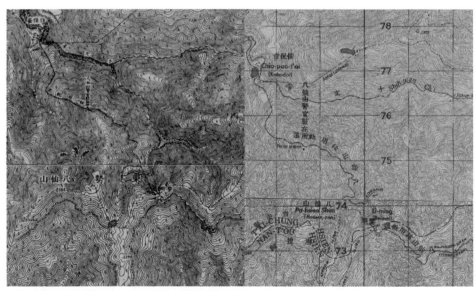

▲｜日本時期的「臺灣五萬分一地形圖」與一九五三年的「老五萬地圖」可見新舊八仙山鐵道的延展狀況。注意，兩者都沒
有標註清水台聚落，也無特別標註伏地索道路段（但有畫出路段）。

姑—八仙山稜線上的黎明，由海拔約一二三五〇公尺東西延伸，最東一直延伸至白姑西峰南側的白岩的呂賓線，往西則爲裏山支線（部分路線爲現在的裏冷溪林道前身）。

一九三八年起，再開發新山一帶（現在的馬崙山到白姑大山一帶），此區從佳保台利用架空索道連接馬崙線、十文線、馬崙上線與十文溪上部線，是戰後八仙山林場的主要開發區。如今在馬崙山步道海拔約二一〇〇公尺處，可見新山國小、辦公室以及神社遺跡，正說明了當年此地的繁榮。可惜八仙山產量一直未如預期龐大，產量逐年下滑，又歷經八七水災的破壞與索道毀損，一九六三年停止伐木。

一九二七年《臺灣日日新報》所辦的票選活動[13]，八仙山最後列入當年台灣八景之一。隨著舊八仙山林場已杳，我們已經很難體會那個曾有著壯觀伏地索道場景、沿線的佳保台與清水台等熱鬧聚落，以及蔥鬱檜木樹海與連綿山景何以成爲台灣八景。今日的八仙山，是日本三大林場中被遺忘最深，且最陌生的一道回憶。

大雪山林業與中橫西段

戰後的一九五九至八六年，政府在美國援助與技術下，運材製材完全使用美式（林道搭配卡車），更利用大量資金特別成立大雪山林業公司，開發日本在一九一六年同樣由技師綱島政吉調查過的大雪山林場。但出於各種原因，包括資源枯竭、產業沒落與保育觀念興起，僅有二十多年的開採期。至於北港溪中游一帶，在日本時期就被北海道帝國大學劃爲演習林，戰後輾轉交由台灣省立農學院接管，稱爲能高林場，也是現今中部名勝中興大學惠蓀林場的前身。回首白姑守城山區，在不同年代、不同模式下的林場與演習林，如今都已轉型爲以保育、遊憩與教育爲主的森林遊樂區。

一九二二年日本人開築的大甲溪警備道，穿越大甲溪天險峽谷地區，將中下游的南勢群與上游的薩拉茅群等連接起來，也是戰後中部橫貫公路的前身。大甲溪也因爲高坡降比、中游多峽谷的特性，興築了一連串的水庫與發電廠。而中橫公路的暢通，讓梨山、環山、北港溪上游周邊地區因緣際會成爲溫帶果樹農

13｜當時《臺灣日日新報》以讀者票選方式，選出了「臺灣八景十二勝」，八景分別爲：基隆旭岡、淡水、八仙山、日月潭、阿里山、壽山、鵝鑾鼻以及太魯閣峽；十二勝則爲：草山、新店、大溪、角板山、五指山、獅頭山、八卦山、霧社、虎頭埤、旗山、大里簡、太平山。

業重鎮，武陵農場、梨山風景區、福壽山農場應運而生，與中橫公路連接成一線亮眼的風景區，當時甚至可從青山一日急攀白姑大山。

一九九九年，九二一大地震重創了中橫西段，雖經多年修復，至今仍未全面開放，梨山地區的連絡交通改為南側往北港溪流域的力行產業道路，反而重回原住民與日本時代前期的撒拉茅群與馬力巴群的溝通方向了。

今日路線

此區的白姑大山攀登路線，自九二一大地震之後，便改為由南方紅香溫泉進入，基隆山可由裡冷溪林道登頂（亦有從十文溪峭壁攀登上者）。守城大山主要由南山稜線上攀，但另有有勝、小出、關刀、南東眼等路線可選擇，其東側北中南東眼的三眼縱走路線可一日完成。

北側谷關七雄近年已成超級熱門登山路線，假日人聲鼎沸，周邊山岳也多有人行，甚至包括隘勇線探索。八仙山林場的伏地索道、清水台、黎明與呂賓個丘，白岩、八仙新山軌道仍少人跡，唯較深入如旭線，近年則陸續有探勘者踏查出路徑，北港溪中游峽谷深切，則是此區最荒涼、登山客較少進入的區域。

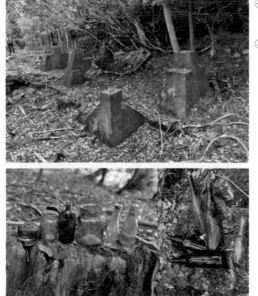

▶ 「斜頭角」為伏地索道上端設施，水泥建構物至今仍存在。

▶ 遺留在八仙山駐在所與清水台的日本時代各式瓶罐。（右／溫心恬攝影）

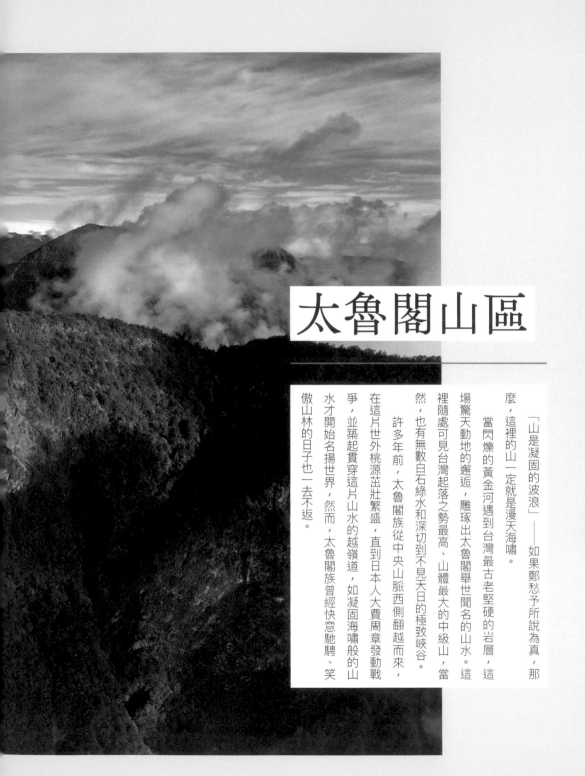

太魯閣山區

「山是凝固的波浪」——如果鄭愁予所說為真，那麼，這裡的山一定就是漫天海嘯。

當閃爍的黃金河遇到台灣最古老堅硬的岩層，這場驚天動地的邂逅，雕琢出太魯閣舉世聞名的山水。這裡隨處可見台灣起落之勢最高、山體最大的中級山，當然，也有無數白石綠水和深切到不見天日的極致峽谷。

許多年前，太魯閣族從中央山脈西側翻越而來，在這片世外桃源茁壯繁盛，直到日本人大費周章發動戰爭，並築起貫穿這片山水的越嶺道，如凝固海嘯般的山水才開始名揚世界，然而，太魯閣族曾經快意馳騁、笑傲山林的日子也一去不返。

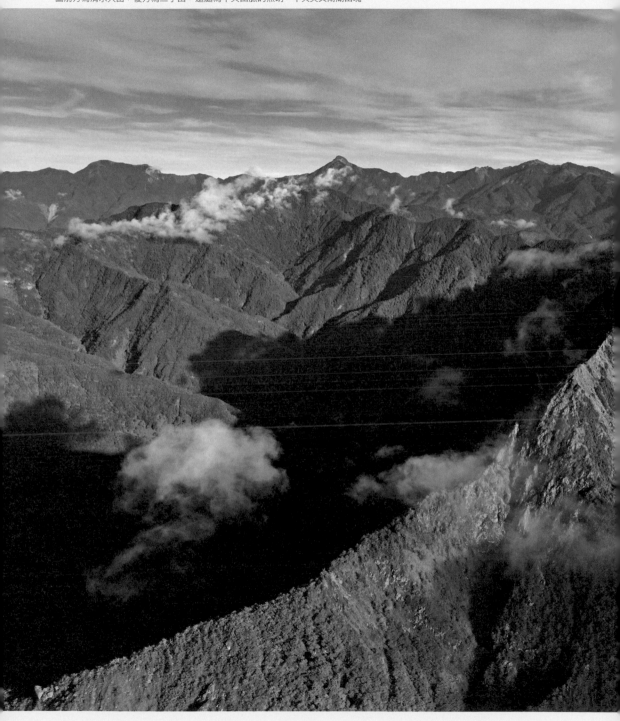

在台灣眾多的山地與溪谷地形裡，太魯閣山區又以變化最劇烈而著稱，
圖前方為清水大山，後方為二子山，遠處為中央山脈的無明、中央尖與南湖山塊。

太魯閣地區的北邊，以南湖地壘—波浪—曉星—驊馬望山稜脈與大南澳區為界，西界為中央山脈主脊南湖至奇萊段，南側包含整條奇萊東稜主支脈、能高越嶺道以北的山區，東至太平洋與花蓮平原，包含整個太魯閣國家公園立霧溪流域，且向南延伸至美崙溪、木瓜溪流域。

從中央山脈分出的兩個巨大支稜，成為太魯閣地區中級山群的主體。從南湖大山中南峰分出的西吉南山支脈，稜脊經過波浪山、北二子山後至本稜上最高的曉星雙峰，而後略向東北延伸羅馬望山—飛田盤山，並於和仁北岸垂直沒入太平洋。

自二子、曉星分出的支稜，各自出現三角錐山、清水大山這兩座全台灣拔起度最高，也最令人驚嘆的巨峰。清水大山從太平洋拔起兩千四百多公尺、三角錐山從立霧溪底拔升兩千五百公尺，廣大山體和峰頂谷底落差在全台中級山首屈一指，其山腰的清水斷崖與立霧溪峽谷，更是世界知名的地質景觀。

⊛｜石白水綠的神祕谷展現了變質石灰岩（大理石）的地景特色，即使經歷大地震後亦難改變。

自北二子山西南分支出的朝暾山—海鼠山稜脈系統，氣勢雖不如清水三角錐驚人，卻也是構成太魯閣秀麗山水的另類隱密聖境。

由奇萊主山北峰分支出的奇萊東稜，雄偉如擎天障壁，至少有三座殿堂級高山（四座百岳）。帕托魯山以東雖不再出現三千公尺山岳，但豬股、塔山高聳立霧溪南岸，威逼之勢完全不輸北岸的三角錐與清水大山。帕托魯南稜繼續分出樹枝狀廣大的稜脈，在榮山至七腳川山後，又分出北側嵐山與南側白葉山支脈，氣勢如清水斷崖般，直接陡降至花蓮平原與縱谷最北岸。

在以上兩巨脈的包圍下，中央山脈向東南立霧溪分出中央尖東稜（三池支脈）、無明東稜、鋸山—羊頭—荻坂—饅頭稜脈與屏風山東稜，建構出立霧溪中上游「內太魯閣」瘦稜與峽谷交錯、複雜崎嶇的谷曲流地形，相比於下游「外太魯閣」大開大闊的巨擘級大山與峽谷，隱藏了更多深不可測的祕境。

在這片太魯閣山水中，岳界已將北二子山、曉星山、三角錐山、清水大山、塔山、南神山、江口山並稱「太魯閣七雄」，是有志攀爬台灣東部中級山的最佳階段性挑戰目標。

❖

本區溪流以立霧溪為主體，立霧溪上游奇萊次基里溪，發源自合歡奇萊山區，中游谷曲流發達，匯集了慈恩溪、華綠溪、瓦黑爾溪，後在天祥與北方匯入的大沙溪（陶塞溪與小瓦黑爾溪匯流）。天祥以東進入蛇紋岩與大理石岩層區，大理石（石灰岩系）黏稠堅硬，相對不易崩落，卻易溶解於略帶酸性雨水與溪水的特性，切割深度與景觀都屬世界級的太魯閣峽谷，連其支流荖西

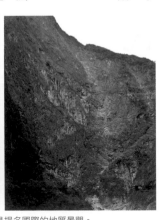

◉｜由左至右分別為位於三角錐山南側與清水大山東側的清水斷崖、錐麓斷崖，是揚名國際的地質景觀。

▲｜奇萊東稜為橫亙於太魯閣南區的高山支脈。
◀｜從海上看清水大山與清水斷崖的大塊山容。
◥｜在清水大山上眺望花蓮平原與海岸山脈。

溪與砂卡礑溪，都以石白水綠的美景聞名。

東側的三棧溪流域因同樣切割大理石地層，分別爲從二四〇七公尺塔山直接入海、直線不過十公里的三棧北溪，以及從帕托魯山迂迴於堅硬岩層間，同樣創造驚人峽谷與曲流地形的三棧南溪。七腳川山以東的美崙溪流域雖小，卻提供花蓮市民乾淨的水源。奇萊東稜—白葉山連稜南側則屬木花溪流域，龍溪、鳳溪與天長溪亦雕鑿出不少深切幽谷。

磐石山一帶與南側鳳溪源流的甜甜圈谷地，可能此區是少數不以險峻，而以遼闊平緩見長的風景，而文山溫泉是此區唯一出現的溫泉露頭。

歷史人文

黃金河與哆羅滿

在布洛灣發現的遺址屬於十三行文化，爲太魯閣目前發現最早的先住民遺跡。而從文獻紀錄發現，早期居住立霧溪口的猴猴族，就已經知道能從立霧溪獲得沙金。「立霧」日語讀成「達基力」（Takili，後中譯爲塔次基里），原語意爲原住民語「海洋的漩渦」。這條「黃金河」早在西班牙荷蘭時期前就已聞名，更早，台灣北部的巴賽族亦會乘船來此進行黃金交易並對外貿易。此區在清代已出現「倒落滿」、「哆羅滿」的地名，有可能都是太魯閣的轉音，而太魯閣之名又是從何而來？

我們知道，後來太魯閣族幾乎是組成整個太魯閣地區原住民的主體，他們的祖先是主要來自賽德克族中，位置最北且相對弱小的德魯固群，這正是太魯閣名稱的由來（北部另有部分道澤—陶塞群，請見第二章「白石山區」篇）。

德魯固群因受霧社群壓迫，在約莫兩百年前翻越奇萊北峰，來到屏風山東側的托博闊溪流域，建立太魯閣人第一個部落托博闊社以後，迅速在立霧溪流域成長茁壯，勢力更拓展到木瓜溪，壓迫到東德克塔雅人（當時稱木瓜番），也對當時海岸的噶瑪蘭、撒奇萊雅和阿美人造成威脅。一八七四年，羅大春開通「北路」蘇花古道，可能就是得到太魯閣族的協助。

清末的「加禮宛事件」（又稱「達固湖灣事件」），清軍毀滅性打擊噶瑪蘭與撒奇萊雅族後，太魯閣族勢力更加強大。日本時代初期接連發生「新城事件」和「威里事件」，日本人對外太魯閣族束手無策，只能在平原邊緣設隘勇線，封鎖太魯閣區域，從此，太魯閣族與其所在的險峻山水，給人神祕又凶悍的印象。

直到台灣在位最久的總督，也是最後一任武官出身，號稱「理蕃總督」的佐久間左馬太上任，決心徹底控制全台灣的原住民，向日本國會取得大量經費推行「五年理蕃計畫」（一九一〇至一四年），且重點放在「北蕃」泰雅、賽德克與太魯閣等泛文面民族，太魯閣族的命運從此面臨天翻地覆的改變。

⊕｜發動太魯閣戰爭的臺灣總督佐久間左馬太。（國立臺灣圖書館提供）

島內動員之最──太魯閣戰爭

日本人之所以把太魯閣族當作對付原住民族最後、也最困難的目標，除了早期占不了便宜以外，更由於中央山脈與外太魯閣地區都被崇山峻嶺包圍，對於內太魯閣地形與部落分布，則是幾乎完全未知。因此，在理蕃計畫後期，當台灣北部的強悍泰雅族逐漸獲得控制後，才開始積極多次周邊探測立霧溪流域。

其中一九一三年野呂寧率領的探測隊，甚至在合歡山區發生了台灣史上最大的山難，記錄有八十九名腳伕與隘勇因暴風雪的低溫凍死。

一九一四年五月，高齡七十歲的佐久間總督經霧社親上合歡山作戰基地，宣布征伐太魯閣族的行動開始，

⊕｜太魯閣討伐隊通行於險峻的立霧溪峽谷。（國立臺灣圖書館提供）

⊕ ｜攝於二〇一三年的牧水山忠魂碑，部分字跡已模糊不清。
◔ ｜位置一度成謎的太魯閣天狗岩，後來在馬場南側被發現。

這也是台灣史上動員最多人力的戰爭——太魯閣戰爭。

此次軍事行動分別從東西兩方共七路夾擊，包含西側的中央山脈，從能高埡口進入木瓜溪流域的陸軍第一守備隊、從合歡山司令部出發的第二守備隊，與從東側分別從立霧溪與木瓜溪進入的警察隊。除了軍警，還包括敵對原住民（當時稱味方蕃）、漢人腳伕等後勤支援幾乎達三萬人，去對付當時估計僅有近三千戰鬥人力的太魯閣族。其中，又以大多與世無爭的內太魯閣族最為無辜，這場軍事行動猶如飛來橫禍，他們雖英勇抵抗，仍不敵日本優勢人力與武力。

東西兩路在七月初於塔比多附近（天祥）會師，並繼續追擊周邊各部落，八月初，幾乎所有部落均已歸降，八月中日本下令撤軍，並於綠水附近的海鼠山下高位河階留一支守備隊，並舉行殉難者慰靈儀式。

戰爭期間，佐久間總督在西拉歐卡夫尼前進司令部周邊巡視時，自三十公尺崖壁摔落受傷，戰勝後不久卸下總督職務，隔年病逝於日本老家。這位對台灣原住民與太魯閣族造成巨大傷害的老頑固，在太魯閣當地仍留有「佐久間山」、「研海林道」的名字。

合歡越嶺古道
各路段現況：
①錐麓古道段
②洛韶支線
③魯翁橋
④海鼠山支線
⑤大禹嶺段
⑥關原駐在所
（二〇二四年花蓮
大地震前）

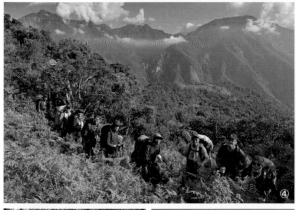

合歡越嶺道與中橫公路

太魯閣戰爭之後，太魯閣族與山區便完全在日本帝國的掌控下逐年開發。戰時邊打仗邊修築的軍用道路，往後也逐漸成為合歡越嶺道路的前身，而後來西起霧社，東至太魯閣的完整警備道，則是多次改線修正的成果：如一九一七年由梅澤柾開鑿的錐麓斷崖路段，一百年後仍如夢幻天空步道般橫腰於三角錐山南側。一九三五年，貫穿立霧溪流域、翻越中央山脈至霧社的越嶺道全線翻修完工，這條經過太魯閣山水的道路旋即揚名海內外，成為熱門健行步道，沿途更配有完整的旅宿設施。一九三八年，日本更準備將整個太魯閣地區至雪山廣大區域規劃為國立公園。

中日戰爭與太平洋戰爭期間，日本急於各處攫取財源，一九四○年，在立霧溪下游的太魯閣峽谷天險緊急開鑿產金自動車道，這是中橫公路太魯閣峽谷段的前身。

戰後國民政府來台，在美援支持下，決定開鑿橫跨中央山脈的公路，東段最後選定以合歡越為基礎的立霧溪流域。當年由行政院國軍退除役官兵就業輔導委員會主道，自一九四六年起，耗時三年九個月，經歷無數艱辛和上千人死傷，終於完成長一九○點八公里、台灣第一條橫貫公路。太魯閣與合歡山的風景從此更是名聞全台，甚至全世界，成為台灣當年名氣僅次於阿里山的自然風景名勝。

一九八六年太魯閣國家公園成立，豐富的地質景觀、人文史蹟與生態特色獲得更有系統的整合與保護，但是，位於國家公園外、奇萊東稜南側的山林，卻有著截然不同的命運。

嵐山森林鐵道的開拓與湮滅

原屬太魯閣林場的嵐山森林鐵道，最早由日本南邦林業株式會社在嵐山一帶拓展，但營運不到一年便因日本戰敗而轉交國府林政單位。為改善原先舊的單軌五段索道系統運能小與其他各種問題，政府於一九五一年提議索道改線，五四年山上森林鐵道部分打通籠翠隧道，正式伸入木瓜溪流域。一九五六年全三段雙軌索道完工，而新嵐山工作站也在一九六○年完工，取代舊的嵐山分場，從此林場範圍更大。森林

鐵道最遠深入奇萊東稜南側山區的帕托魯山側，除了數十公里的主支鐵道，另有四座隧道與三大索道，其中二號索道還曾是全球最長的林業用纜車系統。

曾經養活無數人口，深藏山中的嵐山工作站更是繁榮一時，也是早年走完奇萊東稜後，可以搭五分車與纜車快速下山的主要路線。禁伐之後，林場沉寂了二十多年又被登山人發現，成為太魯閣地區除了合歡越嶺古道系統外，另一個探勘者心神嚮往的夢奇地。

▲｜拍攝於二〇一二年的嵐山工作站三號索道頭，已於二〇二一年坍塌。

二〇二四年四月三日，花蓮外海發生規模七點二的淺層強震，太魯閣地區多處山崩，特別是清水三角錐山一帶山區。砂卡礑與德卡倫步道許多健行遊客遭難，太魯閣國家公園多數步道也緊急封閉，估計太魯閣登山與旅遊可能尚需長時間的復原期。

今日路線

此區中級山路線因為有中橫公路貫通，且區內山體巨大獨立，許多山岳成為攀登目標，最著名的除了太魯閣七雄，也包含孤立偏遠如佐久間山、三池山與嵐山山系。此外，合歡越嶺各時期的古道路段、嵐山地鐵道沿線，也是中級山愛好者探勘的重點。在北側，陶塞上南湖的線路很早就聞名探勘界。太魯閣山區可以說是交通相對方便，探勘可長可短，可深度體驗蠻荒的最佳探勘訓練場域。大地震後，許多登山路線已經封閉，未來很可能需要重新探勘整理，甚至改變攀登路線。

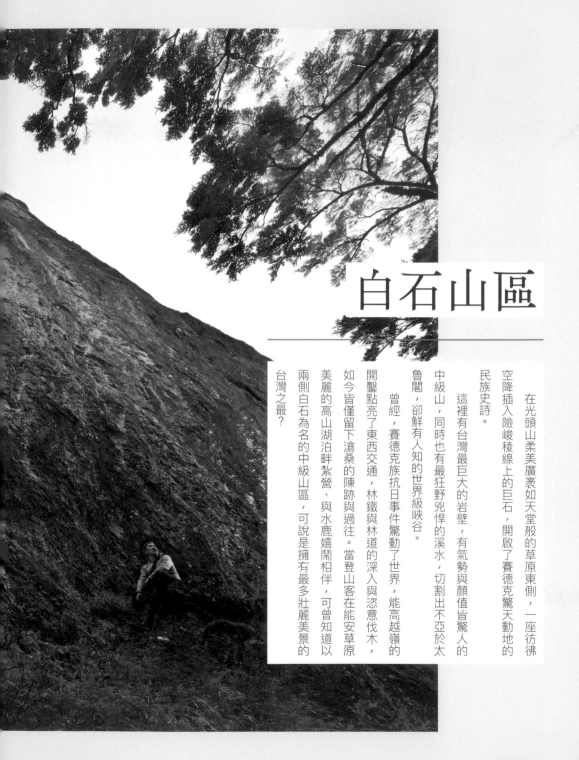

白石山區

在光頭山柔美廣袤如天堂般的草原東側，一座彷彿空降插入險峻稜線上的巨石，開啟了賽德克驚天動地的民族史詩。

這裡有台灣最巨大的岩壁，有氣勢與顏值皆驚人的中級山，同時也有最狂野兇悍的溪水，切割出不亞於太魯閣，卻鮮有人知的世界級峽谷。

曾經，賽德克族抗日事件驚動了世界，能高越嶺的開鑿點亮了東西交通，林鐵與林道的深入與恣意伐木，如今皆僅僅留下滄桑的陳跡與過往。當登山客在能安草原美麗的高山湖泊畔紮營、與水鹿嬉鬧相伴，可曾知道以兩側白石為名的中級山區，可說是擁有最多壯麗美景的台灣之最？

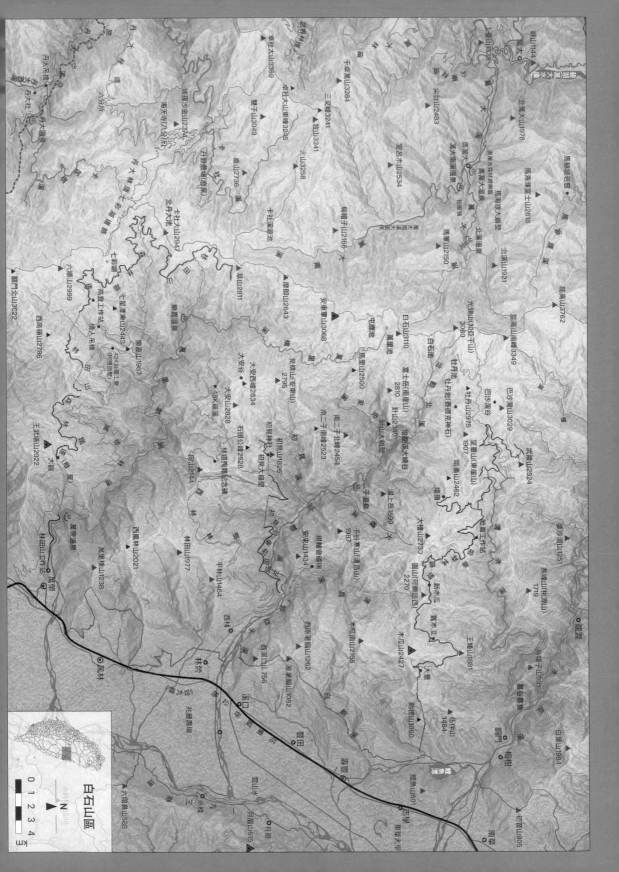

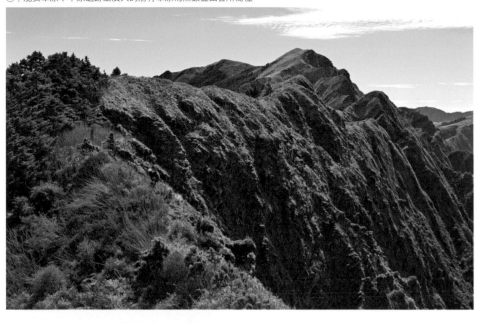

山系水文

簡單來說，白石山區包括了中央山脈能高安東軍至七彩湖段東西兩側的中級山區，範圍北端至能高越嶺道，西至濁水溪霧社萬大一帶，南以干卓萬山塊中央山脈西高嶺—王武塔支脈與丹大山區分界，東則直至花東縱谷。

中央山脈主脊上的能高安東軍，是以遼闊箭竹草原與高山湖沼聞名的百岳縱走路線，其中也包含了屬於十峻的能高南峰，以及能高主山這樣雄壯的山岳。

光頭山一帶直至七彩湖間，接連了廣大的高山準平原面遺跡，也造就此段主脊連綿草原與眾多水池的特殊景觀。但白石山區真正的精采之處，其實藏在東西兩側的峻嶺深塹間。

比起東側，主脊西

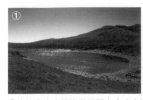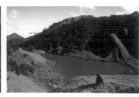

能高山東軍準平原面上高山水池遍布，著名的有：①白石池、②萬里池、③屯鹿池、④牡丹池。

側支脈顯得較短而規模小，此區群山以能高主南支稜最高的馬海濮富士山最具特色，此山山形對稱，遠望如富士山，南側更有一處巨大崩壁，為濁水溪一大濁源，再加上地處霧社事件核心區域而聞名。

白石山區的精華在於中央山脈東側眾支稜間，自北而南的重要支稜包括巴沙灣—烏帽子支脈、大檜山—木瓜山支脈，以及複雜多出奇峰的大安山支脈。後兩支脈綿長廣布，直至花東縱谷以西，才以兩千公尺之姿陡降縱谷平野。其中，木瓜山是不輸清水、三角錐山的巨大斷層級山岳；大檜山、大安山則是無論高度或氣勢都雄鎮一方的大山；初見山、千谷寒山一帶則因斷崖崩壁盛行，造就了巉嚴景觀，但此區最引人注目的部分，是大理石岩脈經過，再經恰勘溪雕琢而出的針山與南二子雙峰，這裡不但有高達一三〇〇公尺、全台最大的岩壁，南二子雙峰更是擁最多美景與最帥氣的中級山。兩山深藏群山之中，沒有道路甚至也無古道，是擁有與太魯閣峽谷比美的世界級景致，卻又鮮少人知的真正祕境。

❖❖

延續太魯閣山區的氣勢，能在東部堅硬古老的岩層雕鑿出如此令人嘆為觀止的地貌，那把刻刀正是奔流於群山之間的溪水。

此區東西側各為濁水溪、花蓮溪的各大支流流域範圍。相對於東側溪流，西側濁水溪系的塔羅灣溪（與其支流馬海濮溪）、萬大南北溪流域較為短小，峽谷地形較少，並廣布較多大溪床，溫泉露頭多。

能高南東稜美麗的巴沙灣谷地。

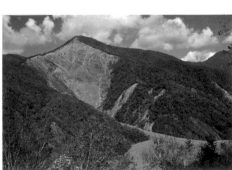

馬海濮富士山南側的馬海濮大崩壁為濁水溪北側重要濁源。

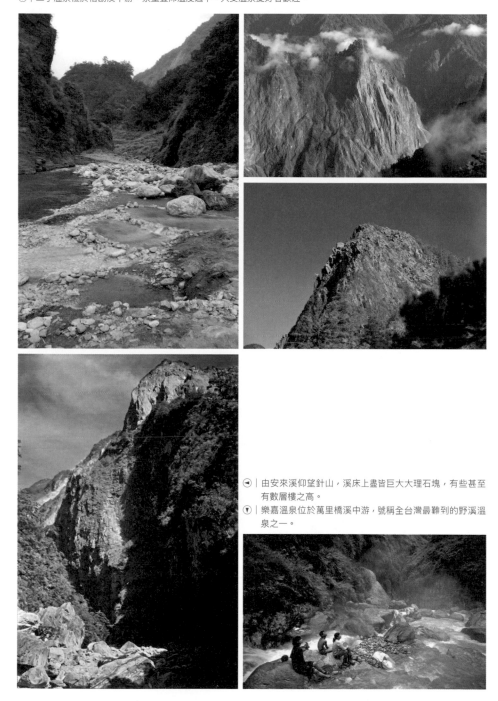

▶ 針山擁有台灣最大單一岩壁，與南二子雙峰針鋒相對。

◀ 巨石錯落又壯闊的南二子北峰岩稜。

▼ 二子溫泉位於恰勘溪中游，泉量豐沛溫度適中，大受溫泉愛好者歡迎。

◀ 由安來溪仰望針山，溪床上盡皆巨大大理石塊，有些甚至有數層樓之高。

▼ 樂嘉溫泉位於萬里橋溪中游，號稱全台灣最難刊的野溪溫泉之一。

東側則從木瓜溪及其支流清水溪、恰勘溪與萬里橋溪，均是藏有世界級地形與景觀的溪谷。萬里橋溪上游，清淺的老年期地形與中游廣大的無人區，至今仍荒險原始；最極致的恰勘溪與其支流安來溪，其暴起暴落的洶湧水勢，造成了驚人的切割力道。上游經過堅硬的大理石—蛇蚊岩地層區，切割出可能是世界上最深切的峽谷（恰勘北溪）之一，也形塑出針山與南二子這樣世界級的地質景觀。

除了極致壯闊的山岳與溪谷，此區多有泉量豐沛的知名溫泉，除了已是知名風景區的廬山與奧萬大溫泉，更包括擁有超大溫泉河的二子溫泉、最偏遠難至的樂嘉溫泉區，以及近年來極紅的雲海、精英（二〇二三年八月因卡努颱風水災而遭遇重創）與萬大北溪南溪等野溪溫泉。

山稜上，牡丹岩突立於大檜文稜上二七〇〇公尺的鞍部，猶如天降飛石的神奇景觀，成為賽德克人創生起源的聖地，也可能是「白石」之名的來源。此外，哈崙與林田山山地鐵道沿途的祕境遺跡，亦是探勘者夢想造訪的目標。

⊕｜賽德克族分布與遷徙示意圖。■道澤群(陶塞群) ■太魯閣族 □德奇塔雅群(霧社群)。(崔祖錫繪製)

賽德克的聖石與拓展

相傳中央山脈有一石化的巨木，一天突然從中誕生出一男一女，而後男女結合，生育出眾多後代，繁衍出後來的賽德克族。而這或稱巨木、神石、白石的起源地，就是現今的牡丹岩。

白石山區除了西側邊緣有武界的布農族卓社群、萬大一帶的泰雅族萬大群，幾乎全為賽德克族的分布領域。若以人類學的角度來看，賽德克與泰雅可能是由西部埔里進入山區，而後則以現今霧社一帶與塔羅灣溪流域為發展核心，並逐漸衍生出三大族群：**霧社群**、**道澤群與德魯固群**。三群彼此多有紛爭，甚至世仇，其中以霧社群勢力最強，占有霧社至馬赫坡一帶最優良的獵場與土地，道澤群與德魯固群則領有濁水溪上游較高寒、貧瘠的區域。

霧社群很早就越過中央山脈能高山北側，往東部的木瓜溪流域發展，稱為東德克塔雅人（或自稱木瓜群），這條遷移的路線也成為能高越嶺的雛形。原西側

受壓迫的道澤群，則往北進入大甲溪上游，再輾轉進入立霧溪流域的陶塞群，成為陶塞群。德魯固群則翻越奇萊山，進入立霧溪流域，最後發展出比整個賽德克族都強大的太魯閣族，甚至往南壓迫東德克塔雅人在木瓜溪的生存空間。

能高越嶺與霧社事件

賽德克雖然強悍，稱霸了濁水溪上游地帶，但在日本初期的一八九七年，卻因為「**深崛大尉探險隊失蹤事件**」而被日本人列為對付的頭號目標。日本人利用其與布農族的矛盾，策動了「**姊妹原事件**」，大量削弱賽德克霧社群的勢力。南投境內的賽德克也成為最早被控制的原住民之一。隨後，日方又積極加強此區建設，意圖將霧社打造成理蕃事業的樣板。

一九一四年的太魯閣征伐，戰事多發生在太魯閣地

▲｜奇萊裡山南側的能高越嶺舊道遺跡，如今部分仍為奇萊連峰登山路所用。

區與木瓜溪以北。討伐後並逐年延伸修築內太魯閣道路系統。另自一九一七年六月開始，日方也利用前述霧社群東遷的古道路線，分別由南投廳與花蓮港廳興建道路，東段由梅澤柾警部指揮，於隔年六月全段竣工，為西自霧社、東至初音，總長八十餘公里的「能高越橫斷道路」。

最初的道路經天池後，是北繞奇萊裡山南腹，再沿裡山東稜抵聯帶山下至木瓜溪上游。後因此段海拔過高、雪季太長，加之發生郵務員凍死事件，激起了反抗，一九二五年改為現今由能高北鞍越嶺的路線。能高越道路暢通後，日本人對賽德克的控制更是無孔不入了。

長久的壓制與剝削，終究讓天性強悍的賽德克一九三〇年十月，發生了震驚中外，也是日本時代史上最大的原住民反抗行動——「霧社事件」。霧社群主力馬赫坡、荷哥等六社聯合，在馬赫坡社頭目莫那‧魯道率領下，趁總督府在霧社公學校[14]舉辦聯合運動會時，發動抗日行動，除了襲擊公學校，又攻擊焚毀能高越道路西段主要的駐在所與橋梁，隨後，日本人調動全國軍隊陸空包圍，動用砲彈

甚至毒氣彈，最後困守馬海濮一帶岩窟的族人與莫那‧魯道紛紛自殺。一九三一年，日本人又利用仇敵道澤群對霧社群發動「第二次霧社事件」，僅存的近三百位霧社群族人又被迫遷居北港溪流域中游、泰雅族眉原群包圍的「川中島」。

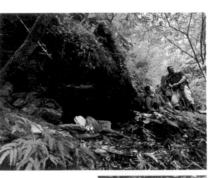

已於二〇二三年崩毀的馬海濮岩窟。
霧社事件發起者莫那‧魯道與其他賽德克勢力者。（國立臺灣圖書館提供）

東電西送與伐木浩劫

戰後美援時代的一九五〇年，美國撥給台電公司一百二十萬美元，其中的四十萬美元，由總工程師孫運璿率領各工程人員，開發在日本時期因太平洋戰爭

14 | 簡稱公學，日本時期由政府開設的兒童教育學校，入學對象大多為台灣本島人。

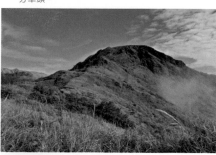

被擱置的「能高越嶺道改建為東西連絡送電線路」的計畫。

一九五三年，兩條高壓線路正式完工，當時汽車道已經建設西至屯原、東抵五甲崩山一帶，延續至今，一條國際級規模的能高越嶺道已然成形。其中最重要的天池山莊歷經多代改建，現在已成為台灣山林首屈一指的頂級服務型山屋。

而地形極其險峻，甚至連當年賽德克也甚少涉入的能安東稜山區，終究無法阻擋人們貪婪的入侵，早

在一九一八年，東臺灣木材合資會社便於恰勘溪下游開始砍伐林田山一帶的森林，並建立平林驛，原木從此轉運至東部鐵路。之後花蓮港木材株式會社成立並合併東臺灣木材合資會社，建立全長約二十六點八公里的運材軌道，砍伐平林山到林田山一帶的森林。

一九二七年於初見溪、萬里橋溪上游建立從平林到大安的運材軌道與索道，砍伐大安山上游、萬里橋溪上游的森林。

一九三四年，伐木作業轉移到木瓜山事業區（木瓜到哈崙）。一九三八年，臺灣興業株式會社在林田山事

⊙｜已經崩毀的哈崙山地鐵道三號索道頭與客車遺跡。

業區王武塔山一帶開啟了伐木事業。

戰後，國民政府將木瓜山和林田山事業區兩地林鐵系統更加延伸至清水溪、萬里橋溪流域上游深處，最後成為逼近中央山脈主脊的超大型山地鐵道系統。兩者

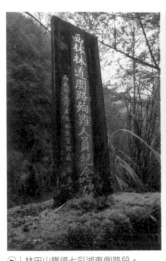

 林田山鐵道七彩湖東側路段。

(▲) 西林林道開路殉難人員紀念碑。

分別以位居大檜山北側的哈崙山工作站，以及萬里橋附近的林田山工作站為核心，與北側太魯閣山區的嵐山工作站，並稱東部三大林場。

三大林場聯合後來開發的西林、萬榮林道，持續大肆開發此區的珍貴森林資源。那是個伐木鼎盛的年代，光是林田山工作站的附設小學，學生就多達七百多人，人數比現在許多中等規模的小學還多！

直到一九八九年全國禁伐為止，連中央山脈卡社大山到草山東側的鐵杉林也盡皆砍伐殆盡。逐漸頹圮的林鐵，還有沉眠山中的工作站與索道設施，也成為登山者的探勘目標，萬榮林道則因為更新一代的東西電力運送系統而再次活絡。

學生登山社的探勘腳步

排除原住民與日本人可能早年在此區的活動，戰後最先興盛起的百岳探勘時代，其腳步也多限於能安西側稜脈或主脊鄰近山峰。直到一九八○年代，台大登山社近三十餘隊伍在此區大規模踏查，並集結探勘成果，出版《白石傳說》後，白石山區驚天動地的面

貌才逐漸爲岳界所知曉。

此區地形之險峻，稱得上是台灣之最，與丹大山區一樣，出入需有超長天數，所以始終探訪者微。台大登山社於一九九七年完成針山大岩壁首攀。另外，愛好溯溪的日本人很早就注意到，恰勘溪有著世界之最的溪谷地形，並與台灣溪降好手李佳珊等人於二〇一三年完成恰勘溪，將台灣最深切、隱藏、未爲人知的壯麗溪谷展現於世界面前。

今日路線

熱門能安縱走東西側的路線，在人跡與難度上差異甚大。西側重點馬海濮山與岩窟有多人造訪，萬人北溪溫泉已成爲野溪熱門去處；東側世界級的山岳峽谷景觀，較著名的路線有早期的西林林道—大安山—安東軍橫斷；哈崙山地鐵道維持程度不若嵐山山地鐵道，通常以單攻大檜山北至工作站、單攻木瓜山體驗三段索道設施較易親近；林田山鐵道大觀站順訪王武塔、高登段上登七彩湖，亦可探尋林鐵時代遺跡；牡丹岩、巴沙灣谷則可利用能安縱走順訪；針山與南二子山此二巨擘，則可以分別從白石東稜與二子溫泉攀登。除此之外，能安東稜仍有眾多更深入荒遠，且難度較高的祕境與路線，在此不一一敘述。

▲｜王武塔山是晚近才發現的一等三角點。

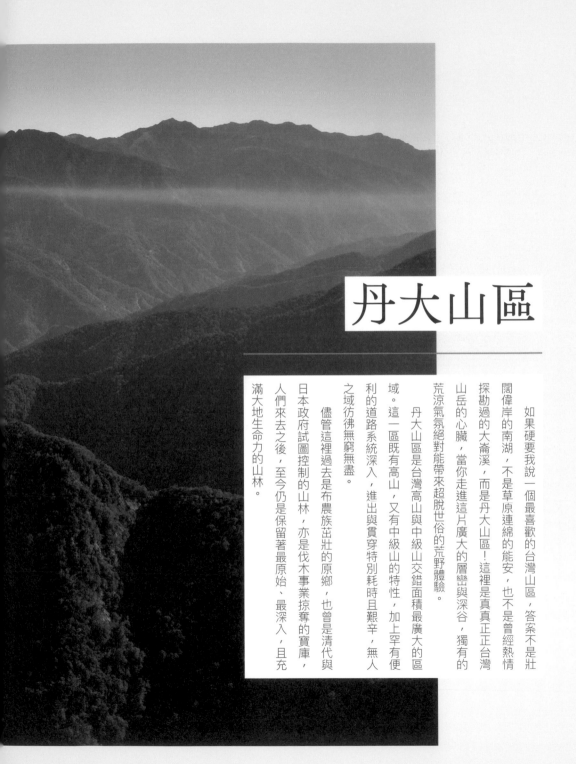

丹大山區

如果硬要我說一個最喜歡的台灣山區，答案不是壯
闊偉岸的南湖，不是草原連綿的能安，也不是曾經熱情
探勘過的大崙溪，而是丹大山區！這裡是真真正正台灣
山岳的心臟，當你走進這片廣大的層巒與深谷，獨有的
荒涼氣氛絕對能帶來超脫世俗的荒野體驗。

丹大山區是台灣高山與中級山交錯面積最廣大的區
域。這一區既有高山，又有中級山的特性，加上罕有便
利的道路系統深入，進出與貫穿特別耗時且艱辛，無人
之域彷彿無窮無盡。

儘管這裡過去是布農族茁壯的原鄉，也曾是清代與
日本政府試圖控制的山林，亦是伐木事業掠奪的寶庫，
人們來去之後，至今仍是保留著最原始、最深入，且充
滿大地生命力的山林。

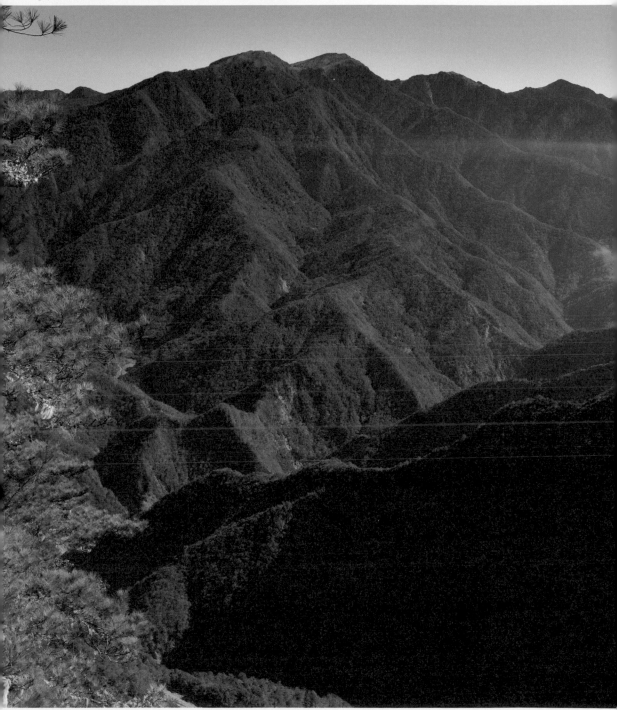

▼｜東郡群峰羽翼下的郡大溪與巒大溪交會區域是布農族拓展的原鄉。

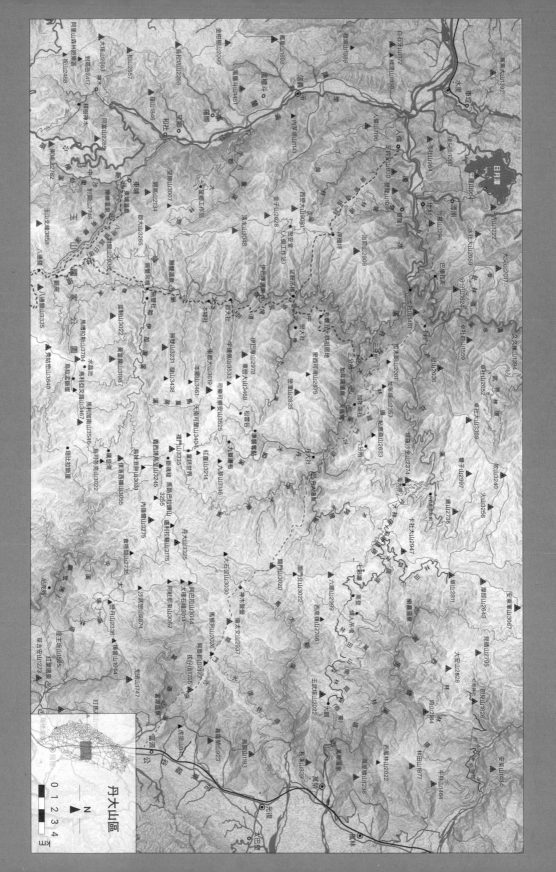

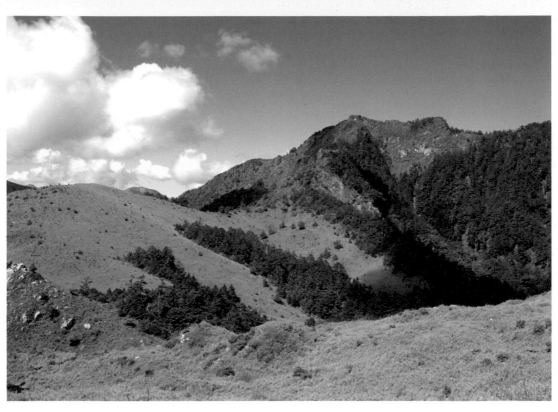

山系水文

丹大原指位於南投縣信義鄉丹大溪流域中上游、布農丹社群的活動領域，但現今已是整個南三段山系與周邊廣大區域的代名詞。廣義的範圍北至干卓萬山群、萬里橋溪，東至花東縱谷，南至馬博橫斷，西止於陳有蘭溪。

整個丹大山區就是以南三段高山主支脈為骨幹，除了中央山脈主脊，以西包括了卡社山支脈、東郡大山支脈、巒潭支脈、郡大巒大治茆山脈（玉山山脈北段），以東則出北而南分出西高嶺─王武塔支脈、倫太文─拔子山支脈、阿屘那來─虎頭山支脈，以及最南邊的玉里山支脈。

此區的中央山脈主脊上、東郡橫斷與馬博橫斷有不少高山與百岳，另有許多不在傳統路線上的高山，或是遠近三千公尺的特色山頭，一直以來因偏遠蠻荒而少人造訪，例如九華山、黃當擴山、阿屘那來山、倫太文山等等，皆是頗有特色的山

◬｜嶔崎聳立於南三段山區的丹大山。
◖｜日落東郡大山群峰。

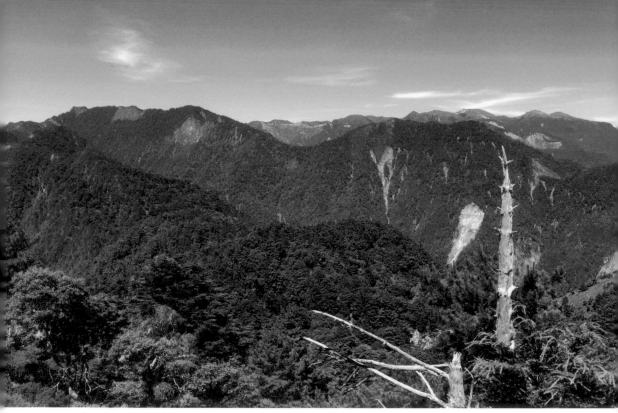

▲｜從倫太文山一帶看中央山脈南三主脊（丹大、大石公山）與其後更高聳的東郡大山支稜連峰，斷魂稜大崩塌清晰可見。

▲｜九華雙峰崩壁直降丹大西溪中游溪床。

▲｜關門北山。

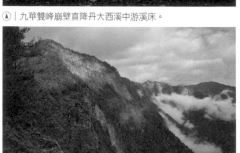

▲｜阿屘那來山（左）至三叉峰一瀉千里的大理石岩崖。

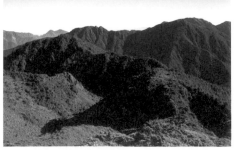

▲｜黃當擴山（前）與其後的無雙山、檜山與東郡大山。

岳，而且得用攀登中高難度中級山的心態面對。

❖

水系方面，濁水溪、花蓮溪與秀姑巒溪的眾支流在丹大山區竄流奔騰。濁水溪支流卡社分南北兩溪，南溪中游的卓社大山大峭壁南側，有壯觀深切的超級大峽谷，上游溪谷清淺美麗，有未被砍伐的珍貴原生檜木林區，是台灣最大巨木的原鄉，林區連綿至鄰近卡阿郎溪上游，曾發現了高逾八十公尺的台灣杉「卡阿郎巨木」。

廣大的丹大溪流域則是地形複雜，除了發源自南

三段山區的丹大東西兩溪系統，還包括了源自馬博、秀姑山區的郡大溪（哈伊拉漏溪）與巒大溪流域。這些溪流包含整個丹大溪的核心區域，從高山到深谷，地形多變且複雜，丹大山區知名的多數地景祕境，如嘆息灣、九華瀑布均位於此區，人文景觀如布農舊社與關門古道等等，也都位於此區。

主脊以東則眾水東流，北有萬里橋溪，中有馬太鞍溪、紅葉溪，南有太平溪（豐坪溪），短短二、三十公里，就從高與天齊的中央山脈主脊流入廣闊的縱谷平野，這裡也是中央山脈主脊最接近花東縱谷的一段。

就在這片丹大山區的群山與眾谷間，自然祕境佳

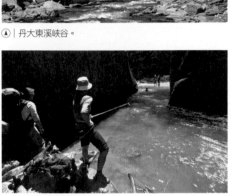

⊛｜丹大東溪峽谷。

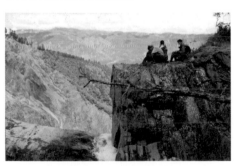

⊛｜哈伊拉漏溪是郡大溪最長源流。

⊛｜拍攝於一九九七年的九華瀑布頂巨岩，其地形在近年已略有變化。

▼ | 落差達三百五十公尺的九華瀑布七階全貌，近年因上游逐漸被西側溪溝襲奪，七階景觀不易見到。

▲ | 七彩湖是南三段上最吸引人一訪的明珠。
▼ | 在加年端溫泉可以看到類似蛋糕塔的「石灰華沉澱」。

景處處，除了閃耀天光的「大地之眼」七彩湖、野鹿奔馳的東郡東巒草原、如國畫山水般險怪的大小石公奇岩、滾沸綿延的丹大溪與郡大溪溫泉群、險惡堪比絕境的斷魂稜，還有如天斧神工般的九華瀑布、日夜被支流蠶食崩解的準襲奪稜線、松林環抱的世外仙境松雲谷、地形與色彩交織猶如夢境的童話世界與紅崖谷，以及讓人再三讚嘆而不忍離去的嘆息灣……丹大山水藏有數不完的祕境與感動，那是原始荒莽大自然從本質所散發出的魅力，永遠吸引著我們這些探尋者的腳印，忠實與虔誠地向它朝聖膜拜。

丹大山區可說是整個布農族的原鄉，早先居住在名間一帶的布農族，可能受到各種因素影響，先遷移進入郡大溪、巒大溪交會一帶，以及濁水溪谷階地開始定居，這裡也是五大社群的發源地，發展出了獨有的布農山林文化。隨著族群的日益壯大，遂在此區發展出丹社、巒社、郡社、卡社、卓社等五大族群[15]，

15 | 另有已被同化的第六個蘭社群。

最後勢力範圍不但廣布整個丹大山區，甚至後來最遠還擴張至台東鹿野溪與高雄荖濃溪地界。

短命的關門古道

清朝同光年間，開山撫番政策也進入了此區。

一八八六年，劉銘傳擔任臺灣巡撫任內，令南投方面總兵章高元，與台灣後山軍事副將張兆連分別由集集、水尾（今瑞穗）兩端，率勇兵民夫開鑿橫貫道路，歷經約四到五個月，會合於中央山脈主脊之關門山，全長一八二華里[16]。可惜這條橫貫台灣高山心臟，工事絲毫不馬虎的大橫貫道路，開通不過四個月，即因嚴重的「番害」而棄守。

日本人統治台灣後，一八九六年，日本參謀本部陸軍步兵中尉長野義虎親自踏查過關門古道，並寫下〈生蕃地探險談〉一文，生動描述當時古道沿途的自然與人文景觀。而在一九〇二年的〈自臺東廳拔仔庄至南投廳集集街探險調查事項臺東廳屬平田猛復命報告〉內，平田猛甚至提出以關門古道為基礎，將其修建為中央山脈橫貫鐵路的構想，但終未實現。

▶ ｜布農族人與其家屋（干卓萬社）樣貌。（國立臺灣圖書館提供）
◀ ｜關門山南稜，古道沿此稜至左端岩峰附近急降至馬太鞍溪。
▼ ｜中央山脈關門山東側、關門古道上著名的「旋轉樓梯」。

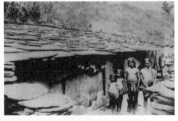

16 ｜清代的一華里，相當於現在的五百七十六公尺。

日本政府的控制與建設

一九一四年「五年理蕃計畫」結束後，日本人開始大規模沒收全島原住民槍枝彈藥，此舉引發原本性情溫和的布農族強烈不滿。一九一五年受到「喀西帕南事件」影響，拉庫拉庫溪的拉荷・阿雷兄弟領導布農族如野火燎原般抗爭，一時之間，日本人無力鎮壓，只能暫時撤掉沿線駐在所退山拉庫拉庫溪流域。

而在丹大這邊，則在一九一七年爆發「丹大事件」。

日後總督府為了有效堵管理布農族，陸續修築人倫、中之線（包括通往丹大社）、八通關越與更南側的關山越警備道。期間於一九二八年又發生拉荷・阿雷鼓動郡大溪社群遷往玉穗社的「郡大蕃勸誘事件」。

除了關建警備道路，日本政府終究得要徹底解決布農反抗勢力。一九三三年，「全島最後未歸順蕃」拉荷・阿雷在高雄州廳舉行和解歸順儀式（請見第二章「拉庫拉庫溪流域（山區）」篇）。一九三四年擬定了「蕃人移住卜簡年計畫」，強力推行的「集團移住」政策，使得山區數十個布農部落被強迫遠離其成長茁壯的山區，遷往接近平地的外圍村落。短短十年內，丹大山

區變成杳無人煙的荒山險地，成為野生動物馳騁的天堂，幾乎完全被人群所遺忘。

伐木鼎盛的六、七〇年代

戰後的台灣百廢待舉，在國民政府初期的窮困年代，台灣特有的珍貴森林資源曾是政府財源的重要支柱。一九五八年，來自嘉義的台灣林業鉅子孫海創立的振昌木業公司，標得了巒大林場丹大林區的森林採伐權，靠著政府鼎力支援，孫海率領三千多名工人與退役官兵，在隔年十月開關出一條跨越濁水溪，沿著卡社

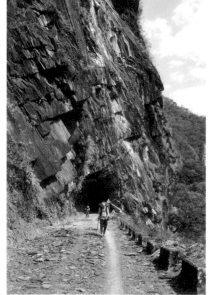

▲｜丹大林道一景。

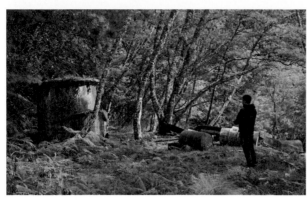

山支脈深入丹大山區，全長共六十八公里（外加支線二十公里）的運材道路——孫海路，這正是往後赫赫有名的丹大林道。

於是，繼三大林場後，丹大山區也進入了森林砍伐年代，那是水里、集集線鐵路再度輝煌的年代，商賈巨富與工人居民往來頻繁，讓南投的這道木材運送路線像是鑲嵌在山腰那般，發出耀眼色彩的霓虹燈。

一九七九年孫海過世時，林道沿線山區因為伐木作業，已是滿目瘡痍。一九八九年，政府單位宣布全國禁伐一級針葉林，三年後決定禁伐天然林，但此時丹大林道早已多處轉租給農墾戶開始種植高冷蔬菜，山林濫墾十分嚴重。原木建造的孫海橋在一九六八年曾因原住民與山老鼠發生衝突而一度燒毀，後又重建成更堅固的水泥橋。

一九八九年，台電為保養東電西送電塔之故，另建自海天寺起，延伸長達十二公里的「七彩湖道路」，怪手開路長驅直抵七彩湖旁小丘，本來美如仙境的七彩湖也從此淪陷。曾於一九九〇年代到過七彩湖或遊覽過丹大林道的朋友，一定見識過當時林道上熙來攘往的景象，這可能是整個丹大山區最「熱鬧」的時期，同時，也可能是台灣超過半個世紀以來，伐木榮景最後的一瞥17。

前仆後繼的山林探勘者

諷刺且矛盾的是，熱愛山林之人的腳步，也是跟隨著丹大林道的闢建才得以更便利深入探勘丹大山區。在早年百岳探勘時代，岳界四大天王等前輩，就多由丹大、郡大林道出入，締造多次戰後山岳首登紀錄。然而，丹大山區一直是台灣最荒遠的山區，進出

17｜本區西側另有巒大山林場，最早在一九三四年，由日本臺灣株式會社櫻井組開始開發包括望鄉山、郡坑山與西巒大山一帶森林，戰後轉交政府林政相關單位繼續經營開發。知名的人倫工作站與望鄉工作站，還有人倫、郡大林道，皆為巒大山林場開發的時代產物。

費時費力，始終是最被百岳愛好者冷落的山林。直到一九八〇年代末期，剛從大濁水流域獲得探勘中級山豐碩成果的台大登山社，開始進入這片難度更高的祕境闖蕩，數十個隊次的進出，將成果集結成《丹大札記》，轟動岳界，從此引領了學生社會團體的探勘風潮。

《丹大札記》的出現，可以說是台灣岳界相當重要的轉折與里程碑，除了驚人的探勘成果外，其實正是因為丹大山區本質的美，深刻撼動山林愛好者最深層的心靈渴望！其後，古道專家楊南郡與鄭安晞教授等人陸續踏查與研究，出版相關著作（見參考資料），更揭開了關門古道、中之線與布農族群分布的真相。雪羊在二〇二三年所著《記憶砌成的石階》，也訴說著馬遠村丹社群布農族藉由關門返鄉的努力。

重回寧靜的丹大山區

二〇〇四年，敏督利颱風帶來的七二水災再次沖毀孫海橋，隨著保育概念的抬頭，政策傾向不再修復，丹大林道這次真的逐漸走向沒落與荒廢。

昔日榮景不再，山林終於有了喘息的機會。僅僅數年，東側原本暢通的萬榮林道柔腸寸斷，而造訪此區最平易近人的七彩湖，也一度變成長天數的苦行。

直至今日，丹大林道雖然時開時關，山林開放政策與新冠疫情所帶來的登山風潮讓南三段更加熱門，但人潮主要還是在林道與高山縱走路線上，廣大的丹大山區依舊荒遠，保留最原始的台灣心臟地帶木質。

地原無界，山本無名。幾百年來，丹大山區猶如靜默無語的大地之母，任由人們來去往復，甚至恣意掠奪。或許，我們可以學習丹大山林子民——布農族的智慧，以謙虛又崇敬的心理接近自然，才能長久獲得丹大山區最真誠動人的回報與共鳴。

<div style="border:1px solid black;display:inline-block;padding:4px">今日路線</div>

丹大山區位於台灣山岳核心區，占地廣袤，多數的聯絡道路都在周邊區域，所有深入的路線都需要甚多天數。丹大林道、人倫林道、郡大林道、瑞穗林道、光復林道與中平林道都是四周進入此區的管道。

丹大溫泉一隅。
哈伊拉漏溪上游的錐錐谷（邱俊穎攝影）。

除了南三段各條傳統高山路線外，較經典大型路線如丹大溪中游溫泉群（加年端、天馬彎、丹大溫泉）、丹大西溪周邊（準襲奪點、九華瀑布、紅崖谷、童話世界）、關門古道東西段、郡大溪谷中之線周邊（布農各舊社、伊巴厚溫泉、無雙溫泉）、哈伊拉漏溪源的嘆息彎、錐錐谷等等，也僅是列出較常被提及的路線，然而，還有更多自然景致與人文祕境藏在其中，等著有實力的探險者造訪。

如今已殘破的丹大吊橋。
丹大西溪上游的「童話世界」。

拉庫拉庫溪流域山區

在中央山脈最高稜脈的包圍下，拉庫拉庫溪的複雜水系以張牙舞爪之勢，形成一片看似封閉，其實寬闊的另類桃花源，而兩條以「八通關」為名的古道，恰好記錄著此地所有最重要的故事⋯⋯

布農族來此拓展繁盛的第二故鄉；隨後，清兵匆匆來過，在北邊劃出一道直線般的宏偉道路；再後來日本人來了，而布農族也在受盡壓制後，引燃了台灣南部原住民最大且持續近二十年的抗爭。在殺伐慘烈的血淚中，另一條盤桓南岸山腰的道路開鑿完成。遁入隔鄰荖濃溪上游的布農族抗日首領拉荷‧阿雷以及阿里曼‧西肯兄弟，成了全島最後歸順的原住民。

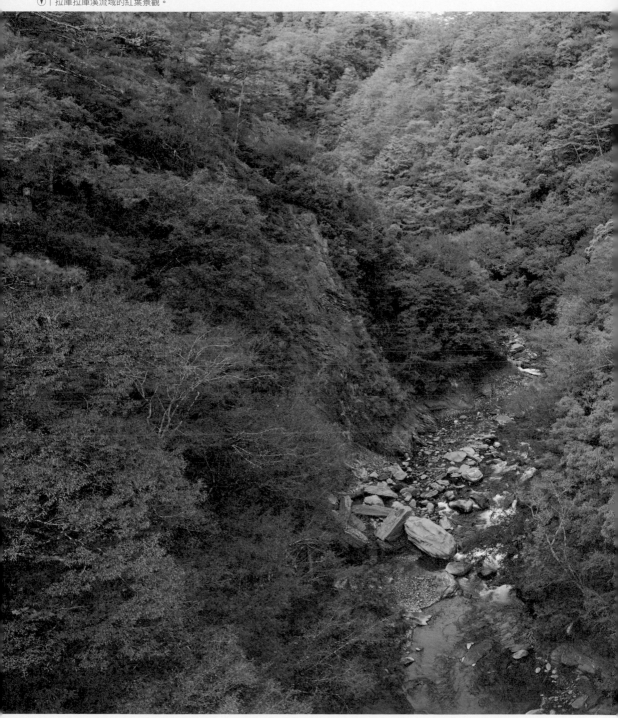

▼│拉庫拉庫溪流域的紅葉景觀。

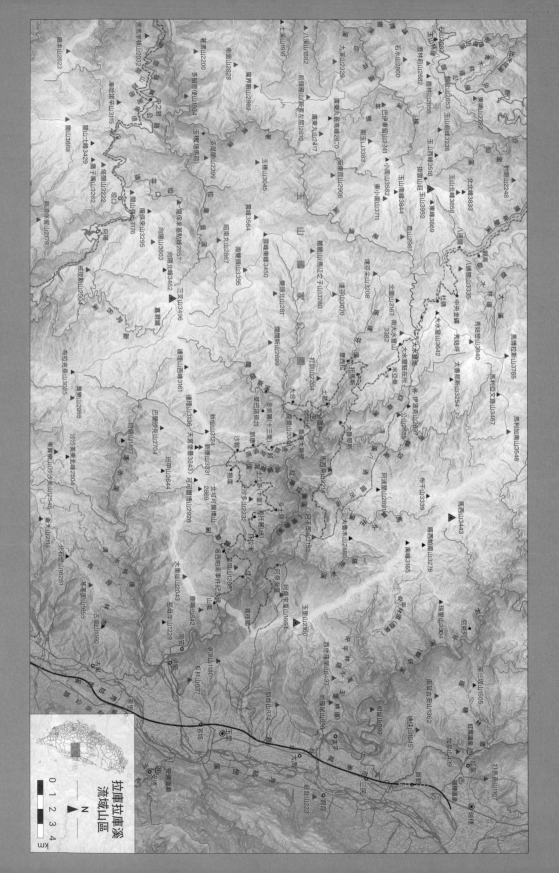

拉庫拉庫溪
流域山區

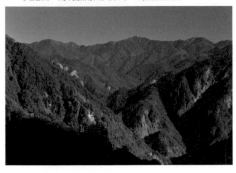

本區以拉庫拉庫—清水溪系統為核心，由眾多高山山稜以三角形包夾成一封閉區域，北側為馬博拉斯山山稜以三角形包夾成一封閉區域，北側為馬博拉斯橫斷馬西—玉里山支脈，東至花東縱谷，南側包含南橫公路以北布拉克桑—舞樂—崙天支脈山域，西側則為中央山脈主脊南二段，若考量此區人文歷史，亦包含南二段西側荖濃溪以東，南橫公路以北的玉穗山區。

此區幾乎被中央山脈高山主脊與支稜包圍，除了馬博橫斷、南二段諸峰與布拉克桑支稜外，另有本區中部新康山稜上的高山。海拔三千公尺以下的稜脈，大多位於這些高山稜線的餘脈與支稜：馬博橫斷尾的一等三角點玉里山稱霸縱谷中段，新康山東稜則有大里仙山，布拉克桑東稜則包括西舞樂山以及崙天山系。

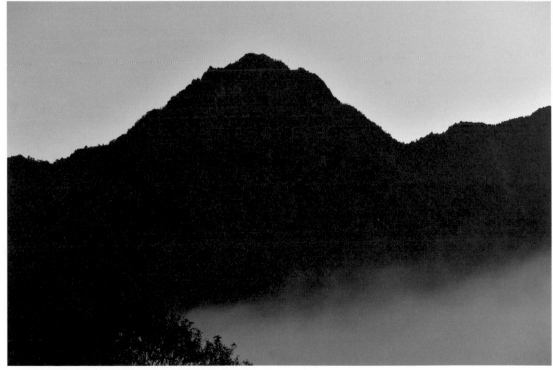

東台一霸新康山，坐鎮於拉庫拉庫溪流域與清水溪流域間。

▼｜本區東側的中級山區有極為發達的杜鵑苔蘚森林景象，下圖為①崙天山區、②玉里山、③大里仙山的林相。

這些山岳大多山基廣闊，山形雍容，以我踏查的經歷來看，這裡擁有台灣最美的苔蘚杜鵑森林。其餘區內的高山支稜雖多，顯著山頭與名山卻較少，最悠長的是秀姑巒溪東南分出的太魯那斯山支脈，其他還有南雙頭—闊闊斯山支脈與新仙山北稜。

❖

主宰本區主體的水系，是秀姑巒溪南側最大支流**樂樂溪流域**。樂樂溪主要分拉庫拉庫溪（樂樂—拉庫拉庫是同源名稱）與**清水溪**二大流域。拉庫拉庫溪流域像是頭重腳輕的橫倒杉樹，多條源流發自南二段主脊，由北而南依次為馬嘎次托溪、米亞桑溪、塔達芬溪、闊闊斯溪等等，以上數條溪流在太魯那斯山支脈與新仙北稜交會處附近匯整，成為拉庫拉庫溪主流後持續東流；北側持續匯入馬霍拉斯溪、塔洛木溪；南側匯入伊霍霍爾溪、黃麻溪等等，於卓樂進入平原前，與南側發源自三叉—布拉克桑的清水溪匯流，合稱樂樂溪。

大致說來，主體的拉庫拉庫溪流域北岸支流綿

Ⓐ｜華巴諾駐在所是本區僅存唯二較完整的日本木造建築之一。
Ⓑ｜八通關越嶺道「賽珂支線」上的山洞，峭壁下方為闊闊斯溪。

長、峽谷深險，南岸溪谷較短且陡急。流域內的地熱則有大分溫泉，位在闊闊斯溪—塔達芬溪匯流口南側一帶。

歷史人文

早期的拉庫拉庫溪流域並未有大量族群長居，上游一帶原先是鄒族民族獵場，下游則為卑南族遠端控制區。早年的鄒族民族性強悍，延緩了北方郡大溪流域布農族南下腳步。直到鄒族因平地瘟疫傳入，人口大減，控制力減弱，布農族的巒社群才開始大量移入。

他們落腳於此區第一個部落米亞桑後，就持續在拉庫拉庫溪北岸與下游、清水溪下游一帶建立許多聚落。

在十九世紀最晚進入，但擴張力極強的布農郡社群（日人稱為施武郡蕃）也跟著來到此處，並在上游的莫庫拉蕃地區（大分地區）建立起十數個部落，他們極度適應此處環境，因而異常壯大，爾後更南下拓展至新武呂溪、鹿野溪與荖濃溪流域。

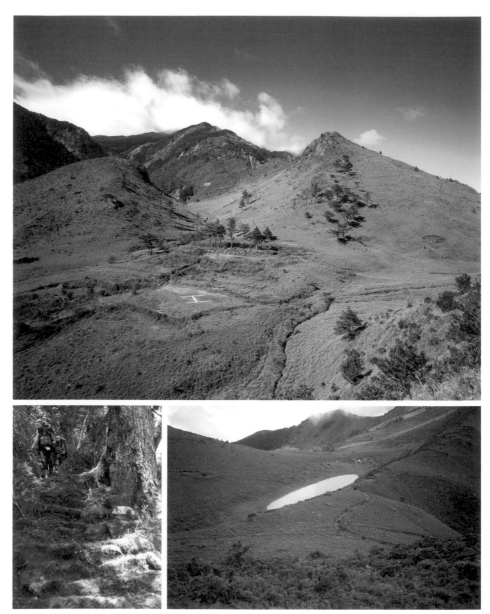

Ⓐ｜八通關草原上的駐在所遺跡，左下有不甚明顯的清代營盤址。

Ⓡ｜大水窟草原上的清古道（橫走者）與日越嶺道（右下而上 Z 字形走法）由西而東最後一次交會處。

Ⓛ｜清八通關古道上的石階。（邱俊穎攝影）

匆匆而過的開山撫番中路

一八七四年發生「**牡丹社事件**」，清廷派欽差大臣沈葆楨全權主導台灣事務。在最重要的「開山撫番」政策下，闢建北、中、南三路橫越台灣山岳屏障，以最快的方式聯絡後山交通，來獲得對台灣東部更大的控制力。

一八七五年一月，中路（現稱的清八通關古道）由總兵吳光亮率兵兩千餘人，由林圯埔（竹山）起開路，經東埔、八通關後，翻越中央山脈大水窟，穿越拉庫拉庫溪流域，最後抵達璞石閣（玉里）同年十一月完工，全長約一百五十二公里，全體路寬六尺以上，遇陡坡岩崖便以石築成階梯，遇溪流則鋪設棧道，沿途並設營盤派兵駐守。

在中央山脈以東的拉庫拉庫溪北岸天險山區，這條古道貫徹清道以「直線」、「最速抵達目標」的方式，連上連卜四次落差超過一千公尺的稜脈與溪谷，修築出宏偉的橫貫道路，其中也得到在地布農族相當多的協助。不過，和其他清朝橫貫古道的命運相同，由於種種原因，數年內就廢棄撤兵。儘管如此，在日本陸軍步兵中尉長野義虎一八九六年的踏查，和後來布農族人阿里曼‧西肯用來對抗日本人的一九一五年代，這條現今已列為國家一級古蹟的神奇道路，紀錄中仍然完好並易於通行。

沒收槍枝引發布農全面抗日

日本統治的一九〇五至一四年、總督府積極「理蕃事業」的年代，因應「北蕃威壓，南蕃懷柔」政策，大體上和布農族和諧共處，因此在拉庫拉庫溪流域數個重要部落都順利建造駐在所。然而，當一九一四年結束了五年的理蕃事業，日本以為可以對原住民予取予求，開始嚴格執行槍枝沒收管制令，反而激怒了南部原住民的對抗意識，特別是平時看似低調且隨和的布農族，在被欺壓到極致時，終於迸出了最炎熱的抗日火花。

一九一五年五月十二日，首先爆發了「**喀西帕南事件**」，喀西帕南駐在所十名警員全數遭布農族殺害。緊接著五月十七日，在大分社頭目阿里曼·西肯以及拉荷·阿雷兄弟的率領下，發生了「**大分事件**」，共十二名日警全滅。據說，平日沉默木訥的拉荷·阿雷就手刃了七名日警，而這兩次慘烈的殺伐事件，也點燃了後續長達十八年的布農抗日史詩。

霎時間，拉庫拉庫溪流域風聲鶴唳，日本人竟只能完全退出山區，並北起紅葉溪、南到鹿野溪，在整個中南段縱谷平原盡頭拉起了全長九十公里的通電鐵絲網，其中包括六個監督所、六十四個分遣所，以及南北兩個發電所[18]。這種徹底封鎖的方式，和早年防守太魯閣族如出一轍，一方面暫時避免布農抗日的危害，一方面也想圍困布農族，使其不攻自破。但拉庫拉庫與新武呂溪的布農族仍有辦法從南投、高雄方面獲得生活物資。

八通關越嶺道的修築

然而，山區資源的誘惑以及那份不甘心，讓日本人在數年後還是決定進入山區，對布農族進行完整的控制。有鑑於與北部原住民對抗的經驗，他們決定開鑿一條貫穿拉庫拉庫溪流域的理蕃道路，就像是將一把利刃直接插入此區的心臟大分一樣。

經過一九一八年的探勘，一九一九年六月分東西兩段分別自玉里、久美動工，一九二一年初，東西段完工會合於中央山脈大水窟，總長約九十六公里，初期共設置三十四座駐在所，並在核心區大分一帶高地設華巴諾砲台一座，徹底監控拉庫拉庫溪流域的布農族行動。

18 | 一九一五年，此區設立的隘勇線包括了「花蓮山麓縱貫隘勇線」的三個監督所、四十五個分遣所，與「台東山麓隘勇線」的三個監督所、十九個分遣所。爾後的一九一六至一七年，北側又興築拔仔－馬太鞍隘勇線。

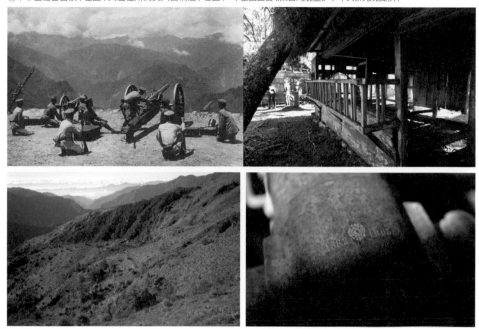

⚲｜華巴砲台舊景（左圖）與駐在所的美人窗構造（右圖）。（左圖出自《東台灣展望》／中央研究院提供）

⚑｜遠眺大水窟駐在所石牆遺跡。

⚑｜遺留在華巴諾的加農砲（三吋速射砲），其上仍可見到俄文，為日俄戰爭擄獲的戰利品。

⚑｜新康駐在所遺址。

⚑｜多美麗駐在所的浮築橋與基台（人字形堆疊）。

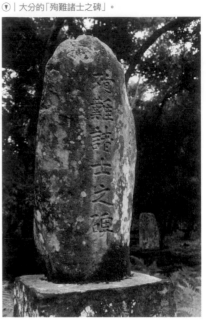

▼ | 大分的「殉難諸士之碑」。

築路期間，就有十一人殉職。即使在道路貫通後，駐守日警等也仍舊遭受神出鬼沒的布農族反抗截殺，死亡總數超過數十人。如今走在這條日八通關道上，多不勝數的「○○○事件紀念碑」、「殉難者之碑」、「戰死紀念碑」等等，正是記述著築路前後數年間血腥的布農抗日史。

基於報復心態，一九二一年六月發生了日警誘騙托西佑社二十三人到案和解，最後二十三人在大分全數遭到無情虐殺的「第二次大分事件」，此後，日本人也更加嚴格控制拉庫拉庫溪流域的布農族。

拉荷‧阿雷眼見八通關警備道的建成，徹底把拉庫拉庫溪流域的布農族牢牢掌控住，於是在築路前就率領了全家和一批追隨者翻越中央山脈，到達荖濃溪上游的塔馬荷（後稱玉穗社）建設新居與根據地，準備進行長期抗爭。一九二八年，甚至鼓動了遠在南投祖居地郡大社的五戶四十八人，一同加入這天高皇帝遠的抗日堡壘，讓日警日夜擔憂。

另一方面，新武呂溪流域的布農頭目拉馬達‧星星仍不時起事，更讓日人永無安寧，遂又在臺東廳興建了內本鹿警備道與關山越警備道。一九三一年關山越警備道全線完工，位於庫哈諾辛山腹的中之關駐在所，僅隔著一溪俯望塔馬荷。隨著一九二九年阿里曼‧西肯接受招降並搬到里壠（關山），一九三二年底，拉馬達‧星星全族被捕殺。拉荷‧阿雷明白大勢已去，這個當時號稱「全島最後未歸順蕃」的布農領袖態度軟化，終於接受日本人招降，並於一九三三年四月前往高雄州進行「歸順儀式」。

不過，拉荷和族人仍住在塔馬荷，多年後才撤守至梅山。計自大分事件起，一直到拉荷正式歸降，布

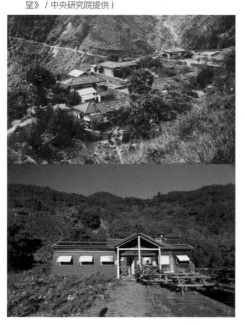

農族漫長的十八年抗爭路，最終化為歷史雲煙。

如同其他南部山區一般，日本人在一九三〇年代中期起，也開始在拉庫拉庫溪流域進行「集團移住」計畫，僅僅數年間，就將拉庫拉庫溪流域的部落幾乎清空，這些布農大多遷住至縱谷邊緣現在的卓溪、卓樂、古風等九個村落。駐在所與警備道的所有設施也陸續撤離，八通關古道和警備道所在的拉庫拉庫溪流域山區成為無人長居的山林。直到玉山國家公園建立，古道探勘家楊南郡等人的報告揭露，八通關古道與溪降探尋者往後更多的探訪空間。

與警備道的風景，以及布農族的抗日歷史，才又重回世人眼前。

拉庫拉庫溪流域山區主要的健行或探勘路線，多在清八通關古道與八通關警備道沿線周邊，包括眾舊部落、駐在所、砲台、紀念碑、營盤等遺址的探尋，大分核心區、華巴諾砲台與太魯那斯駐在所，是留有遺構建築的三大亮點。

由於周圍稜脈多為高山山稜，純粹的中級山攀登較少，玉里山、大里仙山和舞樂－崙天山系擁有魔幻森林般的苔蘚杜鵑林相，近年也頗多登山客到訪。拉庫拉庫溪眾多深長的溪谷與大分溫泉，則提供了溯溪與溪降探尋者往後更多的探訪空間。

今日路線

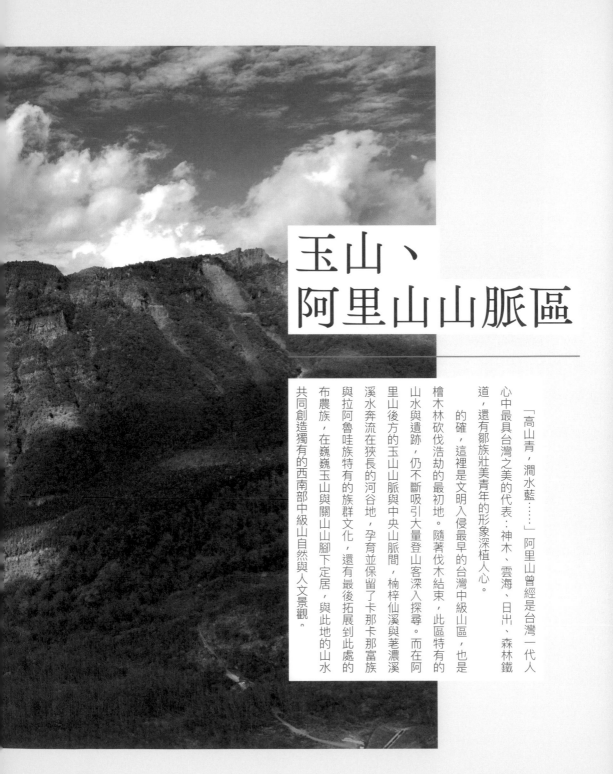

玉山、阿里山山脈區

「高山青，澗水藍……」阿里山曾經是台灣一代人心中最具台灣之美的代表：神木、雲海、日出、森林鐵道，還有鄒族壯美青年的形象深植人心。

的確，這裡是文明入侵最早的台灣中級山區，也是檜木林砍伐浩劫的最初地。隨著伐木結束，此區特有的山水與遺跡，仍不斷吸引大量登山客深入探尋。而在阿里山後方的玉山山脈與中央山脈間，楠梓仙溪與荖濃溪溪水奔流在狹長的河谷地，孕育並保留了卡那卡那富族與拉阿魯哇族特有的族群文化，還有最後拓展到此處的布農族，在巍巍玉山與關山山腳下定居，與此地的山水共同創造獨有的西南部中級山自然與人文景觀。

▼ | 塔山─大塔山連稜，塔山岩壁是阿里山著名地景，右側可見大塔山山腰的阿里山塔山支線（眠月線）鐵道。

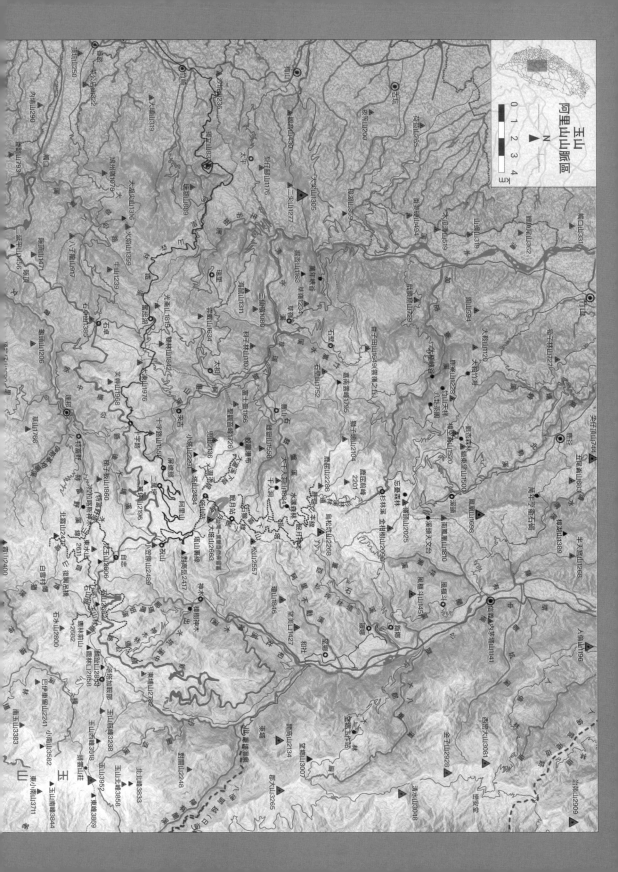

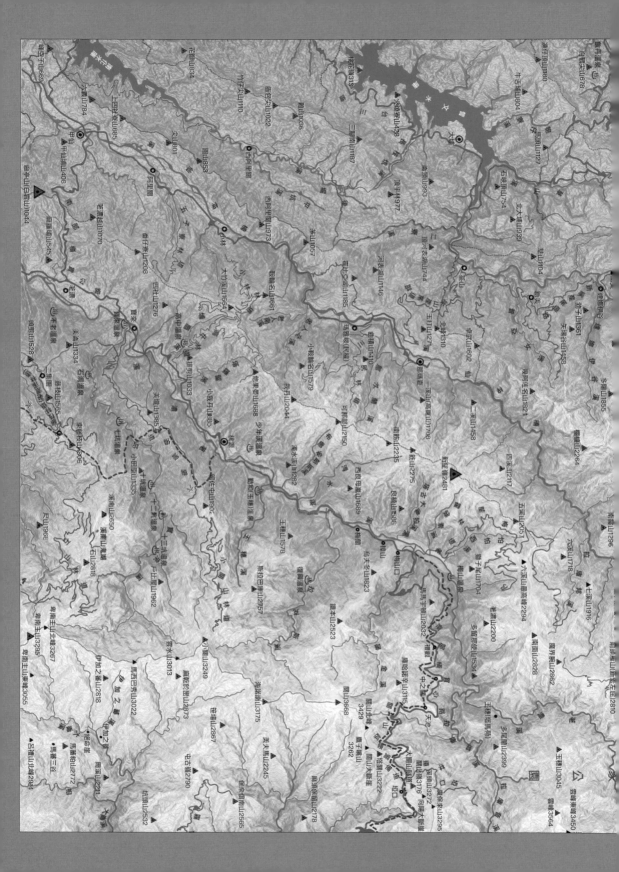

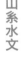 | 阿里山脈南段：前方山頭依次為霞山、雞子山、脈脈山；後方中間為玉山南脈的新望嶺，左側為中央山脈小關山、卑南主山、石山與南北大武山。

山系水文

本區包含雲嘉南東側的西部中海拔山區，山系水系複雜，大致包含南投信義部分、鹿谷；雲林古坑；嘉義阿里山、大埔、番社東部；高雄那瑪夏、桃源鄉北半部地區。北起濁水溪，東西兩側大約介於東經一二一四度與一二一六度（南側為中央山脈以西），南至卑南主山南側—馬里山溪上游—六龜—甲仙的這片長條狀中海拔區域。

縱向狹長的區域內，包含了北北東—南南西向的阿里山山脈、玉山山脈與中央山脈中級山區，分述山系如下：

一、**阿里山山脈**：阿里山是「西部衝上斷層山地」南段山脈，也算台灣北半部加里山山脈的延伸，所以地質與其類似，以頁岩、砂岩較新的岩層為主。本區從濁水溪南側的白石牙山區，南至西阿里關山（以南屬郊山範疇，延伸至高雄燕巢雞冠山或小港鳳鼻頭）的阿里山山脈核心區，主脈上最高峰為海拔二六三公尺的大塔山，若包含東側與玉山山脈接壤的東埔—

⚫｜阿里山山脈主脈上最高的大塔山頂，亦為小百岳最高峰。
🔻｜阿里山全山脈最高峰鹿林前山上的鹿林天文台。

鹿林山系，最高峰則為高二八六二公尺的鹿林前山。

主脊上北而南的主要山峰有鳳凰山、金柑樹山、松山、大塔山、東水山、霞山、雞子山、脈脈山、棚機山、多陽山、幾阿佐名山、卓武山等等。

東側支脈短陡，但與玉山銜接的南北向鹿林山系，包括東埔山、麟趾山、石水山等等，皆高於阿里山主脈。

西側則較多大支脈，包括樟空倫支脈、鹿屈山—嘉南雲—石壁山支脈、大小塔山支脈，以及由祝山分出的阿里山最大支脈：十字路—大凍山支脈，再由北伸光崙山系，南支脈石卓—隙頂山支脈為此區西界，也是曾文溪與西側眾多水系分水嶺，一直與阿里山主脈平行，經台南大凍山、崁頭山，最後止於台南地區惡地（另有三腳南山支脈則在此區外，不多敘述）。

二、**玉山山脈**：山脈北段為郡大巒大山列西側、玉山十一峰均屬高山範圍（治茆山劃為丹大山區）。自南玉山以南，則再無三千公尺山峰。主脈經過兩次向西轉折，在高屏溪兩大支流楠梓仙溪與荖濃溪夾擊下，

⚫｜雞子山頂草原望向玉山群峰。
🔻｜石壁山（左）、嘉南雲峰（右）與桃花園。

荖濃溪淵遠流長，圖左為玉山山脈，右為中央山脈支稜，遠處為玉山群峰，近處聚落為新發社區。

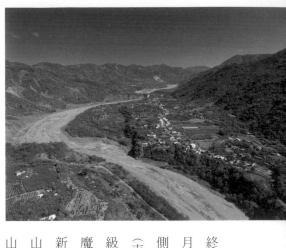

終止於美濃平原的月光－旗尾山列（西側）與十八羅漢山區（東側）。主稜主要中級山有新素左屈山、魔界腕山、五溪山、新望嶺、飯山、我丹山、大竹溪山、白雲山等等。另北段兩側短支脈上，各有一溪、二溪、四溪、六溪、八溪與九溪山的稜尾峰，五溪山則位在主脊上，山名趣味令人印象深刻。

三、**中央山脈西側**：中央山脈南一段西側有多條支脈，自然人文地緣上亦與本區相關，包括了庫哈諾辛－馬馬宇頓山支脈、關山－鐵本山支脈、小關山－留佐屯－美瓏山支脈，以及卑南主山西稜的石山－溪南山－東藤枝山－御油山－鳴海山超長支脈，不但是荖濃溪兩大支流寶來溪與馬里山溪分水嶺，也是「六龜警備線」主要路線所在。

❖❖

本區包含台灣三大山脈範圍，亦為台灣大河流高屏溪、曾文溪與濁水溪（非主流）源流所在。以玉山－自忠山－祝山－大凍山為界，以北屬濁水溪流域，以南依次為曾文溪、楠梓仙溪、荖濃溪流域（後兩者匯流成高屏溪）。光崙－大凍－隙頂稜線以西則為嘉南平原諸河流，如北港溪、朴子溪、八掌溪等源流。

此區北側濁水溪主要支流有沙里仙－陳有蘭水系與清水溪流域。清水溪流域有阿里山溪、石鼓盤溪與加走寮溪三大支流。曾文溪發源自祝山－鹿林山間稜線，上源為後大埔溪與特富野溪，中游蓄水而為全台最大的曾文水庫；楠梓仙溪發源自塔塔加鞍部，在兩大山脈

白雲山（廊亭山）是玉山山脈南稜最後一座超過一千公尺的山峰，擁有一顆一等三角點並列名小百岳。

楠梓仙溪上游支流博博猶溪。

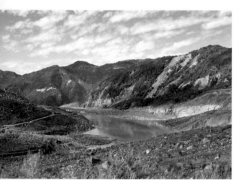

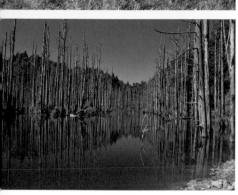

⬆｜九二一地震後出現的大崩山與草嶺潭景象（已消失）。

⬇｜水漾森林為九二一大地震後的陷落湖（另一比較常見說法為堰塞湖），特殊的景象成為健行活動熱點。

包夾下，兩側支流短陡；荖濃溪發源自八通關，此區重要支流包括拉庫音溪（劃歸為另一區）、拉克斯溪、寶來溪與濁口溪上游的馬里山溪。

本區位於西部較新岩層，除了濁水溪流域上游因為軟硬岩層交疊，出現如太極峽谷、萬年峽谷等以外，較少有能與東部比擬的大峽谷地形。塔山尾稜的蛟龍瀑布三段落差八百公尺，號稱台灣落差第一高瀑布。知名溫泉區如東埔溫泉、關子嶺溫泉、寶來溫泉早已近悅遠來。野溪溫泉則集中在荖濃溪流域中段，特別是寶來溪上，則有從七坑到十三坑與寶來溫泉等野溪溫泉密集分布。

此外，多次大地震造成山區崩塌，堰塞湖與地質湖泊盛行，除了多次出現又消失的草嶺潭，還有九二一大地震之後出現的水漾森林、忘憂森林，也已成為登山與旅遊的知名景點。

歷史人文

此區早期最主要分布的族群是鄒族，至今仍活躍於阿里山區域。他們自稱祖先由玉山（八通關）下來，但推測可能由嘉義地區淺山進入山區。

兩、三百年前的鄒族勢力強大，驍勇善戰，更以遠征獵首隊讓鄰族聞風喪膽。因此，北到濁水溪中游，東至新武呂溪、鹿野溪流域大部分，南至濁口溪都是其獵區，長期延緩了布農族向南拓展勢力範圍的步伐。

然而，後來的鄒族遭受平地民族外來疫病侵擾，人口大減，又與外界多接觸而逐漸減少了獵首的習俗，因而衰弱到無法維持獵場主權。布農郡社群於是從郡大溪流域進入陳有蘭溪、南下拉庫拉庫溪，再入新武呂溪與鹿野溪，最後移入荖濃溪地區，成為此區東側與南側最強大的族群。

除了鄒族與布農族，此區也包括了分布跨曾文溪、楠梓仙溪和荖濃溪中游一帶的布農族蘭社群（目前已被同化消失），還有本來分類歸屬於南鄒族的卡那卡那富族與拉阿魯哇族。卡那卡那富與拉阿魯哇族都有起源自中央山脈東側新武呂溪的傳說，隨著鄒族與布農的拓展，逐漸移至現今那瑪夏區與桃源區中部。領域曾一度擴展至甲仙、六龜，甚至南化地界的兩族，也因後來漢人和平埔族大武壠人的拓展，因而壓縮至現今的領域。

阿里山，台灣最早的鐵道系統林場

日本時期初期，因鄒族相對溫和，其分布的阿里山地區成為台灣最早被日人控制的中高海拔山區。一八九九年，石田常平發現二萬坪地區的廣大檜木林，並由技手小池三九郎繼續探尋。一九〇三年，林學博士河合鈰太郎規劃阿里山區林業開發，決定採用登山鐵道運輸的方式開發林場，後經數年底定其路線。

起初，阿里山鐵道是交由民間企業藤田組經營，一九一〇年總督府收回繼續築路，一九一二年鐵道開抵二萬坪，砍下第一棵台灣檜木，自此開啟了台灣中海拔森林近八十年的砍伐史。一九一四年築路至沼平站，這條由台灣最早、完全由不利用索道攀升的鐵道主線基本完成，並開始後續林場支線的開拓。

林場支線包括南北兩大系統，北線的**塔山線**（現在稱眠月線），重要者包含了大瀧溪上下線、塔山上下線與鹿堀坪線，向北延伸至南投竹山鹿屈山以北，塔山東稜鞍部的塔山站，當年還被列為日本境內海拔最高車站。南線則以**哆哆卡**（塔塔加）線，也是現今新中橫公路所在，分支出香水山、水山、霞山、石山與東埔上下線。其中一九三二年通至新高口站，成為日本中後期到戰後初期玉山登山客的重要運輸線路。

▲｜日本時期阿里山檜木林與阿里山鐵道運材系統。（勝山吉作攝影／中央研究院提供）

▼｜金子常光所繪之〈國立公園候補地新高阿里山〉鳥瞰圖，圖中有阿里山森林鐵道主支線多處細節。(中央研究院提供)

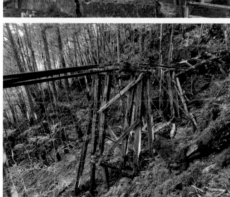

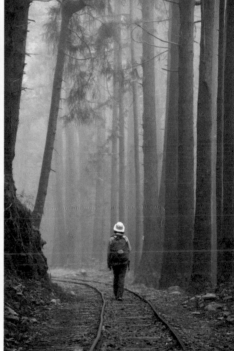

Ⓐ｜水山線 (連接特富野古道)。
Ⓑ｜眠月線 (塔山線) 石猴車站。(溫心恬攝影)
Ⓒ｜大瀧溪線的廢棄棧橋。(溫心恬攝影)
Ⓓ｜石山線 (石山引水道)。

一九一五年，正當阿里山林場如火如荼開發之際，布農族抗日行動也如野火燎原般遍地開花。高雄六龜、寶來地區遭受郡社群布農族襲擊，樟腦事業大受影響。日方便於一九一六年興築「六龜警備線」，北起桃源，南至大津，總長超過五十公里，以日本東海道起點（日本橋）和五十三個宿場（驛站）為沿途分遣所命名，最密集處，甚至五百公尺就有一個駐點。

數年後，日方為了逼迫退守至深山的布農族抗日領袖如拉荷‧阿雷等人，開始興築關山越嶺道與內本鹿越嶺道，一九三一年全線完工，也將原本此區南部的山區完全納入掌控中。戰後的一九七二年，三大橫貫公路最晚通車的南橫公路，就是以關山越嶺道為基礎，定線修築。

森林鐵道變身觀光名勝

國民政府初期，阿里山林場的資源便已逐漸枯竭，一九六三年全面停伐，一九七八年所有林場線停用或拆除。

然而，隨著國人觀光旅遊與登山健行的興盛，阿

里山逐漸成為台灣最知名的旅遊名勝之際，除了鐵道主線轉換經營方向，成為熱門觀光鐵道外，一九八二年更是完成阿里山公路。而原本的舊塔山線，則轉化成為當年熱門的「溪阿縱走」路線。串聯阿里山與石猴的「眠月線」客車也於一九八三年復駛，一九八四年更是為了服務上祝山看日出的旅客，修築了新「祝山線」鐵道。阿里山當年幾乎等同於台灣山林美景的代表，由童謠歌詞「一二三到台灣，台灣有個阿里山，阿里山上有神木」可見一斑。

一九九九年，九二一大地震重創阿里山與南橫地區，阿里山鐵路主線柔腸寸斷，眠月線崩塌嚴重，阿里山鐵道歷經八年的重建，又於二〇〇九年遭遇莫拉克颱風所帶來的八八水災，重建腳步又受挫。不僅如此，這場八八風災更強烈衝擊了楠梓仙溪與荖濃溪流域，小林村甚至發生山體滑坡的滅村事件，而南橫也是柔腸寸斷，難以修復，有超過十年的時間，西部路段只能通行至梅山口。

二〇二二年，南橫公路重新開放通車，阿里山鐵路主線也接近全部通車，雖然眠月線復駛遙遙無期，但隨

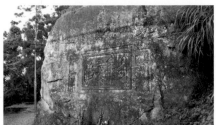

位於鳳凰山北側八通關古道上的「萬年亨衢」摩崖石刻。

鹿谷、竹山一帶有許多風景據點，如溪頭、杉林溪，圖為樟空崙山附近的銀杏茶園。

著山林開放與登山人口大增，新溪阿縱走、水漾森林紅極一時，這片台灣最早被現代文明開啟的中海拔山區，成為了台灣人親近中海拔山區最饒富趣味的熱點。

許多支線成為熱門的健行路線或步道，例如溪阿縱走、水漾森林、眠月線、水山線與石山線等等，還有當初為了開發樟腦的白雪村（已廢村）、小關山林道下寶來溪各溫泉的路線，近年也變得相當熱門。

八龜警備線北段較為破碎，南段藤枝以南可以兩日連走或單日分段走完。較深入的路線，主要以玉山山脈南稜到新望嶺段、阿里山霞山到棚機山段，以及中央山脈西側支稜山區，但即使連走，也都可以在三、五天內完成。

今日路線

如同桃竹苗中級山區，由於此處居民聚落大多留居山區，現代化開發又更早，所以多數山岳均可由公路，或是部落單日、二日短程攀登。阿里山鐵道林場

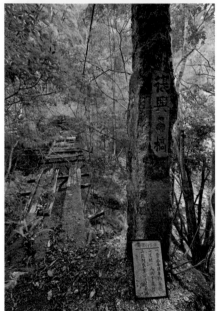

楠梓仙溪上游廢棄的復興吊橋。

白雪村為近年南阿里山的懷舊健行熱點。

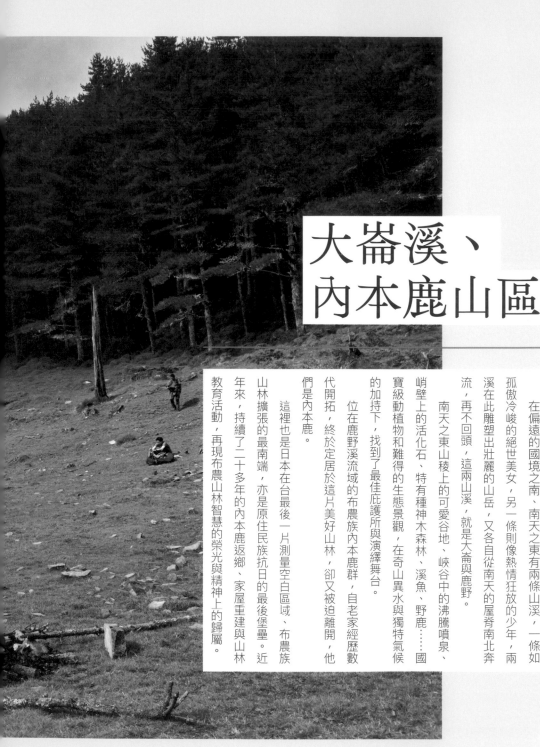

大崙溪、內本鹿山區

在偏遠的國境之南、南天之東有兩條山溪，一條如孤傲冷峻的絕世美女，另一條則像熱情狂放的少年，兩溪在此雕塑出壯麗的山岳，又各自從南天的屋脊南北奔流，再不回頭，這兩山溪，就是大崙與鹿野。

南天之東山稜上的可愛谷地、峽谷中的沸騰噴泉、峭壁上的活化石、特有種神木森林、溪魚、野鹿……國寶級動植物和難得的生態景觀，在奇山異水與獨特氣候的加持下，找到了最佳庇護所與演繹舞台。

位在鹿野溪流域的布農族內本鹿群，自老家經歷數代開拓，終於定居於這片美好山林，卻又被迫離開，他們是內本鹿。

這裡也是日本在台最後一片測量空白區域、布農族山林擴張的最南端，亦是原住民族抗日的最後堡壘。近年來，持續了二十多年的內本鹿返鄉、家屋重建與山林教育活動，再現布農山林智慧的榮光與精神上的歸屬。

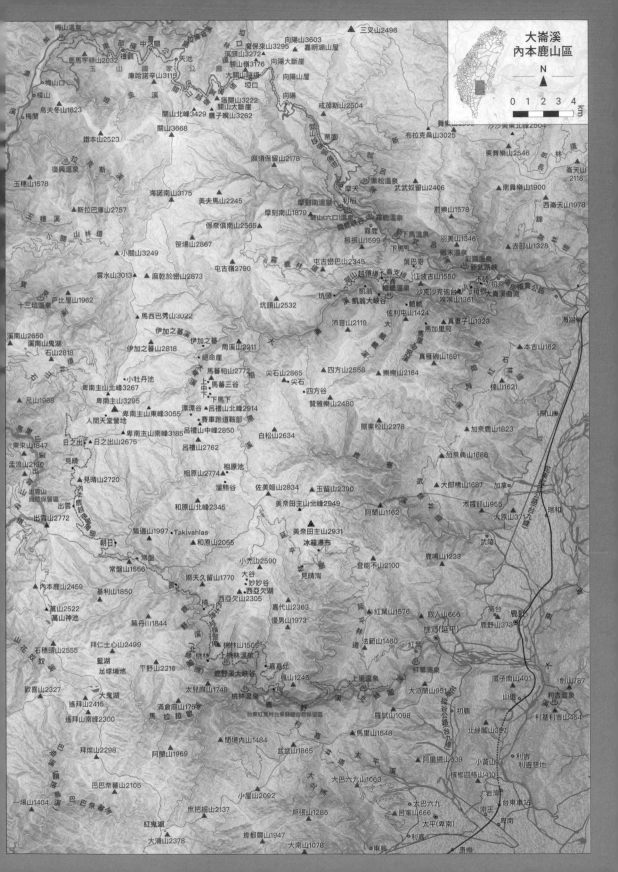

此區北自南橫公路以南，西以中央山脈主脊為界，東止於花東縱谷平野，南至小屋，大致由高大的卑南東稜分為兩大區塊，卑南東稜以北的海端鄉屬**大崙溪區**，亦包含鄰近鹿寮溪流域。南半屬延平鄉鹿野溪流域，以這裡的布農族群為名，稱為**內本鹿區**。

除了海諾南東稜與小屋—盆盆支稜，整區幾乎全由自卑南主峰東邊延伸出高大、漫長且複雜的稜脈系統所盤據主宰。在這條中央山脈數一數二的大支脈上，氣勢磅礴的大山接連出現，高度超過兩千五百公尺的山峰多達十幾座，出人意表的密集，完全超越了中央山脈南南段主脊。

位居於東稜中段的一等三角點美奈田主山，位於南天之東的地理中心，正是這裡的眾山之主，引領周圍峰稜群山亂舞，與卑南主山拮抗爭鋒。此外，位於大崙溪中游的尖石山山形獨立，山頂副峰尖石岩稜羅列，也是稱霸一方的超冷門山岳。海諾南東稜則為此

▲｜從尖石山頂展望卑南東稜與大崙溪、相原溪與鹿寮溪流域群峰，是當年日本人最後未詳細測量完的區域。

▶｜夕陽餘暉下的美奈田雙峰。

◀｜尖石山副峰為一有岩稜與尖石岩的山頭，是此區最冷門的山頭之一。

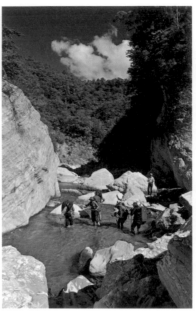

▲｜相原溪下游峽谷人跡罕至。
▶｜大崙溪上游巨石壘壘。
◀｜相原山頂廣大的草生地。
◣｜西亞欠三谷的大谷。（邱俊穎攝影）

區少數不屬於卑南東稜系統的大支稜，爲大崙溪與新武呂溪本流分水嶺，其上亦有屯古嶺、坑頭山等高聳山岳。

除了山頭，自卑南東峰起到相原山，包括到呂禮北峰的支脈有廣大的草原區，更有野鹿奔馳，是全台中級山區少有的連綿草原，呂禮支稜上的高山夷平面地形發達，造就了「賽車跑道」、「漂漂谷」這種狹長溪源鞍部草谷。「馬蕃三谷」和「西亞欠三谷」則像兩串珠寶般，各自在大崙溪與內本鹿區的山稜上閃耀。

❖❖

這一區主要涵蓋了卑南溪三大支流：**大崙溪、鹿寮溪與鹿野溪**整個流域。其中，大崙溪與鹿野溪兩大流域內高聳稜脈縱橫，幾乎隔絕外界，是絕少人跡的探勘勝境，不過，兩流域卻有著完全不同的風格──大崙溪上游蒼蒼鬱翠綠，水青石白，大支流相原溪更是山高谷深；鹿野溪中上游大溪床羅列、複雜的支流網絡與稜上的河階處處。這樣的地形差異，也影響了布農社群在兩溪的分布差異。

🔍 | 轆轆溫泉位於大崙溪布農八大社核心區域。
📷 | 栗松溫泉如今已成為熱門野溪溫泉。
📷 | 平野山一帶高大的台灣杉。

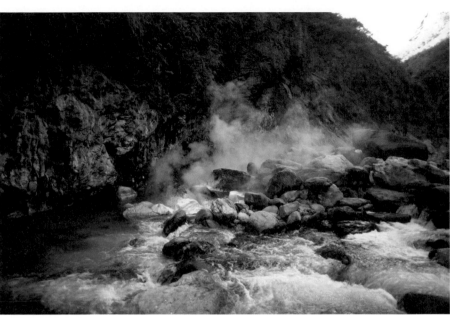

兩溪中游都有絕難通過的大峽谷群。桃林與轆轆溫泉則如兩串連綿的驚喜，藏身兩溪下游的險谷之中，南北遙遙呼應，帶給回鄉獵者與山林子民存辛勤後的溫暖慰藉，而南橫新武呂溪更有一連串溫泉，包括栗松、�末等等，其中霧鹿溫泉已開發為著名旅遊區。

鹿野溪下游環境炎熱乾燥，打造出適合特有種

「台東蘇鐵」生長的棲地，並被劃為自然保留區；大鬼湖東棱平野山一帶，生長著豐厚高大的台灣杉與檜木老林。此外，此區東北有「關山台灣海棗自然保護區」，大崙溪裡的何氏棘魞、台東間爬岩鰍、台灣鏟頷魚，也因為得到保護而能自在悠游；屏科大的黃美秀團隊亦曾在卑南東棱區監測到豐富的台灣黑熊與大型哺乳類生態，在在都展現了此區既原始又充滿生命力的山林之美。

<div style="border:1px solid">歷史人文</div>

一直以來，此區因為重重稜脈與複雜水系的阻隔，成為少有人跡的化外之地。根據最早的紀錄指

布農族遷徙示意圖。■郡社群移動 ■巒社群移動 ■丹社群移動 ■其他移動（崔祖錫繪製）

出，此區南側可能為魯凱族（萬山），西側為鄒族，東側則為卑南族的勢力範圍。

十八世紀末，台灣擴張力最強的原住民族——布農族的**郡社群**與少量的**巒社群**，自南投郡大溪流域經花蓮拉庫拉庫溪流域，輾轉遷居到新武呂溪、大崙溪與鹿野溪流域，部分擴張至高雄荖濃溪流域，壓縮了原本三族的生存領域，最終也成為布農族分布的最南界。

布農族拓展之南境

十九世紀末、日本人治台前夕，布農族已陸續在台東境內建立了數十個部落。

由於日本人早期在治理原住民採「北蕃威壓、南蕃懷柔」政策，對布農族的態度較懷柔，彼此間也大致相安無事。在一九一四年結束「五年理蕃計畫」後，遂開始執行的強制槍枝沒收管制令，卻導致布農的抗爭起而如野火燎原。在「拉庫拉庫溪流域山區」已說明「喀西帕南事件」、「大分事件」與拉荷・阿雷兄弟的崛起。而布農抗日三雄中，新武呂溪區域的領袖拉馬達・星星，在一次（一九一四）與日人搜索隊巧遇的帶路過程中，機警抽身，逃出日警設下的圈套，從此舉家搬移到中央山脈深處的大崙溪上游、深險難至的「伊加諾萬」（Ikanoban，日人慣稱**伊加之蕃**），展開近二十年的長期抵抗之路。

日本人終究要徹底控制山區的，八通關警備道建好，並徹底控制拉庫拉庫溪流域布農族後，如法炮製南下台東，再補兩把插入布農族身軀的利刃，開鑿了關山越嶺道與**內本鹿越嶺道**理蕃道路。

霧鹿砲台現況。

金子常光〈觀光的臺東廳〉鳥瞰圖局部，可見內本鹿警備道與關山越嶺道許多細節的描繪。（中央研究院提供）

關山越嶺道全線開通之後，天險「玉穗」（塔瑪荷）已經完全暴露在警備道砲台控制下，拉荷·阿雷在一九三〇年時的抗日態度已軟化。唯有拉馬達仍不畏日警的砲擊威嚇，依舊神出鬼沒，持續與日人周旋。

拉馬達·星星的抗日悲歌

一九三一年，關山與內本鹿越嶺道相繼完工，日人在·片「全島最後未歸順蕃」拉荷即將歸順的氣氛中，發生了震驚朝野的「大關山事件」，兇嫌直指藏匿山中多年的拉馬達與坑頭社聰穎的首領塔羅姆。日人終於痛下決心，放手一搏。

一九三二年十月起，日本人以短短十餘天，築通葉巴哥—坑頭道路與沙克沙克砲台與聯絡道，積極緝兇。十二月中，又趁勢以迅雷不及掩耳之速，逮捕在馬里加宛社作客的拉馬達父子，並連夜派遣敢死隊自坑頭社進入無測量資料的深山，抵達伊加之蕃捉拿拉

位於大崙溪深處的伊加之蕃，是個連內本鹿與關山越嶺道都完全無法企及的神祕境域。關山越嶺道的沙克沙克砲台與大崙砲台，雖能瞄準大崙溪八大社，卻對拉馬達藏匿的神祕基地無可奈何。拉馬達曾多次出現，並與臺東、高雄兩廳的警官會面談判，他機警狡猾又虛與委蛇的多面作法，簡直是把日警玩弄在股掌之間。

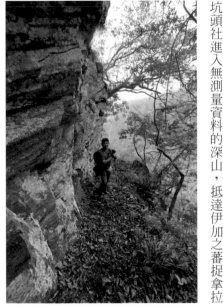

關山越嶺道沙克沙克支線現況。

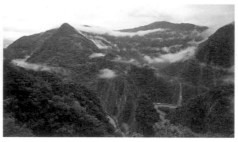

▶ 大崙溪曲流與不破駐在所（左側山稜有營帳處）險要的地勢。
▼ 拉馬達·星星伊加之蕃故居，家屋牆基仍清晰可見。

馬達另外二子。隔日，迅速將拉馬達與塔羅姆兩族九人帶往里壠支廳審訊。隔年一月，再次深入伊加之蕃，徹底焚毀建物，破壞耕地，並宣布伊加之蕃為禁區，永遠不得居住。

然而，這個日本人一直想搗毀的「大魔王魔宮」，實際上只是一片群山圍繞，高曠寒冷、作物不興的深山荒野。

拉馬達最終的結局一直是個謎，多數人相信，九人全部被日警祕密處決。由於布農族散居、難以控制的特性，一九三四年擬定的「番人移住十箇年計劃」在此區執行得非常徹

▲ 拉馬達·星星（中）與其四子（右一至四）與其坑頭社頭人塔羅姆（左四）與其三子（左一至三）被拘捕後合照，注意其手腳均已上銬。（國立臺灣圖書館提供）
▶ 內本鹿古道殘路段現況。

底，大崙溪與內本鹿區域部落幾乎清空，僅留廢墟遺址；一九四一年發生的「內本鹿事件」，是內本鹿區域布農族對強遷政策最後的孤鳴。之後，此區逐漸歸於沉靜，留給山林草木與動物自由發展的空間。

戰後的一九七二年，以關山越嶺道為基礎開設的南部橫貫公路通車。此前在林業發達的年代，延平林道就已深入此區，給已搬遷到外圍的布農族回鄉的另一種管道與記憶。一九九○年代末的大專探勘時代，

我也曾帶領學弟妹來到岳界仍相當陌生的此區，主要探索北半的大崙溪流域，從此，山裡的祕境漸揭露給岳界，轆轆溫泉也聲名鵲起。二○○九年，八八風災對南橫公路造成嚴重破壞，雖用多年逐段修復，卻直到二○二二年，最難修復的天池到向陽路段才終於有條件開放民眾通行。

二○○二年，布農文教基金會發起的內本鹿尋根運動，開啟了至今延續已近二十年的布農文化復興運動。二○○六年底，當時任職於台灣生態登山學校的劉曼儀連結內本鹿行動的族人，積極號召各界持續經營，幾乎每年均有返鄉、家屋重建活動，也創建「內本鹿Pasnanavan」（內本鹿小學），舉辦各種學習與文化傳承活動。爾後則由部落中生代所籌組的內本鹿人文工作室來運作，近年也與林業及自然保育署台東分署共同合作，將位於鹿野溪下游的台東蘇鐵護管所轉型成為山胡椒學習基地，喚起族人與有興趣者一起重啟布農山林生活的智慧與靈魂，也讓內本鹿，甚至大崙溪流域的山林與遺跡更為世人知曉，益顯人與自然和諧共處的美好。

今日路線

此區廣大，山水系統複雜，探勘路線繁多卻又分散。北區大型路線主要以拉馬達根據地伊加之蕃為核心，可從南一段至此，然後上登馬蕃粕山—周溪山稜線，至呂禮山沿卑南東稜出延平林道。內本鹿區亦以延平林道深入，可由小禿山、西亞欠山一帶下溪至內本鹿核心區「壽駐在所」遺址，探索附近古道、駐在所與聚落，亦可西出神池或北上見晴、卑南主山。

雖然內本鹿警備道和關山越嶺道大崙支線已經柔腸寸斷、殘破不堪，但各路段與駐在所遺跡仍相當精采。此外，北側的海諾南東稜、南側桃林溫泉、平野山，也都有特殊景觀與生態，值得造訪。

南南段山區：
鬼湖、大武地壘
與浸水營

宏偉的大武山，如母親般照拂整個南台灣與一望無際的濃綠；他羅馬琳與巴尤在長年氤氳中，守護百步蛇王與巴冷公主的動人故事；眾山岳或終日雲霧籠罩，或與奔流溪水傲岸相持；湖群靜臥中央山脈主脊，熱泉濺射在隱密的溪谷，還有森林裡數不盡的動植物⋯⋯

當萬山人刻著岩畫，魯凱族則追隨著雲豹腳步，越過苔蘚魔幻森林，來到山腰的祖居地開枝散葉；排灣族則在已無可考的時間就來到這裡的每一座山腹中，在卑南王隱形的力量下各自安居，過著一山一王國的遺世生活；只有大龜文人集結合作，彷彿邦國般。

後來，荷蘭人、清朝軍隊和日本人先後打亂此地生活的樣貌，開路、統治控制，甚至強迫他們離開家園；最後，一場八八風災改變了這片山林恆久的樣貌。這裡是南南段，也許沒有印象中太多名山大川，卻有翻越不盡的山水、聽不完的傳說，以及說不完的故事。

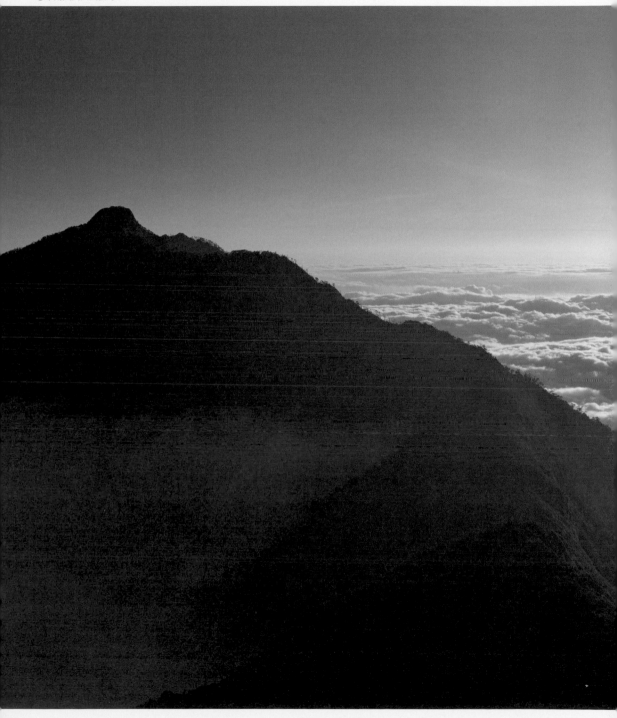

▼｜南大武山與雲海。

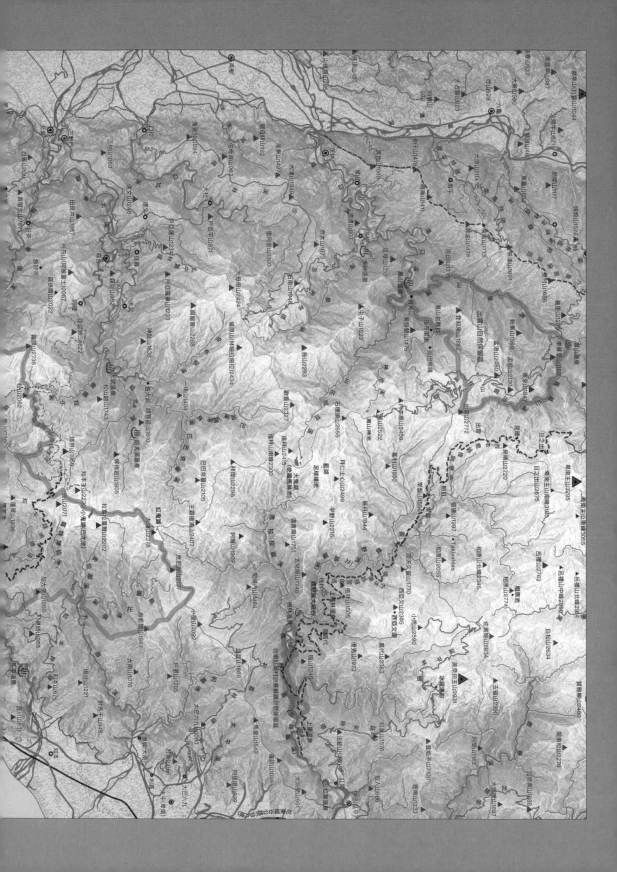

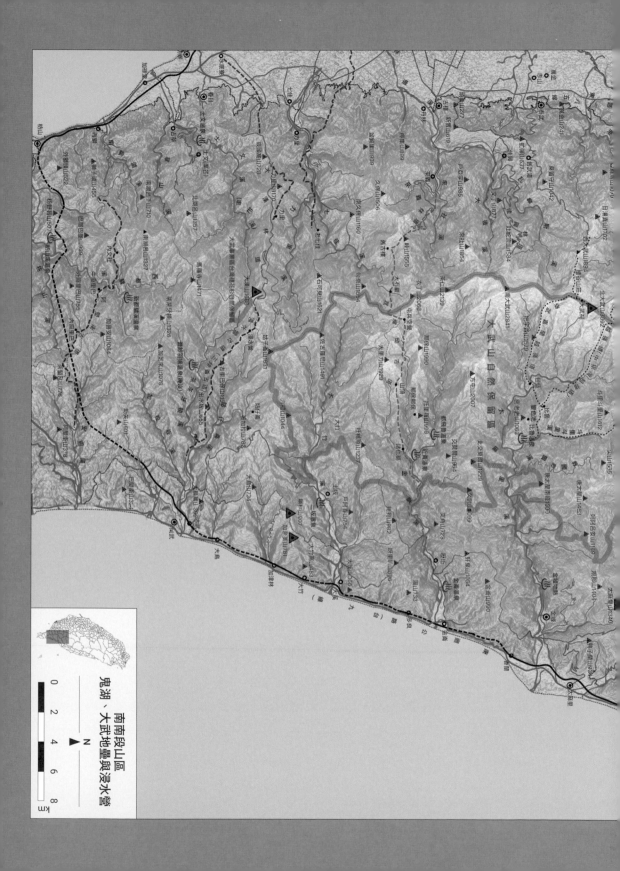

鬼湖、大武地壘與浸水營

南南段山區

N

0 2 4 6 8 公里

此區包含卑南主山以南，直到東北側鹿野溪流域（已劃歸「大崙溪、內本鹿山區」）以外，直至枋山溪流域主脊——茶留凡山以北的所有中央山脈兩側山區。簡言之，包含了魯凱族、排灣族（除了恆春排灣群位於低海拔）所有傳統領域山區。以中央山脈為主軸貫穿全區，又依自北而南的不同地理與人文特徵，大致分為鬼湖地區、大武地壘區、浸水營大龜文地區。因中央山脈卑南主山以南常被岳界以「南南段」稱呼之，故本書亦以此名涵蓋此廣大的地區。[19]

本區山系水系包含極廣，且較為繁多複雜，可以以呈現南北走向、走勢時直時曲的中央山脈為主軸，以兩側樹狀或梳形支脈與交錯的溪谷形勢來理解。

一、**鬼湖地區**：在卑南主山以南，見晴山、出雲山、內本鹿山、石穗頭山雖然峰巒高聳且山勢雄偉，但兩側受濁口溪、鹿野溪上游支流挖蝕，無甚大支脈與腹地。至大鬼湖地區以南，含遙拜山、拜燦山、王霸邊浦山、大浦山、知本主山、境界山，被隘寮北溪

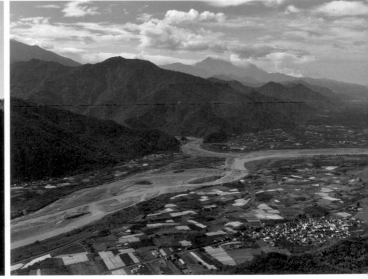

▲｜濁口溪與荖濃溪匯流口，以及其上的尾寮、南北大武、三地山等等，近處為新威聚落。

19｜以行政區概念劃分，能更清晰說明此區範圍，包括高雄市桃源區馬里山溪流域、茂林鄉全部，及屏東縣三地門鄉、霧臺鄉、瑪家鄉、泰武鄉、來義鄉、春日鄉全部、獅子鄉北半以及台東縣的卑南鄉、金峰鄉、達仁鄉等行政區。

▲｜大母母山為德文社聖山，也是佳暮三雄之一。

▲｜尾寮—京大山支稜與口社溪流域。

源流眾多支流侵蝕，形成一個反C形大迴灣，諸山均未超過兩千五百公尺，山勢寬廣平緩，多古老準平原夷平面，孕育大小鬼湖等眾多湖沼。

此區最大支脈為自遙拜山西出的歡喜山支脈，以樹狀分為多個支脈，包括烏山—屯子山支脈、京大—尾寮山支脈（濁口溪與隘寮溪流域分水嶺）、大母母—三地山支脈（最長支脈），以及南側較短的神趾山與一場山支脈。歡喜山支脈以倫原山（林帕拉帕拉山）、大母母山、麻留賀三山區域地勢最高，被岳界稱為「佳暮三雄」。

東側大浦山分支出的盆盆—小屋支脈直抵初鹿地區，為鹿野溪與大南溪流域分水

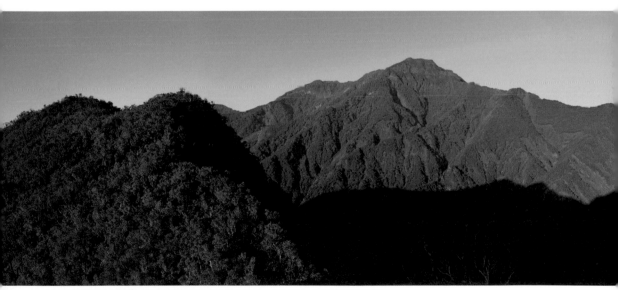
▲｜大武地壘為南南段最高核心山塊，左起為斗里斗里山、北大武山、茶埔岩山與霧頭山。

嶺。中央山脈主脊兜山（小鬼湖一帶）分出的加大奈—追分稜線，直指台東平原南側，則為大南溪與知本溪的分水嶺。

二、**大武地壘**：知本越嶺道以南，中央山脈主脊至霧頭山稜大轉折，且山脊突然高大隆起，霧頭山連著北大武、南大武三山呈彎刀狀的稜線，成為一個高出周邊群山甚多的巨大山塊，以最高峰三〇九二公尺的台灣南嶽北大武為首，一般稱為大武地壘；南大武

以南主脊上的茶仁山、衣丁山，是中央山脈南端最後超過兩千公尺的山頭。

此區西側支脈逼近屏東平原，大支脈包括霧頭山分出的井步山支脈、北大武以南分支出的西大武支脈（在日湯眞山附近又分為西北向的鱈葉根山），以及西南向的桑留守山支脈、衣丁山西出的峠[20]支脈。小支脈則有旗鹽山、吐蛇流山、來社山等支脈。

東側自主脊茶埔岩山分支的斗里斗里—太麻里支脈直抵台東平原最南端海岸，是知本溪與太麻里溪分水嶺。南大武向東分出的方屯山支脈是太麻里溪與金崙溪分水嶺。衣丁山向南分出的大里力—杜鵑原支脈是金崙溪與大竹溪分水嶺。方屯、大里力與其間由衣丁山向東分出的那保山，山勢均寬廣且雄渾，山頂附近杜鵑林纏繞，路徑偏遠，被岳界稱為「金崙三雄」。

三、**浸水營區**：衣丁山以南的中央山脈高度均不過一千七百公尺，以一等三角點大漢山（大樹林山）最高，東西兩側則更低矮紛雜。除大漢山外，較顯著或有名的山峰有句奈山、石可見山、姑子崙山、力里山、馬羅寺山、茶茶牙頓山、南湖呂山、北湖呂山與

小百岳加奈美山、巴塑衛山等等。佳菩安山則是中央山脈主脊南端上最後一座超過一千公尺的山峰。因大漢山東西兩側支脈起伏平緩，而成爲歷來民族遷徙之交通要道，浸水營古道、大漢林道均位於其上。

❖

廣大的南南段中央山脈河流水系眾多，分爲東西兩側系統，西側水系多以樹枝狀成南北羅列，東側水系主要以梳形平行排列。

西側由北而南主要依次爲高屏溪、東港溪、林邊溪、士文溪、枋山溪（莿桐腳溪）流域。高屏溪流域最北爲濁口溪流域，又有馬里山溪、神池溪、山花奴奴溪與溫泉溪幾個源流，均位於高雄市境內，其中濁口溪本流的谷曲流地形發達，是台灣最稀有、堪稱教科書等級的自然河川教室。高屏溪南側源流爲隘寮溪流域，又分爲口社溪（三地門鄉）、隘寮北溪（霧臺鄉）、隘寮南溪（瑪家鄉與部分霧臺鄉）三大主要支流。其中隘寮北溪形塑霧臺鄉地界，上游由來布安溪、巴油溪、巴巴奈蕃溪、哈尤溪與喬國拉次溪如大

樹分支匯流而成，向源侵蝕讓中央山脈主脊東移，形成霧臺鄉封閉隱密的一方天地。林邊溪北源上游則有瓦魯斯溪、大後溪、來社溪三大支流，發源自南大武與衣丁山一帶。林邊溪南源則有七佳溪、力里溪兩個源流。此區最南則有士文溪和枋山溪流域。

東側溪流主流大多平行羅列，自中央山脈發源朝東北東向流入太平洋。自北而南主要爲大南溪、知本溪、太麻里溪、金崙溪、大竹溪、大武溪流域。各流

枋山溪流域的西瓜田景觀。
太麻里溪的支流，斗里斗里溪。

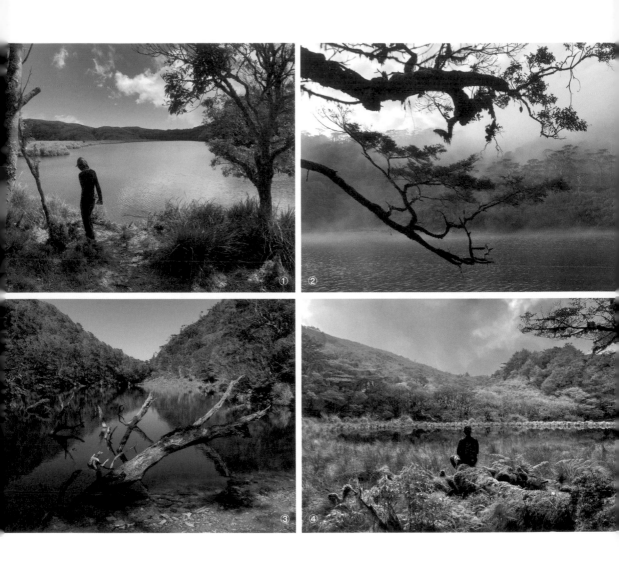

▲｜鬼湖地區的眾多湖盆景觀：①小鬼湖（溫心恬攝影）、②大鬼湖、③紅鬼湖（盧珮琪攝影）、④萬山神池（雪羊攝影）。

域內支流或呈樹枝狀排列（如大南溪、大武溪）或呈梳狀排列（如太麻里溪）排列。

❖

此區最引人注目的自然景觀除了山岳溪流外，應是鬼湖區神祕的池沼、溪谷間湧出的溫泉與最原始豐富的動植物生態。鬼湖地區因為老年期準平原面發達，加上常年氣候濕潤，在中央山脈主脊沿線就有萬山神池、藍湖、足球場池、大鬼湖三池（達羅巴林池或他羅馬琳池）、拜燦池、紅鬼湖、小鬼湖（巴油池）、綠精靈池與蓬萊池等眾多湖沼湖盆，大小鬼湖也為周邊魯凱族或排灣族人相當重視的聖地，其中的大鬼湖無論面積、蓄水量和歷史，在全台山岳湖沼中都是最獨特的存在（請見第三章「大鬼湖、平野山」篇）。

眾多溪谷的切割，也讓此區地熱溫泉遍布，其中萬

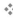
▼│金峰地熱一景。

山、哈尤溪、比魯、都飛魯、近黃、普沙羽揚（已淹沒）野溪溫泉馳名已久，而多納、知本、金崙溫泉與金峰地熱，則是成名更早的溫泉名勝。

而曾有號稱「雲豹最後的故鄉」之稱的此區，因南台灣獨特的氣候與巨大海拔落差，孕育了原始獨特的生態，光是保育層級最高的自然保留區，這裡就設有三個，包括全台灣最大的武山自然保留區、北區的出雲山自然保留區，以及保護珍稀活化石的大武事業區台灣穗花杉自然保留區。其他還有利嘉、雙鬼湖、浸水營、茶茶牙賴山等四個野生動物重要棲息環境，和大武台灣油杉自然保護區。除了穗花杉與油杉，一場山裡珍貴的槲樹林，也為生態探尋者提供去處。

歷史人文

南南段山區最北端的濁口溪、隘寮北溪與大南溪流域分布著魯凱族，以南則全為排灣族的傳統領域（知本溪流域下游為台東平原卑南族的領域）。魯凱與排灣族在文化上有著高度的相似性與連續性，社會

中都有貴族到平民的世襲多階級結構，差別在於魯凱為長子繼承，而排灣以長嗣繼承（長男或長女繼承家業）。雖然兩族語言有所差異，但所屬魯凱下的下三社群：茂林、萬山、多納，語言與其他區的魯凱族並不相通，且最北的排灣拉瓦爾亞群（分布在三地門鄉）則與魯凱族同樣盛行長子繼承制。全境的原住民語言文化呈現一種連續漸變的趨勢，因此日本時期統治者曾參考森丑之助的意見，將兩者（甚至包含卑南族）歸為同一族。

魯凱與排灣整體分布領域雖然廣大，人口與部落數眾多，但是與布農族或「泛文面」各族有所不同，其組成眾部落缺乏的「族」，甚至「部族」觀念。這種一個部落就是一個國度的「一山一國」、鄰接部落彼此敵對的現象非常普遍。只有在南側以內文社為首的大龜文群，與更南側區外受卑南影響的恆春排灣（一稱斯卡羅族）才被打破，他們發展出類似酋邦形勢，又呈現另一種極端現象。

至今的研究顯示[21]，魯凱族分為下三社群、魯凱本群（霧臺鄉所有部落如霧臺、好茶、佳暮、大武等等），以及東魯凱群（台東大南社、大社、德文等等）。排灣族自北而南分拉瓦爾亞群（口社、大社、德文等等）、布曹爾群（隘寮溪、東港溪、瓦魯斯溪流域如三地門、瑪家、筏灣、佳平、武潭、佳興等等）、中間群（大後、來社、七佳、力里，以及率芒溪流域如古樓、來義、丹林、白鷺、望嘉、力里、七嘉、士文、古華等部落）、大龜文群（枋山溪流域與東部如內文、內外麻里巴等等）與東排灣群（中央山脈以東各流域各部落），以及區外的恆春群排灣族。

魯凱排灣家園與卑南王的影響力

魯凱與排灣族整體分布區域廣，可能在此區起源年代也久，在本區最北的「萬山岩雕群」，就可能與萬山部落先人有關。其他各部落的起源神話和口述傳說，也因由北到南的地理位置而多有差別，其中以位居中部的排灣族[22]神話傳說多與北大武山有關，又因盛行其獨特且具規模的「五年祭」[23]，被較多學者認為至少是東排灣與南部排灣的起源。其中舊古樓（崑崙坳）又是居於聯絡中、南與東排灣位置的重要部

21 | 魯凱、排灣在語言、文化上隨著地理位置改變而呈連續漸變關係，加上部落間各自獨立的特性，兩族在歷來的分類分群方式上，都因為不同學者或時代而有不同的觀點與分法，這也導致一般人在理解排灣族的族群分類時，會感到特別複雜與困惑。本書採用葉高華所著《強制移住：臺灣高山原住民的分與離》一書的分類法，但此分類仍只是以方便界定地理位置與關係為主，群與群界線間仍存在相關且連續的狀態。

▶｜萬山岩雕「孤巴察峨」中的百步蛇與人臉圖像。孤巴察峨為「有紋樣的石頭」之意。
◀｜二〇二四年的高見部落五年祭。
▼｜舊古樓石板屋與衣丁山。

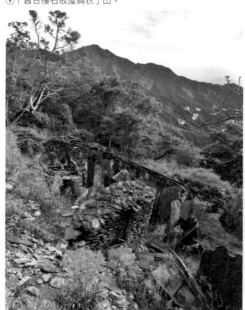

落，其關鍵地位也格外引人注目。

由北而南來看，魯凱排灣曾有多條橫斷中央山脈、聯絡東西的部落聯絡或遷徙通道，如知本越嶺、好茶嘉蘭越嶺、中排灣越嶺、泰武嘉蘭越嶺，甚至崑崙坳古道、南崑崙古道、浸水營古道與阿塱衛古道[24]，其實也都是排灣族早年的越嶺社路演變而來。

分布在台東平原的卑南族雖然在本區之外，且人數只有數千，卻對南段東部與南部山區有深遠的影響力。早在荷蘭人來抵之前，一直到清末，卑南都以其強盛的軍事能力與巫術，致使北邊的阿美族、東部和南部的排灣族畏懼臣服，並定期向其納貢，甚至連屏東平原的平埔族馬卡道人與拓墾的部分漢人，都屬於其勢力範圍，而大漢山東西的平緩稜線，也就是浸水營古道的前身，便成了排灣族與西部關聯部落和親貿易的重要通道。因此，雖然橫腰貫穿了排灣族地界，然而在卑南王勢力的照拂下，浸水營古道自古就是諸多民族利用、貫通後山的通道。

22｜巴武馬群（Paumaumaq），包括布曹爾群南部與所有的中間群。

23｜盛行於中部排灣族一帶的傳統祭典，起源有眾多說法。其祭儀規模盛大，每隔五年舉行一次，通常在當季最後一株小米收成時進入祭典期，祭祀對象為祖靈，整個祭儀分前祭、主祭與後祭，其中以主祭的刺球活動最為人熟知，也成為排灣文化的重要象徵之一。早年是中部排灣族普遍的祭儀，目前仍保有五年祭的部落，僅有古樓、望嘉、文樂、高見、白鷺、力里、七佳、歸崇及土坂等等。

荷蘭到清朝前期

十七世紀，荷蘭人殖民台灣的後二十年，開始將勢力範圍從平原逐漸深入山區。一六四一年起，荷蘭將全台分為淡水、北、南與卑南四區，定期集結各部落召開會議，並授予東印度公司的權杖、徽章、禮品與金錢，由此也調查出大量魯凱、排灣與卑南族當時的部落人口與狀態，這些調查資料成為日後研究排灣與魯凱族的重要文獻，甚至連貫了今日的許多部落歷史。一六四二年起，荷蘭人甚至派探險隊自大鳥萬橫越中央山脈，經力里社抵達西部，此一行動所帶來的矛盾衝突在所難免，其中，又以一六六一年荷蘭人派員攻打力里社事件為最。

明鄭時期與清領台灣前期，外來統治者因把重心放在平原，並視山區原住民所在的地區為化外之地，之後並設有土牛，嚴禁拓墾移民與原住民彼此越界，除了日用品的交易，大多相安無事。十八世紀末（乾隆末年）發生「林爽文事件」後，將軍福康安建議用「熟番」（平埔族，此處為馬卡道族）屯墾守隘的模式作為緩衝，其後在屏東平原南側的枋寮——原為馬卡道人放索社（林邊一帶）領地——逐漸形成與傀儡番（當時漢人對北部排灣族的稱呼），以及後山卑南族交易的重鎮。

此一繁盛之勢又在枋寮西北形成「水底寮」的新聚落，浸水營古道的交通因此更加熱絡。十九世紀初道光年間，部分馬卡道人或更北邊的西拉雅、大武壠人，因不堪漢人拓墾壓力而大量移民到東台灣，也多藉由這條卑南王勢力範圍下的古道通過。

一八七四年發生於台灣尾的「牡丹社事件」，讓清廷在統治台灣的態度上有了一百八十度的大轉變，對山區與後山（東台灣）採取了積極經略的意圖，於是就有了大家熟知的欽差大臣沈葆楨渡海來台全權處理，奏請全面「開山撫番」，並開設北中南三路抵達後山的各種大變革措施。

開山撫番啟南路——崑崙坳古道與獅頭社戰役

此時，日本人已攻克事卡瑤崎下十八社（恆春排灣），並無急著撤軍。而當時被稱為瑤崎上十八社（恆春排灣），日本人甚至以內文社為首的大龜文酋邦正有意靠攏，日本人甚至

24 | 此阿塱衛古道並非指目前大家熟悉且熱門的阿朗壹古道，乃橫貫獅頭社、經內文，橫貫中央山脈至達仁的越嶺道。現今熱門的阿朗壹古道，其正確名稱應為「瑯嶠—卑南道」或「恆春—卑南道」，前身為清中期從恆春至滿州，在抵達八瑤灣（旭海）後，沿海岸北上至台東的路線，其中旭海至南田這段至今未被現代公路破壞，現已成為熱門健行路線，當初以安朔舊名阿塱衛命名為阿朗壹古道，但此名稱極易與橫貫中央山脈的阿塱衛古道混淆，近年多有為其正名之呼聲。

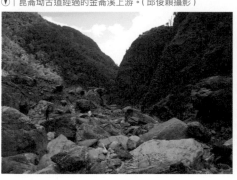

也派員聯絡、招撫台東
方面部落。為了搶在日
人之前，南路的開設最
為緊急，沈葆楨遂派南
路同知[25] 袁聞柝先至卑
南調查招撫，獲得卑南
各社歸屬應允，並由眾
頭目陪同走浸水營古道
返回西部一趟，然後研
議開路方案。

同年七月，袁聞柝
親自率軍自鳳山至赤
山，在來義社與古樓社
率眾協助之下，由內社
溪流域翻至七佳溪上游
的崑崙坳，與來自卑南
社頭目陳安生先遣開路
隊伍會合。雖然經歷了
南部望嘉社的攻擊與颱

風阻擾，袁聞柝的隊伍終於在當年十一月抵達卑南
覓，南路「赤山─卑南道」（現在慣稱崑崙坳古道）也
是最早開築，受原住民協助最多的一條開山撫番道，
當時工程在五個月內完成，計約一百零七公里[26]。恰
好經過協商和談，日本人也在此時撤軍。

「自崑崙坳至諸也葛，計程不過數十里，而荒險異常；
上崖懸升，下壑智墜，山皆北向，日光不到，古木慘碧，
陰風怒號，勇丁相顧失色，不能不中途暫駐，以待後隊之
來……」

這段來自沈葆楨引用袁聞柝報告、上疏朝廷的奏
摺中，足以讓我們遙想清軍面對中央山脈險峻地形、
多變氣候的驚怖之情。

南路開通不久，旋即發生以內文社為首的大龜文
酋邦反抗的「獅頭社事件」。起因為清軍欲懲治攻擊
枋山庄民的獅頭社而展開行動，未料其先遣攻擊王俊
開等近百人卻中伏被殺，引發一八七五年前三個月的
軍事討伐行動。

25 ｜ 中國宋明清的文官官職名。清代時，協助知府辦理政務，或專責地方捕務、海防的文官。
26 ｜ 一八七八年刊行的《全臺前後山輿圖》，記載總長一百八十六清里（約一百零七公里）；一八九四年，胡傳所著之《臺東州
采訪冊》，記載總長一百六十三清里（約九十四公里）。

此一戰役讓大龜文群與清軍戰死連同染疫身亡者近兩千人，其中的七百六十九人，於次年六月合葬於枋寮至今仍存的枋寮昭忠祠（白軍營淮軍義塚）[27]，銘記著當年慘烈的戰役。

同年，由於崑崙坳古道維持不易，總兵張其光遂率粵籍兵勇開築另一條「射寮—卑南道」（現稱南崑崙古道），自新埤射寮走力里溪經力里，翻越姑子崙山南側，經舊姑子崙社出大鳥萬，全長約一百公里。西側部分路段與原住民利用的浸水營古道重疊，也是荷蘭人當年由東而西的越嶺之路。但無論是崑崙坳古道或南崑崙古道，都因長期遭到原住民攻擊而戍守不易，維持不到一年即告放棄。

最長壽的古道：浸水營古道

一八八二年（光緒八），提督周大發率屯兵（以馬卡道人為主）約一千五百人，自水底寮附近石頭營起，依大漢山東西側這條早已被原住民高度使用的路線，修築了「三條崙—卑南道」，隔年九月由提督張兆連率軍，接續自中央山脈向東開路，於一八八四年全線完工，總長約九十九公里（含到台東全程），由南路屯兵駐守。

由於三條崙—卑南道本來就是重要通道，完工後迅速取代了「瑯嶠（恆春）—卑南道」[28]，也達成了前兩條南路未竟的目的，是清朝時期台灣真正橫斷中央山脈、溝通前後山並持續利用的官道。除了官方郵遞與使用、軍隊通行，還有各民族與民眾的行旅、移民、販牛、傳教，全都頻繁往來於此路線。甚至當年胡傳（胡鐵花）前往台東上任知州，其三歲小兒胡適前往台東，都是經過此路線。

日本統治台灣時期，依舊高度利用此路線，不但即刻架設電信設施，改設駐在所管理，先後更大規模拓寬整修路線達六次，並以其最高越嶺點附近的駐在所「浸水營」命名之。即使壽峠越嶺車道（南迴公路）在一九三五年通車，一般民眾仍較常使用浸水營古道。一九四四年，日軍在戰敗前夕更將西段拓寬為吉普車道，此段也在後來的一九六八年成為美國協助台灣在大漢山頂建設雷達站所開設道路、現稱大漢林道的前身。

27 ｜ 其餘一千一百四十九人合葬在鳳山。
28 ｜ 一般慣稱阿朗壹古道，但此名稱極易與阿塱衛古道混淆，瑯嶠—卑南道才是正確名稱。

浸水營古道今貌。

胡適的父親胡鐵花利用浸水營古道前往台東上任知州（台東市鯉魚山公園銅像）。

戰後，古道上的軍隊訓練、民眾通行、牛隻買賣、炭窯事業等活動，都仍持續到一九七〇年代才逐漸荒廢；一九九〇年代，這條路線又因古道熱潮而成為健行熱門路線並持續至今，更被古道專家楊南郡稱為「最長壽的古道」。

魯凱與排灣的抗日狂潮

很早就接觸平地居民與殖民政權的魯凱與排灣，早年與日本殖民政府也未有巨大衝突，卻因總督佐久間左馬太在「五年理蕃計畫」的最後一年（一九一四），於「北蕃」大規模征討達到成效後，轉而向原本順服的布農、魯凱、排灣強硬執行槍枝沒收政策，引發了猶如燎原之火的反抗。

排灣族這部分，首先發難的是位於浸水營古道旁的力里部落，十月初起事，殲滅了力里與浸水營駐在所的日警與眷屬，東部的姑子崙社隨後也加入行列，殺害了姑子崙駐在所的人員並燒毀建築。而後，南側由內文社領導的大龜文群與周邊部落也加入對抗陣營，甚至攻擊燒毀枋山地區莿桐腳廳署與學校。一時間，整個南排灣，到處焚毀駐在所並殺害警員與眷屬，被稱為「南蕃事件」或「浸水營事件」。

由於遍地蜂起，日本除了調動全台警力與火砲反擊與壓制，佐久間總督更首度低頭向海軍請求支援，派遣「薄雲」、「不知火」兩艘驅逐艦至枋寮與楓

港外海，實施砲擊並以強光照射。這場動亂持續至一九一五年初才大致平定，日本動員了超過兩千警力，陣亡一百零七人，收繳超過一萬支槍枝。

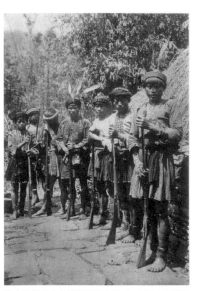

延續至二十一世紀的遷村

相較於布農族長達二十年的抗爭，南蕃事件也許算得上是迅速達成和解，所以事件發生之後，日本人僅對力里、姑子崙等社發起部落的強迫遷徙。然而，廣布於南南段複雜山區的族人，仍然是統治當局心上的一根刺。

一九二八年，日本政府選中東西魯凱族傳統聯絡社路，開設自台東大南社，越嶺知本主山與霧頭山之間，經阿禮、霧臺直至三地門的「知本山越警備道路」29。知本越嶺道的開設目的，除了連絡東西交通、開發東部資源，甚至還為了未來的橫貫鐵路做準備，也方便管理道路周邊的部落。

日本統治末期（一九三九年起），日方開始對排灣進行大規模的集團移住計畫（魯凱族部分相對較少更動，僅青葉與大武）。比起布農族的移住模式，排灣的移住常見飛躍式的遷入遠處，或將原本敵對的部落遷居共住的狀況，此舉也造成族人更多的困擾與無奈。一九四四年擬定的「二次集團移住計畫」更有許多粗暴舉措，幸而隨著日本戰敗，計畫多未執行。

戰後的一九五〇年代，國民政府依舊延續日本的遷村模式，但可能因為地方自治逐漸落實，許多遷村計畫較能符合族人意願或尚稱務實。雖然最後的實際決策與執行終究未能盡如人意，卻也能想見此一結果，畢竟，誰會願意無故被迫遠離熟悉的家園，遷入陌生的環境。

隨著大規模遷村的實行，多數排灣族人已經遷居

29｜戰後的此越嶺道東段部分闢為知本林道，知本主山以西則由礦業公司開闢為大理石採礦道路，稱為小鬼湖林道或弘易礦場道路。原本在一九七八年將東西道路升格為台二十二線，一九九三年定為台二十四線，欲開闢為橫貫道路，後因環保與八八風災等原因擱置，於二〇一一年解編降級。

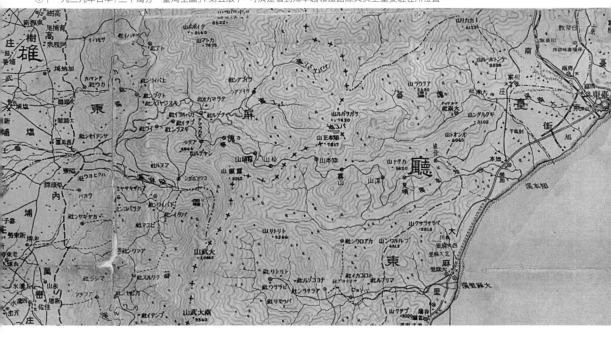

▼｜一九三九年日本「三十萬分一臺灣全圖」（第五版），可清楚看到知本越嶺道路線與其上重要駐在所位置。

至靠近平原地區的山區或山腳。二〇〇九年八月莫拉克颱風襲台，破紀錄的雨量造成八八風災、重創南台灣，許多道路柔腸寸斷。不少原本在山區的魯凱族部落，如阿禮、瑪家、新好茶（已是第三次遷村），也難逃全村遷徙的命運。

登山與返鄉活動興起

綜觀整個南南段山區，除了北大武超過三千公尺的百岳身分，還有大小鬼湖因其名聲、神祕傳說與生態景觀，成為本區在戰後登山年代僅有的熱門知名路線。再看本區其他區域，既無百岳名湖加持，加上整片都是蓊鬱中海拔的特色，一直是只有獵人和極少數登山客造訪的超級冷門山區。即使隨著九〇年代第一波中級山探勘風潮興起，並有台大登山社數十隊伍踏查、集結成冊的《南南山語》，對多數人而言，這片山區仍然是神祕遙遠。然而，也是九〇年代開始，隨著古道熱潮的興起，楊南郡等人對崑崙坳與浸水營古道的調查，也讓這條古道一躍成為南台灣最受歡迎的古道健行路線。

二〇〇九年的八八風災對南南段山區帶來的改變是巨大的，無論是進入山區或是從空中俯瞰，都可見這種堪稱人類史上巨大的地景變動，原本浩瀚深綠的一片山林像是煙火燃放般，可見遍地山崩地滑、溪床墊高、峽谷消失，古道或林道柔腸寸斷，甚至完全廢棄（如小鬼湖林道），因而為此山區帶來數年人跡難至的時空情境。

然而，當近年登山熱潮再度沸騰，重啟的大小鬼湖路線一年比一年熱門，更多山頭與路線也逐漸有健行客進入。隨著原住民對其傳統領域與文化的重視，更多的返家建設活動也積極運作，配合健行與觀光活動，或是地景生態旅遊，也成為更深入探勘中級山線的契機。

今日路線

廣大的南南段山區，自然環境與登山路線難度差異甚大，從百岳到小百岳路線都有。除了大小鬼湖周邊（包括佳暮三雄）外，近年來原本較困難的彎刀縱走（霧頭—北大武）、南北大武、崑崙坳古道，也常有隊伍挑戰。至於神鬼縱走、知本越嶺、其他的排灣越嶺古道，因原本的連絡交通出雲林道與小鬼湖林道已荒廢，難以通行，或經過大武山自然保留區需要申請，仍屬於較少人造訪的冷門狀態。

此外，此區的山頭與舊部落遺跡，也是山人探訪的路線選擇，較知名的如金崙三雄、舊好茶、射鹿、舊古樓等等。除了萬山與哈尤溪溫泉，位於東部的野溪溫泉因位於自然保留區內，須申請始可進入。屬於熱門路線的浸水營古道，其南側的士文溪流域與大龜文地區，是全台灣中級山區的最南端，雖然山勢低

矮，離文明世界也近，卻是登山界最少人造訪的地方（巴層巴墨山在近年較爲熱門）。

▲｜舊內文社今景。
▼｜方屯山的杜鵑林，其緻密難行可謂全台之最。

海岸山脈區

這區雖然海拔低矮，卻是台灣最與眾不同的地方——它本就屬於海洋，原是另一個板塊、另一個世界。

曾經是在太平洋海底深處寧靜溢流的火山，卻被迫冒出海面，特異的地質，連帶著如海洋般湛藍的寶石，構成一列陡峭怪異又嶔崎磊落的山峰。別看海岸山脈低矮，對登山者而言卻是相當不好惹，更是台灣唯一低海拔卻被列為中級山區的山域。

阿美、撒奇萊雅、噶瑪蘭、卑南以及大武壠等族群，在海岸山脈的羽翼下各自發展，爾後又加入了閩客外省。或許，當你站在山頂或高地上，向東望一望無際的湛藍太平洋，心中油然而生的孤獨就會讓你明白，為什麼這裡的人都相信——他們來自海那端的遠方了。

▼│從烏石鼻港看海岸山脈三間屋山列。

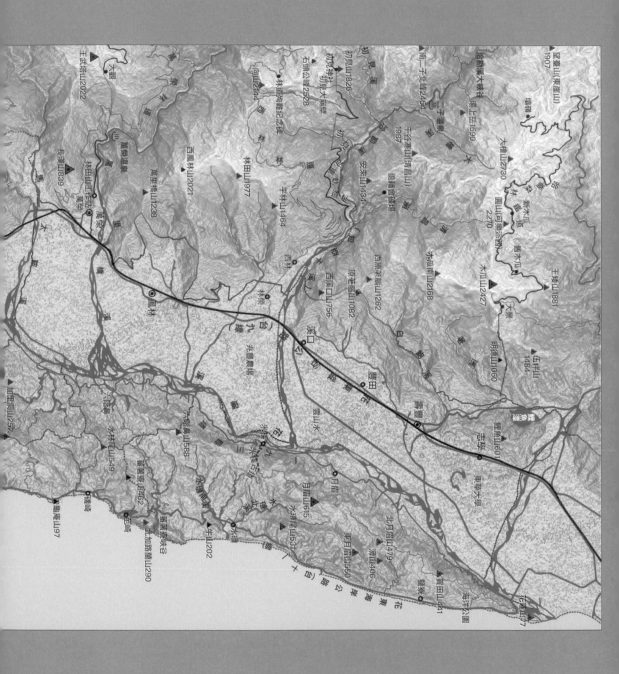

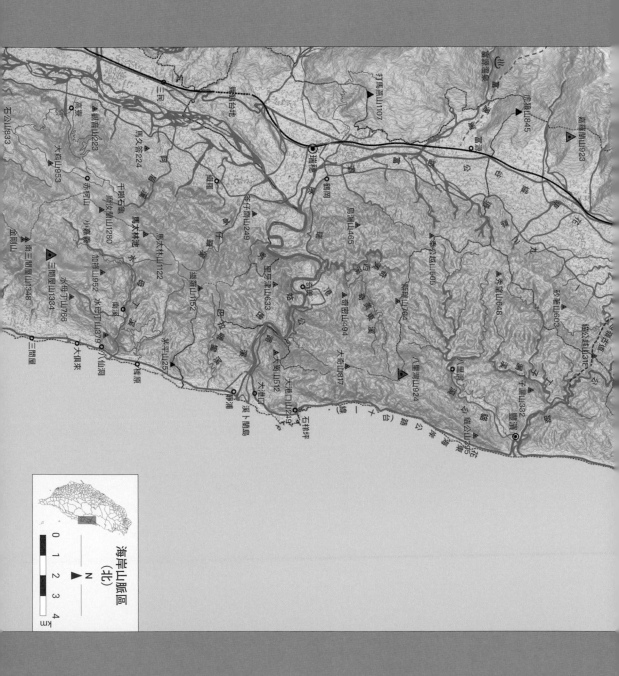

海岸山脈區
（北）

N

0 1 2 3 4
公里

石公山833
高藥
龍音山223
大柯山953
赤羽山
師友嵐山1280
小嘉藥
加禮山952
金剛山
南三閣屋山1348
三間屋山1384
三間屋
大俱來
水母丁山766
八仙洞
水母丁山879
師友蘭山1280
馬久答224
阿富囊
萬寧
千陽石礦
馬太林池
南漢
三民
輔南台地
輔南
打馬瀨山1107
普源溫泉
富源
悲萬山1845
嘉羅頭山923

富囊溪
富囊
富囊溪
福岡
烏溜山465
加禮山249
玉里
客仔鼓山249
馬太林山1122
維羅山1152
玉里
里兒津山633
卓溪
玉里橋
樂合溪
茅坪山25
康原
靜浦
溪卜蘭島
石梯坪
大港口
大港口山219
大南山512
大蕃山817
高寮
高寮溪
大港口
哥邸山94
港口
海岸線
八里灣山924
獅頭山704
秀公蘆山505
秀公蘆山648
砂姜山603
貓公溪山9花
豐濱
公路（台11）東海岸
千溜山332
豐濱
豐濱溪
豐濱

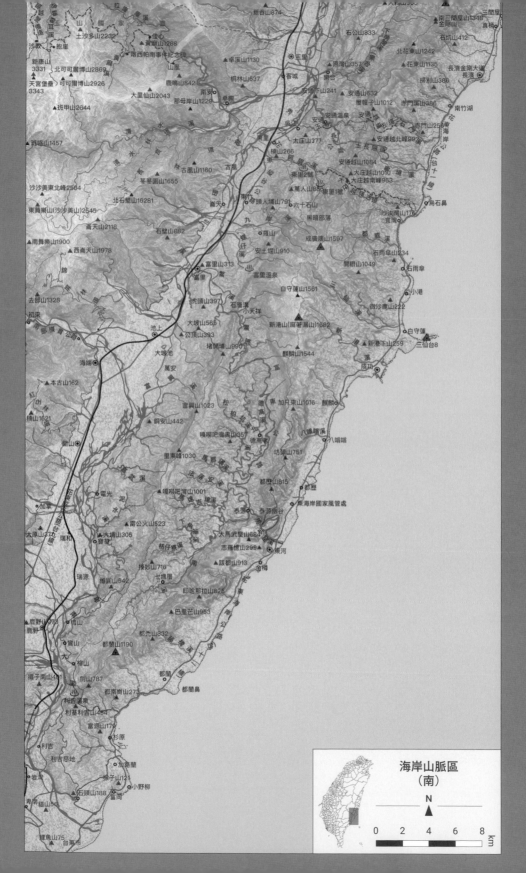

海岸山脈區
（南）

海岸山脈北起花蓮溪口以南，南至台東卑南大溪溪口以北，西側為板塊縫合線的花東縱谷，東側直臨太平洋，總長約一百四十公里。

海岸山脈地質複雜，原為菲律賓板塊前緣的海底火山列，後因海底沉積與崩塌發生，並與生物石灰岩混雜、堆積，最後全混合被推擠上岸，形成了海岸山脈，例如南邊利吉惡地一帶，便展現了其複雜的生成史因子而揚名國際地質界。火山與沉積地質史，讓山脈產出多樣寶石，尤以八里灣山至都蘭山產出的藍玉髓（台灣藍寶）最為知名。

海岸山脈被發源自中央山脈的秀姑巒溪在瑞穗以東切穿入海，因而分為南北兩段。大體來說，北段較為低矮，海拔大約都在五百公尺左右，最高峰為八里灣山；南段則較為高挺，最高為新港山。

不同於中央山脈是主脈一脈到底的型態，海岸山脈是呈現多條山列平行，並以弧狀或橫向連結的山系為主，有學者稱為「雁狀排列」，山列間則常形成縱向

⊕｜海岸山脈南端西側的利吉惡地是國際著名地質景觀，記錄了海岸山脈抬升的複雜地質史。

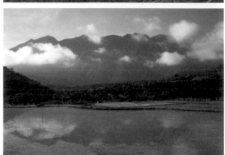
河谷與小盆地。自北而南的重要的山列有月眉山列、六階鼻山列、秀望（朗）山列、八里灣山系、麻汝蘭山列、三間屋—新港山列、富興山列與都蘭山列。

海岸山脈雖然低矮，但由於特殊的地質史和岩質，常形成峭壁、緩坡、峭壁交錯的地形。相比於島上同海拔的山岳，海岸山脈的開發較少，森林植被茂密原始，因此，即使僅是數百公尺的山峰，攀登起來可能都相當艱辛，連峰縱走的模式更是少見。

此區自北而南的重要山頭有月眉山、六階鼻

山、太巴塱山、秀望山、八里灣山、大奇山、里牙津山、織羅山、麻汝蘭山、三間屋山、花東山、安通越山、成廣澳山、新港山、富興山、都歷山、八里芒山、都蘭山等等。由於山列瘦長，標的顯著，在測量之初共有七座標點被選為一等三角點（包括三仙台）。

海岸山脈中段主脈西側為較低矮的副脈，因山頂平坦，被開發為金針花產區，知名的赤柯山與六十石山區，近年來成為國內熱門的賞花觀光景點。

都蘭山與太平洋。

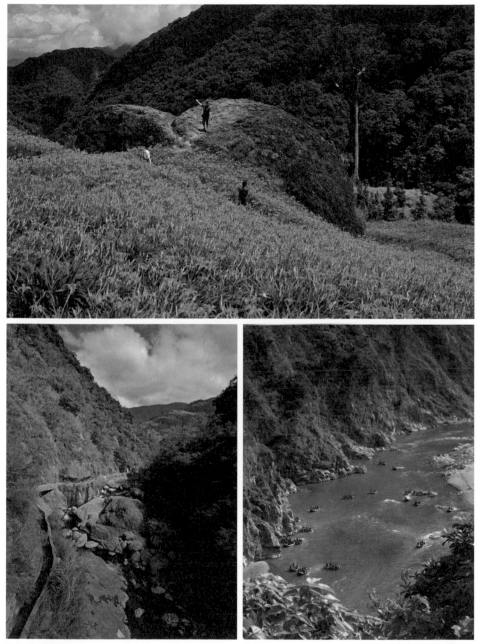

▼｜海岸山脈西側支脈的赤柯山，如今已是金針花的重要產地。

▲｜小天祥鱉溪峽谷。

▲｜秀姑巒溪主流切穿海岸山脈成南北兩段，也成為國內著名的泛舟河段。

❖

除了攔腰切斷海岸山脈的秀姑巒溪主流，海岸山脈的溪流大多短小、水量不大，也會因局部地形而形成峽谷與瀑布，西側為花東縱谷三大河流花蓮溪、秀姑巒溪與卑南大溪的小支流，較大的有樂合溪、九岸溪、鱉溪等等。

東側則有眾多直入太平洋的短小溪流，其中被富興山列、都歷山與都蘭山列包夾的馬武窟溪南、北溪，形成區內最大的河谷盆地，被稱為「泰源幽谷」。

海岸山脈有大量的火成岩地形與遠古火山史，地北段則以貓公溪流域較具規模。

熱溫泉有利吉、富里、東里等溫泉，以及日本時期就著名的安通溫泉。

歷史人文

海岸山脈與周邊的花東縱谷，共同孕育著東台灣綿長豐富的人文史蹟。這裡更發掘出台灣眾多重要的

史前文化，僅僅是山脈東海岸，就發現了四十至五十處遺址，年代包含了從數萬至五千年前舊石器時代的**長濱文化**（以八仙洞遺址為代表）、四千至兩千年前新石器時代晚期的**卑南文化**（有巨石文化特徵，以卑南遺址為代表，一九八四年於此處出土的人獸形玉玦被列為國寶），以及位置較北、時代相近的**麒麟文化**，一直到晚近約數百年前鐵器時代的**靜浦文化**（阿美文化）。

諸多民族交會的台灣後山

近代文明到來前，居住在海岸山脈周邊的民族史，同樣也是複雜又撲朔迷離。目前台灣原住民人口數最多的阿美族為此區域的民族主體，其中包括南勢阿美、海岸阿美、秀姑巒阿美、馬蘭阿美與恆春阿美五大族群，在海岸山脈與周邊呈現斷續的分布。

山脈北邊的花蓮平原上，原有撒奇萊雅族與後來自宜蘭遷來的噶瑪蘭族（加禮宛人）共同生活。山脈南方，則有台東平原卑南族長期掌控著南段的阿美族群。清中後期，又有因受漢族壓迫，從西部輾轉遷居

此處的大武壠族、馬卡道族與西拉雅族，輾轉至觀音、大庄（東里）到池上關山一帶落腳。還有日本時期移民的日人、閩南人與布農族，戰後陸續移入的客家、外省、歐洲神職人員與晚近的新住民，海岸山脈與周邊的人文環境，就像台灣族群史的縮影。

一八七七年的清末，開路到璞石閣（玉里）的總兵吳光亮，欲藉海岸與秀姑巒阿美族之力與土地，打算橫斷海岸山脈，開路至大港口，由於各種原因與衝突，發生了「大港口事件」（或稱「奇密社事件」），最後大量阿美族被誘殺，族人因此四散拓展到中部海岸山脈與周邊海岸地區。隔年在奇萊平原（花蓮市），清兵又與主居平原的撒奇萊雅與噶瑪蘭族產生矛盾衝突，發生「加禮宛戰役」，兩族在戰役中遭受滅族性打擊，殘存族人為了躲避災禍，融入南勢阿美族群中[30]。而當時協助清軍平叛的阿美族七腳川部落一度取代兩族，成為縱谷北段最強族群，後來在協助日本對抗太魯閣族的過程中也發生衝突，即著名的「七腳川事件」。

一八八八年再度因官府欺壓，又發生了大武壠川事件。

族、阿美族、卑南族、客家墾民聯合抗清的「大庄事件」。甚至到台灣割讓日本的前一年，還爆發「觀音山事件」。清朝官方對於當時多民族後山的治理始終不得其要，招致動亂。這種情況到日本統治期間，除少數爆發如阿美族抗爭的「麻荖漏事件」，大致來說才開始轉為調和。

日本時期陸續完成台東線鐵道[31]、東海道[32]，逐步完善東部地區內交通，也讓海岸山脈漸入紅塵。這裡原本就有米棧、親不知子、奇美、大庄越、安通越（璞石閣成廣澳道或紅莝越嶺）等一千住民或清時為橫越險阻所開闢的海岸山脈古道，戰後的一九六八年，最早豐濱到花蓮的海岸路線也通車。隨時至今，由北而南橫貫海岸山脈的公路依序就有光豐公路、玉長公路、富東公路，各山谷間也有道路與產業道路串連。

經過前述的風風雨雨和諸多族群遷入，最後在花東縱谷與海岸山脈間和諧共處，襯著這裡詩畫般的美景，創造出知名且引人入勝的旅遊和慢活之地。

今日路線

海岸山脈地質迥異，雖然海拔不高，但許多山岳卻有著險峻且不連續的峭壁、蠻荒茂盛的植被，因此攀登並不容易。除了小百岳月眉山、八里灣山、都蘭山與最高峰新港山外，其餘山峰雖可一日來回，但攀爬過程艱辛，需要具備較豐富的經驗，甚至技術，才足以應付。

較著名且有一等三角點的山有成廣澳山、三間屋山，另外包含在海岸山脈十二名峰內的花東海山、里牙津山、織羅山、大奇山等等，一個比一個蠻荒難纏，更是少有連峰縱走方式。另外，有數條越嶺古道如今也已被關為知名步道，如米棧古道、安通越嶺古道等。二○二四年發生的花蓮大地震，對海岸山脈最北段的步道系統多少也造成了影響，攀登需要特別留心安全。

31 ｜花蓮至台東，一九二六年完工。
32 ｜光復、豐濱至台東，一九三〇年代，現今的台十一線南段與光豐公路。

3

經典路線
20選

在最艱難的路程裡看見最壯麗的山林，在最蠻荒的
蓁莽中看見最美的祕境。三十年登山生涯的積累，
二十條進階的經典路線，推薦給有志於挑戰中級山
的好手。　　　　　※本章路線屬於進階難度，較不適合初學者

烏來三姑

- ●波露山：1,418公尺，三等三角點4133號

- ●露門山：1,461公尺，無基點

- ●阿玉山：1,420公尺，二等三角點1026號

- ●山區與位置：烏來山區｜新北市烏來區、宜蘭縣員山鄉

- ●時間：單日14小時，或2日行程（稜線紮營需背水）

- ●難度：6級

- ●體力需求：高

- ●路程資料：台9甲線阿玉林道口→阿玉登山口→阿玉主東岔路口主稜→阿玉山→西阿玉山→最低鞍部（1,200M）→獅坑橋岔路→鞍部營地（2日行程須在此紮營）→露門山→雙駝峰附近→波露山→波露池→卡拉莫基山岔路口→福山產業道路→福山

- ●注意事項：烏來三姑連走路程遙遠，且中間路段有較不清楚路跡，無論1或2日，皆需有良好體力以及相當的地判能力。三山各自登頂，則以阿玉山較為簡單，但仍需做好充足準備才能前往。

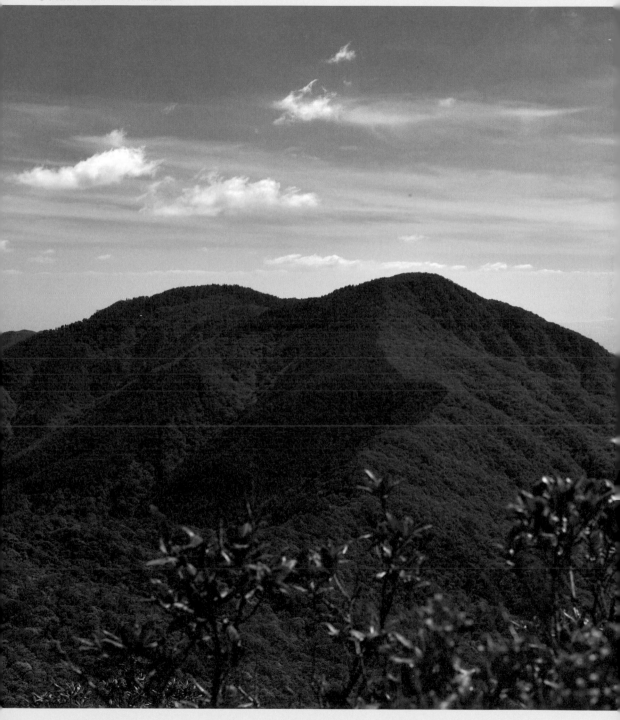

身為大台北地區的夥伴，也許不用遠走東部追尋蠻荒之路，只要走進烏來山區，就有多座夠冷門、夠長遠，以及夠原始的中級山，其中「烏來三姑」就是最經典的代表。

這三座山無論單攻或連走，都是具有一定分量的挑戰，絕對能讓你感受到那種吃苦犯賤的中級山精髓。也因此曾聽過有人笑稱，三姑不是姑媽的姑，而是虎姑婆的姑。

烏來三姑是由三座高度相近的**波露山**、**露門山**以及**阿玉山**所組成。阿玉山本身是雪山山脈主脊、北宜縣界上的大山，從蘭陽平原西望雪山山脈北段數座雍容大山之最高者，故列為「蘭陽五大名山」之首。阿玉山往烏來區深入一巨大如屏的稜脈，正是露門—波露山系，是南勢溪上游與桶後—阿玉溪流域的分水嶺。

在三姑裡居中、海拔也最高的露門山位於核心，北伸出大克保山系，直至烏來地區；波露山系則西臨南勢溪中游，西北與西南兩大支稜分別陡降一千三百公尺至信賢與福山附近，恰為攀登波露山的主要路線。

⬆ | 阿玉山頂的芒草箭竹原與水泥屋殘壁，旁有氣象觀測設施。

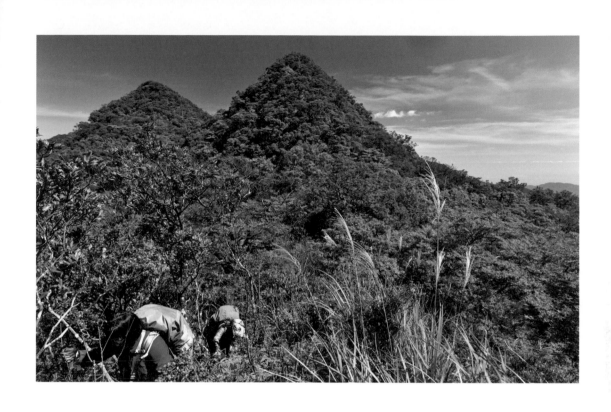

三山如三巨人般，橫亙於烏來層層疊疊群山包夾的核心地區，因此，親臨三姑的人數比起周邊名山要相對更少。

造訪三姑的路線有許多選擇，除了從宜蘭側阿玉林道登臨阿玉山較為單純（但來回仍需六、七小時），其他從福山、信賢步道、阿玉林道、西坑林道路線，無論單攀、O型或連稜的走法，都需要足夠的體力與優良路感。若要一次完整體驗東進西出（或西進東出）三山連走，要不是得練出超強體能，以急行軍的方式一口完成，要不就是選擇我最推薦的方式，帶著宿營裝備在三姑稜上過夜，而宿營最可能的地點，就在西阿玉與露門山之間的稜線上，這裡也是全段最深入、最蠻荒的地方，足夠讓你好好體驗被文明遠遠拋棄的原始況味。

你或許會難以想像，走在這樣典型的中級山森林路線上，一路居然不乏獨特的視野。阿玉山頂和之後的沿途有幾處視界大開之處，可以遠眺蘭陽平原與群山之遼闊。露門山後的雙駝峰附近，不但可見此區僅有的數棵台灣山毛櫸，更可以全覽雄偉的插天─拉拉

ー巴博庫魯山列，天氣好時，甚至就連雪霸南湖也似近在咫尺。

雖然深入荒莽，在阿玉山與波露山的步徑卻有柳杉人造林相伴，見證了從日本時代起的伐木造林歷史。沿途幾乎乾涸的池沼，如波露池和露門西側水塘，雖然不能解渴，但也能讓久在森林纏鬥的山友們略有舒緩時刻。

我在社大開設的中級山入門課，有長達好幾年時間，都把第一堂室外課的地點選在波露山，主要就是因為單攻升降超過一千公尺、路小路程長、森林幾乎無展望……上述都是非常經典的中級山特徵，足以震撼對中級山充滿好奇的新同學。

雖然名氣遠不如對面偉岸的插天山ー拉拉山系，波露山在

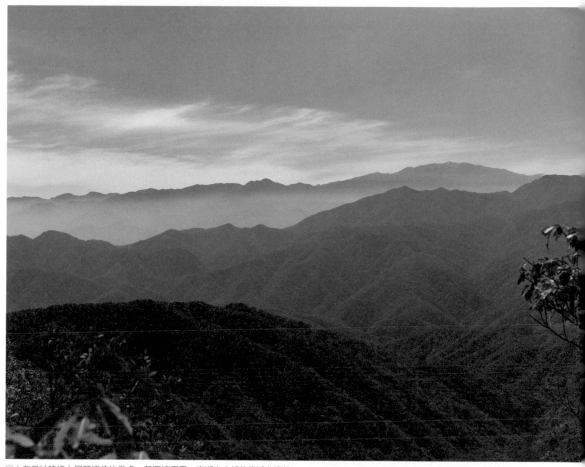

▲｜在三姑稜線上展望極佳的幾處，甚至連雪霸、南湖大山都彷彿近在眼前。

我心中卻有著特殊的地位，是我常常引人進入中級山神祕國度的開門精靈，默默佇立在烏來群山之中，等著有心人親臨。

巴博庫魯山

- 巴博庫魯山：2,101公尺，一等三角點

- 山區與位置：烏來山區｜新北市烏來區、桃園市復興區、宜蘭縣大同鄉

- 時間：最近路線6到8小時
 （尖巴11小時、塔玫巴+棲巴12小時以上或2日）

- 難度：單攻3級，其他5級

- 體力需求：中

- 路程資料（五種路線亦可以組合搭配）：
 1. 單攻順時針O型：明池→110林道南稜第一登山口→巴博庫魯山→東稜岔路口→回110林道（第二登山口）→明池
 2. 尖巴：北橫復興尖登山口→復興尖山→岩稜區→巴博庫魯山→明池
 3. 塔玫巴：大水塔登山口→塔曼山→塔玫鞍部（可紮營）→玫瑰西魔山→玫瑰池岔路⇄玫瑰池→樹根牆→巴博庫魯山→明池
 4. 棲蘭巴博：明池→110林道→棲蘭池登山口→棲蘭池→沼澤區→下110岔路口→巴博庫魯山→明池
 5. 巴棲松：松羅湖登山口→松羅湖→南勢溪源→1420最低鞍→接林道→棲蘭池→棲蘭山→巴博庫魯山→明池

- 注意事項：巴博庫魯走法多元，單攻可由110林道第一或第二登山口上登，或東上西下來回；若走尖巴、塔玫巴、棲巴O型（林道加稜線）則需十數小時，亦可安排2日完成，時間較充裕；松棲巴走法則建議2日；縱走稜線的走法，則是路程遠、路況相對較差，另外，松羅湖過來1420鞍上到林道，再上棲蘭山的稜線較為陡峭，逆行下坡時請特別注意。

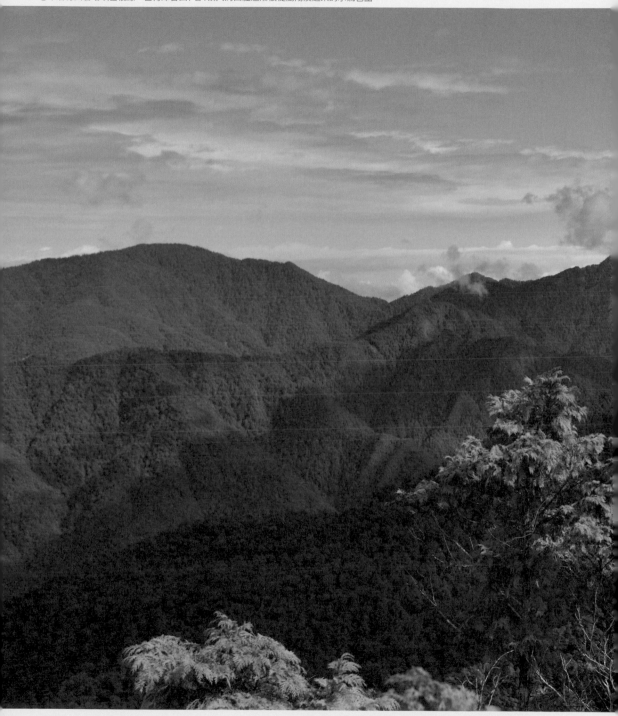

唐穗山看塔玫巴稜線，巴博庫魯山(右)碩大的山體逐漸被從蘭陽溪過來的水氣包圍。

在我那個剛開始登山、已不可考的年代，有一條聞名北部中級山的神祕夢幻探勘路線。據說，那條路線全程都在濃濃詭異氣氛的森林中，不但路跡不清楚、相當容易迷路，而且當中還有一座叫「玫瑰西魔[1]」的山──難道是有魔鬼出沒而且還遍地玫瑰？種種想像都增加了此路線的獵奇魅力。只是不知在多少年後，這條「塔玫巴」（或稱塔魔巴）竟已成為可以一日完成，大家津津樂道的經典中級山路線。

而我們現在要聚焦的，就是雖然高度輸給隔壁新北市最高峰塔曼山，但卻是坐鎮在北桃宜三縣交會、擁有一等三角點，匯聚四方山稜的霸主──巴博庫魯山。

巴博庫魯山又稱馬望來山，兩者都是因此地泰雅族稱呼轉化而來[2]。位於雪山山脈北段最重要的拉拉──插天山系支脈，這條支稜從塔曼、拉拉、南北插、樂佩卡保、拔刀爾、加九嶺到獅子頭山等等，全都是林林有名的山，更是淡水河兩大水系──新店溪與大漢溪流域的分水嶺。位於交稜點的巴博庫魯更因此成為新店、大漢和蘭陽溪流域三分點，再加上

山形寬闊雍容，山頂擁有絕佳展望，東西南北四稜分明，成為北部中級山裡的明星山岳。

如今，巴博庫魯的登山路徑已是四通八達，早不是當年那個連尖巴或塔魔巴縱走都要自己砍草開路的年代，所以無論從北桃宜，甚至更遠的縣市遠道過來，若只是從明池單攻來回，不免太過可惜。

登臨巴博庫魯，除了南側單攻的主要兩路線外，東方由松羅棲蘭過來雪山主稜、北方北桃屋脊的塔曼玫瑰西魔稜，和西伸復興尖後陡然落入三光溪畔，因為各具特色，衍生出著名的**巴棲松**、**巴尖**、**塔玫巴**三

⊕｜──○林道上的牛奶榕橙色嫩葉。
⊖｜翻越──○林道上的倒木群。

1｜玫瑰西魔又名美奎西莫山，由山名可知是原住民語翻譯而來，日語作 Mekuishimo-zan。
2｜巴博庫魯，Babu Kulu 中的 Babu 是山的意思。馬望來是日語漢字 babukulu 的寫法。

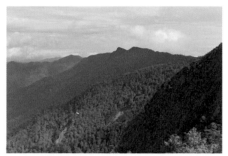

▲｜從巴博庫魯北稜看棲蘭山稜線，札孔溪這一面是滿滿的檜木之森。

條縱走路線，也只有親臨這幾條路線，才能更深入體驗完整的巴博庫魯魅力。

又因為巴博庫魯也是台灣僅存最大片的檜木林區——棲蘭馬告區的北段分布區，所以，無論從哪條路線出發，都不會錯過高壯聳立的檜木群，一定會被檜木圍繞的洗禮所感動。

巴棲松：或單獨的巴棲Ｏ型，可以體驗到北宜屋脊這一段特有地形特徵所造就的風光——山頭殘餘準平原面造成的湖盆與池沼景觀。除了最具代表，也最

▲｜奇特的樹牆景觀，其實是翻倒檜木的巨大根系。

△｜在棲蘭池遇見莫氏樹蛙。
▽｜小蘗科的八角蓮開花。

赫赫有名的松羅湖——可以自「十七歲少女之湖」的盛名想見其美景；還有棲蘭山頭包夾如小火口般的棲蘭池，在這小巧隱蔽的碗狀湖盆，短草湖岸圍繞成一鏡面清泉，和四周環繞的檜木林組合成隱士山居之美。再往西去巴博庫魯，尚有大琴池、小琴池等沼澤水域，一路水源無虞，安排二或三天行程，浪漫又閒適無比。

巴尖：這條路線的稜線，則完全呈現另一種風貌，除了攀登復興三尖最高的尖山外，巴尖稜線上的岩稜、拉繩與展望，會為你帶來更開闊的視野體驗，當然，你還是得克服沿途雜木林的紛擾，或許可以順道造訪登山口附近的三光溪，用四稜溫泉作為登山的慰勞，也是不錯的走法。

塔玫巴：無疑是最經典的一條路線。從大水塔登

山口起登，塔曼山已經變成鋪設華麗步道的郊化中級山，沿途林相清爽、檜木處處，運氣好的話，還可在山頂附近欣賞雲海。但進入玫瑰西魔山的領域，似乎才真正踏入魔幻森林，不見天日的蔽天樹海、枝椏扭曲的杜鵑林、巴博庫魯北稜上的多處樹根牆[3]，這段路線因玫瑰西魔的奇特名字而更充滿吸引力。最夢幻的是隱藏在稜線東側的玫瑰池，在眾多檜木包夾的森林中，一池極似銀鏡般的水面，完整照映出樹影天光，彷彿時間已多年未曾被擾動般停止了。

玫瑰池沒有玫瑰，卻有比玫瑰圍繞更加浪漫的故事。多年後，我來到這條當年的夢幻路線，已是帶領社大中級山的課程活動。當時因初學者眾多，為了等待兩位學員，硬是讓兩天的行程又多加了一晚，這是我這麼多登山的日子裡，唯一遲歸的一次，卻意外造就一對本不相識的學員因困境互助而締結良緣。如今，他們依然常和我一起走遍台灣各地中海拔荒野，感情始終甜蜜。每次看到他們，我都會想起在玫瑰池、在巴博庫魯的那一天，在枝條交錯的潮濕森林下，人們與自然交錯出的動人詩篇。

3｜這種樹根牆其實是整株大樹連根翻倒，因根系沿著平坦面生長，翻倒後就成垂直牆面。巴博庫魯附近的樹牆，基本上多由檜木體構成。

◁｜棲蘭池的隱密小天地。
▷｜如鏡面般映射著檜木森林的玫瑰池。

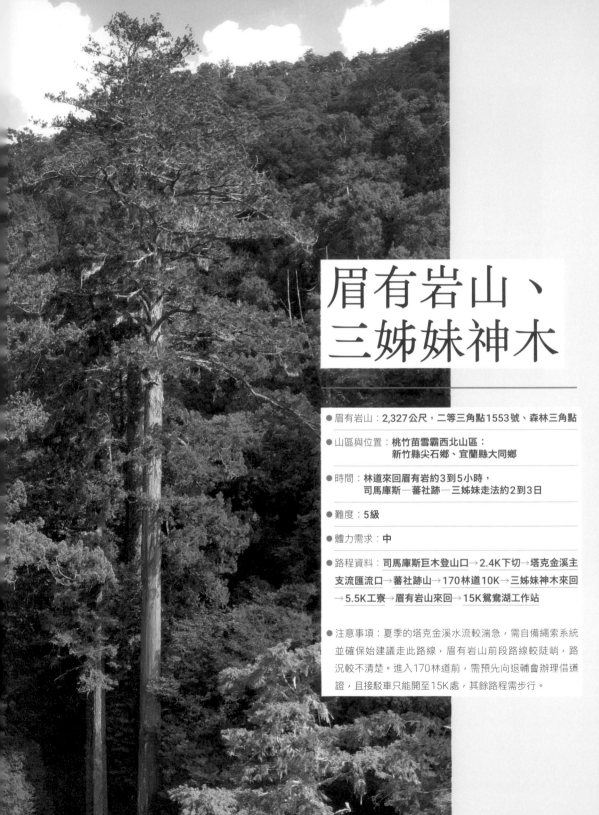

眉有岩山、
三姊妹神木

- 眉有岩山：2,327公尺，二等三角點1553號、森林三角點

- 山區與位置：桃竹苗雪霸西北山區：
 新竹縣尖石鄉、宜蘭縣大同鄉

- 時間：林道來回眉有岩約3到5小時，
 司馬庫斯—蕃社跡—三姊妹走法約2到3日

- 難度：5級

- 體力需求：**中**

- 路程資料：**司馬庫斯巨木登山口**→2.4K下切→**塔克金溪主支流匯流口**→**蕃社跡山**→**170林道10K**→**三姊妹神木來回**→5.5K工寮→**眉有岩山來回**→15K鴛鴦湖工作站

- 注意事項：夏季的塔克金溪水流較湍急，需自備繩索系統並確保始建議走此路線，眉有岩山前段路線較陡峭，路況較不清楚。進入170林道前，需預先向退輔會辦理借道證，且接駁車只能開至15K處，其餘路程需步行。

位於棲蘭群山、雪山山脈中段西側一七〇林道上的「台灣杉三姊妹」，近年來在生態界與登山界可謂名聞遐邇，林試所徐嘉君博士於二〇一六年找來了澳洲專業的生態拍攝團隊，拍出這最高近七十公尺的台灣杉三姊妹等身照片。看過照片的人，無不被那個在雲霧森林背景襯托下，蒼勁挺立的身影所震撼。

台灣杉是台灣唯一一個以「台灣」命名到屬層級學名的屬，*Taiwania*[4]，不但是台灣珍貴五木之一、冰河子遺物種與活化石，更是全台灣，乃至全東亞最高樹種之一[5]，因為從樹底仰望其樹高插入天，被魯凱人稱為「撞到月亮的樹」。嘉君率領的「找樹的人」團隊發現高七十公尺以上的大樹多為台灣杉，如二〇

二一年發現的「卡阿郎巨木」、二〇二三年發現的「大安溪倚天劍」，高度都超過八十公尺。

除了本島，台灣杉在海外僅在少數地方點狀分布，雖然經歷數十年森林砍伐浩劫，但據我多年在台灣中級山遊走的經驗發現，台灣杉的數量仍然不少。

探勘時，就時常看到這些突出於森林冠層之上的「高個子」，以及眾多落葉和林下小苗。台灣杉分布尤以南部中級山更多，特別是南南段大鬼湖東側、平野山一帶。

直到我決定帶領社大團隊去拜訪這三棵神木時，才發現自己早在二十七年前就已經與這三棵神木擦身而過，而且當年走的路線更是完全一樣。

4｜還有另一個以台灣地名（但不是台灣）命名的屬，就是「玉山箭竹屬」（*Yushania*）。

5｜二〇二三年五月，在藏南雅魯藏布江流域發現的「西藏柏木」（一百零三點二五公尺），打破了台灣杉「大安溪倚天劍」東亞第一高巨木的紀錄（八十四點一公尺）。

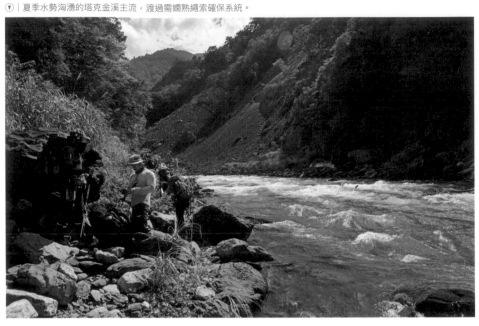

那是個司馬庫斯才剛通車、通電沒多久，還被稱為「黑色部落」的年代。懵懂年輕的我跟隨小李學長從古道切下塔克金溪，攀上剛被學長岳界首登的蕃社跡山，接上了荒廢且芒草叢生的一七○林道。我們繼續深入林道，隨著芒草越來越高密，高大驚人的神木也不斷出現，當年還沒進森林所的我，根本分不清扁柏紅檜，更不知道什麼是台灣杉。但讓我印象深刻的，是三棵樹身特別粗壯，有如通天之柱的神木就在芒草掩映的前景中閃過。那時，這三棵樹連名字都還沒有。豈知當年匆匆一別，如今已成為家喻戶曉的明星三姊妹。

復回舊路，再見神木

再次來到這條路線，司馬庫斯已經建造起超豪華民宿群，竹林下的古道維護得寬敞好行，猶如漫步京都嵐山。蕃社跡的路徑也已成為較好走的中級山路線，而現在的我，可以很清楚分辨出眾多樹種，這裡多到驚人的台灣扁柏群落、粗勇的紅檜神木，以及不時出現的台灣杉巨木，都讓人驚奇與滿足。再次看到

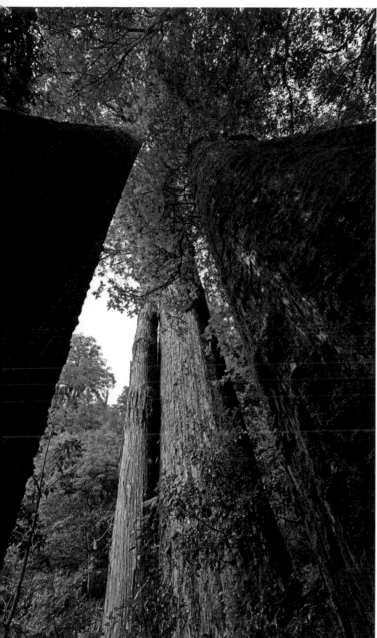

 | 蕃社跡山附近的「地衣球」景觀。
 | 台灣扁柏葉與毬果。
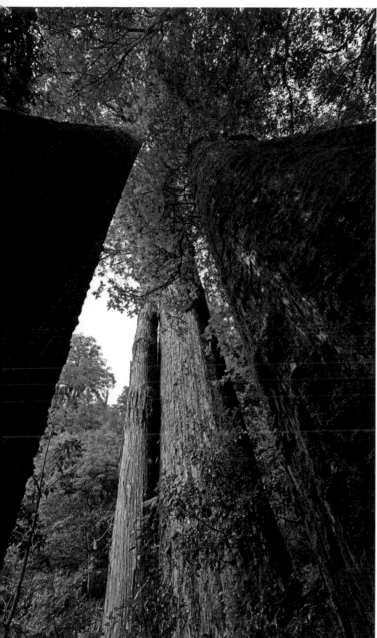 | 從另一種角度仰望三姊妹巨木。

台灣杉三姊妹，感覺好像兒時同學現在已成了大明星那般。

除了神木前的林道已如公園草皮般寬敞，我也拿起空拍機，從各種角度領略這三棵長在一起、難得又神奇的神木，然而，我才驚訝地發現，這三棵長在一起、可能沒有感覺，但空拍樹頂測得的高度，確實是近七十公尺的龐然巨物。約略感受樹上另一番天地的附生植物生態系，也是「找樹的人」團隊想要找尋台灣巨木的最先契機。

當眾人在神木邊拍照拍得心滿意足，更因為下午暖烘烘的陽光而忍不住躺在三姊妹前的草地時，突然，一陣天搖地動。我們遇到了一場極大的地震 6 。驚慌中，只見三姊妹裡的兩棵神木也搖晃了起來！當時心中深怕神木就這麼倒了下來！但轉念一想，在它們的漫長生命中，如此地震恐怕是見怪不怪了吧。

回程在五點五K廢棄工寮借宿一晚，隔日順登工寮後面的眉有岩山。雪山山脈主脊從喀拉業山以降，一直到雪白山—唐穗山區，都是廣義上的棲蘭山區，或是原本要成立馬告國家公園的主體，也是台灣目前

6｜二○二二年九月十八日，芮氏規模六點八的玉里大地震。

在眉有岩登山途中，從林
隙間望見大霸尖山。

眉有岩山多峰尖銳並立，
位於雪山山脈主稜上，還
有滿山的檜木森林。

鴛鴦湖被劃為了生態保留
區，雖然就位於林道旁，
未經學術申請不得進入。

殘存最完整的檜木林區。

從喀拉業到東丘斯山，這段竹宜縣界主脊上的山頭眾多，但盡皆冷門。真要論山形山勢，則以眉有岩最為頭角崢嶸，數峰聯立，頗具特色。雖然自一七〇林道腰繞而過，來回攀登不過半日行程，卻是十足十的冷門中級山，原因可能是路徑陡峭，加上也無展望有關，但沿途巨木相伴、苔蘚生態豐富，山頂附近的林相單純，路況漸佳，還是相當值得走一遭的山岳。

人的一生有幾個二十七年，從無知少年到中年大叔，見證了林道荒蕪到復活，偏僻部落也早已轉變為知名旅遊勝地，連蠻荒獵路都日漸明晰，成為經典登山路線，三姊妹神木也從無名到眾人仰拜。但這些對神木、山岳來說，也都不過是轉瞬即逝，在它們面前，我們的傷春悲秋顯得如此微小又可笑。

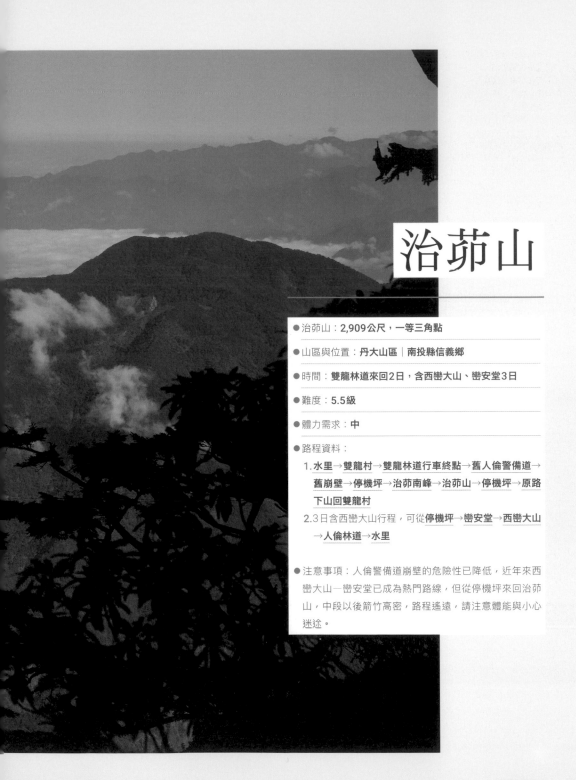

治茆山

- 治茆山：**2,909公尺，一等三角點**

- 山區與位置：**丹大山區｜南投縣信義鄉**

- 時間：**雙龍林道來回2日，含西巒大山、巒安堂3日**

- 難度：**5.5級**

- 體力需求：**中**

- 路程資料：

 1. **水里→雙龍村→雙龍林道行車終點→舊人倫警備道→舊崩壁→停機坪→治茆南峰→治茆山→停機坪→原路下山回雙龍村**

 2. 3日含西巒大山行程，可從**停機坪→巒安堂→西巒大山→人倫林道→水里**

- 注意事項：人倫警備道崩壁的危險性已降低，近年來西巒大山—巒安堂已成為熱門路線，但從停機坪來回治茆山，中段以後箭竹高密，路程遙遠，請注意體能與小心迷途。

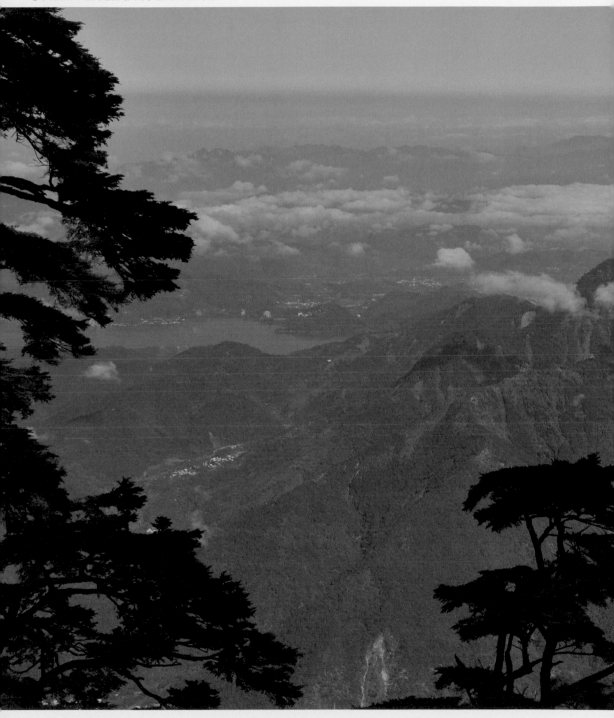

▼ | 從治茆山望向近在咫尺的水社大山與日月潭。

台灣有幾座大山，無論在平地或山區望之，或是從其獨立突出度、山形氣勢來看，都是一眼望去無法忽略的存在——治茆山就是其中一座，其醒目程度堪比南北大武，山形特色和優美程度尤有過之。所以，無論你從日月潭、從玉山、從中部中央山脈，甚至從西部嘉南平原望去，治茆山一定是最先吸引人們注目的大山。

這座從濁水溪中游拔起近兩千多公尺、擁有渾圓壯美的山容，造型令人印象深刻又引人遐思的雙峰，讓它即使是玉山山脈郡大山列北段最後一座大山，且高度還不及三千，都未能減損其特殊地位。即使你不認識，但只要看過日月潭湖光山色的美景照，在那個背景群山中最顯目高聳的雙峰，就一定是它。治茆的存在，完全彰顯了日月潭的美，可以說是日月潭風景揚名國際的最大推手。

大學時期，某次搭著免費菜車從丹大林道八分所下山，車過三分所以後，面對幽深且曲折的丹大溪，對岸即是望不見天際的治茆山塊，當時被台灣山形之壯闊、溪谷之深切的宏大之勢所感動。感嘆中央山脈

西側也有如此大規模的高山峽谷！即使堅硬高聳如玉山山脈，也被濁水溪切斷，劃分出了台灣南北，而這個切口，恰恰造就了治茆山這樣雄渾而孤絕的山勢，是台灣地質抬升與溪水深切的又一現場證明！從此，只要攀登中部的山岳或是途經彰雲平原，儘管角度有所不同，但我的視線永遠都無法忽視它，想著哪一天能站在山頂俯瞰日月潭，四望群山。

治茆山的山勢拔地而出眾，且列名一等三角點，離水里或其下的雙龍地利等部落都近在咫尺，在在都是吸引山客前往的絕佳條件，卻因未達三千公尺，加上滿布的箭竹海，對攀登者形成了一道道考驗。因此，哪怕是鄰近巒大山林場、人倫林道支線直抵南鞍，在伐木業鼎盛、巒安堂熙來攘往的時期，這裡也少有人造訪。一直以來，治茆山就是座人人都見過，但卻很少人認識，更是少人登臨的冷門中級山，就連在戰後的首登，都遲至一九七六年才有紀錄。

近幾十年，隨著人倫林道廢棄，攀登西巒大山不像以往那樣，可以直接搭車前往巒安堂，再由此單攻一小時便可登頂；反倒是得從雙龍林道攀登治茆山、

經廢棄巒安堂，再登西巒下人倫林道的三日登山行程，因為行程豐富、景色優美，數年間已成為熱門路線，也讓登臨治茆山的路線更加清楚。

考驗意志的登臨之路

二○一七年終於有機會安排一趟行程，造訪這座神交已久，甚至說得上崇敬的治茆山，而我們先是在雙龍村長家過了一夜。

雙龍部落是扼守濁水溪中上游入口、布農族在信義鄉的其中一大部落，居民都曾經是深居郡大丹大溪布農族核心區域的各群族人，在日本時代後期因「集團移住」計畫，被半強迫遷往離平地較近的淺山地區。就像治茆山守護著濁水溪上游、台灣最原始的南三段丹大山區一樣，地利、雙龍都是進入這些山區的最後聚落，面對著東側的千山萬水，這裡的族人也一直在信義鄉保有著對原鄉的依戀之情。

從雙龍林道上攀到接近稜線，就會接到所謂的「日本路」——人倫警備道路。這條路作為鼎鼎有名的「中之線」周邊路線，於一九二六年（大正十五）開

▶｜在日月潭的經典場景中，治茆雙峰（中左）最為吸睛，右側為西巒大山。

▲｜人倫警備道大崩塌路段看治茆山。
▼｜停機坪的斜陽下。

鑿，是溝通當時郡大溪望安社附近布農核心區，以及集集水里方向的最快捷交通，而今某些地方的路幅依然保存良好。

一九九九年的九二一大地震之後，出現了幾處大型崩塌或崩溝，曾是當年登臨治茆山的最大難關，如今卻因地質逐漸穩定，甚至其上已堆有沙包駁坎，讓行走安全不少。

終於，我們的行程推進得比想像中還要快，提早抵達了停機坪，也就是人倫林道北支線延伸到治茆與西巒大山的最低鞍平台。這裡剛好位於警備道的越嶺點，環境乾燥寬廣，走幾步就有良好展望，唯一的缺

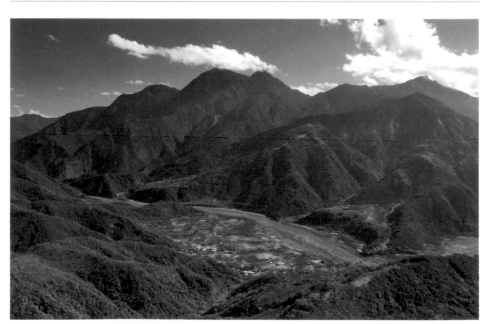

▲｜治茆山塊、西巒大山與濁水溪主流，可見溪兩側的民和、雙龍等布農聚落。

點則是缺水，必須從警備道溪溝或林道附近先取好備用。

得稀疏的中級山路線，治茆雙峰始終考驗著人類的意志。

由停機坪上攀治茆山，在松針鋪地的松林下一路陡升四百多公尺，沿途可以見到東郡到秀馬的中央山脈群峰，還有曾經是布農族分布大本營，如今查無人跡的廣闊郡大溪流域，多少祕境與舊址等著人們探險！想到就讓人不禁熱血沸騰。

奮戰多時，終於來到二九○九公尺的絕頂，又是那熟悉方頭的一等三角點。四周雖然林木環繞，西側卻有一棵許多人都爬過的松樹，為走上這裡的人們提供了眺望日月潭與北三段的視野。哪怕就只是為了這麼一個勉勉強強的視野，以及由此回觀群山的小小確幸，仍舊讓揮汗如雨、辛苦上登至此的我們心滿意足了。

但接下來就是痛苦的開始，一路進入了生長於鐵杉林下的箭竹海，且先爬上南峰，再下兩百公尺深鞍，最後再爬升兩百公尺。治茆雙峰雖美，但在這猶如「乳溝」的深塹過程中攀爬，卻不是那麼好受。

治茆雙峰的箭竹海

大軍就如《丹大札記》描述的三十年前，甚至是還要更早的五、六十年前首登一樣，依舊濃密可怕、堅守不退，不像許多從前曾以茂密箭竹海聞名，如今卻變

如果時間許可，也許未必要順登西巒大山，但務必要去看看巒大工作站人倫分站，這裡有曾經盛開著

▼│攀登治茆途中，在松針鋪地處小憩。

▲│身陷治茆雙峰箭竹海。

富貴花的牡丹園、工作站、宿舍、辦公室，以及當時的信仰中心——巒安堂。這個曾經是巒大林場重要的山區工作站，在我最早爬山的年代都還有在運作，如今卻已棄如廢墟，與嵐山工作站齊名。搭配治茆山行程，同享登山與懷舊之情，奮戰箭竹海再加顆百岳，三日行程幾近完美。

由於洽卯山形獨特而且基座龐大，從台中到嘉義的開闊帶，只要透視度佳，都可以很容易看出這組雙峰。這組取自南投市附近貓羅溪畔一個獨特的位置眺望洽卯雙峰。前景是台七十六線快速道路，穿越全長近五公里的八卦山隧道，這座結構特殊卻沒有名字的「鋼拱斜張橋」連接國三。清晨，捕魚人在此來筏撒網，巒大與洽卯山幼間，隱藏在雙巨峰身後，神秘的東郡大山探出頭來。卓社大山則穩坐在則守護南投世界。

三叉峰 3241 M

火社山 3852 M

草社大山東峰 3425 M

草社大山 3639 M

觀音山四角峰 1173 M
M62 M

車坪寮山 1662 M

水社大山最高峰 2126 M

三尖大山 1241 M
1793 M

集集大山 2483 M

洽卯山北峰 2409 M

洽卯山南峰 2683 M

東巒大山 3458 M

宇達佩山 3562 M

東郡大山 6619 M
包尾山 3301 M

西巒大山 3081 M

金子山 3505 M

清水山 2480 M

霧頭山、巴魯冠

- 霧頭山：**2,736公尺，二等三角點1559號**

- 山區與位置：**南南段山區**｜**屏東縣霧台鄉、台東縣卑南鄉**

- 時間：**2到3日（加巴魯冠4日）**

- 難度：**7級**

- 體力需求：**中**

- 危險度：**高**

- 路程資料：**阿禮部落阿魯灣古道口→井部東鞍四岔路→獅頭山→霞迭爾山→霞迭爾東鞍營地→險稜岩峰區→杜鵑營地→霧頭山（→巴魯冠→茶埔岩山）→原路回阿禮登山口**

- 注意事項：霞迭爾山以東至霧頭山間的鋸齒連峰，稜線狹窄險峻，上下岩稜須非常小心，必要時得架繩，人包分開過，此路線較少人走，若有前人留下繩索，請評估其耗損與安全性。另外，霧頭—茶埔岩以東屬大武山自然保留區，進入該區須事先申請。

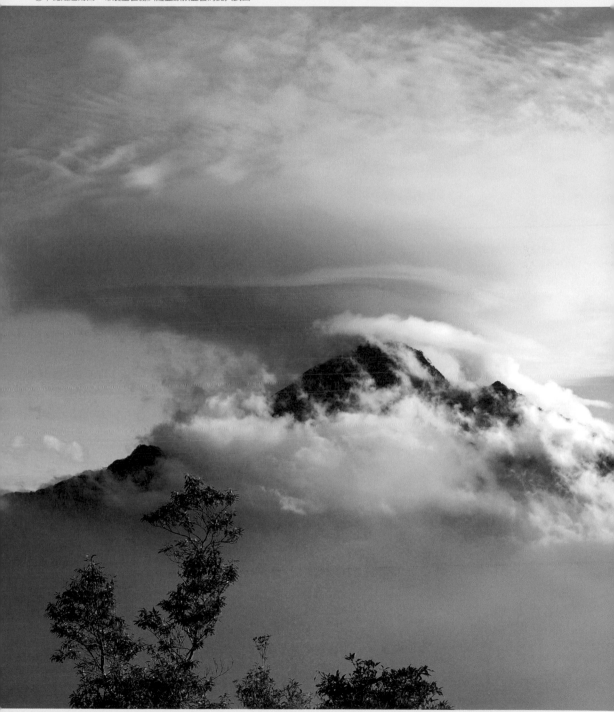

▼｜從霞迭爾山一帶展望雲霧糾纏並頭頂笠雲的北大武山。

我背著重重的背包，從已經棄村的阿禮部落作為起點，一行人包括蚯蚓、郭熊和小曾等六位夥伴，踏上越嶺魯凱聖地與東出太麻里溪的山水歷險之路……

那時差不多是我在大武地壘中級山區探索的初期，才走沒多久，我就汗濕滿衣襟。踩著沉重步伐，踏上井步山東鞍，這場稱得上探勘等級的行程，我們預計要走上五天，最後從太麻里下山。

上登此行霧頭山的路徑，是一條越來越狹瘦、高聳的鋸齒危稜，這一段經井步山、霞迭爾山、霧頭山接上中央山脈後，經茶埔岩至北大武的稜線，在地圖上像是一道彎刀般的弧線，是岳界有名但卻不好惹的「彎刀縱走」，然而，這也是一段處處充滿大景展望的旅程，可惜，這日一路上被厚重的雲層和霧氣給包裹著，無緣得見。

翻越霞迭爾山，頂頭赤楊與杜鵑疏林背後的天空透出雨過天青之色。稜線附近的破空展望處，突見靛青色的北大武山本體，正與欲聚似散的山嵐糾纏著，山尖頂著像飛碟又像砧板的巨大斗笠雲，不禁讓人聯想到火山爆發或原子彈爆破，但望見這場景，但聖山

巍峨莊嚴，如如不動，它就是靜靜的，在我們眼前和雲霧搬演著這場扣人心弦的劇碼。

位於高屏平原上的大武地壘，猶如一艘巨艦聳立其上，其中高二七三六公尺的霧頭山，是僅次於南、北大武的第三高峰。從平原遠遠望去，霧頭山雖然不如北大武巨偉，也沒有南大武突兀，卻因基座寬廣與頂部微尖，仍具備了十足的大山架勢，完美平衡了大武雙峰所帶來的壓迫感。事實上，從東北方的中興林

▲｜霞迭爾山稜線附近眺望高雄市區、八五大樓與柴山。

▼｜彎刀稜線上北望隘寮北溪對岸的大母母山、麻留賀山、倫原山群，可見八八風災在此造成的傷痕。

④｜自北大武望向霧頭山，由此至霧頭山，再轉向井步山的稜線被稱為彎刀縱走，後方遠處為玉山、關山、新康山等高山。

④｜中興林道上看見尖銳的霧頭山，也可清楚望見與井步山連稜的鋸齒連峰，井步後方的尖山則為北大武。

道望去，霧頭山的山形變成插入天際的匕首，尖峭得令人心驚，完全不輸其後方山形一樣尖峭的北大武。

可惜的是，即便大山威儀如此，從以前到現在，霧頭山在大武地壘裡總是最常被遺忘的那個。

早年攀登霧頭山，都是開車過阿禮後，沿著石礦勘查道到十六Ｋ，再由東北稜上登，相對簡單容易。但在八八風災後，石礦道柔腸寸斷，通行危險，遂漸有從西稜上登的走法，只是這條從井步山過來的稜線漫長，其上尖峰甚多，有如鋸齒般參差，且越後面越狹瘦陡峭，岳界所稱「陶塞峰」（非南湖東稜陶塞）、「獅子頭」都是前菜，霞迭爾後的尖峰與四段稜線斷崖地形才是絕境，且一段比一段艱險，有些路段甚至連動物的排遺都看不到，可見地勢之危厄。

雲豹與祖靈引領的聖地

登頂霧頭山後，就正式接上中央山脈土脊，與北大武之間還有一座微起伏的茶埔岩山。霧頭和茶埔岩間的鞍部，是周邊魯凱人的神聖境地：相傳當年魯凱祖先由台東方向偶然間被雲豹引領，正是於此翻越

▲｜霧頭山往巴魯冠途中所見到的美麗苔蘚森林。
◀｜我們在大霧中通過霞迭爾山與霧頭山間的峭峻危稜。

中央山脈的。也有些部落稱這裡是所有魯凱族祖靈在巡視各處山林後，靈魂最後的安住聖地——巴魯冠（Balukuwane）。

巴魯冠高約二二〇〇公尺，是一片寬緩的山稜地。從霧頭山後走來，森林越來越幽深蓊鬱。途中會經過幾處可以看到黑熊與其他動物足跡的泥沼地，最後來到了如綠色樹網形成的「巴魯冠」聖地。

在點點滴滴的雨霧中，我們走在由鐵杉、杜鵑、殼斗科與木薑子等常見樹種組成的櫟林帶上層森林中，眼前所見是如此魔幻迷離。眾人被整片扭曲交纏

Ⓐ｜翹距根結蘭（ *Calanthe aristulifera* ）。
Ⓣ｜登山途中美好的林下小憩。

的樹籬所包圍，周遭所有枝幹與物體都包覆著厚如絨毯般的苔蘚與松蘿，滿地鮮翠的蕨類植物下，更是軟綿綿的厚層植被堆積物。

突然，我們彷彿感覺到時間放緩，自己走入了神祕不可知的山中奇境。是的，即使下著大雨，溫度越來越低，五位勇士異常安靜的踽踽而行，就怕打擾了聖地與祖靈安寧。在這樣的天候下靜默通過聖地，好像是再適合也不過的機緣。

如果你歷盡艱險來到巴魯冠，無論晴雨，請保持靜默與虔敬，祖靈與自然的精靈會給予最好的祝福。

平地看高山：高屏舊鐵橋
看大武地壘三山

當朝陽從遙遠的知本主山升起，照亮了高屏舊鐵橋所在這片濕地，除了巨大的南北大武、單面山形的霧頭山與有屏東富士之稱的井步山也頗頗鋒頭，鐵橋北側，尖銳高聳的大母母山無法忽視，最遠甚至能看到玉山群峰，隱棄鋼桁架靜臥在新規劃的濕地公園草皮，悄然看著這近百年來潮來車往的紛擾歷史。

大母山 2424M

井步山 2060M

霧頭山 2736M

茶埔岩山 2360M

北大武山 3092M

南大武山 2841M

茶仁山 1239M

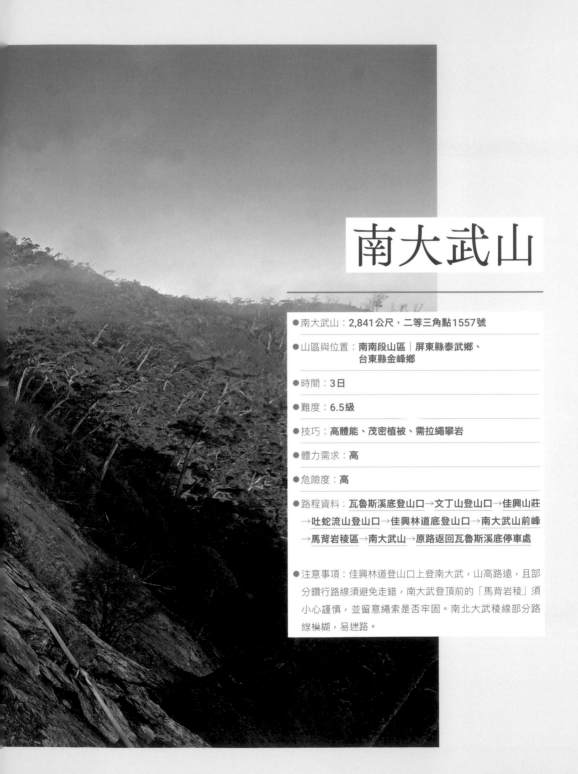

南大武山

- 南大武山：2,841公尺，二等三角點1557號

- 山區與位置：**南南段山區**｜屏東縣泰武鄉、台東縣金峰鄉

- 時間：**3日**

- 難度：**6.5級**

- 技巧：**高體能、茂密植被、需拉繩攀岩**

- 體力需求：**高**

- 危險度：**高**

- 路程資料：<u>瓦魯斯溪底登山口</u>→<u>文丁山登山口</u>→<u>佳興山莊</u>→<u>吐蛇流山登山口</u>→<u>佳興林道底登山口</u>→<u>南大武山前峰</u>→<u>馬背岩稜區</u>→<u>南大武山</u>→<u>原路返回瓦魯斯溪底停車處</u>

- 注意事項：佳興林道登山口上登南大武，山高路遠，且部分鑽行路線須避免走錯，南大武登頂前的「馬背岩稜」須小心謹慎，並留意繩索是否牢固。南北大武稜線部分路線模糊，易迷路。

▼│南大武前峰與主峰間驚險的「馬背岩稜」。

大武地壘上的南北大武雙峰，一雄渾一俊美，一沉穩一尖翹，猶如一對夫妻或兄弟連袂，在相互映襯下，彰顯了台灣南端中央山脈大武地壘最獨特的氣勢。

兩座山都是淵渟岳峙的大山，也都被鄰近的魯凱與排灣，甚至廣袤平原的居民相提並論地敬仰著。然而，南大武僅因高度未破三千公尺，就此與海拔三○九二公尺、列名台灣南嶽與百岳的北大武有著天壤之別的命運，加上遙遠的交通與總落差極大的攀登過程，造訪南大武，可說是與它北側兄弟有著完全不同的體驗。

現今標準攀登南大武的路線，是從乾季幾乎無水的瓦魯斯溪底南側、佳興林道口起登。此處海拔近三百公尺，由此上登二八四一公尺的南大武，落差達到兩千五百多公尺，與本書另外提到的三角錐山，都是全台單攻落差最大的中級山之頂點。

近年因為登臨者變多，南大武山的路線除了總體海拔攀登落差較大，前段佳興林道路況算是不錯。佳興山莊尚稱完整，前方有乾淨的水源和漂亮的谷地，

是前進攀登的絕佳住宿點。

自佳興林道海拔一七○○公尺的登山口起登，經歷陡峭漫長的一千公尺稜線爬升，最後鑽出無止盡的箭竹海，終於抵達視野大開的前峰，此時天氣若好，可見南北大武雙峰雄峙眼前的絕景。但前峰與近在咫尺的主峰間，有著暴露感極重的「馬背岩稜」，戰戰兢兢拉繩或側繞通過後，絕頂已然不遠。回程可以順登林道旁的吐蛇流山和文丁山，愛好撿基點的山友大概都不會錯過。

我曾經兩度登頂南大武，但都是走更艱難的路線時經過它，且兩次都碰上不是那麼好的天氣，因此對南大武有那麼一點點心結，可說是既愛又恨。

一次是赫赫有名的南北大武縱走，印象中較深刻的是在南北大武鞍部的驚險斷頭稜，還有南大武北稜鐵杉林下的箭竹海漫長稜線；另一次則是從佳興重裝上登，在滂沱大雨中莫名其妙通過馬背、翻越南大武後，逕直往東稜急降，造訪金崙三雄中最偏遠、也是至今令我印象最深刻的「立體網狀結構」──台灣杜鵑林滿布的方屯山，最後再由太麻里溪東出金峰。後

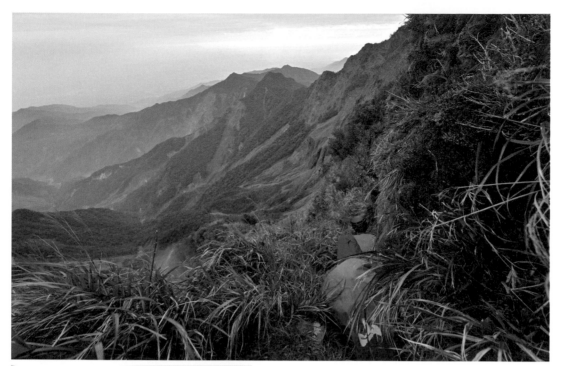

Ⓐ｜南北大武鞍部附近的斷頭稜為縱走難關之一。
Ⓑ｜南大武東側延伸的方屯山是金崙三雄中最難纏的一座。
Ⓒ｜南北大武稜線鐵杉林下的茂密箭竹海。

者是條更冷門的路線，而全程在春雨的肆虐下，即使沿途檜木壯美、落花浪漫，仍舊令我餘悸猶存，不敢細想其間艱苦。

南大武兩千五百公尺的爬升，除了體力與耐力的挑戰，從瓦魯斯溪底開始，伴隨歸化種桐花的南台灣熱帶季風林，到檜木與樟、殼林混生的溫帶霧林，最後抵達三千公尺的壯美鐵杉林，一山就可見涵蓋大半北半球緯度相對的森林生態景觀。

再回首二○二三年初那次造訪南北大武，全員重裝通過馬背，站上前峰的那一刻，整天纏繞於箭竹海、鬼影揮之不去的雲霧大散，大武雙峰霎時從被餘暉渲染成粉紫的雲彩後現身，眾人無不癲狂驚呼！即使這幻象短暫到我都沒時間好好拍下，也難以自記憶深處抹滅。我想，南大武對我看似沒那麼不友善，未來有一天，我很可能會第三度登臨。

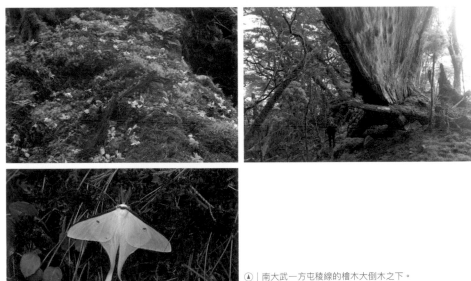

⊿｜南大武一方屯稜線的檜木大倒木之下。
⊾｜在苔蘚上的西施杜鵑落花。
⊲｜途中所見的長尾水青蛾（ *Actias ningpoana* ）。

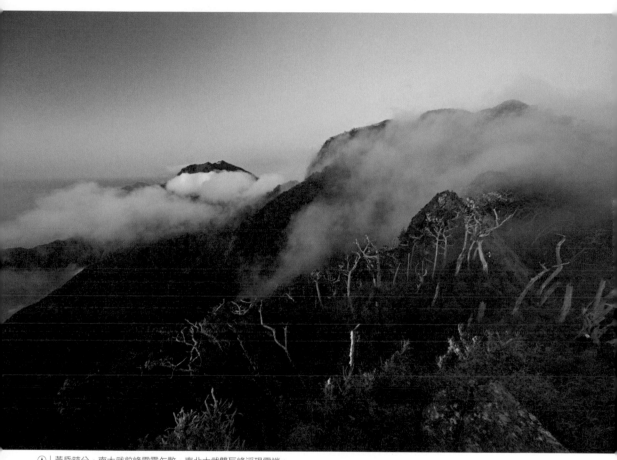

▲│黃昏時分，南大武前峰雲霧乍散，南北大武雙巨峰浮現雲端。

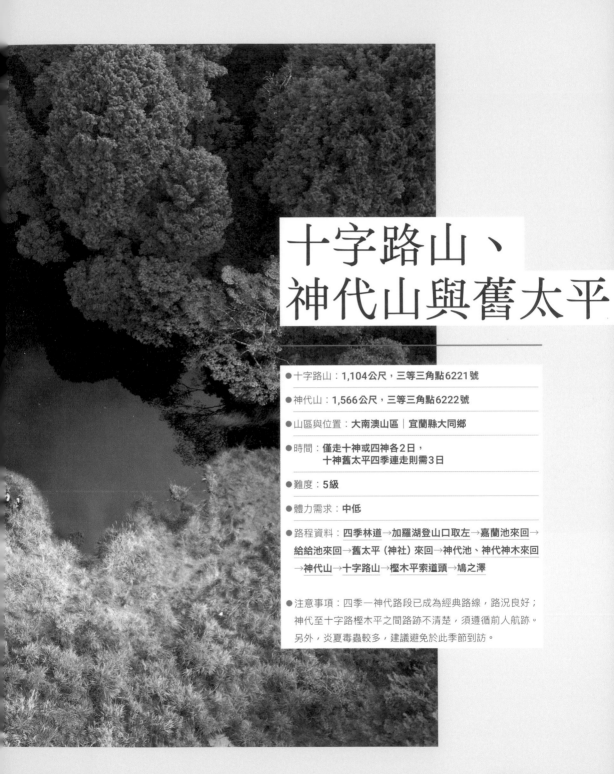

十字路山、
神代山與舊太平

- 十字路山：**1,104公尺，三等三角點6221號**

- 神代山：**1,566公尺，三等三角點6222號**

- 山區與位置：**大南澳山區｜宜蘭縣大同鄉**

- 時間：**僅走十神或四神各2日，**
 十神舊太平四季連走則需3日

- 難度：**5級**

- 體力需求：**中低**

- 路程資料：**四季林道→加羅湖登山口取左→嘉蘭池來回→**
 給給池來回→舊太平（神社）來回→神代池、神代神木來回
 →神代山→十字路山→樫木平索道頭→鳩之澤

- 注意事項：四季一神代路段已成為經典路線，路況良好；
 神代至十字路樫木平之間路跡不清楚，須遵循前人航跡。
 另外，炎夏毒蟲較多，建議避免於此季節到訪。

提到太平山，大家會想到的，都是以太平山莊為中心的森林遊樂區，這個從日本乃至於國民政府時期便風光無限，而且還是台灣歷來產量最高的林場，一直以森林步道、蹦蹦車和優美的山景聞名。甚至連三星山以東，原屬大元山林場的翠峰湖、台灣山毛櫸步道，也因為林場合併，交通連貫，成為大家心中融為一體的太平山風景線。

其實，日本人來到這個被泰雅族濁水溪頭群稱為「眠腦」的浩瀚雲霧森林時，最初砍伐的二十年，林場範圍是在多望溪西岸延伸到其南側的神代、加羅山山區，也包括了現在熱門的加羅湖區域。這是當時對太平山區的真正認定，現今我們則慣稱為「舊太平」。

舊太平林場的時代風華

日本政府控制附近的泰雅族後，從一九一七年起，在多望溪下游一帶，利用原始的修羅滑道和蘭陽溪管流的方式進行伐木作業，到後來運用類似八仙山林場的伏地索道模式，以及由堀田蘇彌太改良的索道連接山地鐵道系統，最後完成了以多望溪上游加羅山

北側的舊太平工作站為核心，所設立的複雜林鐵運輸系統。與從土場連接天送埤出平原、直抵羅東的山下林鐵連成一氣，也同時創造了林場浩繁的事業與羅東的繁榮。

當時，林鐵系統北起土場，經犛木平索道，沿著十字路—神代的稜線東側直達舊太平工作站，而後演變成複雜的索道與支線系統，最南抵達加羅山南側給里洛山一帶，東至白嶺溪東側的見晴一帶。全盛時期的舊太平工作站，除了宿舍、工作站，還有神社（今登山者稱為加羅山神社）、醫務站，甚至還設立了國小，好照顧當時上山工作的員工小孩。

可惜，舊太平山區在一九三七年開採始盡，日人又將重心轉移至多望溪東岸，工作站也

ⓐ │ 日本時期舊太平山的簡圖，出自《太平山登山の栞》。（宜蘭縣史館提供）

遷徙至現在的太平山莊所在地，舊太平鐵道系統大多拆除，舊太平從此逐漸被世人遺忘，甚至失去本來慣有的稱號。

二〇一〇年代，隨著先前探勘者的發掘腳步，舊太平工作站的面貌逐漸嶄露在世人面前，特別是舊太平神社（加羅山神社）的階梯與拜殿基台，更是吸引人們的目光。

由於距離加羅湖泊群登山路線不遠，就近從四季起登，過加羅湖登山口，轉進嘉平林道，陸續拜訪林道附近的嘉蘭池、給給池與舊太平遺跡群，續北上至神代池與神代神木後，下至留茂安的「四神湯」走法，如今已變得相當熱門。比起加羅湖泊群如今的人聲鼎沸，這趟包含隱密湖泊、殘存高大神木與舊林場史跡的深度之旅，或許更能讓人留下深刻回憶。

若再進一步，我個人非常推薦加碼一日行程。串聯這條神代山至十字路山稜線，並下至鳩之澤，號稱「十神縱走」的路線，如此可與舊太平遺跡以及路線更有所貼近。雖然神代山到十字路山的稜線路線較不清楚，但若能跟隨航跡，也不難通行。

十字路山附近可以找到大量當年樫木平索道的遺址。從索道頭遺址所在下望土場一帶，完全可以想像當年索道上纜車載運木頭，聚落工作繁忙的場景。由此沿著山徑下至鳩之澤，解放這幾日中級山蚊蚋聚集的瘴癘之氣，那種滿足感，應該難以用言語描述。

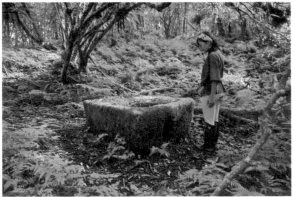

▲｜巨大的神代神木。

▶｜從樫木平索道頭看向多望溪畔土場，遙想當年索道繁忙串聯兩地場面。

◣｜樫木平索道頭旁的水泥遺構。

神代池的生態之祕

在這一帶山區活動的記憶中，最令我印象深刻的，不是高大的神代神木、亮麗開闊的加羅湖，或者是深邃神祕的給給池，也不是舊太平工作站和神社那令人驚訝的遺址規模，而是在林道一側，貌不驚人的神代池。

▼ 神代池畔金黃的泥炭苔，改變環境的能力驚人。

記得我第二次造訪湖岸，發現自己正走在一整片泥炭苔島嶼之上，那遍地金黃色、踏起來軟綿綿的腳感，一不小心還會讓整隻腳都陷入。當時的我才驚訝發現，神代池咖啡色的池水幾乎沒有生機，原因並非池水骯髒，而是來自於那些腳下看似不起眼的泥炭苔，甚至，讓周圍的人造柳杉林舒開、池水擴展，也都是它們所為。

泥炭苔俗稱水苔，是全世界上含碳量最高的生物，這類苔蘚能吸進比自己生物體重達五十倍以上的水分，不但是園藝上極重要的介質（可以做為乾水苔、泥炭培養土的原料），在溫寒帶環境也常因大片拓展領域而影響森林生態甚鉅，其累積的腐植層能快速碳化，累積成泥煤，爾後被蘇格蘭人用來作為薪材代替品，蒸煮造酒，因而釀成風味獨特、享譽世界的蘇格蘭威士忌。

想到泥炭苔可以清除茂密森林，形成廣大濕原的現象，再望向腳下這些不起眼的苔蘚，此刻正在我眼前上演著創造神代池的生態大戲……而這個以前在生態學課本中，或是遙遠的歐美森林裡所提到的酸沼，其實正就近在台灣山岳森林的一角發生著……

舊太平與我的記憶，不僅止於伐木、舊鐵道、人造林，更讓我的思緒與想像，拓展到廣袤無邊的地球生物多樣性與奧妙。

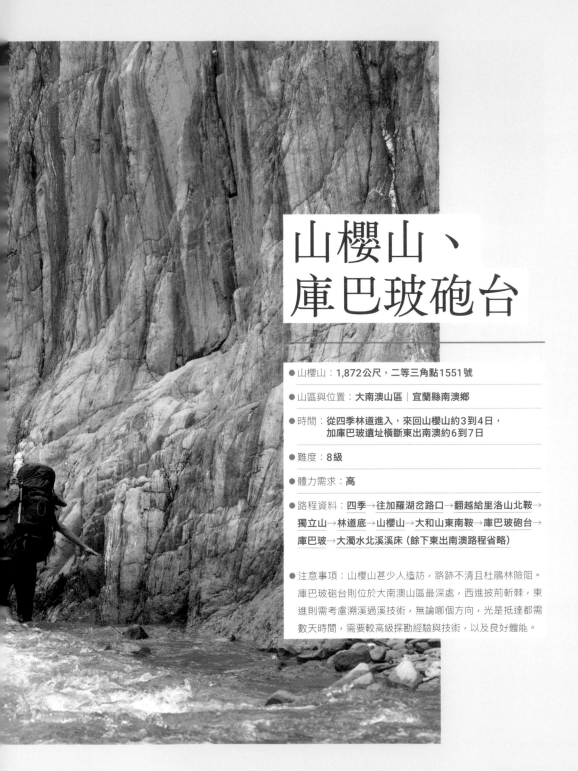

山櫻山、庫巴玻砲台

- 山櫻山：1,872公尺，二等三角點1551號

- 山區與位置：**大南澳山區｜宜蘭縣南澳鄉**

- 時間：**從四季林道進入，來回山櫻山約3到4日，加庫巴玻遺址橫斷東出南澳約6到7日**

- 難度：**8級**

- 體力需求：**高**

- 路程資料：**四季→往加羅湖岔路口→翻越給里洛山北鞍→獨立山→林道底→山櫻山→大和山東南鞍→庫巴玻砲台→庫巴玻→大濁水北溪溪床（餘下東出南澳路程省略）**

- 注意事項：山櫻山甚少人造訪，路跡不清且杜鵑林險阻。庫巴玻砲台則位於大南澳山區最深處，西進披荊斬棘，東進則需考慮溯溪過溪技術，無論哪個方向，光是抵達都需數天時間，需要較高級探勘經驗與技術，以及良好體能。

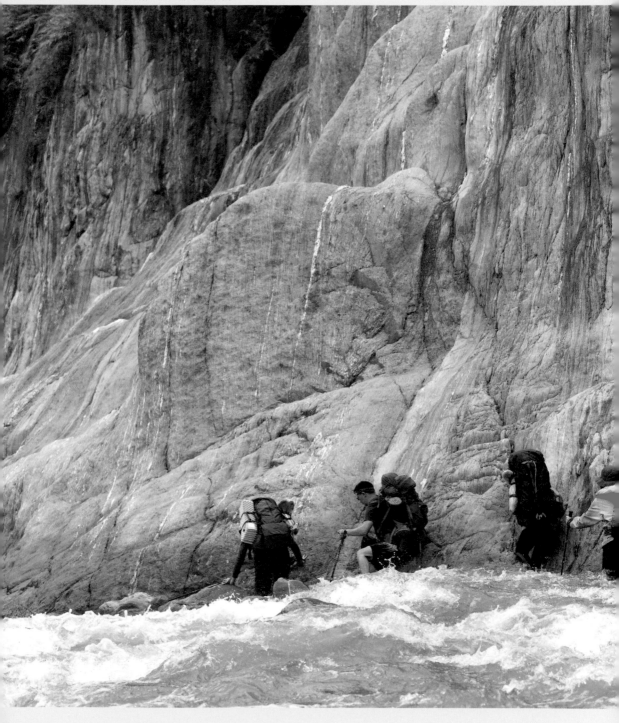

順溯大濁水北溪途中所攝，那年的溪水特別清澈。

打從很小的時候，我就非常喜歡看地圖。在那地圖因為資訊管制而顯得簡陋的年代，我會到書店去翻閱地圖以滿足好奇心。一次，當我翻到宜蘭縣時，注意到幾乎占全縣近半面積的南澳鄉，在蘇花公路和中橫宜蘭支線間有一片神祕區域，上頭沒有任何公路，等高線密密麻麻、溪流交錯，布滿有趣山名一堆意義不明的地名。看起來明明是無人荒野，為何有如此多的地名和山名？這些疑問引起小小內心無數好奇……

後來我才知道，這片山水曾經住著眾多南澳泰雅族，是許多歷史事件的舞台，也是莎韻故事的發生地，後來大南澳群被迫遷出，這裡成為**「台灣亞馬遜」**般的浩瀚原始山林。有關這片大南澳山水的故事，請見第二章「大南澳山區」篇。

更多年以後，我終於有機會帶著一群學生從西邊四季村進入，翻越重重山水，花了七日時間，走了一趟「四季—南澳」橫斷的行程。然而，這也只是大南澳山區眾多縱貫路線的其一走法，實際上還有太多精采山水遺址值得再次到訪，不過，那次遭遇超難纏的山櫻山、有如古文明宮殿遺跡般的庫巴玻砲台，以及

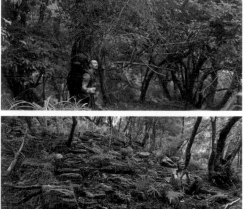

大濁水北溪大溪床所帶給我們的震撼，值得在此留下篇幅，記上一筆。

大南澳山區有三座以花命名的山岳：**清花山、石楠花山、山櫻山**，而本篇的主角山櫻山，在大南澳算不上突出，也稱不上有名氣的山岳，深入的難度應該也是三花之末——位於中央山脈給里洛山東伸、最後降至大濁水北與莫很溪匯流口整個支脈的中段。而庫巴玻原本是大濁水北溪北岸大和山南坡的一個南澳群部落，與西邊不遠處的大社舊金洋比鄰而居。

▲｜山櫻山下遇見山櫻花。
▼｜庫巴玻砲台與庫巴玻部落中的一段台階。

日本時期，比亞豪警備道的開鑿（莎韻之路正式名稱）曾經經過庫巴玻，並於部落上方一百多公尺處設有砲台以威嚇大濁水流域各部落，然而，在探勘者的眼中，庫巴玻的名氣卻始終不如同區的舊金洋、比亞豪、莫很砲台和流興社。

我們那次的「南澳橫斷」之行，打算從四季林道翻越中央山脈，循山櫻山稜東下，早訪庫巴玻砲台與部落，下抵大濁水北溪大溪床，再經莫很溪、布蕭丸溪、流興溪，上砲台山北稜出南澳南溪，預計用七日完成，以下是山櫻山庫巴玻段的記述。

杜鵑林裡的纏鬥地獄

經過了兩日苦悶的淋雨林道行，從四季林道底經山櫻山再下大濁水北溪，是整個一千三百公尺下降途中僅有的兩百五十公尺爬升。

這座擁有美麗名字的山頭讓我們吃足了苦頭。不僅僅是山北面的陡稜，而且在其前後兩百多公尺的山稜上，長滿了密密麻麻的杜鵑林，是探勘經驗中比芒草箭竹還要恐怖許多的「立體網狀結構」。

這裡的杜鵑可不比玉里山、大里仙山那樣高大美麗。在我爬過的中級山中，山櫻山杜鵑林通行的困難程度，大概只有方屯山更勝一籌。相對其他山區低矮的杜鵑，此處杜鵑枝幹糾纏複雜度更高，我們匍匐在本身便陡峭得誇張的稜線上，而且越接近山頂就越陡越密，一路幾乎無法砍和鑽，人又常常卡在杜鵑和各種刺藤纏繞的灌叢之中，像被大地妖怪的觸手束縛得

▲｜山櫻山頂的氤氳森林。

進退維谷。更慘的是，底下是懸空或濕爛不穩的土層，不時傾瀉的大雨讓我們在纏鬥中又全身濕透。

十八人的大隊伍在這樣高難度、超耗力的「披荊斬棘」中用盡氣力，進度奇慢。等全隊抵達仍然被杜鵑掛滿的山櫻山頂時，已經是向晚時分。此時雨勢暫歇，斜陽透射入密林枝椏間，山櫻山頂完全無展望。我們因為山櫻山噩夢導致進度延誤，山櫻南稜仍未完全擺脫魔鬼密林，最終，大夥在找不到適合營地的絕望情緒中，各自尋覓可以暫窩之處，度過急迫宿營的一夜。

隔日是個萬里無雲的好天氣，林相也開始變得高大舒緩了起來，遠方的南湖山塊還現身相迎。下坡沿途出現豪華大展望，東方莫很溪流域無盡的山稜綠海，就這樣大方展現在我們眼前。

有時探勘最讓人難忘的是前一秒才遭受地獄般的苦楚，下一刻就讓人來到令人全身酥麻的天堂。一路無險無阻下到一二○○公尺，大和山西南類老年期溪谷上游狹長的鞍部，是一片乾燥美麗的楓香林。大濁水北中游有廣大的人造楓香林，推測是一九五○至六

○年遷村年代，政府造林的成果，如今依舊在這個蠻荒山林的冬季閃耀著火紅熱情。

宛若古文明遺跡的壕溝砲台

從鞍部沿等高線切向大和山東南稜，舊遺跡逐漸出現，先是出現一些疊石駁坎，不久，聽到前方隊友的驚呼，我們看到了一個深達一點七公尺，由工整疊石堆砌著周邊，有著明顯槍眼的圓形砲坑。從砲坑出去，是一條沿山坡下降，兩邊依然有堅實疊石駁坎、長長的大壕溝，延伸數十公尺後，另一條同樣規模的壕溝來會，而這條壕溝則又來自一個同規模，但更完整、漂亮的砲坑。

兩條壕溝相會後變得更深、更具規模，點出口則用精緻的石塊堆出兩片高過兩公尺的石牆，看起來很像是古文明的城堡遺跡。來到此處，我們才驚見眼前方是個寬大平坦異常的砲台基地，足足有好幾個籃球場大，周圍用工整的矮疊石圍起來，圍牆西側又有一複雜的台階或城牆結構。平台的邊緣可以望向大濁水北溪大溪床的一角，還有對面的馬望峰大崩

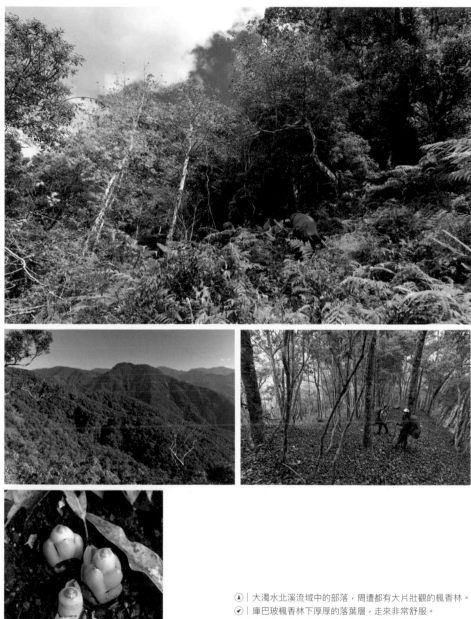

Ⓐ｜大濁水北溪流域中的部落，周遭都有大片壯觀的楓香林。
Ⓒ｜庫巴玻楓香林下厚厚的落葉層，走來非常舒服。
Ⓑ｜山櫻山南稜展望處，後方為銘山與銅山山列。
Ⓓ｜台灣奴草。

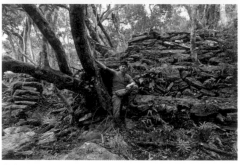

▲ | 庫巴玻的酒瓶與砲彈殼。
▶ | 庫巴玻砲台中，完整的圓形砲坑與連通的壕溝。
▼ | 庫巴玻砲台大門的三層石疊駁坎，以及入口的石階和護緣。

壁，浩大的規模讓所有人驚嘆不已！大家在這裡探險、拍照、撿酒瓶、撿砲殼……簡直玩瘋了。

砲陣地朝溪谷方向其實是石疊堆積出來的高台，正門口是連續三層高各一點八公尺的疊石駁坎，基台中開出兩公尺寬的石階道，兩側有工整石砌護緣。整個砲陣地入口由下望上去氣派非凡，根本是個中小型宮殿的規模。

而繼續由此下行，竟有無止無盡的階梯！有些地方依然還看得到階梯的石造護緣，這樣彎彎曲曲的石階連下將近一百多公尺落差，最後消失在一片刺柄碗蕨茂盛生長的平台。這裡就是曾經的庫巴玻社所在，出現更多規模較小且一樣精緻的平台與駁坎。時間不夠，只能猜測，其中一處應該就是庫巴玻駐在所遺址吧！

我們著實難以想像，在這蠻荒山水中，當年曾是大南澳群部落的最核心，如今則成了最深遠的一二○○公尺大和山南坡，而其壯觀、保存良好的砲台遺址，宏大與精緻程度，甚至超越了我所見過的大多數山區砲台遺址。

遙想七、八十年前，這裡是日警戒備控管、南澳

▲｜馬望峰大崩壁與其下大濁水北溪側的沖積扇。

泰雅馳騁與生活的場域。那些遠渡重洋、深入重山的日警到底在想什麼？庫巴玻的南澳人又怎麼看待這些控制威嚇他們的巨大砲台？如今，這裡一切歸為平靜，遺跡雖然在，但人去山空，一切已杳，大夥在發現遺址的高亢情緒裡，似乎又帶些感慨與想念。

行程繼續進行著，後來難得水清的大濁水北溪、如飛機場的大溪床、莫很溪溯行、好漢坡的纏鬥與老獵人Dolas獵寮依舊精采，那是另外的故事了。

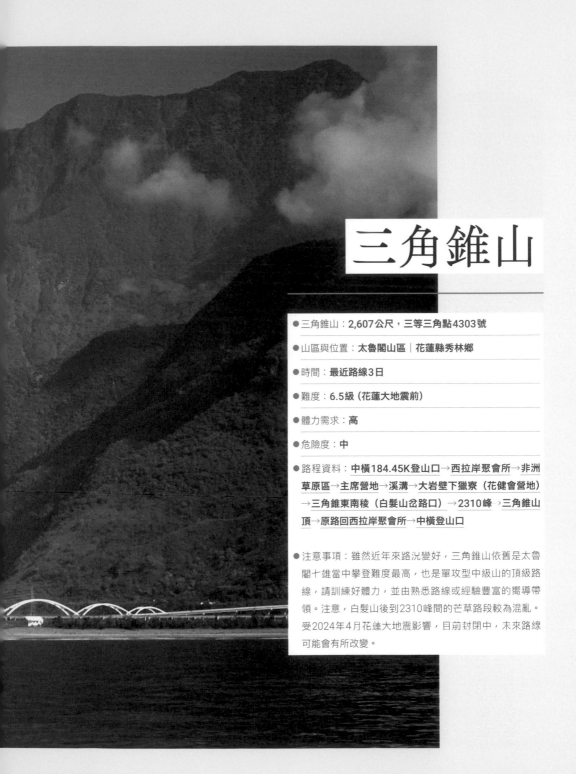

三角錐山

- 三角錐山：**2,607公尺，三等三角點4303號**

- 山區與位置：**太魯閣山區｜花蓮縣秀林鄉**

- 時間：**最近路線3日**

- 難度：**6.5級（花蓮大地震前）**

- 體力需求：**高**

- 危險度：**中**

- 路程資料：**中橫184.45K登山口→西拉岸聚會所→非洲草原區→主席營地→溪溝→大岩壁下獵寮（花健會營地）→三角錐東南稜（白髮山岔路口）→2310峰→三角錐山頂→原路回西拉岸聚會所→中橫登山口**

- 注意事項：雖然近年來路況變好，三角錐山依舊是太魯閣十雄當中攀登難度最高，也是單攻型中級山的頂級路線，請訓練好體力，並由熟悉路線或經驗豐富的嚮導帶領。注意，白髮山後到2310峰間的芒草路段較為混亂。受2024年4月花連大地震影響，目前封閉中，未來路線可能會有所改變。

⊙ | 從海上看三角錐山拔地而起的帝王尊容。

「中級山中的帝王」，這樣形容三角錐山絕對不是誇大之詞。

在號稱高山王國的台灣，二六〇七公尺的海拔只能算是中上高度，但若考量到山岳氣勢和山體大小，那麼三角錐山絕對名列前茅，甚至可說絕無僅有。

三角錐山是上帝在台灣山岳創作中最震懾人的藝術品，整座山有一半以上由古老堅硬的大理石與片麻岩構成，百萬年來地殼抬升，再經過立霧溪、荖西溪與砂卡礑溪三方迅猛犀利的雕刻，形成由二子山來的北稜、白髮山東南稜、大斷崖山西南稜剛銳如刃的三稜，加上向東北降至砂卡礑上源的大支稜，全體四稜斜垂如刃，從各方向看皆呈完美的角錐體、天然的金字塔狀巨峰，也因此，自日本時期即命名為「三錐山」。名聞中外的太魯閣峽谷，就是三角錐山南麓立霧溪切割侵蝕的奇偉面容。

由於三角錐山包含四稜整體的山體太大，身處就近的太魯閣峽谷反而無法領略其偉岸。不過，如果你站遠一點，在中央山脈南湖以至奇萊，就很難不注意這個日出東方之處，浮出於白霧之上的巨大角錐，與

▲ 錐麓古道第一斷崖路段。
▼ 海鼠山南側看三角錐西南稜，基點峰是在此圖中看來最高峰的左側尖峰。

立霧溪南岸尖峭的塔山互爭雄長。

如果你在晴朗的天氣從台鐵北迴線、九號公路跨越立霧溪大橋，或者是新城地區等地點往西望去，特別是清晨時分，當旭日耀眼的金黃照耀三角錐整體，你一定會由衷讚嘆這座山的宏偉。如果你攀登附近的山，無論是走在海鼠山的「刺柄碗蕨」原野，或是清水大山的砂卡礑林道沿途，都更可以領略金字塔山體的崢嶸。

再提供一個更加了不起的角度，那就是乾脆出海——在太平洋波瀾與鯨豚嬉遊的前景下，三角錐山挺

立於地平線上，視覺的震撼一覽無遺，保證讓你與數百年前航行至此的人們一樣滿心讚嘆，驚呼福爾摩沙之美。

數百年前，太魯閣族從奇萊北峰另一面翻越而來，領域逐漸擴展至立霧溪流域，同時也在三角錐南側山腳建立起巴達岡、西拉岸等部落。這些位在中高位舊河階面的部落就像是香格里拉祕境，隱藏在群山中，與世無爭。直到一九一四年，日本人發動「太魯閣戰爭」，企圖用一勞永逸的方式，降伏藏在立霧溪這些中級巨峰間的神祕太魯閣族。

日本人在征伐期間，邊打邊修築的軍用道路，就是後來合歡越嶺道的前身。當年開路遭遇最大的地形難關，就在三角錐山西南稜面臨立霧溪的錐麓斷崖，最早的路線，是從巴達岡斜仰直上三角錐西南稜上的大斷崖山（又名錐麓山）。戰爭後又經過兩次改道修築，最後由臺灣總督府警務課勤務警部梅澤柾，硬是直接在第一、第二斷崖的千尺峭壁上攔腰鑿出半公尺寬的道路。後來的錐麓古道大斷崖已是遊人如織，倏忽百年，壯麗依舊，不由讓人感嘆當年開路之艱難。

▲ | 三角錐基點。

▲ | 山頂瞭望台二樓的方向測量桌。

▲ | 西拉岸聚會所上方的刺柄碗蕨原野，眾人在此歇息，畫面像極了野戰部隊。

一九六○年中橫公路通車，太魯閣峽谷段依日本時代末期的產金道路改建，而燕子洞、錐麓斷崖、九曲洞等美景也釋出於一般遊客面前，更將太魯閣峽谷的雄偉推向國際，不過，這偉大地形的主體——三角錐山反而沒沒無聞。

攀登三角錐山得從海拔不到一百公尺處起登，直至二六○七公尺頂巔，總落差超過兩千五百公尺，也是單攻型中級山的天花板，且無論是路況或匱乏的水源，都是這條路線的巨大挑戰。

攀登起點在寧安橋一處極隱密的峭壁石階口，經過宛如失樂園般的西拉岸，就得開始急速上攀，你會很快遇到由整片刺柄碗蕨蔓生形成的蠻荒原野，看來有

如侏羅紀場景，而往後依舊是無限上攀陡坡。過白髮山岔路後，無止境芒草稜線的艱辛挑戰才開始，且還有非常漫長的上升路等著你；當踏上軟綿綿的松針陡坡時，這帝王之錐的尖頂與廢棄雙層瞭望台，已然不遠。

我成功攀登三角錐山已經是多年前的事情了，而且在此之前，已有兩次撤退經驗，反而是在第三次，帶著一群不知中級山險惡的社大學生糊里糊塗登頂。前兩次編制人數少的菁英隊，都因不耐模糊路跡與燠熱氣候而萌生退意。

後因為花東山友的努力，三角錐山路線也不再如早期那般荒莽艱困，登臨者日眾，而更艱難卻更壯麗的西南稜與北稜也陸續被走通。二○二四年四月三日，花蓮外海發生大地震，對太魯閣山區地貌造成巨大改變，三角錐山路線目前狀況不明，未來園區放行後，路線很有可能改變，至少目前肉眼即可見山體西南稜的大片崩山。但無損三角錐山冷峻帝王般的氣場，依舊帶著亙古的魔力，注定要讓凡人仰望其高，讓登山者伏地膜拜、俯首稱臣。

私心亂想，也許十六世紀時，那個令葡萄牙人驚嘆於福爾摩沙之美的位置，就位在花蓮東北外海之上，否則他們就是還沒看到更宏大的台灣。清水斷崖、太魯閣峽谷這一帶的雄偉山岳，就像與太平洋發生過一場驚人的撞擊，瞬間凝固成不動的巨浪，從此永遠矗立在那裡，面對浩瀚大海，成為世界級的自然奇觀。視界所及，臨海的清水大山，與自太魯閣峽谷聳立的巨型金字塔三角錐山，已然成為畫面中最無法忽視的兩位帝后。

白葉山 1940M
沙婆礑山 1120M
七腳川山 1347M
加禮山 2143M
南峰 2438M
樂山 2302M
北江尼山 2658M
南湖大山 2103M
加禮宛尾山 2563M
帕托魯山 1380M
偉人道霧山 3103M
立霧主山 2967M
東姊股山 2430M
姊股山 2680M
塔山 2490M
托莫灣山 1804M
新城山 1475M
丹錐山 1404M
大斷崖 1673M
中央尖山 3705M
中央尖東峰 3588M
三角錐山 2607M
白髮山 2655M
北三子山 1264M
立霧山 1274M
千里眼山 1624M
曙星山 2504M
清水大山 2408M
右林望山 1449M

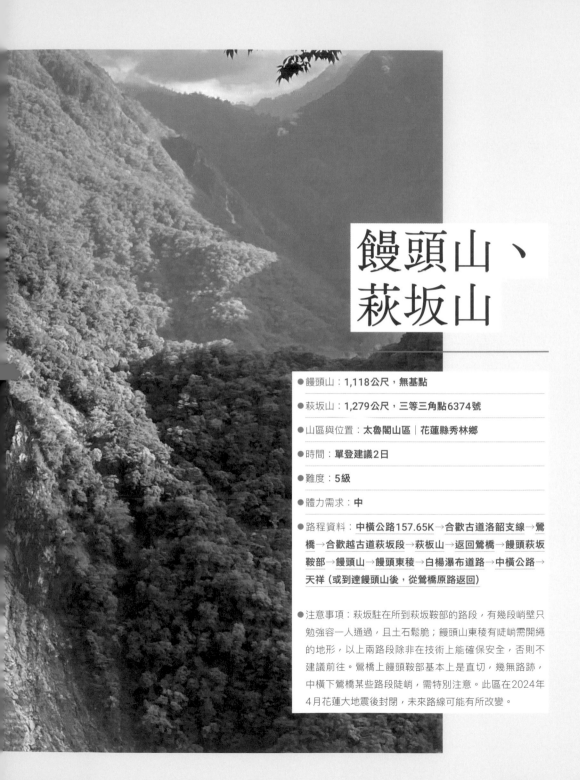

饅頭山、萩坂山

- 饅頭山：1,118公尺，無基點

- 萩坂山：1,279公尺，三等三角點6374號

- 山區與位置：**太魯閣山區**｜**花蓮縣秀林鄉**

- 時間：**單登建議2日**

- 難度：**5級**

- 體力需求：**中**

- 路程資料：**中橫公路157.65K→合歡古道洛韶支線→鶯橋→合歡越古道萩坂段→萩坂山→返回鶯橋→饅頭萩坂鞍部→饅頭山→饅頭東稜→白楊瀑布道路→中橫公路→天祥（或到達饅頭山後，從鶯橋原路返回）**

- 注意事項：萩坂駐在所到萩坂鞍部的路段，有幾段峭壁只勉強容一人通過，且土石鬆脆；饅頭山東稜有陡峭需開繩的地形，以上兩路段除非在技術上能確保安全，否則不建議前往。鶯橋上饅頭鞍部基本上是直切，幾無路跡，中橫下鶯橋某些路段陡峭，需特別注意。此區在2024年4月花蓮大地震後封閉，未來路線可能有所改變。

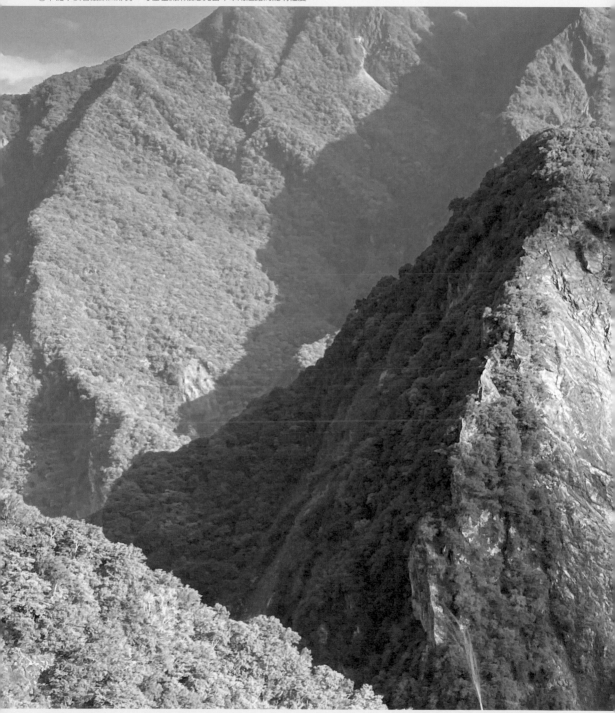
▼｜從中橫看饅頭山形勢，可在左側東稜想見當年軍用道路的陡峭程度。

無倫你從天祥、錐麓古道第二斷崖段、海鼠山區，或是從豁然亭附近的中橫公路上，都可以看到這個山頂寬圓，除了西側以外，幾乎三面絕壁，形態上名符其實的「饅頭」。

饅頭山雖不高，但險要的氣勢令人一眼難忘。饅頭山是畢祿山附近的中央山脈東出鋸山—羊頭山支脈的最後一座孤峰，這個支脈又以岩峰多如鋸子聞名，特別是饅頭山西側的萩[7]坂連峰，從中橫公路以西將近十餘座山頭，其間不乏斷稜危崖，通行困難，同時，這條稜也是立霧溪主流與瓦黑爾溪的分水嶺。

時光回到一百多年前的一九一四年，對當時的立霧溪流域來說，正是風雲變色的一年。時任臺灣總督的佐久間左馬太，在執行「五年理蕃計畫」的最後一年，發動了「太魯閣戰爭」這場有人號稱島內有史以來最大的戰爭，動用近三萬名軍、警與民間人力，以優勢武力輾壓世居立霧溪與木瓜溪流域，當時戰鬥人數僅三千的內太魯閣人。

從五月下旬，總督在合歡山總部下達攻擊命令開始，僅僅一個月，由合歡山、霧社方向多路西進的多

7｜今人許多紀錄與資料都將「萩坂山」寫爲「荻坂山」。多數日本時代地圖都寫爲「萩坂」，最早可見於一九三五年（昭和十）的陸測五萬分一地圖，與一九二九年的台北一中登山文章中。內政部經建一與三版也都寫作「萩坂」。早期出版僅少數有「荻坂」，推測應爲誤植或排版錯誤。若以字義推斷，「萩」比較可能出現在此山之周邊。

路軍隊，便在西歐拉卡夫尼南側溪邊建立戰時司令部，延伸擴大打擊附近多個部落，並在慘烈的「古白楊戰役」之後，於六月二十三日攻占饅頭山制高點，建立砲台，至此，內太魯閣核心山區的重要部落全在日軍射程範圍內。

饅頭、萩坂山一帶，儘管處處是溪谷深切峭壁，稜上地勢險峻又複雜，然而，接下來兩代的日本古道卻相鄰而不相接的平行通過（請見第二章「太魯閣山區」篇）。

太魯閣戰爭期間，日本人邊打邊建的軍用道路，由南側立霧溪畔沿等高線緩上，至萩坂—饅頭最低鞍建立軍營，後沿稜上饅頭山建砲台，再由饅頭山暴力直下東稜至兩溪匯流口後，接至塔比拉（現在的天祥）。其中饅頭東稜八百公尺距離內的垂直落差六百公尺，處處棧橋危崖，實在太過陡峭，不方便運送貨物與執行公務。戰後一九一六年底，便另開設「塔比拉至西歐拉卡夫尼」道路，路線改從塔比拉起，沿著立霧、瓦黑爾溪北側岩壁，於饅頭山北方架設「鶯橋」越過瓦黑爾溪至南岸，由此漸次拔升高度至鋸齒連峰

中一二五〇鞍部的「萩坂峠」，繞至稜線南側至西歐拉卡夫尼。這萩坂鞍部前的新「萩坂道路」雖不如饅頭東稜誇張，但也是後來整段合歡越嶺道路有名的急升路段，是當時「太魯閣三大試煉所」的最後一段挑戰。

從中橫公路豁然亭附近的一五七點六五K下切短陡稜，會接上一段合歡越嶺古道的洛韶支線。在離溪五十公尺左右處，即可見到一九二一年建成的鶯橋，北側橋頭上方則有廢棄的西奇良駐在所遺跡。鶯橋身幾乎只剩鐵索孤懸，橋柱上的「鶯橋」與「大正十年

▲｜此圖可看出萩坂道路陡峭程度，不愧為當年合歡越三大挑戰。

▼｜百年鶯橋南側橋柱。

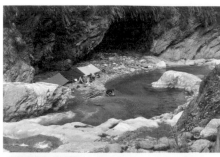

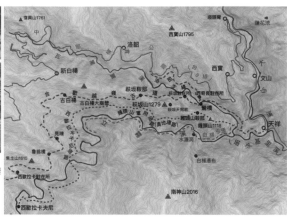

三月」，訴盡了經歷百年的滄桑。鶯橋下的瓦黑爾溪谷石白水綠，如果於深秋紅葉時節來訪，更是美如仙境，適合紮營再各自單攻萩坂和饅頭山。

橋南側可接上萩坂道路路基，由此緩升接上一短稜，在海拔九百公尺轉折處，利用稜線往南接上萩坂東稜，再上登萩坂山，這條主稜上多怪石突岩，其中一插天奇岩被我們稱為「萩坂天狗岩」，氣勢不輸近年大大有名的海鼠山天狗岩。

回到古道續西行，不久可抵達萩坂駐在所遺址。

其實，這一帶的遺跡甚多，基本上就是當年西奇良社的範圍。駐在所後方除了一些崩塌較危險，古道路況其實維持得蠻好，其中一段可展望無明山和整個瓦黑爾溪谷的路段，比擬作「小錐麓」也不為過。萩坂鞍部是個寧靜的所在，仍可見當年涼亭基台遺跡。之後路段被無法通過的「古白楊大斷崖」截斷，成為整個合歡越最令人遺憾的路段了。

由鶯橋南側橋頭仰攻饅頭山，雖然路跡不清且陡峭，但通行尚不算困難。饅頭西鞍是個狹長的緩稜，其上疊石遺跡處處，從舊照片也可以看出是當年戰爭

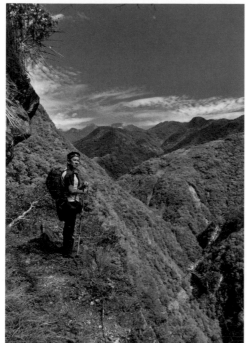

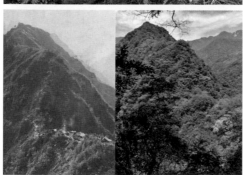

時是軍營駐紮之處，鞍部往西的軍用古道也尚可通行。饅頭山頂平坦無展望，只有個台電埋設的測量點。如果你要體驗當年軍用道路有多險，最好準備繩索裝備和相應的技術，那直達白楊步道的六百公尺落差，絕對讓你驚詫於當年部隊通過所面臨的險惡。

極有個性的萩坂稜與饅頭山、殘破鶯橋、美麗的瓦黑爾溪，還有兩條百年古道的世紀風華，都沉睡在如今靜謐的內太魯閣重山中，等你進入探訪。

⊿｜萩坂道路有一處展望良好的峭壁，可稱「小錐麓」，後方可見無明山。
⊙｜在饅頭山軍用道路上偶遇藍腹鷴。
◁｜今昔對比：由饅頭山西稜看軍營曾經駐紮的饅頭萩坂鞍。（左圖出自《大政參年太魯閣蕃討伐軍隊紀念》／國立臺灣圖書館提供）

嵐山工作站、
榮山

- 榮山：2,383公尺，二等三角點1456號

- 嵐山工作站：約1,950公尺

- 山區與位置：太魯閣山區｜花蓮縣秀林鄉

- 時間：最近路線6到7日（含上登帕托魯山、北下岳王亭）

- 難度：8級

- 體力需求：高

- 危險度：中高

- 路程資料（嵐山工作站—帕托魯）：**水源登山口→扎年工作站（1號索道頭）→嵐山南峰北稜越嶺→研海29林班軌道→3號索道頭（舊嵐山分場）→1、2號隧道→峭壁木棧鐵軌→翻越3號隧道（籠翠隧道）→嵐山工作站→榮山瞭望台→帕托魯山頂→研海林道上線12K→（中途細節參照百岳奇萊東稜路線）→岳王亭**

- 注意事項：嵐山工作站深藏山中，大致有從榕樹村經白葉山七腳川的南線，和水源經嵐山南峰接3號索道頭的路線。雖然近年到訪者日多，但都是深遠的非傳統路線，地勢陡峭、路況並非一般百岳，且鐵軌路段年久失修、危險性高，後者經過鐵道路段較多，地形也更險峻，須具備足夠體能，並與有經驗山友同行，謹慎安排計畫前往。2024年4月花蓮大地震可能會導致造訪嵐山工作站的路線有所改變。

由花蓮市區西望，白葉山、七腳川山、嵐山、砂婆礑山如巨人陣列的山群，日夜看望著奇萊平原這麼多年來、迅速得難以理解的變遷。然而，這兒有一條鐵索，從平原盡頭的山腳下拉起，跨越巨人之肩，接上身後神祕廣大的軌道系統。在那裡，鐵道在更高大、複雜的群山一路迂迴穿梭，最終抵達如天際般遙遠的帕托魯山腹。

這條神奇又隱密的通天之路，就叫作「嵐山森林鐵道」，它曾經繁華擾攘，是早年奇萊東稜下山主要路線，如今早已停止運轉，荒廢了三十多年。靜靜躺在被摧殘過後的山林間，日漸模糊。

現名嵐山森林鐵道的前身，在日本時代末期由南邦林業株式會社開發，並於一九四五年啟用，旋即因日本戰敗撤離，後交由國民政府林業單位接手，前期

規劃隸屬太魯閣林場範圍。

一九五〇至六〇年代，為擴大運輸與產能，林產管理局將原本單索五段索道系統改線為更巨大的三段雙索道系統，林鐵部分則打穿籠翠隧道，正式進入木瓜溪流域一側，並在榮山南稜一側成立嵐山工作站，取代原來較侷促的嵐山分場。林鐵最深處抵達帕托魯山西側山腰處。現今看到的大多數鐵道和索道遺跡，多是五〇年代後的建設。在那個五分車和索道纜車呼嘯往來峭壁與叢林的年代，攀登奇萊東稜的登山客常常借用山地鐵道運輸作為交通工具，運氣好的話，早上還在百岳帕托魯山上，晚上即可抵達花蓮市區，這景象一直延續到一九八七年森林鐵道廢棄為止。

嵐山工作站則是整個嵐山林鐵系統的行政中心，當年整個林鐵系統的工作人員於此落腳和辦公，地位

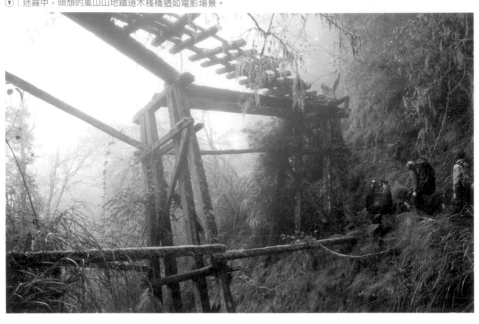

▼｜迷霧中，傾頹的嵐山山地鐵道木棧橋猶如電影場景。

就好像另外兩大東部林鐵──哈崙山地鐵道的哈崙工作站、林田山鐵道的林田山工作站位於山下，也因交通便利而被完整保留下來，成為知名觀光景點。哈崙和嵐山工作站卻因地處深山而被完全棄置。那偌大如林田山工作站的規模被整座置入深山，就像被遺忘在迷霧間的虛幻城市般。

在一九八○年代政策逐步減少伐木後，山地鐵道上的作業人員陸續停工，最後於一九八八年底前全部撤離，徒留空蕩蕩的空屋荒城。在這裡，時間好像永遠凝結靜止在最後一位人員離開的一刹那，被保存了下來。

近十年來，這個身處深山的瑰寶逐漸為外界所知悉，越來越多的登山客從不同路線前進探索嵐山，林務局也啟動計畫重新探勘、整理嵐山山地鐵道，並出版相關書籍與紀錄片，揭開這個充滿歷史印記卻一度被遺忘的林鐵系統神祕面紗。

驚喜不斷的鐵軌、棧橋、隧道探險

我有幸在嵐山熱潮出現前的二○一二年探勘嵐山

工作站，那次探訪，捨棄了當年較流行、從榕樹村登上白葉山、七腳川山直指嵐山工作站的路線，選擇了一條山界已經十多年沒人走過，從三號索道頭到籠翠隧道間的鐵道──這一段當時只找到一九九七年興大法商留下的紀錄，在荒廢十多年後，未知程度令人擔憂。

但結果證明，這段鐵道的探勘收穫意外豐碩，精采程度不亞於嵐山工作站本身。現在回想，很慶幸在它崩毀到不可辨識前，記錄下頹圮中但又令人激賞的身影。

從海拔僅一百餘公尺的花蓮水源地啟登，到海拔七五〇公尺處的扎年工作站（新二號索道著點與一號索道頭所在），可見五分車頭與鐵軌遺跡。然後在努力爬升過一五〇〇營地後，迎向陡峭如壁的嵐山南峰東面，翻越南峰下至西側一八〇〇公尺等高線，是一段更早期建構的較窄鐵軌（現稱為研海二九林班軌道），循此轉進銜接七腳川山東側一八九〇小鞍，就是嵐山地鐵道三段索道頂點──三號索道工作站與索道發送點，這裡也是一九五六年新三段索道完工前，林場核心（嵐山分站）所在，甚至傳說中的佐倉國校嵐山分校也位於此處。

我們在此探索屋舍，茅草海中遺留軌道上的客車車廂，

◑ ｜三號索道頭破落的客車車廂。

◑ ｜三號索道頭後的鐵道上，北望三棧溪流域與高大的豬股山、人道山，後方則為三角錐山與清水大山。

睡在如巨大鳥居般的索道頭下，欣賞花蓮百萬夜景和太平洋燦爛日出……九年後的二○二一年初，巨大索道頭整個倒塌，這樣的絕景從此只能在夢裡相見了。

那次最精采的探索，就屬於七腳川山東側的鐵軌路段，有長度超過五十公尺的大型鐵路檜木架橋，堅固的結構架設在深度超過二十公尺的溪谷之上，畫出完美弧線；也有橫越如錐麓古道的大理石峭壁路段，氣勢雄渾。途經的一號隧道小巧可愛，以及因為崩塌

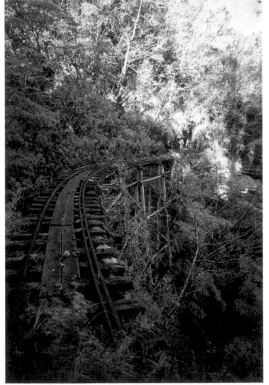

而最讓我們擔心無法通過的二號隧道，最後則是柳暗花明似的讓我們從過度崩塌的洞口爬出，過程猶如從地心竄出，進入另一片純綠柳杉林包圍，有水源又適合來頓午餐的靜謐小天地。

緊接著，來到那一天最精采的一幕，在一片真正垂直的大理石峭壁上，鐵道橋如寶劍般硬是橫向刺入峭壁彼端。這段鐵道橋的前半截，居然只靠一根高度超過二十公尺的木柱支撐在岩壁上，險要的景象，猶

▲｜從二號隧道的崩塌口攀爬出來。
▼｜壯觀的檜木棧橋在荒廢二十年後仍然屹立不搖。

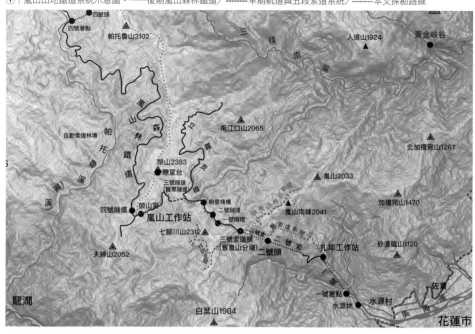

▼｜嵐山山地鐵道系統示意圖。——後期嵐山森林鐵道／-------早期軌道與五段索道系統／-------本文探勘路線

四號頭
四號著點
帕托魯山3102
自動索道林場
帕托魯溪
嵐山森林鐵道
南江口山2065
立霧溪
榮山2383
瞭望台
三號隧道（籠翠隧道）
四號隧道
榮山站
二號隧道
一號隧道
嵐山工作站
七腳川山2312
三號索道站（舊嵐山分場）
二號頭
夫婦山2052
白菜山1984
龍澗
三棱南溪
人道山1924
黃金峽谷
北加禮宛山1267
嵐山2033
加禮宛山1470
嵐山南峰2041
扎年工作站
砂婆礑山1120
一號著點
水源地
水源村
佐倉
花蓮市

如華山危崖上的石鑿步道。讚嘆這種工程的驚險嚴峻之餘，大家也顧不得面子，在心臟撲通亂跳和驚恐中，用最難看的姿勢匍匐通過。

鎖在時光寶盒裡的嵐山工作站

要再過一日，翻越已坍塌的籠翠隧道上的七腳川北鞍和一段鐵軌，歷經五日歷險，才會抵達夢想中的嵐山工作站。

剛到工作站時，整群建築籠罩在大霧中，猶如迷霧鬼城，廢墟屋舍分散在當時還和樓高一般的芒草世界中，我們摸索著下階梯，找到了第一宿舍間——是

▽｜著名的「裸女圖」宿舍，可知當年山上生活的苦悶。
◁｜暗處驚見日本寫真女星安格妮絲·林海報。

那間貼滿「裸女圖」海報的著名宿舍，這裡有完整的寢室、齊全家具與乾淨水源。趁著大夥煮飯燒菜，我則任性地趁著夜色逐漸降臨前，在猶如時光寶盒的屋舍間探險。

其他多間宿舍與主任室有更多值得探索之物，屋舍中的所有物品都深深吸引著我：完好的家具、散亂的文件、攤開的被褥、晾曬多年的衣物，還有當年的神怪香豔小說、一九七三年的香車美人月曆。在一間黑暗寢室的門板後，一張懸吊的紙片引起我注意，用閃光燈試拍，赫然發現一身清涼的辣妹！雖然照片明顯褪色，但還是可以感覺到那豔陽沙灘上暖暖的陽光和鹹鹹的海風。這是六〇年代日本知名寫真女星，日籍夏威夷人——安格妮絲·林，孤零零地被遺忘在此已經二十多年了。

位居鐵道另一側上方的工作站辦公室，更是一大寶庫。多得數不清的文件，鎮著玻璃、放著獎狀名片與照片的辦公桌、工作人員的木質名牌、算盤、打字機、油印機、煤油燈、各式印章、豪華壁爐和玄關最著名的蔣公畫像。我真的猶如進入了凍結的時光寶盒

▲｜辦公室遺留的文物與標語，彷彿讓人回到從前的時光。

▲｜當年放了滿滿文件的檔案室，如今已被清除下山。

▼｜嵐山工作站之夜，我們好像都成了當年的林班工人。

中。聽說，後來林務局整理移除了大多數的檔案和重要資料，許多物件從此再也看不到，我再次感受到「早起的鳥兒有蟲吃」的奧義，但先到者得先經歷探勘的不確定與艱辛，也是相對付出的代價。

離開工作站，從四號隧道口棄鐵道上東北稜攀登榮山。榮山瞭望台全由木頭構成，設計精巧，保存良好，一樓有臥鋪和小巧可愛的廁所，二樓則是有瞭望監測功能的小工作室。由榮山再經一日攀登衝破雲海之端，抵達百岳帕托魯，站在帕托魯那著名巨石之巔，望向一望無際雲海，回想這幾天在山地鐵道各種光明或黑暗的奇遇，不禁十分感慨。

思緒再次進入「裸女圖」宿舍旁的飯廳晚間時光——質地紮實的圓桌、木凳，還有從蒸氣散逸的飯菜香，讓我以為自己才剛從山林中下工，回來用飯。

飯後大夥嗑瓜子、喝茶飲酒抬槓，明亮的營燈和舒適的木板牆空間，讓這場圍爐顯得溫暖舒服，那段酒酣耳熱的模糊記憶中，我覺得我們既像從前在此生活的林班工人，又像梵谷〈食薯者〉畫作中，那些微光中手沾食物香氣的樸拙村民。還有那晚入睡完整如新的榻榻米，竟是難得一夜好眠。

這整個晚上不似在遺世獨立的荒山廢墟，身心已經不知飛向哪個年代、哪個空間，時間在嵐山工作站就像不存在，也許，我們是不小心來到另一個平行宇宙，又住睡一覺後回到現實。

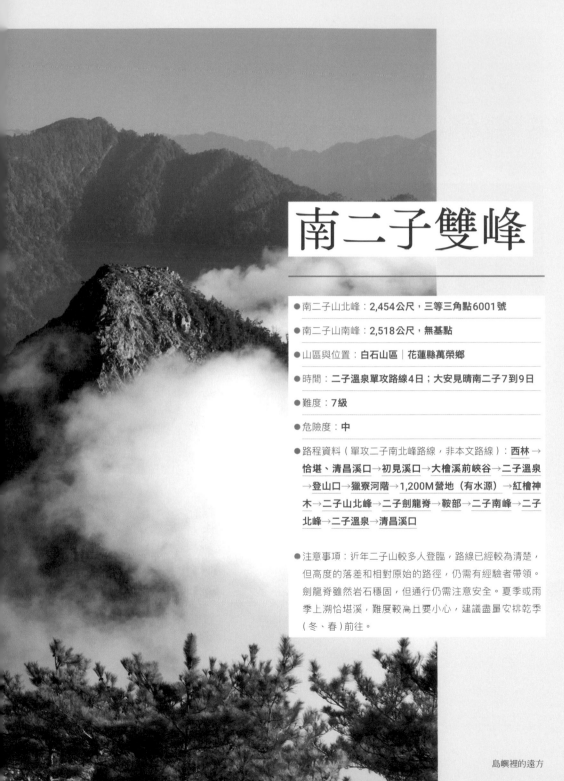

南二子雙峰

- 南二子山北峰：**2,454公尺，三等三角點6001號**

- 南二子山南峰：**2,518公尺，無基點**

- 山區與位置：**白石山區｜花蓮縣萬榮鄉**

- 時間：**二子溫泉單攻路線4日；大安見晴南二子7到9日**

- 難度：**7級**

- 危險度：**中**

- 路程資料（單攻二子南北峰路線，非本文路線）：**西林 → 恰堪、清昌溪口→初見溪口→大檜溪前峽谷→二子溫泉 →登山口→獵寮河階→1,200M營地（有水源）→紅檜神 木→二子山北峰→二子劍龍脊→鞍部→二子南峰→二子 北峰→二子溫泉→清昌溪口**

- 注意事項：近年二子山較多人登臨，路線已經較為清楚，但高度的落差和相對原始的路徑，仍需有經驗者帶領。劍龍脊雖然岩石穩固，但通行仍需注意安全。夏季或雨季上溯恰堪溪，難度較高且要小心，建議盡量安排乾季（冬、春）前往。

如果有人問我：「有沒有一生一定要爬過一次的中級山？」那麼，我心中的這座聖山就是南二子雙峰。

在擁有美麗高山草原的能高安東軍東邊，那個賽德克起源傳說的聖境之南，有兩座神奇的山岳在此「針峰相對」。一座是從東邊看來像針的針山，擁有全台最大、高一千多公尺的大岩壁，堪比美國酋長岩；而隔著安來溪與之相對的，就是南二子雙峰，佇立於深切之勢首屈一指的恰堪溪主支流深谷間。山腳下有號稱全台最棒的二子溫泉，兩山間的安來溪散布著巨大如公寓般規模的大理石塊。還有恰堪北溪，那可謂是台灣最深切、最難到的峽谷，在在顯示了這個山域的不凡。

我曾經在台大學長攀登針山大岩壁時所拍的某張幻燈片裡，見到岩壁對岸猶如鋼錐般的金字塔雙峰，在早晨斜射光線照耀下閃著金光，「多麼令人震懾的神聖啊！」心中吶喊著。這個角度和之前從能安看到的樣貌有很大不同，我也從此迷上了這座山，立下一定要親臨的志願。

顧名思義，南二子山是一座雙峰山，原名二子

山。冠上「南」是有別於太魯閣山區的北二子山。在雙峰中，南峰像標準的金字塔，四稜威猛方正，霸氣十足；北峰則宛若背脊全是棘板的劍龍，也像中國山水畫中的奇峰怪嚴。雙峰並立，隔著兩百多公尺的落差，互為崢嶸，是這片大地既粗獷又精緻的雕塑作品。親自徘徊在奇石、老樹，以及總與之相伴的白雲間，彷彿登臨雲端天界的聖殿。這裡一切的絕景都像畫般，甚至更像夢境，超越了大多數的高山景觀。

山裡雲上的太虛幻境

南二子自早期就屬於高難度的中級山行程，登臨過的人本就寥寥無幾，台大登山社首登路線是從二子溫泉高繞到安來溪源，從南側上登雙峰。一度因高繞恰堪溪的獵路荒廢，那十年間幾無人再及此山。二〇一二年，探勘怪傑「蚯蚓」（本名邱俊穎）探得二子東北稜那條出乎意料的大獵路後，攀登這座奇山的可能性大開，也正是這條稜線，成了現今較易親近的攀登路線。雖然蚯蚓又在南峰東稜走出一條更險惡陡峭的路線，但後來發生了山難事件，這條路線也被證明不

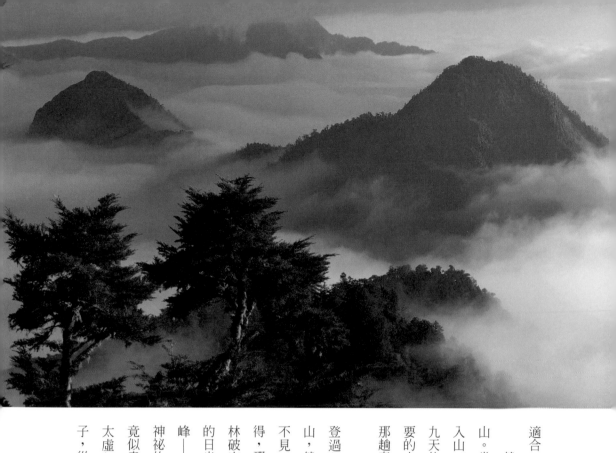

適合一般隊伍攀登。

然而，我卻準備用另一個方式去親近心中的聖山。當時我設計從南邊那時已經嚴重荒廢的西林林道入山，翻過大安山，縱走見晴遠道而來，預計用整整九天的時間，更完整、更徹底地體驗這片或蓁莽或險要的山域，彷彿是帶著找尋武林祕寶的心情，展開了那趟奇幻的征途。

一路從荒廢嚴重、螞蝗猶如雨降的西林林道，上登過程被卡關的大安山南稜，翻越一方霸主的大安山，然後鑽進鐵杉林下的高密箭竹。恍惚中來到了仍不見天日的見晴山，已經是行程第五天了。我還記得，那天晨起續沿著地形詭異的鞍部前進，突至一森林破空處。稍微爬上附近大樹，只見雲海迫近，早升的日光溫暖照拂著群山，眼前浮現如夢似幻的兩座奇峰——只見嶔崎雙峰沉浮於雲海幻波之上，猶如飄渺神祕的兩座海上仙山，正是南二子雙雄。眼前雲中岳竟似畫中山，此情此景，如此魅惑迷幻，與國畫中的太虛幻境相差無幾，豈能不醉，這是現在單攻南二子，從針山大岩壁所看不到的角度。

因為基點位於較低的北峰，所以現在很多人都以攀登北峰為目的，僅少數隊伍會繼續走上南峰頂。但南峰絕對值得前往，也能藉此體驗由南往北，經過北峰南側稜上堪稱全台灣最酷、最名符其實的「劍龍脊」。

當時，我們可以算是迫降在南峰頂，但也因此欣賞到針山、南二子北峰這一千多公尺「針鋒相對」的奇景。日出最初那一刻，金光染紅北峰與針山頂，再逐漸蔓延整個山體。周遭環境也開始轉色，瞬息萬變的紫紅橘光迤邐於洽堪溪谷與中央山脈東側群峰之間，細數中央山脈與東稜諸峰時，大地色溫分秒變化中。不久，日光漸熾，低處的白雲湧入安來溪谷，逐漸包圍南二子北峰與針山；南峰金塔狀的影子，投射在蒼鬱樹海中。

從南峰出發不到一小時，我們便抵達雙峰間的鞍部，眼前出現的是一座由大理石堆砌出的岩石巨峰。

岩峰上岩刃參差指天、紋理錯雜而又渾然天成，如一座藝術品般兀立於雲海之上、青空之下。從這個角度來看，二子北峰像極了黃山的天都峰或蓮花峰，而且

山體更巨大壯觀。西側全是深不見底的垂直絕壁，假如由此處往下扔一顆石頭，似乎可以直接墜入安來溪底。視覺和心靈被奇景再次重擊，而最終的目標也已不遠。

踏上劍龍脊最後一百多公尺高的岩刃之路，岩石還算穩固，只是剛開始的暴露感稍重。有一段實在陡峭得誇張，回首望去這段路，可看到彷彿劍龍背脊骨板的岩塊參差插列於稜線之上。

繼續攀升，雲海持續推擠著我們上登，周圍景致越來越壯觀，同時伴隨谷風徐徐吹來。這段路程好似高山岩稜，而意境卻更高深，即使身擔重裝、烈日灼身、暴露感極重、路極陡峭，身體竟是越來越輕盈。

回頭望見往上攀登的夥伴，在劍龍脊上有如小螞蟻般，幾乎憑虛御空登仙去，讓我也不禁幻想自己是武林俠士在此飛簷走壁。一旦停下來，那無法想像的光耀與靜謐就會從四方湧入。

終於，接近了頂端──北峰頂就像突出雲天的古堡頂巔，亂石崩雲，氣勢豪壯，天下之大，任你四望無極，無窮無盡，無始無終。

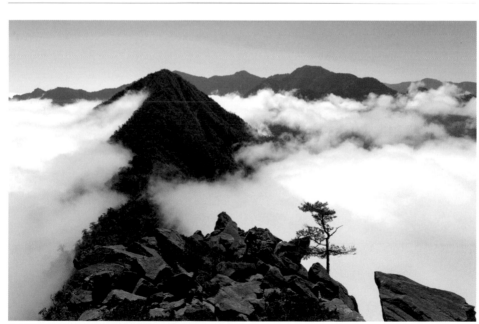

▲ 劍龍脊上的山石與雲，背後三角形山峰即為南峰。

🔍 | 二子溫泉又有台灣最棒野溪溫泉的美稱。
🔽 | 雲霧林中的紅檜神木。

這是和現今東北稜上攀路線完全相反的歷程。當然，就算是從二子溫泉上登的路線，也絕對讓你一路驚嘆。你可以先駐足二子溫泉，看著針山，同時享受全台灣最華麗的野溪溫泉盛宴，然後從溪畔毫無想像的芒草陣隧道，來到隱密的舊河階地獵寮。接上東北稜，在海拔一二○○公尺處有最後的水源營地，接下來便在雲霧與古老森林之中瘋狂陡升，直上天梯，途中一棵張牙舞爪的紅檜神木，給了旅人休息的藉口。

當樹林漸矮，天光漸露後，那巨石壘壘的南二子北峰也已不遠。如此奇山幻景，如此心靈豐盈，南二子怎麼能不是「一生一次」！

晨光濃厚的暖色色溫中，南峰頂展望也異常魅惑，視野四望所及，從西邊的支東軍山、白石山、富士岳、針山、針山大岩壁、能高南峰、牡丹岩、望台山，還有更遠的奇萊主峰、太魯閣大山皆一目瞭然。

安東軍山 3068M

3020峰

馬里山 2510M

萬里池

白石山 3110M

東台山 3208M

富士岳(南里) 2810M

能高山南峰 3349M

牡丹山 2975M

杜丹岩 2975M

(巴沙灣)山 2340M

針山 2430M

奇萊主山 3605M

望台山(東里) 2907M

盤石西峰 3335M

盤石山 2671M

南二子山北峰 3441M

帕托魯山 2542M

太魯閣大山 3283M

倫太文山、
關門古道東段

- 倫太文山：2,937公尺，森林點提升一等三角點（實際可能未埋設）

- 山區與位置：丹大山區｜花蓮縣萬榮鄉

- 時間：最近路線3日，關門古道東段6至7日

- 難度：7級

- 技巧：過崩塌、探勘找路

- 體力需求：高

- 危險度：中

- 路程資料（單攻倫太文）：光復林道行車終點→廢棄林道下線32K廢工寮平台→切上馬猴宛山附近關門古道→大陡壁→倫太文東鞍→倫太文山→原路回光復林道→回林道行車止

- 注意事項：倫太文山與周邊關門古道近年應較多登山客與返鄉活動造訪，多段路徑已較為明顯，特別是一些古道路段甚好通行，但不同路段銜接處仍有不清楚路段，光復林道上登古道路段路跡不清楚，倫太文西側下馬太鞍溪有一段腰繞路段也較危險，且為背水行程，需有中級山探勘經驗並參酌的航跡前往為宜。

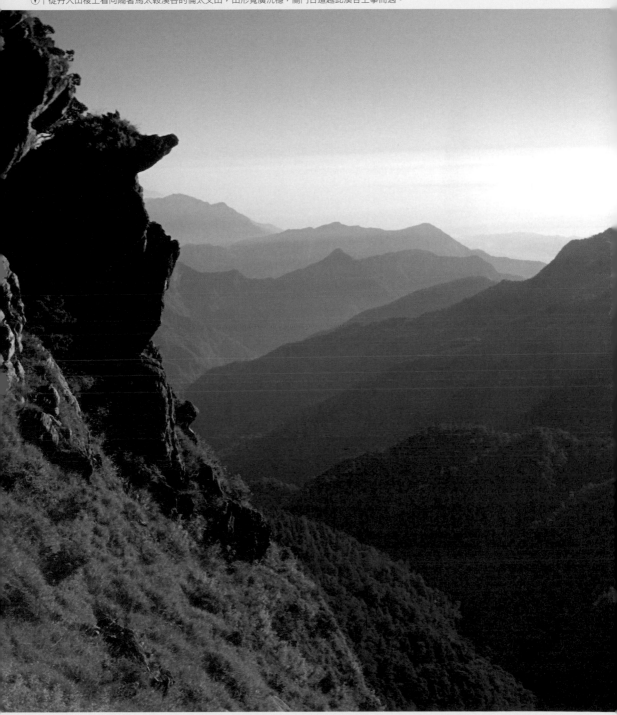

我把倫太文山放上這千中選一的中級山二十選，其實藏有私心，那就是爲了介紹關門古道。

這篇的主角——倫太文本身也是一座頂天立地、氣勢豪放的大山，其隱藏的故事，絕不遜於本書提及的其他中級山，只是關門古道實在太過耀眼，名氣太過響亮，很難不把兩者擺在一起介紹，其中最讓登山客感到觸動與讚嘆的，就位於中央山脈關門以東，一直到倫人文山這段。

倫太文山位於中央山脈南三段主稜東側，名字可能是來自於布農丹社群Rundabun，在日本測量資料應爲一等三角點，但到目前爲止，仍然只在山頂尋得森林三角點殘跡。

另外，位於倫太文山南側的阿屘那來山列，是個東側爲大理石岩崖，直下千丈至富源溪底，地景壯觀卻鮮爲人知的冷門山列。山脈來到了倫太文，依然有二九○○公尺的高度。稜線東轉陡降後，經過馬猴宛、拔仔山，直落入花東縱谷平原，此東稜也就是關門古道的路線所依。

從東方仰望，倫太文是厚重高聳的巨峰，而從南三段主脊更高的丹大或關門北望去，倫太文隔著一千公尺的深馬太鞍溪，與關門、大石公山對峙，更顯得主山堂堂，是典型的東台灣重量級山霸主樣貌。清朝的官兵有辦法橫越那深陷兩山脈陡壁中的馬太鞍溪谷，開鑿出這段耐人尋味的道路，令人禁不住讚嘆感懷。

關門古道在清代是以「集集—水尾道路」稱呼。

一八八六年（光緒十二），時任臺灣巡撫的劉銘傳繼十多年前「牡丹社事件」後，重燃清廷積極治台的開山撫番決心，在北（蘇花）、中（八通關）、南（崑崙坳）

Ⓐ｜馬猴宛山附近的古道。

Ⓥ｜倫太文附近看關門古道——要從這樣的陡壁上關門山稜。

三路相繼廢棄的狀況下，由總兵章高元、張兆連分別由東西兩方開鑿出新中路的概念，築成了這條現在我們稱之為「關門古道」的國家級橫貫道路。

雖然道路的命運如同十年前的那些道路一般，不到一年便廢棄，然而就在數十年後，日本探險與考察家如長野義虎、野呂寧造訪，記錄下仍然維持良好的通行狀況；日本時代末期，丹社群東遷花東縱谷，也有許多人走了這條路線。直至今日，經過學者與探勘登山者如楊南郡、鄭安睎，以及後續登山者與尋根者的探訪；雪羊所著《記憶砌成的石階》，報導記錄馬遠部落的返鄉活動，正好也是利用這條古道。因此，關門古道多段路段已算是明顯暢通，行走其上，絕對讓人驚嘆於這條古道工程的紮實與選路的智慧。這條古道的潛力，未來將會比八通關古道更有機會成為國際級的熱門健行路線。

不可思議的直線鑿路工程

關門古道西起集集，經濁水溪與丹大溪匯流口附近巴庫拉斯社，順著卡社支稜南腰，經加年端社後，再降至丹大東西溪匯流口與丹大溫泉。其後沿稜上至中央山脈主脊關門山，憑著超凡的選路智慧與開鑿技術，深降馬太鞍溪，再爬上倫太文山，而後循倫太文東稜下到舊稱拔仔庄的富源。

在地圖上來看，關門古道就是一條從台灣心臟攔腰而過的筆直路線，不似日本警備道或現代公路沿等高線迂迴繞行（這是有目的的），而是直指目標般地見山即上、遇谷下溪的方式，在陡峭處以構築階梯的方式，開鑿出從大尺度看來近乎「直線」、不可思議的路線。這是清朝開山撫番道路一貫的方式，要用最快速的方式讓以步兵為主的清兵快速聯絡台灣東西部。

只是這直線並非粗暴的上山下谷那樣簡單，而是在細微處紮實用心，在該大膽的地方卻又超乎想像。當初在關門南稜下馬太鞍溪谷的斷崖路段時，讓當時探勘前輩困惑了不少時日，最後發現古道竟然修築在幾乎是最陡峭的陡壁上。如今登山客行走其上，卻不覺危殆險阻，親臨現場，足以讓人佩服前人之智慧與當時工程之艱辛。

那次走關門東段，我們選擇用較快的速度親近倫

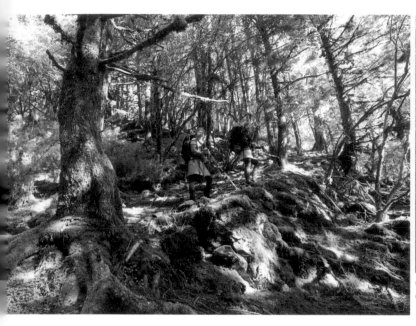

▲｜倫太文東稜上的關門古道石階。

◉｜刻意維持均勻坡度的古道，工程比想像中浩大。

太文和古道。從廢棄的光復林道下線開拔，這段可說是螞蝗超級多的路段，直走到接近林道底廢棄三十二K工寮的一帶，再直接上切到馬猴宛稜線附近。你幾乎不用擔心錯過橫越而過的古道，因為古道路面實在太大、太明顯了，兩側不時出現清晰的駁坎，路幅寬長大多超過原本紀錄中的一點五公尺，很有技巧地在稜線上或兩側繞行，簡直就像是在深山莽林中突然出現一條通行無阻的高速公路。

一路跟著西北向的稜線漸次升高，直到二三六〇公尺後的大陸坡之間，是欣賞古道石階的精華路段。

各式鋪設良好的階梯路段，雖然歷經一百三十多年的滄桑，仍然完整如昨。讓我相當驚訝的是，路線開鑿和鋪設可說相當有技巧，不僅僅是隨意就坡面鋪設石塊而已，而是會跟著坡度不斷變化的地形，或是填上厚實路基再鋪階，或是巧妙避開突岩，簡單來說就是去凸補凹，讓有階梯的路段盡量坡度均勻，有點像是在上面蓋長城那樣，結果走在古道變得異常輕鬆，確實比一般的稜線坡路要來得輕鬆、有效率多了，也讓親臨現場的我們驚嘆不已。

◀ ｜ 從倫太文山附近看南側阿屘那來山與峭壁。
▲ ｜ 倫太文西側寬闊達數公尺的古道，右側還有疑似排水溝的設計。
▼ ｜ 水色碧綠的馬太鞍溪上游。

大陡坡過後，繞過一個山頭就是倫太文東鞍，這裡有數個黑水塘，所以多數隊伍會安排在此過夜。過了東鞍，爬升至倫太文頂的路段仍不時出現古道，但在山頂附近的古道路跡就不清楚了。倫太文山頂雖無展望，但西側制高點附近有草原可以展望南三段諸山。由此看到如屏風般的關門山稜峭壁就在馬太鞍溪谷對面，對比古道從這裡登上中央山脈主脊的峭壁溝，即便是身處現代、習慣進步科技的我們，仍會對當初張兆連團隊既天才又瘋狂的選路感到佩服不已。

如果你是安排倫太文後的古道行程，這段下降到馬太鞍溪谷，接著又上升到中央山脈的路段，各有一千多公尺落差的地形，會是體力的巨大挑戰，且古道接溪谷附近的路段卻異如。然而，沿途的古道形式各異，有的聰明腰繞險崖，有的寬達數公尺，猶如豪華高速公路，還有著名的旋轉樓梯，以及最後一段溪的綠水巨石，更有著神木營盤址的參天檜木，以及馬太鞍溪上登主稜的通天之字路，都是這條藏在中央山脈最深處的百年古道，所能帶給登山者最動人的樂章。熱愛中級山和古道的你，此生必定要走一趟。

三間屋山

- 三間屋山：1,334公尺，一等三角點

- 山區與位置：**海岸山脈區｜台東縣長濱鄉**

- 時間：**6到9小時**

- 難度：**6級**

- 技巧：**岩攀、探勘找路**

- 體力需求：**高**

- 危險度：**高**

- 路程資料：**小嘉義59號農舍→登山口→750M陡峭區→900M緩稜區→990M拉繩岩壁→三間屋主稜→三間屋山→原路回登山口→59號農舍**

- 注意事項：三間屋山雖為一等三角點，路線相對也不算長，卻是十足的冷門山岳，路跡可能隨時隱沒，地形危險陡峭且芒草黃藤多；下山時，在瘦稜和峭壁區需要特別注意。南溪產業道路岔路多，注意別取錯方向。

▼｜在長濱伯朗大道一帶望見金剛山（左前）與三尖屋山（右側間峰旁）。

因為遙遠蠻荒、桀驁不馴而又隱世獨立，三間屋山成了我很喜愛的一座山。

三間屋山是海岸山脈中段主脊由南三間屋山岔出的支稜北側，也是海岸山脈成廣澳山系以北最高峰。

與海岸山脈中段一些山峰一樣，斑駁的岩壁與茂密的植被交錯在剛硬嶔崎的山體，看起來帥氣又有些難以親近。但三間屋山的特色不僅僅如此，無論是攀爬這座山的過程，或是談到周邊區域，這座山都有好多的故事可以說。

從長濱田野望去，三間屋山前方有個南三間屋東伸的巨大支稜岩山在前，這支稜山峰的形象，近年來被形容為好似金剛猩猩坐鎮，因而有「金剛山」之名。

其實，這樣峭壁縱橫的景觀在海岸山脈景所在多有，但唯獨在長濱這個東海岸偏遠小鎮的優美梯田襯托下，造就剛柔交錯的奇景，也帶來越來越高的人氣，變成長濱旅遊清單中最吸睛的地景。就算是晴朗的夏季，海岸山脈通常只有日出時無雲，早上八、九點過後，這一代的王者──三間屋山絕頂便雲深不知處，光環硬是被金剛山遠遠壓過一頭。

三間屋這短短數公里北伸的支脈，與海岸山脈主稜包夾出一個隱世的山谷——**南溪幽谷**。這裡與南側東河鄉泰源幽谷的地形與形成原因類似，都是海岸山脈高聳山稜包夾的半盆地地形溪谷，但南溪幽谷規模、名氣都比泰源幽谷小得多，反而造就了這處鮮為人知的祕境。這個谷地被水母丁溪貫穿——谷地東側被三間屋山阻隔了與海岸的連結，西側則是麻汝蘭山稜屏障了與縱谷的交通。

谷地裡散布著許多微型聚落，歷史可追溯至日本時代末期，政府早在此時便鼓勵外地人進入此區，開發樟腦與苧麻產業，當地居民包括了南投來的漢人、附近阿美族和中央山脈遷來的一批布農族。聚落中，又以登山口必經的**小嘉義**（二十鄰）名氣最大，是一九五九年八七水災後，遷移至此的嘉義漢人。

不同族群在這世外桃源般的幽谷生活、互助，安然過了幾十年，除了產業道路的開通使交通更方便了，以及偶爾的登山客來此攀登這些冷門山岳，時間在這裡好像停滯，一切都是原始的況味。

攀爬三間屋那次，我和夥伴決定半夜四點從長濱

▲ | 朝陽照耀下的麻汝蘭山東壁。

出發，從樟原部落向西轉入南溪產業道路。當車子迂迴攀升入南溪幽谷時，山谷西側的麻汝蘭岩壁發出略爲螢色的橘光，東側三間屋仍是大片漆黑。林木茂密的谷地偶爾可見幾棟小屋群錯落，置身此處，不但可以感受到地形的險要，還可以感受到這種蠻荒原始的氛圍很不台灣，讓我覺得彷彿回到了安納普納聖殿（Annapurna Sanctuary），或是幻想中我還沒去過的巴布亞紐幾內亞峽谷村落。

在產業道路的盡頭——門牌長濱鄉三間村南溪

五十九號的農舍停車，順著鐵牛卓路前行，路底即是三間屋登山口，這裡海拔已經有五五〇公尺，由此到三間屋絕頂，路程頂多三公里多，爬升八百公尺左右，卻會經過兩段峭壁、一段瘦稜地形，爬過才知絕無冷場——在這一路上，與芒草堆奮戰根本是家常便飯，較低海拔處的黃藤狼牙棒更是直接橫越成路障，最討厭的是它帶滿刺勾的藤蔓，常常死勾住你的身體或背包就不放，所以奉勸各位，爬三間屋還是不要穿上昂貴的Gore-Tex。

⤒｜沒錯！路線就是在這麼陡峭的芒草岩壁上。
⤓｜芒草中的三間屋一等三角點。

突破第一段峭壁來到緩稜區終點，面對海拔九八〇公尺處的第二段峭壁起點，我和夥伴兩人簡直傻住了——如牆面般陡峭的岩壁上長滿豐厚芒草，只有一條歷史看似久遠、不甚明顯的破爛扁帶垂掛著。耗費了九牛二虎之力通過這最大難關，不免擔心上山容易下山難的問題。經過一段極狹窄的芒草瘦稜，再北轉幽靜的森林直到山頂，這一段路，隱約可以在樹縫間看見遼闊的太平洋。

下山一樣精采，雖然還是得小心翼翼，但速度並不慢。面對芒草和黃藤，我們已經能夠逆來順受，然而回到農舍才發現有滿腿的螞蝗得處理。陡峭的岩壁、怪異的地形、阻人的荊棘和螞蝗，這都是典型的海岸山脈攀登體驗。

回程開車繞行在迂迴的南溪幽谷時，想想當年以百人計的移民，進出都是靠著雙腳翻越這樣的地形與植被，就不免感到佩服與慚愧，也許我們還是當一個偶爾想自虐、體驗荒山野林的俗氣山客就好。

還未完全成熟的黃藤會呈�狼牙棒造型，並延伸出勾子遍布的長長延伸苗，是探勘過程最嚇人的阻路植物，然而，黃藤的老藤卻是原住民藤編工藝品的上好材料。

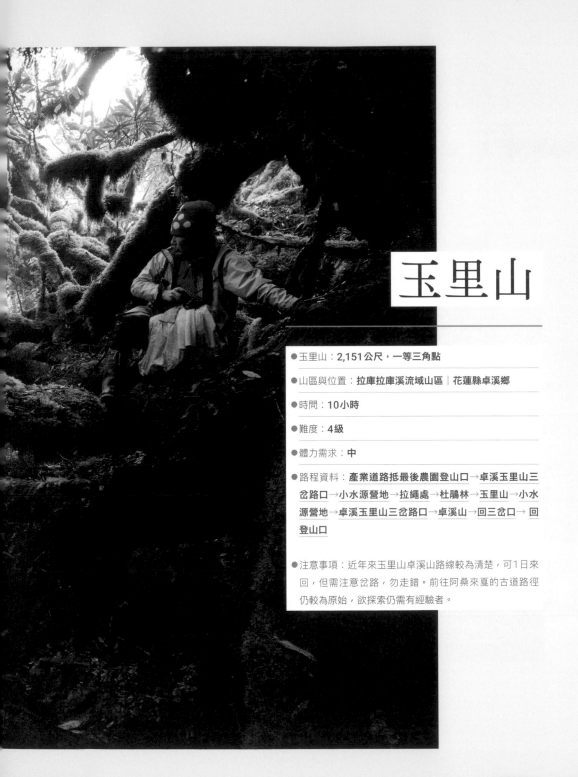

玉里山

- 玉里山：2,151公尺，一等三角點

- 山區與位置：拉庫拉庫溪流域山區｜花蓮縣卓溪鄉

- 時間：10小時

- 難度：4級

- 體力需求：**中**

- 路程資料：**產業道路抵最後農園登山口→卓溪玉里山三
 岔路口→小水源營地→拉繩處→杜鵑林→玉里山→小水
 源營地→卓溪玉里山三岔路口→卓溪山→回三岔口→ 回
 登山口**

- 注意事項：近年來玉里山卓溪山路線較為清楚，可1日來
 回，但需注意岔路，勿走錯。前往阿桑來夏的古道路徑
 仍較為原始，欲探索仍需有經驗者。

玉里山坐鎮於花東縱谷風景最優美的中段玉里西北方，山頂除了擁有一顆一等三角點，也是馬博拉斯橫斷東伸支脈最後一座超過兩千公尺、穩坐花東縱谷中段東側守護之山地位，與拉庫拉庫溪對岸另一個魔法森林所在——大里仙山遙遙對望。

玉里山的山體寬廣雍容，山頂附近有三峰，由此再向東北至南分出他尾羅山、新呑山與東南主稜的卓溪山，這些山均屬於玉里山體降至縱谷平野的稜尾峰，像是大哥身邊跟著三位小弟，也更彰顯玉里山稱霸此區的地位。但也很可能是整體山勢過於龐大寬廣，反而不容易引人注目，因此，也許親臨玉里山者眾，多數卻對玉里山山體的形象相當陌生。

早期登玉里山是個至少需要兩天，且須深入潮濕蓁莽、路基不清的冷門路線。如今農路推進到卓溪山東北側八五〇公尺處，如此一來，卓溪山頂的林務局瞭望台、玉里山一路的視野展望與沿途的魔幻杜鵑林，都可在一日之內完成，且因為難度降低，造訪山友增加，路線也比從前清晰不少。

國家一級古蹟清八通關古道在翻過中央山脈後，

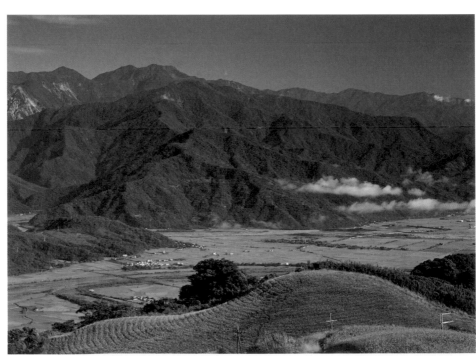

⊕｜從六十石山東北望向玉里山（中層），雖位於馬博東稜的馬西與喀西帕南山下方，仍看出坐鎮縱谷一方的氣勢，下層為卓溪山。

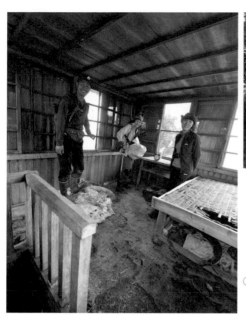

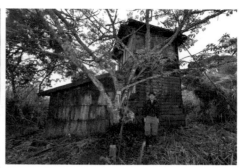

▲ | 林務局所設的卓溪山瞭望台，在設計上與其他山頂的眺望台略有不同，內部與二樓空間較寬敞（左圖），目前狀況保持良好。

台灣的中級山有許多更神祕深邃、面積更廣大、生態美則關矣，卻不見得比得過我們台灣的中級山。其實產的夢幻魔法柳杉林，但實際上的感想則是，屋久島前往屋久島爬山，體驗這個日本最早被推舉為世界遺九州南方、雨量驚人的「屋久島」溫帶森林。我曾經的場景，在在令人印象深刻，其取材靈感是位於日本獸神森林，以及《風之谷》中腐海森林那樣深邃神怪動畫導演大師宮崎駿的電影《魔法公主》裡的山

事，都在玉里山南側發生著。日本人曾一度退回花東縱谷。兩個時代，不同的往桑來夏駐在所與部落所在，當時的布農抗日浪潮，讓古道再南側，另有日本時期拉庫拉庫溪流域的阿

前清兵開路至此的艱辛。的過程，還是可以任由思緒馳騁懷古，想像一百多年段位在緩稜上的古道沒什麼遺跡，但藉由攀登玉里山是由卓溪—玉里鞍部登臨玉里山的前半路段。雖然這的阿桑來夏附近，最後腰繞接上玉里山東南稜，也就庫拉庫支流大溪後，終於再度爬升，來到玉里山南側接連爬升與下降一千公尺，翻越三條大支稜與四條拉

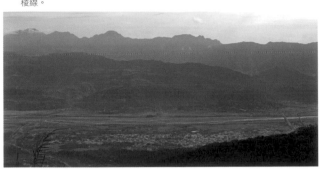

更豐富卻鮮為人知的森林，而玉里山正好也有這樣一處隱密，卻同樣令人驚嘆的魔法森林。

記得那日，我帶隊走了一段玉里山西南側的神祕稜脊探勘，那是一段沒有登山道路的荒莽山域，原來在攀登玉里山的傳統路線上，沿路可見的台灣杜鵑在這裡變得更多、更高大。雖然依舊是灌木分枝形態，但獨特的蒼勁昂首姿態，比直立大樹更令人震懾。

此外，依附在杜鵑林上的各種苔蘚與地衣，此時也更加猖狂地附生在地上、枝枒、樹幹，甚至樹梢上。各式各樣的苔群瘋狂長成一包包，猶如豐厚地毯或球狀抱枕，有的看上去像隻貴賓狗，有的像駝背

老太太、或是像巨型蘑菇叢……在這高人交錯的杜鵑「立體網狀結構」和越來越密集的綠色泡泡幻境中，只憑著指北針方向前行，不時上下左右穿梭繞行，有時根本不知道自己是走在地上，還是身處在與懸空樹幹交錯的落葉苔蘚層上，這種感覺就像墜入了3D的立體魔幻空域，或許，說是愛麗絲夢遊仙境會更貼切點。

從玉里山魔法森林歸來，此後又多次進出各地中級山森林，包括以此聞名的大里仙山，卻再也沒有哪片杜鵑林可以像玉里山那樣震撼人心……自私的我們抱著珍愛又擔心的矛盾心情，深怕有一天它爆紅了，山人遊客熙來攘往，山獸神受到重創，森之精靈消失，再不復出。

▲ | 苔蘚球遍布杜鵑森林，甚是可愛。

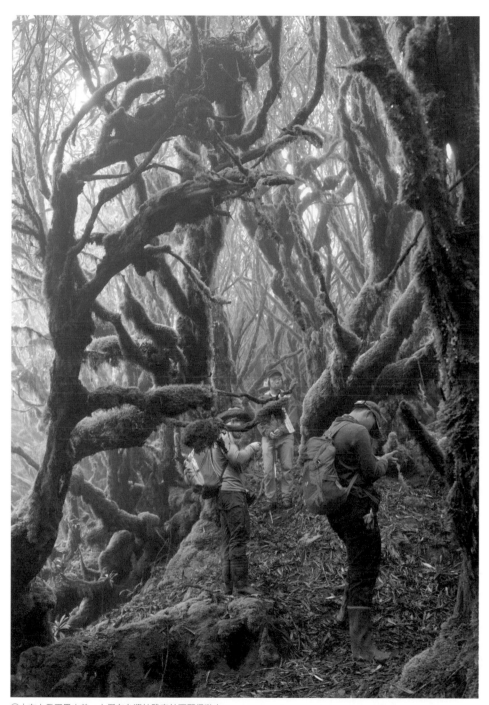

Ⓐ｜在上登玉里山前，人們在台灣杜鵑森林下顯得渺小。

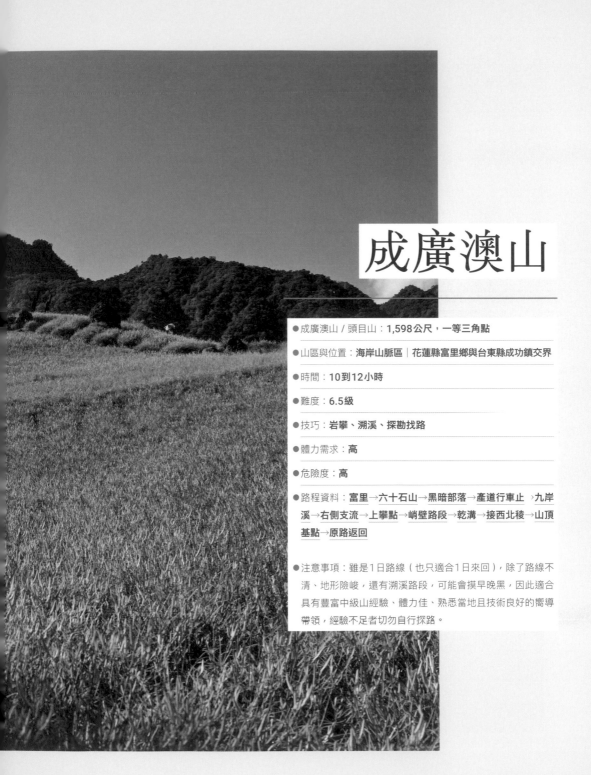

成廣澳山

- 成廣澳山 / 頭目山：**1,598公尺，一等三角點**

- 山區與位置：**海岸山脈區｜花蓮縣富里鄉與台東縣成功鎮交界**

- 時間：**10到12小時**

- 難度：**6.5級**

- 技巧：**岩攀、溯溪、探勘找路**

- 體力需求：**高**

- 危險度：**高**

- 路程資料：**富里→六十石山→黑暗部落→產道行車止→九岸溪→右側支流→上攀點→峭壁路段→乾溝→接西北稜→山頂基點→原路返回**

- 注意事項：雖是1日路線（也只適合1日來回），除了路線不清、地形險峻，還有溯溪路段，可能會摸早晚黑，因此適合具有豐富中級山經驗、體力佳、熟悉當地且技術良好的嚮導帶領，經驗不足者切勿自行探路。

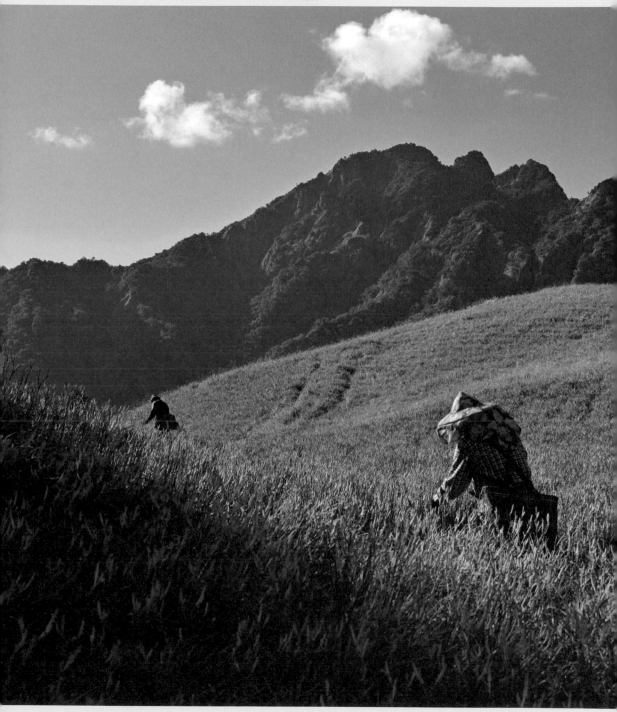

▼｜岩塔林立、氣勢桀驁不馴的成廣澳山就位在山形柔美的六十石山之後。

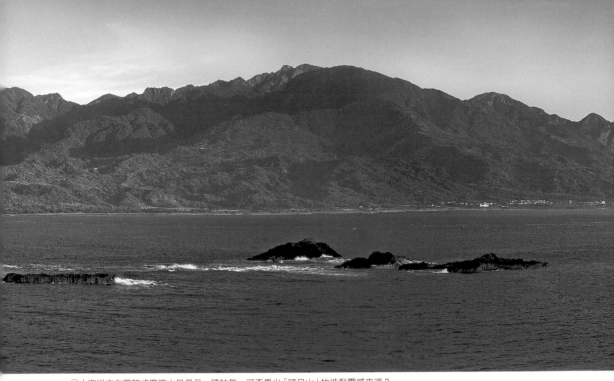

▲ | 海岸方向西望成廣澳山又是另一種帥氣，可否看出「頭目山」的造型靈感來源？

也許是搭乘火車奔馳於花東縱谷中段的平疇沃野，或許是在熱門的六十石山金針花海中欣賞歐洲田園般遼闊的視野，但你是否曾注意到東側一座山形獨立、岩峰嶙峋、嶔崎磊落的山岳，為你所在的柔美景致增添一份個性與陽剛之美，那就是成廣澳山，海岸山脈第二高基點峰 [8]。

從各層面上來看，這座山完全展現了海岸山脈怪異與蠻荒的氛圍，就外形而言，我也覺得是海岸山脈中最帥氣的一座。

多數人注意到的，往往是這座山西側縱谷或六十石山的方向，但成廣澳的名稱卻是由山脈東側成功鎮北側的小漁港而來。成廣澳可是漢人在東海岸拓展的第一個拓墾點，發展至日本時期初期，甚至成為東海岸最繁榮的村鎮，直到「成廣澳事件」[9] 後，因重心移到南側的新港（麻荖漏），成廣澳成為至今連慢遊東海岸的旅人也多會忽略的沒落小漁村。

近年來，政府積極發展東海岸的觀光旅遊，東海岸成功一帶居民眼見成廣澳東面嶙峋又有個性的山形，在某些角度的光影下，像極了印第安酋長橫躺的

8 | 有另一說法，成廣澳是海岸山脈第三高峰，第二高峰是白守蓮山。本文以白守蓮山因無基點且屬於新港山大山體的局部高點，在大山架構下，仍認定成廣澳山是海岸山脈第二高峰。

9 | 一九一一年發生於臺東廳的阿美族反抗、襲擊日警事件，整個過程持續了約兩個月，是台東史上最大規模的抗日事件。日本官方稱為「成廣澳事件」，阿美族人稱為「麻荖漏事件」。

▲｜望見阡陌縱橫縱谷中的玉里小鎮。

▲｜剛從溪底攀爬上稜線，看見中央山脈秀姑巒山、大水窟山（中）、新康山（左）、馬西山、喀西帕南等高山百岳，正中低矮者為六十石山區。

▲｜九岸溪支流崩溝地形險惡。

側臉，便以「頭目山」命名，大大增加曝光度。下次你若再行經此三仙台一帶，特別是夏天的早晨，請記得停駐片刻，欣賞、想像一下！

但攀登成廣澳並不是件容易的事，它可是聚集了海岸山脈各種難纏元素於一身的一座山——基本的奇險地形、密布的芒草黃藤，路跡幾乎是在砍清後一年內就又會荒廢，還復大自然，此外還要經過一段漫長的九岸溪溯溪路段，可以說溯溪攀岩和中級山砍草技能，一樣都不可少。

但其實難的不只是登山本身，就連抵達登山口的交通都特別麻煩，必須從繁花錦簇的六十石山風景區走陡急產業道路，直下四百多公尺到九岸溪底（需四驅車）。途中還會經過前些年頗負盛名的「黑暗部落」，據說是台灣唯一未接上電力的

——達蘭埠上部落。對於必須（也只能）單日來回成廣澳的登山客來說，去程早黑、回程也晚黑都會經過的這個部落，一樣充滿了神祕。

從這個黑夜走到另一個黑夜

在天未亮的清晨從雲閩工寮起登，下至九岸溪巨石壘壘的溪谷，一路上溯並有一段不短的高繞，然後進入南側小支流繼續上溯，於海拔八九〇公尺處陡陡切上短陡稜，一路回望後方被晨光照拂的南二段馬博拉斯諸峰，身體卻陷入被芒草與黃藤荊棘包圍的地獄……

南向瘦稜在爬升到一一六〇公尺後，便會遇到一堵牆——這段以芒草雜木糾纏、海岸山脈特有鬆滑青綠岩層做底的峭壁，是全程最危險的關卡，雖有近年開拓先鋒太魯閣登山隊的繩索和路標指引，卻仍要小心尋路和鑽砍擾人植被。

好不容易通過了這堵「牆」，緊接著又是一段濕滑危險的乾溝，乾溝後再陡切上成廣澳東北稜。我在這裡曾不小心踢落一塊大石，砸中下方夥伴大腿，雖無大礙，但驚險萬分，這滿滿絕無冷場的關卡真令人

神經繃緊，大意不得。

西北稜雖然陡峭，地形卻開始變得單純好走。當我們抵達海岸山脈主脊成廣澳前峰時，甚至有和緩柔美的高大森林軟草地提供休息，和剛剛險峻極惡的場景相比，可以說是天堂與地獄——這也是攀登海岸山脈典型又特有的體驗，寬緩與陡直、緊繃與舒緩都在轉瞬間。

（▲）成廣澳遍布芒草的險惡地形。
（▼）成廣澳山頂的一等三角點。
（↘）在成廣澳山腹，一路和芒草與峭壁搏鬥。

從前峰往南行無須太久，便到一等三角點所在的山頂，周圍依舊是高大芒草圍繞，毫無展望。雖說山頂無展望是中級山常態，但在這樣尖銳突立的山峰之頂依舊是這種場景，不免讓人覺得有些可惜。

首次攀登成廣澳山，我帶領的正是社大學生隊伍。當時海岸山脈上的五顆一等三角點，僅剩成廣澳尚未拿下，而我上一顆爬的，是另一座難纏的海岸山脈奇峰——三間屋山。兩者地形出奇相似，皆是山腹陡峭多斷崖，山頂附近越見和緩。三間屋山路程雖然較短，但蠻荒之氣更勝於成廣澳，我猜想，或許是因為這次和社大十多人的大隊伍一同前來，整個過程好不熱鬧，也因此讓三間屋山在我的印象中更顯孤芳自賞與桀驁不馴。

雖然一路艱苦驚險，吃盡苦頭，尤其山頂毫無展望，體驗也輸三間屋山，而且下山的路依然漫長又危險，從這個黑夜走到另一個黑夜，但如果你有足夠的技術體力，以及有經驗豐富的探勘好手陪伴幫助，成廣澳這顆海岸山脈中最燦爛奪目的美麗藍寶石[10]，還是非常值得一探。

10 | 由於藍寶石礦脈普遍存在海岸山脈中，而此山西側亦有一廢棄礦場，因此此處以藍寶石作為象徵比喻。近十來年，成廣澳山開拓路線有三，另一較少人利用的是由九岸溪主源上切的北稜路線，也更蠻荒。蚯蚓（邱俊穎）曾探尋成廣澳西稜舊礦場路線，因西稜岩塔地形太過險峻而未成。

平地看高山：
客城虹橋看成廣澳山

要在縱谷欣賞成廣澳，位置大約在花東縱谷中段的玉里附近最合適。二○○七年，原本玉里南側跨越秀姑巒溪遠續安通的花東鐵道改線後，玉里市區南側附近多了兩座拱狀鐵橋，成為近年攝影賞景熱門地點。在此雙拱背景中，很難不注意到成廣澳個忙的山頭，火車馳過，動態又開透的景色，緩和了成廣澳嶙峋的氣勢。

1082峰

安通越山
1048
M

大莊越山
953
M

144峰

成廣山
1598
M

分水嶺山
1359
M

六十石山
625
M

白守蓮山
551
M

新港山
1682
M

頭人埔山
178
M

伊加之蕃、
周溪山與
馬蕃粕山

- 周溪山：2,211公尺，三等三角點7222號

- 馬蕃粕山：2,772公尺，三等三角點7223號

- 山區與位置：大崙溪、內本鹿山區｜台東縣海端鄉

- 時間：6到9日

- 難度：9級

- 體力需求：高

- 路程資料：小關山林道→小關山→雲水山→南一段伊加之蕃支稜下切點→伊加之蕃山→大崙溪、伊加之蕃溪匯流口→伊加之蕃遺址來回→大崙溪上切點→馬—周稜→周溪山來回→馬蕃粕山→馬蕃三谷→呂禮山北峰→賽車跑道鞍部→呂禮山→相原山→佐美姬山→延平林道→紅葉（以上是橫斷走法，亦可單純從南一段方向來回）

- 注意事項：想攀登此兩座山，特別是周溪山，其位置位於大崙溪流域最蠻荒深入的原始地區，無論西從南一段或東從延平林道，正常至少需7日以上探勘行程，沿途有路跡不清、危崖或過溪地形等挑戰，須具備強度體力與熟練探勘經驗，建議詳細計畫再前往。

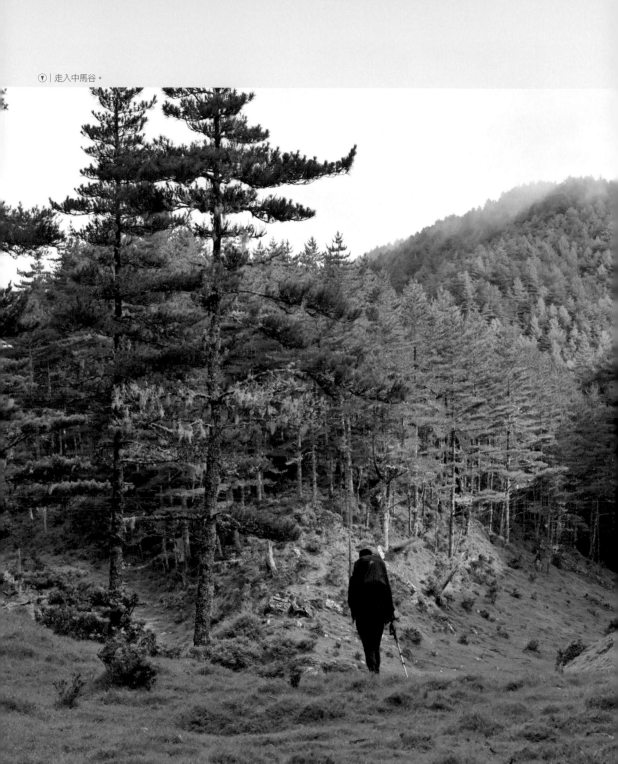

▼ | 走入中馬谷。

◀│二十年前所見呂禮北峰稜線火燒草原上的枯木。

周溪山顧名思義，周圍深切、溪谷包夾環繞，默默佇立在大崙溪流域最偏遠處山區，以至於當年不僅僅是拉馬達‧星星神出鬼沒的主要山域，更是日本測量繪圖最終未能完整之地，是全台灣最難到達的幾個基點之一。

對我個人來說，二十多年前探勘大崙溪流域山區的巔峰亮點，就是號稱戰後「岳界首登」上這座二十世紀末仍未有登山人士登臨的神祕山頭。或許現在看來，這些名聲都是狂放而虛榮，但那種探勘追尋台灣

荒野的歲月，卻是人生最深刻的體驗與刻痕之一。

周溪、馬蕃粕山是卑南東稜呂禮山北稜線的兩個基點峰，這條稜線高聳，幾乎可與南一段主脊、美奈田主山抗衡，也是大崙溪上游與其另一巨大支流相原溪的分水嶺。稜脈在呂禮山北峰（約二九二〇公尺）以南多是火燒草原植被景觀，以北則以成片松林與原始針闊葉林為主。

這條稜線地形因為有高山準平原遺跡，造就現今許多特色的地形與山谷祕境，如「賽車跑道」、「馬蕃三谷」，以及我在二〇二二年重回此山區，另外探尋到的「漂漂谷」。「賽車跑道」和「漂漂谷」都是鞍部，又是平緩溪源造就出來的超狹長型山谷，是準平原地形侵蝕過程中遺留下的特殊鞍部地形。

馬蕃三谷就是典型的溪源谷地和「霜帶效應」造就的景點，和馬布谷、西亞欠三谷成因類似。

一九九七年，稚嫩的我首次深入卑南東稜山域，歷經多日天堂與地獄的輪番洗禮，終於攀登上山呂禮北峰，同時卻也吃驚地發現，馬蕃粕山竟還是如此遙遠低矮，當時原本肖想一路狂奔草原下馬蕃粕的美夢幻

◐ | 在呂禮中峰看中峰與
　　北峰包夾的「賽車跑
　　道」鞍部。
◔ | 廣闊的中馬谷。
◔ | 外形橢圓的下馬谷。

滅了！在陰沉天幕下，大家彷彿逃命趕路抓稜往北降，只見松林愈長愈密，草開始變高變雜，稜線也陡然斷落，更慘的是，落井下石的老天這回又下起暴雨來……

在不管痛苦只能前進的慘況中，我們不知怎麼摔滑到二六三〇鞍部，豁然見到一處平坦的草生地山谷，谷中有一水池，四周盡是松林圍繞，鹿鳴啾啾[11]，純然幽靜的小天堂！第二天前往馬蕃粕途中，又走進了另兩個彷彿未曾蒙上人間煙火的幽谷，我們也被這裡清新寧靜的景觀所感動！這就是當年發現「馬蕃二谷」的經過。

平移的三谷之名

時隔二十多年，再次來到三谷，一樣是陰鬱快下雨的天候，不同的是，這次是從周溪方向過來。

仔細推敲發現，現在大家稱呼的卜馬谷、中馬谷、上馬谷，和我當年命名的山谷「平移」了一格。嚴格說來，馬蕃粕西側到南側共有四個這樣被松林包圍的草生谷地，當年我們並未抵達現在所謂的「上馬谷」，

當年周溪山岳界首登曾被《民生報》報導。

拉馬達・星星最後根據地「伊加之蕃」的三石灶遺跡還在。

所以當年的中馬谷，就是現在大家叫的「下馬谷」。

其實總體來看，現今的三谷命名順序應該更為合理。當年我們從呂禮過來碰到的第一個谷地規模較小，或許再稱它為「下馬下谷」也不錯。

馬蕃粕以北的稜線高度陡降，大崙溪和相原溪包夾成狹瘦稜線，最後在大崙溪中游與相原溪下游的峽谷包圍中突立一峰，那就是周溪山。

一九九七那年，因為時間來不及，我們被迫放棄周溪山，直接從西側陡崖下切大崙溪，卻遇上驚險得必須用主繩連下四段繩距的「絕命崖」。直到隔年捲土重來，這次從拉馬達真正故鄉下馬啟程，下轆轆溫泉，後上沛音、四方、尖石山，下到人跡罕至的相原溪下游，終於登上了企盼已久，當時號稱「光復」後登山界首次登頂的最後幾個山岳基點，就是所謂的「岳界首登」，當年連《民生報》都還報導了此事。

不再驚險的絕命崖

二○二二年，我已步入人生中段，這回帶著一群學生重回大崙溪核心流域，探訪至今已經完全變形且不再那麼驚人的「絕命崖」後，也造訪了當年拉馬達・星星避居的「伊加諾萬」（日人稱伊加之蕃）故居，再次爬上馬—周稜西側的陡峭面。

即使這裡已經不再神祕，每年有許多隊伍造訪，甚至，我們也已經是走在最快抵達的路線，我仍然差點要放棄登臨周溪山。最後是在同學的勸進下，才終於決定回到當年的築夢之地。

循著稜線越往北走，林相就越乾淨，從帝杉、台灣杉、紅檜與闊葉樹包夾的中海拔森林，漸漸變為純松林，地面也鋪滿乾淨松針，即使已經時隔二十多年，那與回憶相似的場景卻漸漸清晰起來，這看起來

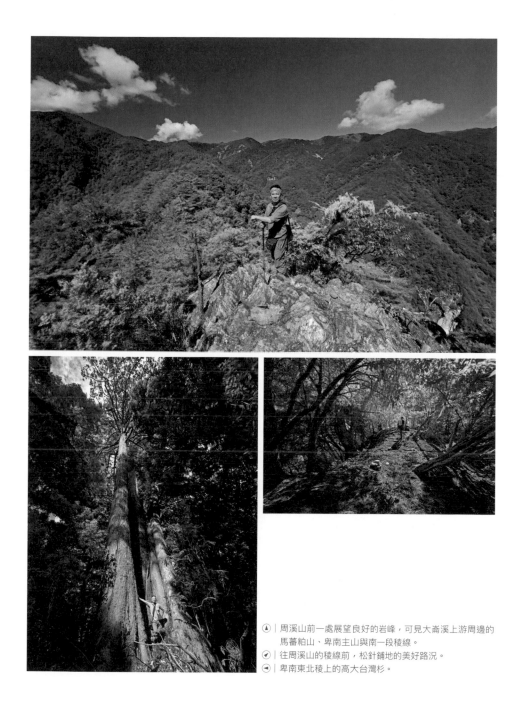

ⓐ｜周溪山前一處展望良好的岩峰，可見大崙溪上游周邊的
　　馬蕃粕山、卑南主山與南一段稜線。

ⓒ｜往周溪山的稜線前，松針鋪地的美好路況。

ⓑ｜卑南東北稜上的高大台灣杉。

像是特意營造出來的登頂之路，根本和這個「最難到的基點」之名，有著完全相反的氣質。

登頂前的岩峰是個小難關，即使側繞也要特別小心，岩峰山的展望非常好，南一段和馬蕃粕山、尖石山高聳包夾，完全望不見人類痕跡，最近的文明只能在重重峰巒之後⋯⋯

當最後的爬升逐漸趨緩，我知曉將再見到那熟悉的老朋友──編號七二二二的花崗岩三等三角點，與另一個森林山字基點。不同的是，當年天色昏沉而涼爽，幾個年輕人充滿興奮與喜悅；而今陽光燦爛卻炙熱，五位大叔大姊卻顯得沉默，不知是否為逝去的歲月與熱情暗自陷入沉思。

絕命崖是我一九九七年探勘大崙溪山區時，首次進入上游一帶，當年自馬蕃粕山下大崙溪，在馬──周稜線一二三八四峰東稜近溪谷處，遭遇高約兩百公尺的活動崩塌地。當時因為下不了溪，在危險的崩溝耽擱，迫降一晚；第二天用了四段繩距，經過岩壁、碎石坡多種地形，才得以降至大崙溪底，其中在第二段與第三段繩距時，發現自己正位於這個崩崖邊緣。

Ⓐ｜一九九七年，絕命崖四段繩距下降過程中，同時看著絕命崖在雨中崩塌的場景。

Ⓥ｜一九九七年從馬蕃粕稜線下大崙溪，被困於絕命崖旁崩溝，緊急紮營。

Ⓦ｜伊加之蕃附近的大崙溪上游，是靜謐優美的一段景色。

二十年前，大崙溪上游的活躍崩壁「絕命崖」（右圖），在二十年後
已經長滿樹木（左圖），盡失氣勢，可見滄海桑田也只是一瞬間。

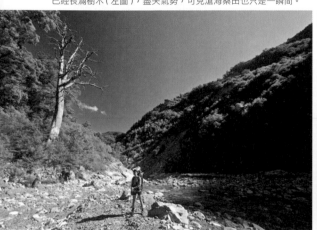

二十年後的二○二二年，重回大崙溪上游，當年險惡至極的絕命崖已經完全變樣，多處長滿樹林，由溪谷仰望，甚至容易忽略，令人唏噓，滄海桑田之感油然而生——人生短短數十載，也可見證地景巨大的變化。

命懸絕命崖

……緊接著第三段是雙繩垂降的峭壁，主繩長度剛好用完，接上一塊碎石平台。當下抵平台後轉身一望，赫然發現自己就身處在一個巨大崩壁的邊緣，眼前的景象真是無法形容的恐怖。只見崖頂附近垂直的岩壁上分分秒秒都在落石，下方碎石坡上盡是一片黃濁泥流，汙濁了清澈的大崙溪水。在這驚訝得已說不出話的當口，突見又一巨石飛奔墜落，一路凌空，最後撞上崩壁下方一個龜島狀怪異的小環流丘，霎時巨石炸散成千萬碎片。這石破天驚的一幕，嚇得在斷崖上求生存的我們在雨中不住發抖。此崩崖也許非有萬丈之高，卻難找出一個比這更險惡更鮮活恐怖的絕境了！我們都叫它——「絕命崖」……（摘自《台灣山岳》十九期）

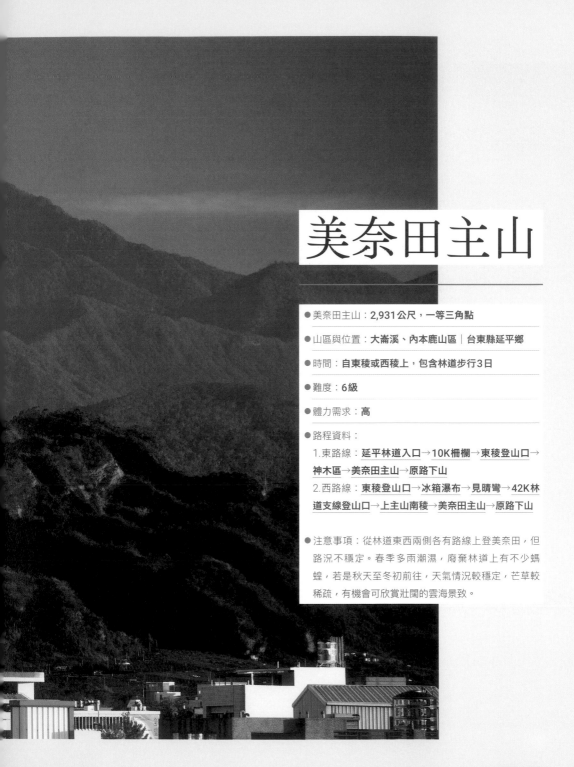

美奈田主山

- 美奈田主山：**2,931公尺，一等三角點**

- 山區與位置：**大崙溪、內本鹿山區｜台東縣延平鄉**

- 時間：**自東稜或西稜上，包含林道步行3日**

- 難度：**6級**

- 體力需求：**高**

- 路程資料：

 1.東路線：**延平林道入口→10K柵欄→東稜登山口→神木區→美奈田主山→原路下山**

 2.西路線：**東稜登山口→冰箱瀑布→見晴彎→42K林道支線登山口→上主山南稜→美奈田主山→原路下山**

- 注意事項：從林道東西兩側各有路線上登美奈田，但路況不穩定。春季多雨潮濕，廢棄林道上有不少螞蝗，若是秋天至冬初前往，天氣情況較穩定，芒草較稀疏，有機會可欣賞壯闊的雲海景致。

⊙ | 從台東市看美奈田主山。

◐ 事隔二十年，登頂美奈田的情境也大不相同。

兩次登臨美奈田，相隔了整整二十年，而那久遠的第一次登臨，正是我個人中級山探勘生涯的轉捩點。

那是大學登山社探勘台灣中級山的黃金年代，受到《丹大札記》等探勘刊物的影響，當年活力十足的登山社，幾乎都以「開發」尚未被岳界踏足過的中級山區為目標。當時我雖然已經是山社老骨頭，依舊對這樣的區域探查躍躍欲試。

一九九七年春假，臨時被學弟妹催促找個冷門又好玩的山來度假。我瀏覽地圖，心有所感，最後挑了一座名稱吸睛，卻擁有冷門一等三角點的美奈田山──這山孤懸台灣南天之東，位於鹿野溪與大崙溪流域間，被更多冷門的中級山群所包圍。

當年資訊不流通，此區在岳界幾乎等同於處女地，我們除了地圖和簡單的口述紀錄，幾個傻子如瞎子摸象，卻機緣巧合在紅葉村遇到了多年來經常進入此區打獵，也常與測量隊進入大崙溪流域深處的林先生。那次，他開了一台超強吉普車載著我們五人，一路顛簸，行駛在當時還可驅車直往五十二K的延平林道。

那三日，我們披荊斬棘登頂，還有美奈田南稜難堪又溫馨的迫降一夜，以及最後一日踢四十二公里下山的難忘回憶，回想林先生載著我們，一路述說著山中那些更深處的有趣故事，猶如謎般的有趣故事，燃起對這片未知山域的強烈好奇。

於是，接下來幾年，我帶著學弟妹縱橫進出，踏查了大崙溪流域的眾多路線。當午岳界首登周溪山、

伊加之蕃，深入拉馬達·星星最後根據地，還有轆轆溫泉、冰箱瀑布、馬蕃三谷、絕命崖等等，都是自己叫出的名字。那些充滿夢想和活力的探勘歲月，為我，也為岳界開始了關於南天之東的一片新視野，而這一切，都是從那次短而深刻的美奈田而起。

南天之東的中級山霸主

中央山脈主脊在卑南主山以南漸次降落鬼湖山區，不再具備三千公尺等級的山稜。然而，卻又從卑南東峰分出一雄偉的支稜，像一棵巨型榕樹的枝幹般深入大崙溪與鹿野溪流域，不但占地廣大，自成一格，更以高大著稱。其中，位於這棵大榕樹心臟位置的美奈田主山，更是這群冷僻高傲中級山群的霸主，雙峰雄峙，北峰高達二九四九公尺，主峰二九三一公尺，由山頂垂落鹿寮溪底，落差達兩千五百公尺，聲勢驚人。北自南一段、三叉新康、南自北大武望去，美奈田就像是龍頭般引領卑南東稜突出雲表。由台東平原望去，巨大山體氣宇軒昂，完全不輸任何高山。

雖然美奈田山的名字乍聽頗為優美，但其實有

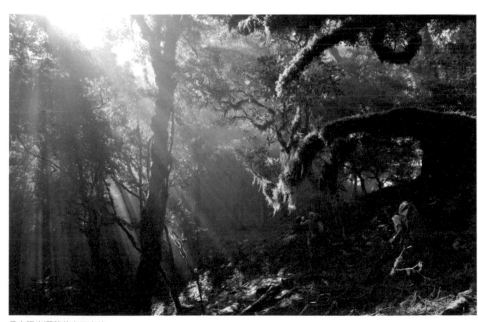

⚇ | 陽光灑落美奈田東稜。

「此處死過人」的意思，是布農語Minazal的轉音，傳說有五兄弟在下雪時不聽勸告，於此趕路，導致四人凍死於此。

以美奈田為核心的大崙與鹿野山區，是布農族分布的最南界，在日本時期也是讓日本人最頭痛、最難管理的麻煩之地，主因是群山糾結、地形複雜，又是他們所稱「兇蕃之王」拉馬達·星星神出鬼沒的最終根據地。

日本中期，為了控制南部的布農族，日本政府在一九二〇年代分別開鑿了橫越中央山脈的關山、內本鹿警備道。一九四一年的大遷村時，**「內本鹿事件」**的發生，隨後讓部落全被遷至縱谷平原，徒留人去山空的廣大鹿野溪流域。最終，這裡只留下了已經分崩離析的內本鹿古道，直到近年布農族的內本鹿尋根活動，才讓大家重新重視這片被遺忘的地區。

由延平林道登美奈田，可從東側新路或西側舊路起登，由於山的兩側氣候與風景完全迥異，若是以O型走法攀登美奈田，除了可以盡覽冰箱瀑布之颯爽、「見晴巒」兩側迥然相異的天氣之奇，還有兩側的紅檜林與台灣杉巨木、山頂的無敵展望，更是展現了這座南天之東霸王山的多元美景。

時隔二十年，我再次前往美奈田，並帶了近二十個社大夥伴，選擇由落差更大，卻擁有更大規模檜木森林的東稜上登。曾經車行暢通的林道，如今從十K開始便必須改成步行，但路徑清楚，心境也少了當年闖入未知之境的冒險感。雖然隱藏在苔蘚中的小黑蚊兇惡異常，但綿延於東稜線的巨木卻依舊令人神往。

我登上熟悉的一等三角點，這次晴空萬里，展望無極，連湛藍無邊的太平洋上，綠島、蘭嶼看來都近在咫尺，而我只是緬懷那個天色沉鬱的山頂、讓我們迫降的芒草海，這個讓我實現年少輕狂夢想的美奈田。

▲│延平林道上的蠍子草大軍。

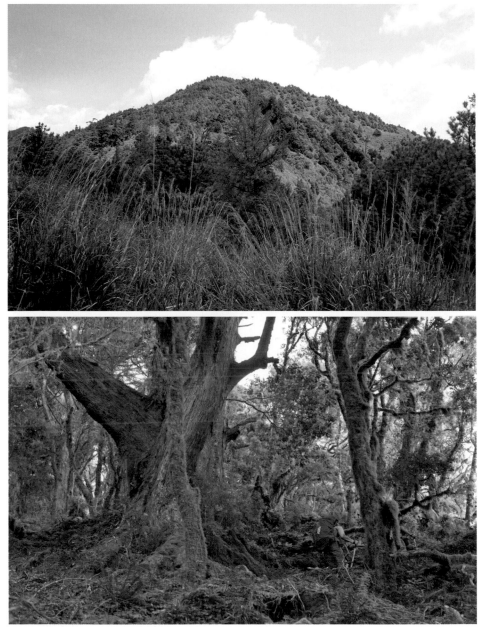

▼｜在南稜芒草叢中看見美奈田基點峰。

▲｜美奈田東稜上的檜木林。

▼｜從美奈田山頂眺望台東市與太平洋上的綠島。

▲｜在延平林道盛開的腐生蘭山珊瑚。

看都蘭山與美奈田主山

還記得當年，重創全台灣的八八風災過後的某個早晨，鮮紅的日輪依然自綠島東方的海岸升起，喚醒沉睡的都蘭山列與美奈田主山，也照亮了深邃湛藍的都蘭灣。加路蘭海濱堆積著成千上萬的漂流木，與公園裡的漂流木雕塑相映成趣，好似告訴人們，不要忘記大自然反撲的深刻教訓。

奈田主山 2931 M
素能木山 2209 M

尖石・寶雅樂棧
利基利吉山 4548 M
關東松山 2278 M

劍山 4748 M

1341峰

那關山 1910 M

1032峰

都奈山 2827 M

八里芒山 953 M

即哈那拉山 2829 M

大馬武窟山 2686 M

大鬼湖、平野山

- 平野山：2,216公尺，二等三角點1660號

- 山區與位置：南南段山區｜高雄市茂林區、
 台東縣延平鄉（進入路線經過屏東縣三地鄉）

- 時間：7到8日

- 難度：9級（大鬼湖橫斷路線）

- 體力需求：高

- 路程資料：中興林道→大母母登山口→沙溪林道底C1→
 檜木營地→雨谷亭C2→歡喜山→山花奴奴溪→三溪匯流
 口→大鬼湖西池→東池C3→大鬼湖→東池→足球場池→
 平野西峰西襲奪鞍部溪谷C4→平野山西峰→平野山→太
 兒麻西稜C5→太兒麻山→崩塌稜→蘇鐵區→鹿野南北溪
 匯流口C6→桃林溫泉→舊龍門天險→楓匯流口→美奈田
 源溪匯流口→上里清水大橋

- 注意事項：經歷八八風災後，由中興林道進入台東知本林
 道出的路線，大小鬼湖縱走路線再次成熟，但其實仍然山
 遠路險，相當具有挑戰性，且適宜冬春時縱走。本文記述
 的大鬼湖橫斷東出鹿野溪路線，則更為蠻荒危險，包括太
 兒麻陡稜與溯鹿野溪，都屬於高難度或技術路線，領隊與
 成員都需具備充分經驗與能力，才適合計畫前往。

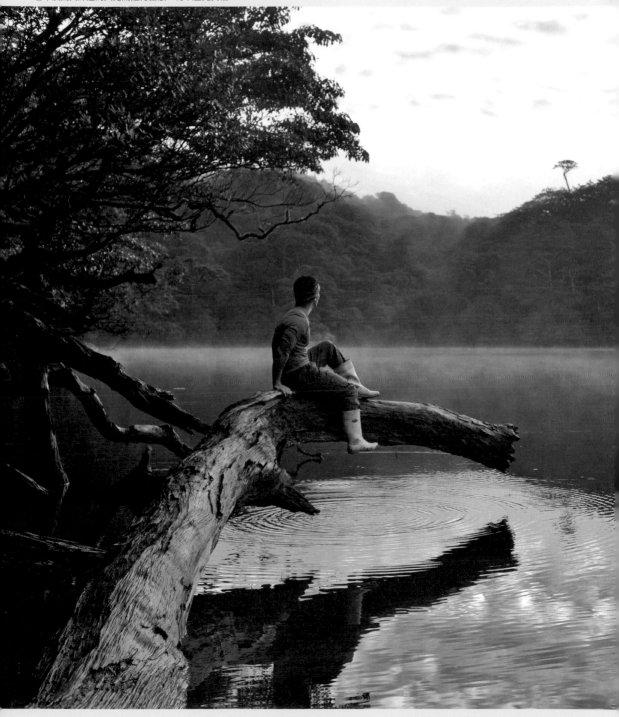
⊙｜廣闊又深邃的大鬼湖難得霧散，得以全見真相。

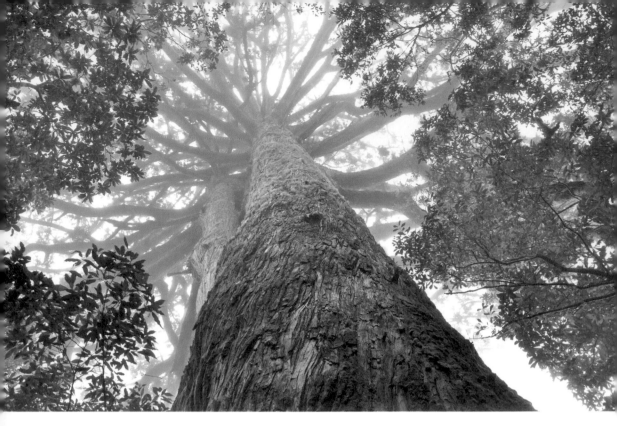

在台灣南方難以進入的重重山巒之中，有一處高大樹木林立、茂密苔蘚松蘿滿布、雲霧長年瀰漫的地區，裡頭藏有一座神祕湖泊，名叫「他羅馬琳」。

許多年來，這個地區鮮少受到打擾，也從不輕易對人顯現其眞面目。而在這座特別到甚至被奉爲「聖湖」的湖泊東邊，還有一種東亞最高的樹種，似乎以這裡爲世界中心，在平野山密集生長成巨木森林，那就是台灣杉。台灣杉在這裡以近似純林的型態生長，不僅躲過了伐木業的茶毒，更與諸多紅檜神木建立起巨木王國。

他羅馬琳池又稱「**大鬼湖**」，位在中央山脈南南段兩千多公尺圭脊、遙拜山北側的凹谷之中。這裡共有三個湖泊，從空中俯瞰，彷彿一張微笑的鬼臉，主湖橫亙南側，面積最大且最深，湖水先流向東北側的東池，再流向西池，而後向西溢流成爲山花奴奴溪最上游。

此處氣候潮濕冷涼，多數時間皆是雲霧繚繞，不僅是魯凱聖地，更是生態祕境、研究氣候歷史學的關鍵地點，還是登山者心中神祕而誘人的目標。但無論

是百岳或大探勘時代，這個號稱全台最大水域、最深的山岳湖泊，始終都不是那麼好親近，也因而遠離了文明侵擾。

由於九二一地震與八八風災的關係，導致進入路線不停變動，目前能夠最快親近的路線，是從霧台中興林道大母母山南麓繞過。這幾年下來，神祕的大小鬼湖路線和走法越來越清楚，也算是親近鬼湖區的經典長程中級山路線。

二○一七年，有別於傳統大小鬼湖，或是神鬼五湖將南南段主脊一網打盡的走法，我們選擇從進入大鬼湖後往東推進，走平野山－太兒麻山支脈，從險峻驚心的陡稜下降至鹿野溪南北溪匯流附近的桃林溫泉，出紅葉村的「大鬼湖橫斷」。

雖然一路天候始終不佳，我那次也走得異常辛苦，但這條包含桃林溫泉、台東蘇鐵原鄉、平野台灣杉神木區與大鬼湖的走法，依舊帶給我們豐富的生態與身心饗宴，令人久久難忘。

我只記得，前兩天的行程是滿滿的森林和雨。我們從中興林道穿越大母母山東側，從沙溪林道底到大

鬼湖，一路潮濕、晦暗、寒冷……又臭又長的鳥道讓我走到恍神……在倫原山附近的腰繞路一腳踩空，摔了下去，肋骨因此撞擊至挫傷，接下來幾天，只得抱著疼痛的胸口度過每個疲勞的夜晚。即便是走到美麗的雨谷亭營地獵寮和登頂歡喜山時，全然無法揚起一絲絲熱情，始終陰森的天色更讓人意志消沉。

一直到接近山花奴奴溪前，林下雜木草叢變得稀疏，樹冠層不是開始更扭曲，便是更挺直高大，樹幹枝條上掛著越來越厚重的松蘿，稀有的陽光不時灑落林間，眼前越來越像心目中的魔法森林了，情況也似乎在好轉。

在山花奴奴溪畔快意飲水午餐後，林相變得更加精采，胸徑超過數公尺的紅檜屢屢出現路旁，突立木台灣杉更是不時出現。最精采的，莫過於密布在鬼湖區三溪匯流口附近的壯

▲｜山花奴奴溪上游的紅檜巨木。

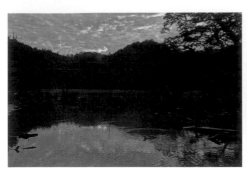
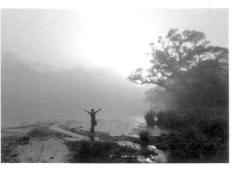

麗紅檜，雲霧中黑壓壓不見天日，又彷彿來到紅檜純林神殿，想像那個尚未有人爲開採的台灣山林，最本眞的面貌就是這樣。

聖湖裡的兩個神話

有一傳說，山花奴奴是一位少年之名，他與魯凱貴族他羅馬琳的少女相戀，在不同的傳說中，或因階級不同，或因外族禁止通婚，進而引起兩部落的反對，甚至引發戰爭，在大鬼湖附近發生戰鬥，兩位青年男女苦戀未果，於是投身大鬼湖殉情。後人爲了紀念他們，把這個湖泊叫作**他羅馬琳**，而從他羅馬琳池溢流的溪流，則稱爲**山花奴奴**。

在水聲潺潺的濃霧森林中一路默默爬升，突然眼前一片白亮，其實，那是霧更濃了，但我們已經站在大鬼湖西池的邊緣，才驚覺腳邊閃動的粼粼波光，是延伸到眼前迷濛白幕的池水！我們只能踩在爛泥沼澤的朽木之上，以確保不會深陷其中，耳朵尙聽著溪源出水口的瀑布聲。

來到湖區其實什麼都看不到，感受卻相當震撼，這就是大鬼湖三池給我們的見面禮！或許被這特殊的氛圍所魅惑，我們在此幻境中晃蕩了一陣子，最後決定在東池溢流口畔紮營。果然是鬼湖聖地，不讓你看清眞面目，然後迷惑你、困擾你。經此一役，大家不由得對大鬼湖更加敬畏小心。

來到大鬼湖主湖那一早，曾經出現過短暫的好天氣，早上被滿天朝霞染紅的高積雲倒映在一波未興的東池上。翻過小稜，終於來到大鬼湖主湖畔，能在大鬼湖看見青空，即使只是驚鴻一瞥，都已感到非常受寵若驚了。大湖煙波浩渺，湖面總繚繞著或薄或厚的白霧，周邊圍繞著姿態萬千的鐵杉林，無論晴霧，總有種不知還藏著什麼東西在其中的神祕感。

⊙｜朝霞映照大鬼湖東池。
⊙｜迷霧中的大鬼湖西池沼澤。

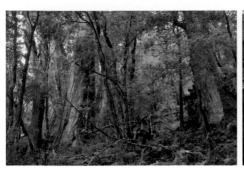
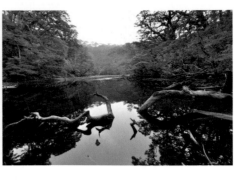

魯凱族還有另一個神話，百步蛇神阿達里歐（Adalio）喜歡上Dadele部落Mabalriw家族中的巴冷公主（Balenge），雙方情投意合，無奈人蛇殊途，巴冷的父親更是提出了嚴苛的迎娶條件。於是，百步蛇神費盡千辛萬苦上山下海，終於用三年時間找到七彩琉璃珠和其他寶物，獲得族長首肯。

後來婚禮結束，百步蛇神背起巴冷的百合花帽緩緩沉入湖底，從此以後，他們來到鬼湖（Palichchi Mulimulhi-than）或供奉獵物祭品時，都不敢大聲喧譁，是爲魯凱族最神聖的聖地之一。

我們來到此處，巧遇另一個走訪大小鬼湖的十一人隊伍，大家雖然興奮感動，卻不敢放肆喧擾，反而盡力感受此處神聖的氛圍。由於貪戀聖境之美，就著湖光明媚，混了整整兩個多小時，才依依不捨告別大鬼湖。

亙古擎天之柱——台灣杉

從東池東端出發，雖然循著前人的紀錄穿越叢林、前往藍湖，一路卻完全看不到任何人爲痕跡。也許，這正是這一帶山區向來不變的面貌：沒有清楚或恆定路跡，我們僅僅是在地圖上指個方向，便在密林倒木迷魂陣中「游泳」般穿越。傳說中的足球場（大操場、鱷魚潭）日前是池水盈滿的狀態，黑水和過多的倒木讓我們有些失落，也因時間緊湊，錯失了探訪藍湖的機會。最終在黑暗中摸索到了傳說中的二一九九峰西準襲奪鞍部，就連下接咫尺之距的溪谷源都花了好多時間。

從襲奪鞍部到平野山這一段稜線，巨大的神木陸續出現，其中又以紅檜爲主。在二一九九到二二七七峰，我們索性於一處卸下大背包，往兩側山腰處信步閒

▲｜平野山附近的檜木樂園，數量之多，令人驚嘆。
◀｜足球場又被稱爲大操場，我們造訪的時候剛好積滿池水。

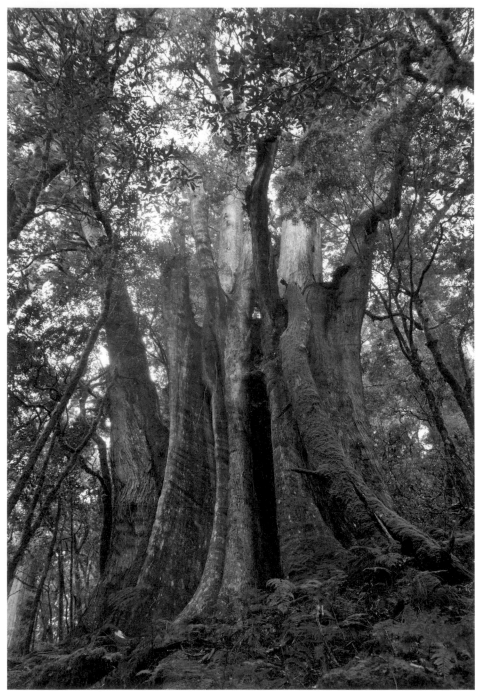

Ⓐ｜平野山附近一並木[12]成巨大的紅檜，被我們戲稱「花開富貴」。

12｜或稱合併木，是指野外看到一些胸徑巨大的神木，本以胸徑推測初期年齡為神木層級，但後來發現有許多這類巨木可能是多個個體同時或不同時發芽，為了抵抗逆境，最後合抱生出宛如單一巨木般的合生個體。這個現象的確認因此讓以前認為的許多神木推測出的年齡大大降低。

晃，沒想到，剛剛稜線上的神木立刻就被比了下去。

我們往下探索沒太遠，就被一棵巨大的神木所震撼，說其胸徑是目前全台十大都不爲過。由於巨大的枝幹從基部就開始舒展，宛如一朵盛開的花，我們也很戲謔的爲它取了個很俗的名字，「花開富貴」。想想，很多巨木都長在接近溪谷的地方，這個區域應該還有更多如此重量級的神木吧！

我們確定，自己已來到上千年前就存在的古老森林，想想，以前台灣森林在尚未被砍伐的年代，到處都能夠見到這樣令人感動的畫面，再比對今日，不禁有點黯然神傷。

傳說中的台灣杉純林其實在接近平野山一帶，而關於台灣杉的特色，我們在「眉有岩山、三姊妹神木」的篇章已有說明。這個東亞數一數二的巨木的世界分布中心，或許就在大鬼湖東側。與紅檜扁柏樹形不同，台灣杉主幹完全筆直生長，常常突立於冠層之上，所以被原住民稱爲「撞到月亮的樹」。

在稜線旁，我們立於一棵比一棵巨大的突立木下，向上凝望著刺向天空虛無的頂天巨樹，所有人都呆住了，不知下次是何年何月才能再見到這樣的世界級奇景。

東出的行程過太兒麻下驚險崩塌陡稜後，來到台東蘇鐵原生地，這裡環境相對乾燥炎熱，台東蘇鐵在地形陡峭的疏林下現身，壯碩的植物體引人注目，是獨特的台灣原生種，也只大量生長在鹿野溪中游峽谷的乾燥陡坡上，以及海岸山脈一塊極小區域。

台東蘇鐵和不生長在台灣，卻以台灣命名的台灣蘇鐵，有著謬誤而又糾纏的歷史故事。無論在太兒麻東稜桃林溫泉泡湯時仰望，或是下溯鹿野溪沿岸，都見得到這種生長在向陽乾旱環境的優美古老植物。僅僅相隔一日，從濕涼到乾熱這樣天差地遠的環境，竟分別生長著國寶級植物——台灣杉與台東蘇鐵，可見大鬼湖東側生態環境的稀有獨特。

歷經千辛萬苦，甚至在夜色中冒險溯行出鹿野溪，我們帶著一身傷痕回到文明世界。大鬼湖、台灣杉、神木林與台東蘇鐵，也深深烙印在心中的夢境之地……那迷離幽暗，卻又豐盈粲然的生命之源。

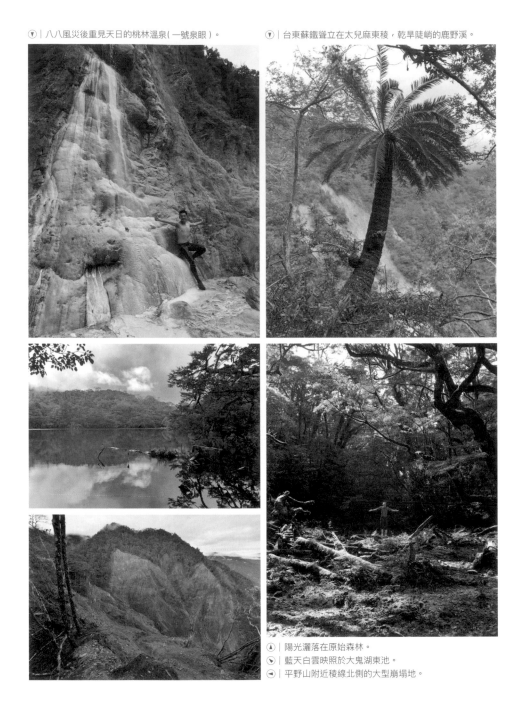

▼│八八風災後重見天日的桃林溫泉(一號泉眼)。　　▼│台東蘇鐵聳立在太兒麻東稜,乾旱陡峭的鹿野溪。

▲│陽光灑落在原始森林。
▼│藍天白雲映照於大鬼湖東池。
◀│平野山附近稜線北側的大型崩塌地。

明朝滅亡與大鬼湖的關聯

撥開浪漫又神祕的魯凱傳說，你知道中國明朝末年動亂和滅亡的原因和證據，居然也可以在這個太平洋邊緣海島深山的大湖找到證據嗎？

由於大鬼湖沒有魚類和大型生物擾動，湖水夠深，千百年來湖底都是非常緩慢且細緻的分層沉澱，沉積層的細緻度，甚至可以分辨過去數百甚至數十年的變化（一般海相沉積都是以萬年為單位）。從大鬼湖湖心鑽探來看，在大部分的黑色泥土層積中，可以發現兩道亮黃色且非常顯眼的白帶。

經過分析，這是西元五、六世紀和十五到十八世紀的沉積，而這兩條白帶是當時遠從戈壁沙漠帶來的沙塵沉澱，後者與氣候歷史研究中的小冰河時期年代相當符合，也更確認了當時因為氣候較寒冷乾燥，大量來自西伯利亞蒙古高原的冷空氣，造成明朝末年的饑荒和動亂，而在上位者依然暴斂橫徵，也導致了農民起義，李自成最終攻入北京，明思宗自縊身亡，並在遙遠的台灣深山湖泊造成鮮明的白帶狀沉積物。

若想進一步了解，可參考許靖華的《氣候創造歷史》（二〇二二，聯經出版）。

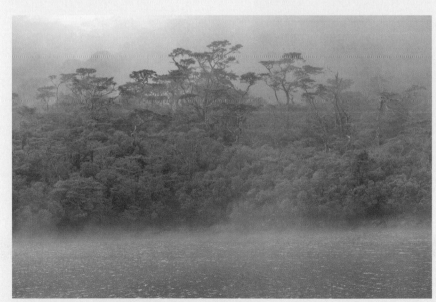

⬛ │ 大鬼湖總是被迷霧與姿態扭曲的鐵杉圍繞，更加突顯神祕氣氛。

大里力山

- 大里力山：**1,929公尺，二等三角點1561號**

- 山區與位置：**南南段山區｜台東縣金峰鄉**

- 時間：**3日（近黃東稜）**

- 難度：**6級**

- 危險度：**中**

- 路程資料：**金崙→壢坵→行車止→金崙溪→匯流口→近黃溫泉→諸也葛社舊址→諸也葛山森林基點→古道離開稜線點⇄小溪獵寮→大里力山→原路下山回近黃溫泉→回產道行車止→金崙**

- 注意事項：大里力山位於大武山自然保留區內，無論從哪個方向攀登，都需要向台東林管處申請。另外，由近黃溫泉上大里力的路線，前段古道部分路線不清，小溪獵寮過後的上稜路線，為自行由地圖判定，沿稜上登，山頂附近杜鵑林亦較容易迷路，請與有探勘經驗者同行。

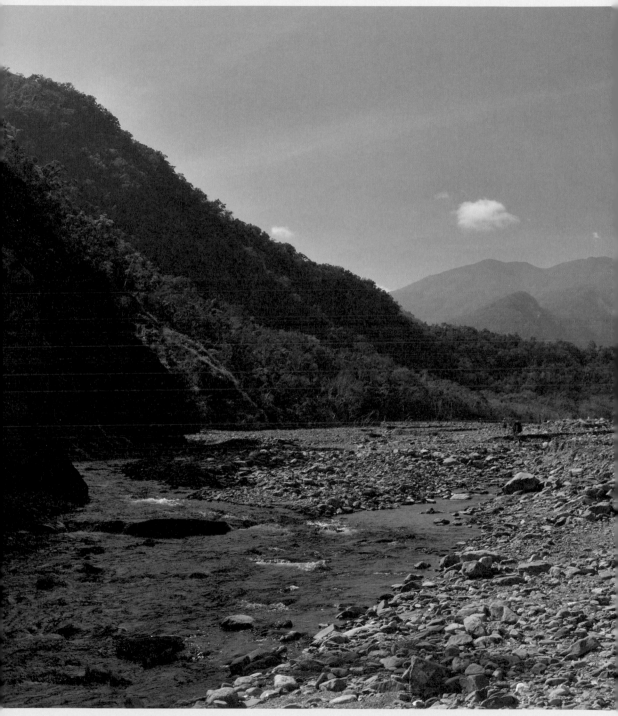

大里力山，位於台灣蠻荒中級山東南偏遠的一角，又與方屯山、那保山共稱為「金崙三雄」，是十分冷門的中級山。這三座山猶如三兄弟般，都是中央山脈主脊東伸支稜，而且同樣山基雄厚，山形寬長且平頂，滿山原始森林與崩塌地交錯，山頂都有杜鵑林盤桓，屬於較難親近的山岳。

▲｜途經諸也葛舊社遺址。

三雄中，以從南大武分出的方屯山最高也最難抵達，其上的杜鵑林密集程度可謂奇觀。那保與大里力兩山倒更像是雙胞胎般，隔著金崙溪南源溪谷相望，兩山腳有「近黃」與「都飛魯」這兩個泉質優良的名湯；山腹各有那保那保社與大里力社，應是兩山名稱的由來。東側有日本時期的古道穿行，聯絡起這些東排灣舊社，而大里力雖然是三山中最矮，卻因為清朝的**南路——崑崙坳古道**繞行於東稜與北腰之上，加上南側的楓花杉植群，顯得更值得探尋造訪。

崑崙坳古道是台灣第一條開山撫番道路，亦是清朝牡丹社事件後，沈葆楨開設北中南三條中的「南路」。一八七四年由袁聞柝從赤山開路，經過崑崙坳（古樓），參考排灣族與卑南族聯姻路線，從衣丁山南側翻越中央山脈，抵達金崙溪上源，並沿著大里力北側山腰上東稜，再下金崙溪，僅僅四個多月即開路到卑南（台東），故又稱「赤山—卑南道」。如果選擇從近黃溫泉旁匯流口東稜上登，就會有一段是走在這條寫滿滄桑、如今遺跡稀少的古道之上。

此段古道遺跡雖然不明，但近黃溫泉附近寬闊的溪

◀｜滿山蔥郁樹海的大里力山。
▶｜那晚夜營於溪床之上的滿天星斗。

谷，泉質滑順、溫度適中的泉水，給予從東稜上大里力的夥伴些許鼓舞。棄溪上行不久，諸也葛石家屋遺跡處處，與盤根其上的榕屬植物糾結交錯，有種來到吳哥窟的錯覺。諸也葛森林三角點附近，巨大的崩壁從溪底直達稜線，這和對岸那保東稜一樣巨大的傷口，是八八風災造成的獨特視野。

三角點西鞍是上登大里力與崑崙坳古道的分岔點，古道方向有一小水源營地，是土坂的獵人帶給我們的飽贈。只是，我也仍然記得那時上登至此，二十人的隊伍擠在原本只能容納數人的平台，是無須迫降卻更辛苦的一晚。

此後，東稜越往上，南台灣中級山浩瀚的原始林越發茂盛，但偶有破空展望處，對岸平緩山頭的那保山後方，一方一尖的兩座大山突出天際──南北大武以君王的氣勢俯瞰這片蠻荒蒼鬱，又充滿生命氣息的山與溪谷，一種全然融入荒野的心境觸動著我們。

接近山頂，則是糾纏的杜鵑林，比起方屯山那片可怕的迷宮，大里力山顯得相當可愛。最終，最令人意外與感動的，莫過於這座山頂居然有著三百六十度

Ⓐ｜諸也葛山基點附近，望見崩塌嚴重的金崙溪支流溪谷。

的絕佳展望，在山頂細數台灣偏僻一角的陌生群山，曬著暖暖的冬陽，看著金崙溪如扭動蛇身般匯入浩瀚太平洋，幾乎忘了我們是從如此蓁莽中穿越重重困難而來。

大里力山，這台灣角落的蠻荒之境，給了我們最溫暖、最值得回味的一次回憶。

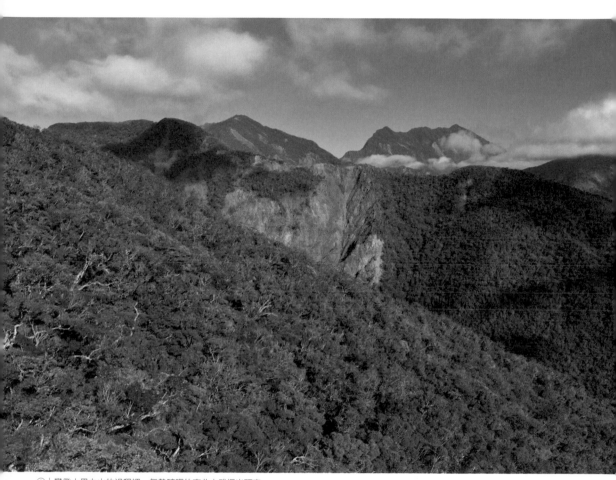

④｜攀登大里力山的過程裡，氣勢磅礡的南北大武探出頭來。

CHAPTER

4

入門路線
10選

在真正成爲遨遊於中級山的好手以前，先從這十條
入門路線開始，循序漸進，徐徐感受中級山的魅
力，也體驗中級山會帶來什麼樣的考驗與刺激。

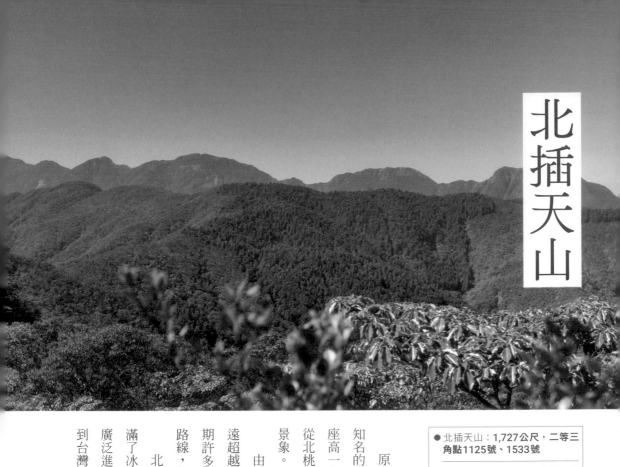

北插天山

原名塔開山的北插天山，長久以來可說是北部最知名的中級山。插天山原本指的是同山列西南方另一座高一九○七公尺的南插天山，其名源於秋冬晴日，從北桃平原地區常可見南方壯闊雲瀑飛躍此列山稜的景象。

由於北插天山較近台北且開發較早，名聲反而遠遠超越南插天山，其經典的中級山林相、路程，是早期許多山友在攀登百岳路線前，考驗體能的「試驗」路線，如今更因山毛櫸生態而名聞全國。

北插天山山區高一三○○公尺以上的稜線上，長滿了冰河孑遺種──**台灣山毛櫸**。這種曾在冰河時期廣泛進駐台灣的溫帶物種，因間冰期氣候變短，退縮到台灣北部幾個山頭稜線，海拔約在一千多公尺以上

- 北插天山：1,727公尺，二等三角點1125號、1533號

- 山區與位置：**烏來山區**｜新北市三峽區

- 時間：小烏來8小時、東眼步道10小時、滿月圓 12小時、林望眼路線10到12小時

- 難度：3級

- 推薦路線（小烏來線）：**卡普部落→第一登山口→赫威1號神木→山屋遺址 →北插天山→原路回第一登山口**

- 注意事項：攀登北插天山申請插天山自然保留區入園，假日或山毛櫸季節人數眾多需要抽籤。

的狹小區域。

事實上，整個插天山系北起逐鹿，南至拉拉山，都有大量的山毛櫸分布。每年十月下旬，滿身翠綠的樹葉變身一襲金黃，渲染出整列山頭的斑斕，此時核心區域的北插天山必定人滿為患，對當地生態產生不小的壓力。近年來，林務局開始對插天山自然保留區內的山岳攀登名額執行管控，由於入園名額有限，也造成北插天山山毛櫸季一位難求的現象。

北插天山攀登歷史悠久，其周邊路線繁多，複雜如蛛網，但攀登方向主要有四條路線：小烏來、東眼山森林遊樂區、三峽滿月圓與烏來林望眼，每條路線

▲ │ 小烏來線上的赫威神木群。

▲ │ 每年初秋的山毛櫸揮灑出一片金黃世界。

的長度、爬升高度、耗費時間與路況各異。

小烏來線是近年最經典也算最快來回的路線，途中還會經過全國海拔最低的檜木神木群——赫威神木群。東眼山森林遊樂區線則是爬升最少的路線，但是距離特別遠，所以一定要及早出發。

滿月圓線則是歷史最悠久的攀登路線，登山口海拔位最低，僅有四百公尺，由此上攀絕對是很好的百岳試腳訓練。林望眼線從遙遠的福山馬岸地區上攀，最為冷門，通常是經驗較豐富的中級山山友會選擇的路線。

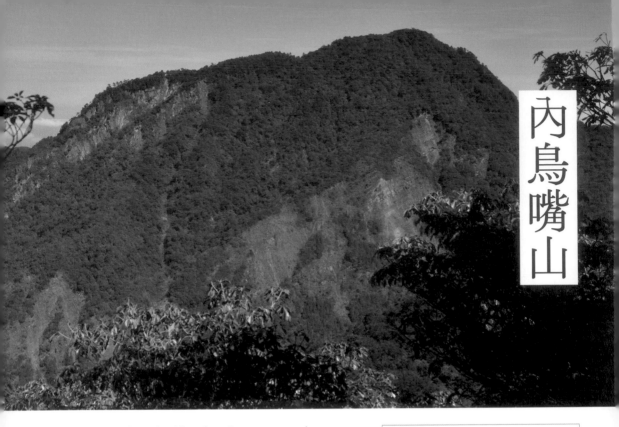

內鳥嘴山

鳥嘴山又名北得拉曼山，是新竹與桃園的交界之山，因相對於其北稜上一樣是桃竹界山一座無基點「外鳥嘴山」，而被以「內」稱之。

相比於南側赫赫有名的李崠山，以及北側復興三尖之一的那結山，內鳥嘴顯得低調而隱晦，早年的確也是名不見經傳的荒僻中級山，但其實無論從新北、桃園、新竹，甚至到苗栗，或是在二高沿途，都可以看見內鳥嘴北緩南陡、巨大渾厚的山形，頂上的尖嘴也維妙維肖，有時還比那結與李崠山更為吸睛。

多虧在山的西側發現了**北得拉曼神木群**，而山頂附近的山毛櫸林更吸引大批登山客在秋季前來，成為

●內鳥嘴山：1,749公尺，三等三角點6285號

●山區與位置：**桃竹苗雪霸西北山區**｜桃園市復興區、新竹縣尖石鄉

●時間：北得拉曼神木線5到6小時

●難度：3級

●推薦路線（北得拉曼神木線）：**新樂大橋→水田林道支線→北得拉曼步道登山口→回音谷→神木岔路口1→上那鳥稜取右→下神木岔路口4→鳥嘴山→原路回神木岔路口4→瀑布→神木岔路口1→登山口**

●注意事項：北得拉曼神木線已成為造訪鳥嘴山的熱門步道，因此路線指標清楚，安全無虞。但若是新手前往鳥嘴山，下山注意分岔路線的正確方向，切勿錯過岔路，誤闖前往那結山的路線。

島嶼裡的遠方　　**358**

⊙ 台灣山毛櫸為台灣特有種。

⊙ 鳥嘴山的山毛櫸在每年秋天染黃山稜。

小鳥來北插以外，另一條兼具溪流、神木與山毛櫸之美的一日往返路線。

比起北插天山，內鳥嘴路程較短，景色之美有過之而無不及。即使並非山毛櫸金黃染山的季節，從水田林道單攻內鳥嘴來回，下山再前往內灣或關西小鎮體驗客家風情，也是收穫滿滿的單日健行之旅。

擁有中級山經驗，想體驗鳥嘴山較為蠻荒原始一面的朋友，可以考慮從桃園北橫方向的鳥嘴東稜—防列崏山稜線沿著鋸齒狀山稜而來，或者從李崠山稜線過來（亦可從煤源上李崠—鳥嘴稜線後，再上登鳥嘴），是相對冷門、路徑原始的走法。這幾條路線都要面對鳥嘴東南稜如斷稜般陡上的路段，也更能體驗鳥嘴山的潑辣與硬斗，若能安排兩日在山中宿營，是惬意，也更能細細品味鳥嘴山的選擇！

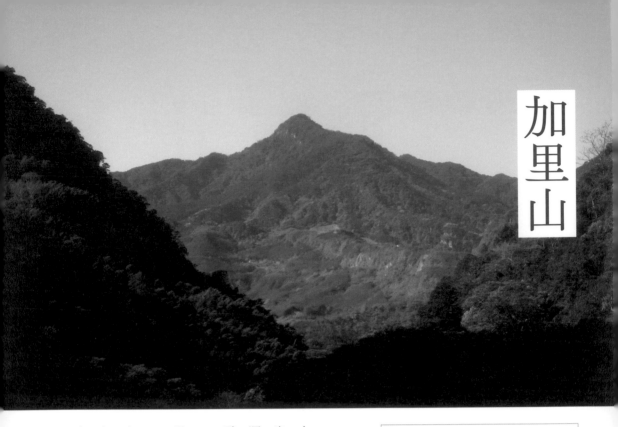

從新竹、苗栗的開闊平野上，只要在清朗的日子向東望去，一定會注意到一座基盤廣闊、峰頂尖銳的突出山岳，與一旁或身後（從苗栗方向看）另一座雄渾平頂的鹿場大山相伴，位於更後方的，則是連綿的雪霸高山群。這座名聲可說如雷貫耳的加里山，擁有一顆一等三角點，是大霸尖山西向主稜上最後一座超過兩千公尺的大山，也是台灣小百岳之一。

近年來，加里山優美又多變化的登山步道已趨郊山化，山頂擁有高山級的展望，向東望見雪霸聖稜，自北而西而南，台灣西北部平原與丘陵地標一覽無遺；冬春之際，看到一碧萬頃的雲海景觀，更是吸引

- ●加里山：2,220 公尺，一等三角點

- ●山區與位置：桃竹苗雪霸西北山區｜苗栗縣南庄鄉、泰安鄉

- ●時間：由鹿場登山口來回6到7小時，大坪林道6小時（台車線P型走法則多1.5小時）

- ●難度：3級

- ●推薦路線（風美溪線）：加里山登山口→過風美溪→舊台車道遺跡→山屋岔路→8號救援休息區空地→加里山頂→山屋岔路口→風美溪→登山口

- ●注意事項：雖是熱門路線，但加里山攀登落差不小，路徑雖大且清楚，路線選擇頗多，下山仍要清楚岔路並選擇方向，若要連攀登杜鵑嶺與哈堪尼山，則需注意時間、體力、路況與登山經驗，再評估前往。

大量登山客朝聖。

攀登加里山有非常多的登山口與路線的選擇，最為推薦的有傳統鹿場經風美溪上攀，以及大坪林道上登，有人會再加上昔日林業台車軌道形成P型走法，或是順便攀登附近杜鵑嶺，甚至還有更難、更遠的哈堪尼山路線。

從鹿場登山口出發，得攀升八百公尺，落差比大坪線來得大，但會經過清新朗朗的風美溪谷。沿途大片古老幽靜的人造柳杉林是林場伐木後的見證，在經過舊日台車鐵軌遺跡時，更可確知。

攀登陡坡後，來到巨石嶙峋的原始林區，每年四月中，巨石岩壁上會開滿整片色彩鮮豔卻又帶著脫俗氣息的一葉蘭花海，蔚為壯觀。可惜曾有人大片盜採，如今已暫時見不到上千朵齊開的畫面。

最後當然是要登上山頂，展望無極，點名群山。如此景觀多樣、有趣又稍具體力挑戰的山岳，難怪終年山客絡繹不絕了。

ⓐ | 加里山北側舊日伐木的台車軌道，見證早年此地林業史。
ⓒ | 加里山看鹿場大山。
▶ | 盛開在加里山側的一葉蘭群落。

鳶嘴山、稍來山

喜歡在岩稜稜路線上感受腎上腺素飆升的朋友，大概都知道北有劍龍稜、五寮尖，南有旗靈縱走，而中部岩稜聞名的鳶嘴山，爬起來又有另一番感受。

在有如鷹喙彎鉤般的特殊山形上，以及海拔高達兩千公尺的涼爽空氣中，登山客面臨最大的衝擊，就是極大的暴露感。攀著繩索走在尖銳如刃的灰白岩稜上，鳥瞰台中市區和東邊綿延的雪山高峰群，幾乎以為自己已身處攀登難度甚高的高山路線，又如武俠客在山林飛簷走壁，豪氣干雲。

鳶嘴山東側列名小百岳的稍來山，山容寬闊如屏障，由鳶嘴望去略顯平凡，也因此山路走來的體驗與鳶嘴山截然迥異。稍來山擁有了優美自然的林相，春

- 鳶嘴山：2,180公尺，無基點

- 稍來山：2,308 公尺，二等三角點 1543號

- 山區與位置：桃竹苗雪霸西北山區｜台中市和平區

- 時間：連峰縱走8小時

- 難度：3級

- 推薦路線：大雪山林道橫嶺山隧道登山口→鳶嘴山→鞍部→稍來山→大雪山森林遊樂區入口（35K）

- 注意事項：鳶嘴山前後全稜路線多陡峭、暴露感較重的岩稜地形，雖有大量繩索協助，仍需手腳並用攀爬，務必小心；稍來山前後地形則多是在森林中的寬闊步道。

◉｜鳶嘴山岩稜上看望中央山脈與玉山山脈諸山羅列。

◈｜鳶嘴山岩稜。

▼｜從鳶嘴山看到的稍來山，山體方正、林木森森。

◉｜在鳶嘴山上的岩稜地形，
吸引大量遊客前往挑戰。

天滿山杜鵑花開，深秋則有台灣紅榨槭染紅天際，落葉帶來滿地的浪漫，精采程度絲毫不輸鳶嘴山。

一次連走鳶嘴、稍來這兩座位於雪山西稜末端、超過兩千公尺的中級山（還有一座橫嶺山），同時擁有高山展望和中海拔豐富的自然林相，也因此很早就享譽中部山界，時至今日，只要適合出遊的日子，這條路線總是人潮洶湧，假日更是常常沿途塞車。

攀登鳶嘴─稍來縱走大多從大雪山林道橫嶺山隧道口的登山口起登。由此起登到上稜，遇岔路取右繼續攀升，很快就會展開鳶嘴山驚險刺激的岩稜之路。

爬升了過半的高度後，岩稜也越來越刺激，人多時幾乎都會塞車。過鳶嘴後沿稜繼續東行，進入高大蓊鬱的森林，過二一○○鞍部後緩緩攀登至稍來山頂，登上瞭望台，可欣賞雪山山脈與森林遊樂區鄰近山岳景觀。

下山則可往東續降至大雪山林道三十五K售票口，或沿南稜降至林道三十點四K。爬完兩山若還有時間，可以順遊以神木、楓紅、山景、雲海與觀星聞名的大雪山森林遊樂區，是超級豐富又豪華的中級山與風景區大車拚之旅！

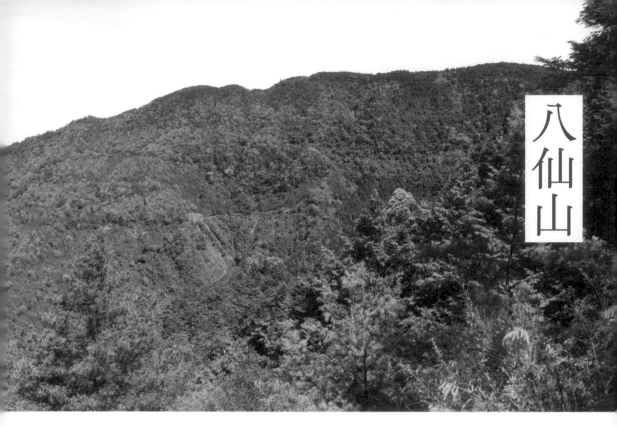

八仙山

在中部地區赫赫有名的八仙山，不但是一座山的名字，也是一個地區、一段歷史的記憶。在先前第二章的「白姑守城山區」篇已經提到了八仙山林場的林業史，但作為純粹登頂之趣，又是谷關七雄之首的八仙山，自然也成為山友的熱門中級山挑戰目標。

日本時期初測量山高約為八千日尺，故命名此山為「八千山」，後又轉名美化的「八仙山」，位於白姑大山西稜上一座如微彎之月、林木森森的山頭，其實這並非是白姑西稜上最吸睛的山頭，甚至主峰所在基點還比東側一鞍之隔、無基點的東八仙山低矮一些。

但也許因為龐大的山勢，又位於當初林場開發的核心區與仰望高點，讓這座山頭現今登山客絡繹不絕。

- 八仙山：2,366公尺，二等三角點1547號

- 山區與位置：白姑守城山區｜台中市和平區、南投縣仁愛鄉

- 時間：約8小時

- 難度：3.5級

- 推薦路線：八仙山森林遊樂區→靜海寺登山口→佳保台山岔路口→3K附近往松鶴岔路口→流籠頭→八仙山頂→原路回靜海寺登山口

- 注意事項：從八仙山森林遊樂區靜海寺上登的路線，必須注意遊樂區入園時間，且須買票出入。另外，無論從松鶴或靜海寺上，雖然步道已經成熟清楚，但初學登山者還是得注意林內路徑走向，謹慎登降，預防迷途。

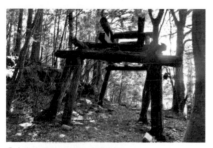

▲｜山頂前解說牌。

▲｜在步道途中看到的索道頭。

▲｜佳保台山基點與護石。

▶｜南側裡冷溪林道看八仙山（左側）
與林道，山勢並不突出。

目前攀登八仙山最熱門且經典的路線，是從佳保台所在的八仙山森林遊樂區內的靜海寺登山口起步，這條路線的路況應該已經算是五星級的步道，但由此連續一千三百多公尺與六公里左右的距離，對初學登山者可是不小的挑戰。沿途蓊蓊鬱鬱，且有很大路段是伐木後的人造林，較少展望之處，接近山頂附近的流籠頭遺跡，見證了過往伐木歷史。

山頂空間雖大，且有涼亭遮蔭，卻也因樹木包圍而無法盡情遠眺。回程一千三百多公尺的下坡路，也

仍是鍛鍊腳力與靈活度的一大挑戰。下山過程中如有餘力，可多拿一顆佳保台山。

登八仙山還可以選擇另一條從松鶴上登的路線，路況較接近傳統登山路線，且比靜海寺路線多了兩百公尺的爬升，是日本當年最初在八仙山區伐木的方向，與靜海寺路線在約莫三點一K處會合，避開了森林遊樂區的門票與開放時間限制，能讓你有更深刻的體能訓練體驗，也更有登臨中級山的況味。

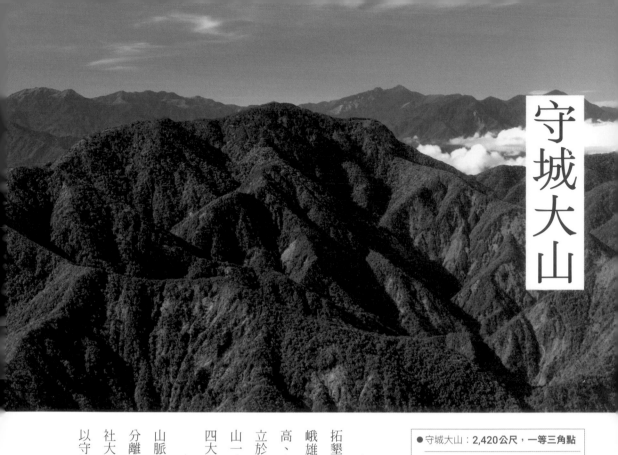

守城大山

守城大山素有「邑治第一山」之美名[1]，在漢人拓墾時期曾有形象鮮明的「華蓋山」稱謂[2]。山形巍峨雄壯，一方大山的氣勢十足，從合歡、奇萊、能高、安東軍這些三千公尺的高山望去，只見其昂首獨立於西部煙塵之上，令人讚嘆動容。也因此，守城大山一直是中部重要的中級山指標，同時又躋身「中部四大名山」、「埔里六秀」之翹楚。

守城大山所在的守城山塊，在地理上可算是雪山山脈南側餘脈延伸，北側由北港溪切割，與白姑山塊分離；南側則由南港溪—眉溪切斷與舊武界越山—水社大山山系白成一局。整個山系以守城大山脈的聯繫，讓守城山系白成一局。整個山系以守城大山為最高峰與核心，向東南西北輻輳出數條

- 守城大山：2,420公尺，一等三角點

- 山區與位置：白姑守城山區｜南投縣仁愛鄉

- 時間：關刀山線10到12小時

- 難度：5級

- 路程資料：埔里→台14線（埔霧公路）往凌霄殿岔路口→產業道路行車止→產業道路底→關刀山→守關山岔路口→守城大山→原路下山回產道底

- 注意事項：攀登守城大山有多條路線，此篇主要介紹關刀山線，從關刀到守城大山間，由於路線較不清楚，加上路程遙遠，1日攀登者請衡量登山能力、體力與速度，否則請走路程較短的守關南峰線。

1｜守城大山的名稱由來，有說是埔里的守護之山，但其名實由關刀山西側山腳，當初漢人拓墾埔里最初據點之一的守城份所命名。
2｜出自於周璽總纂之《彰化縣志》。

重要稜線，與雪山主峰糾集雪山山脈眾多高大稜線的態勢很相似，因此，從守城大山東西延伸的主稜線就有「中部聖稜線」之稱。

從主稜分出的每一條支脈，也幾乎都有路線可以循登守城大山：重要的有**關刀山線、小出線、有勝山線、南東眼山線、南山溪線、守關南峰線**等等。其中路程最短，也最多人走的是守關南峰線。而我們今天則帶大家走一條距離稍遠，風景更美的關刀山線。

挑個仲春季節前往關刀守城吧！清晨從埔霧公路往凌霄殿的產業道路開車徐行上山，經過凌霄殿後不久，即可找位置停車，此處海拔已經有一千三百多公尺，循著舊林道迂迴上行，尚有沉睡於晨曦下的干卓萬山塊一路陪伴。接上關刀山西稜一千七百公尺附近後，繞行關刀山西峰南側（也有稜線路線，行經這段請注意）不久後便視界大開：直見如天府之國的埔里盆地，在東側的水社—治茆—玉山山脈，以及更東側可遠眺秀馬的中央山脈群峰護衛下，顯出既繁華又神聖的樣貌。

繞過關刀山西峰後，稜線變得更削瘦，展望更

▲│前往關刀山途中，見到在中央與玉山山脈護衛下的埔里盆地。
◀│近看關刀山山勢，也是突立雄偉。

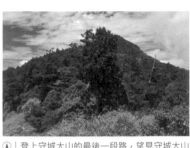
⊕｜登上守城大山的最後一段路，望見守城大山絕頂。

⊕｜在倒木與箭竹林中奮戰的仰望。

⊕｜沿途見到的夢幻粉色水晶蘭。

好，除了南側的中央山脈和玉山山脈，白姑西側的基隆—八仙稜線與更後方的鳶嘴稍來也清晰可見，而關刀山的渾圓山頂與陡峭北壁就在眼前。這座山，從埔里盆地看起來猶如大把關刀，鎮守盆地東北方，沒想到風景也如此優美。運氣好的話，除了大型杜鵑「守城滿山紅」，甚至還能看到夢幻水晶蘭，可說是CP值爆表的一座山。

關刀山後一直到守關山前，是一段始終在高大林下、大落大起、路線相對不清楚、長度近三公里的路段，去程辛苦，回程則往往因天色已晚，需要更加注意體力的損耗。

好不容易從最低鞍爬升四百公尺到達守關山，終於與主要路線守關南峰線會合，迎來最後一段往守城絕頂的路，卻也是最容易讓多數登山客耗盡意志與耐心的一段路——高密的箭竹海和鐵杉倒木，讓你得不斷抬腿上攀和低頭猛鑽，還會不時被箭竹鞭打戳刺。

雖然這是攀登守城必經之路，但若能靜下心來，這樣的風景或許能讓你彷彿重回高山蓁莽，看藍天白雲和枯倒鐵杉，很可能就能放下登上一等三角點後仍被箭竹包繞、毫無展望、而且還有漫長回程等在後頭的鬱悶之氣了。

儘管如此，守城大山的確是一座十足的大山，除了關刀山線，歡迎你從東西南北四方路線再次朝拜，必定有令人難忘的體驗與視界，讓你回憶滿滿。

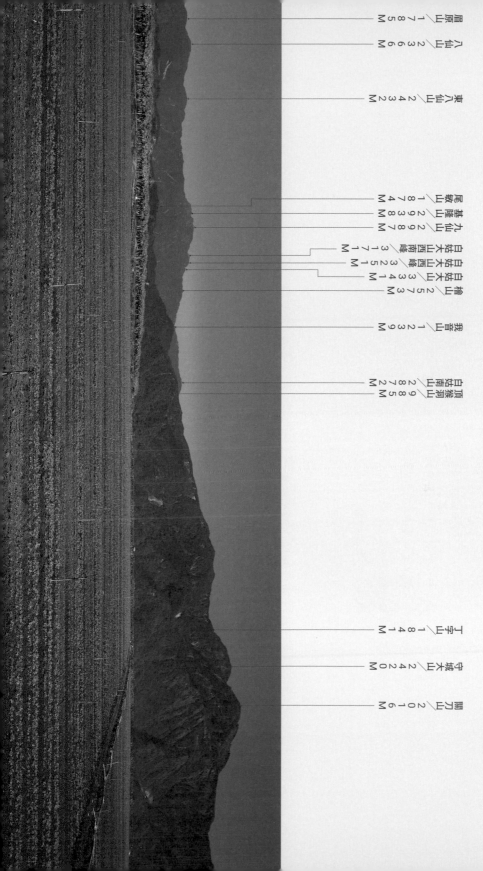

平地看高山：
埔里盆地赤崁頂農場看白姑守城

赤紅如火的土地上，菜苗正努力要淹沒這一片裸露大地。在冬日暄暖的午後，埔里盆地北方的赤崁頂台地上，白姑與守城群山的巨大身影坐鎮平台盡頭，粗獷豪邁的景象，猶如置身美西或澳洲荒野，金碧輝煌的中台禪寺近在咫尺，卻只在木瓜林後露出了一小塊金頂。

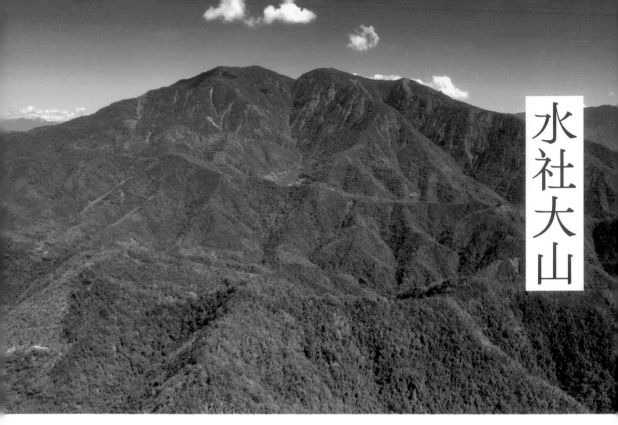

<div style="text-align:right">

水社大山

</div>

日月潭經典的風景照，多在水社壩或湖西北面這一帶取景，背景裡的山，一是高度將近三千公尺、引人遐思的「治茆山」雙峰，另一即是高差逾一千三百多公尺、山形雍容穩重的「水社大山」。

水社大山是日月潭地區最高峰，也是環湖四座名山「日月潭四兄妹」[3] 的老大，山體渾圓寬廣巨大，日夜守護著日月潭這顆明珠。居於此區的邵族人昔稱日月潭為「水社海」，可見水社大山與日月潭的淵源是分不開的。

因為山高名氣大，水社大山在中部成名已久，也成為中部地區攀登百岳前的「試腳峰」。近十年來，

- ●水社大山：**2,059公尺，二等三角點1134號（最高點2,112公尺）**

- ●山區與位置：**丹大山區｜南投縣信義鄉、魚池鄉**

- ●時間：**約6到8小時**

- ●難度：**3級**

- ●推薦路線：**青年活動中心登山口→1.6K第二登山口（伊達邵會合路口）→2.75K第一觀景平台（卜吉山附近）→3.7K第二觀景平台→4.2K避雨亭→4.7K觀景平台→5K觀景平台→水社大山山頂→回青年活動中心停車場**

- ●注意事項：水社大山步道已規劃算清楚，青年活動中心或伊達邵都有清楚攀登指標，惟若想進階前往最高點，須注意勿走錯岔路，走到其他較冷門路線。此外，體力上也須有所準備。

3｜山友對環繞日月潭周圍的四座山岳的統稱，分別為大尖山、水社大山、後尖山、貓囒山。

▶ 水社大山山勢穩重、基盤廣闊，被稱為大山恰如其分。

地方政府發展觀光，除了列名小百岳，更把步道整修得相當清楚，沿途也以里程數取代早年的「卜吉山」、「德化工寮」等中途景點名稱，雖然指示清楚，卻少了些原始樂趣。

攀登水社大山主要有東南西北稜四個方向，西側的主線可以從伊達邵部落或青年活動中心起登，或從九族文化村旁的白石山土地公廟上攀，接至傳統路線三K處。

東側大尖山連稜、基點北稜，或南側潭南或斯拉巴庫產道上登，則由於較少人走且交通較不便，是留給中級山經驗豐富的人挑戰的路線。從伊達邵或是青年活動中心起登，先得辛苦爬個一八三五道石階後，接下來從竹林、人造林、杜鵑林道、玉山箭竹依序變換，讓山客體驗不同海拔的生態景觀。

水社大山山頂基點並非在最高點，最高點位於基點後方約六百公尺的箭竹林中，新手山客如無必要，請勿前往，以免迷途。遠地山客建議住宿日月潭畔，一早起登，時間較為充裕，也更有機會在沿途欣賞清晨空氣澄澈時，明潭令人驚豔的景致。

▲ 水社大山與日月潭。

▲ 來到水社大山，別忘了在景色優美的日月潭稍作遊覽。

▲ 水社大山基點與標示牌，其實不在山的最高點。

（攀登水社大山中途俯瞰日月潭湖光山色，令人心曠神怡，後方為集集大山—九份二山連稜。）

▲ 攀登過程中可以見到美麗的竹林。

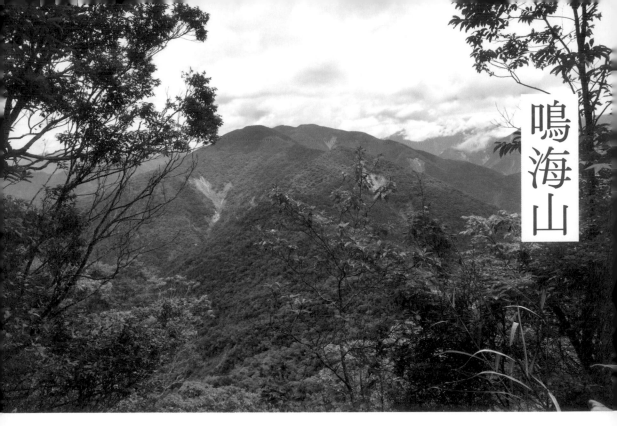

<div style="text-align:right">

鳴海山

</div>

鳴海山是位於荖濃溪與其支流濁口溪分水嶺上，一座高一四一一公尺的山頭，這條分水嶺就是中央山脈主脊的卑南北峰分出石山支脈，過溪南山到東藤枝山後分出兩條支脈，南向主脈猶如一把劍，一直延伸到荖濃溪與濁口溪匯流口的大津為止。

嚴格說來，鳴海山山頭在這條稜脈上並不算多麼突出驚人，卻因為獲選小百岳，再加上是以這條稜脈為重要基礎的「六龜警備線」道最完整的一段，因此近年來名聲響亮，熱門程度一度成為當年高雄十大名山前茅。

日本時期，日本政府為了保護六龜一帶的樟腦事業，並防堵日漸嚴重的布農抗日事件，在一九一六

● 鳴海山：1,411公尺，三等三角點7139號

● 山區與位置：南南段山區｜高雄市茂林區

● 時間：舊茂林產業道路7.5K來回4小時

● 難度：1級

● 推薦路線：萬山村美雅商店後岔路口→3.8K一般車輛行車止→7.5K高底盤車輛行車止→五公廟岔路取左→網子山（四日市駐在所遺址）→桑名遺址→鳴海下山（宮遺址）→鳴海山→原路回停車處或萬山村

● 注意事項：萬山村後產業道路不適合一般轎車通行，欲省腳力僱車接駁，可洽詢萬山村美雅商店。

年從桃源到大津修築了總長超過五十公里的六龜警備線，而且有很大一部分是構築在藤枝到大津的稜線上。

不同於後來建設的關山越警備道與內本鹿警備線，是以越嶺方式橫斷中央山脈與族人居住核心區，六龜警備線的開鑿理念較類似早期隘勇線「前進圍堵」的方式，所以大多位於稜線上。

最特別的是，其上密集的監督所、分遣所等防衛據點，均以從日本東海道的起點（日本橋）和之後的五十三個宿場命名，所以以上方全是日本化的名稱。而「鳴海」正是其中一個分遣所的名稱，該分遣所所在的山頭便以此命名。

攀登鳴海山已經是郊山化的行程，有多條路線可供選擇。目前最風行的方法，就是從茂林區萬山部落上

▲ │ 走在六龜警備線鳴海山前的路段。

行舊萬山聯絡產業道路，如果高底盤車可以抵達七點五K，已經接近警備道所在的稜線附近。由此上登稜線，即在昔日警備道上，一路經過石藥師、四日市（網子山）、桑名、宮、鳴海等分遣所，就可抵達鳴海山頂。

稜線的起伏不算太大，古道的駁坎或是浮築橋，甚至護欄都非常完整，緊鄰的分遣所基台遺址也都有解說牌標註，密集程度猶如走在長城上的烽火台般，而一路林木森森的悠然自得，即使是酷暑，也讓人有餘裕發思古之幽情。

若是想體驗不同挑戰，在扇平森林生態科學園開放期間，也可由扇平上登，或是增加南稜：真我山—南真我山後下茂林的行程，體會更長段的文史之旅。

▲ │ 六龜警備線兩側的駁坎。

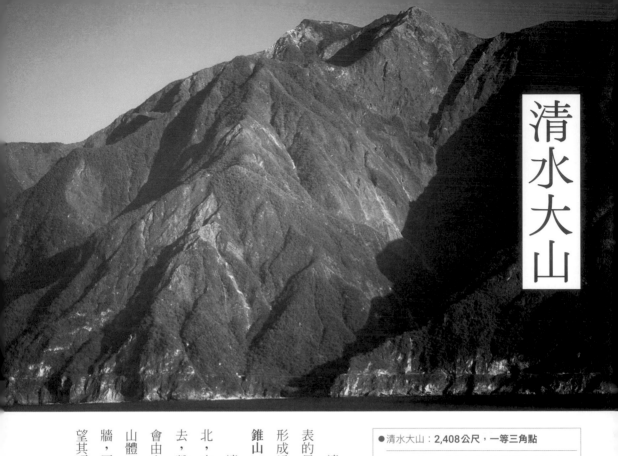

清水大山

●清水大山：2,408公尺，一等三角點

●山區與位置：太魯閣山區｜花蓮縣秀林鄉

●時間：傳統路線來回2到3日

●難度：4.5級（花蓮大地震前）

●推薦路線（德卡倫上神祕谷下，不含千里眼立霧山）：太魯閣遊客中心登山口→中段索道頭→砂卡礑下線林道→立霧山登山口（附近有民宿）→大同部落（有民宿）C1→下線林到底→大理石碎石坡→清水大山→大同部落C2→三間屋→神祕谷→中橫砂卡礑步道口

●注意事項：2024年花蓮外海大地震，鄰近的清水山區影響最大，迄今仍然封閉，未來開放後的路線有可能完全變更，本文所述為震前主要路線。

清水斷崖與太魯閣峽谷一直是台灣地形上最具代表的景觀，見識過的人無不讚嘆其世界級的偉壯，而形成這兩處偉大風景的山岳主體——清水大山與三角錐山，更堪稱台灣山岳中的經典。

清水大山原名清水山，雄踞太魯閣國家公園東北，山體方正巨偉，無論由花蓮平原，甚至是高山望去，猶如守護台灣東海岸的巨人般無法忽視。若有機會由太平洋方向仰望，看見幾乎從海平面拔地而起的山體，直入兩千多公尺頂巔，其磅礡氣勢猶如一道天牆，壓迫感十足，哪怕是台灣其他眾多高山，也難以望其項背。

由大理石岩脈所構成的山體，幾乎是台灣最古老、最堅硬的地層，也是太魯閣地區雄偉景觀的主因。而因為石灰岩系的特殊地質、陡峭地形與氣候，產生了較為特殊的生態環境，是早年採集與發現新種植物的熱點，因此有許多以「清水」為名的特有植物，例如清水圓柏、清水馬蘭、清水木通、清水女貞等等。

攀登清水大山本身也絕對是一場精采的視覺心靈饗宴：在索道頭欣賞立霧溪入海盛景、在大同部落感受群山環抱的寧靜、在砂卡礑沿線震驚於三角錐山稜肋之奇，最後在清水絕頂的大理石石堆上，見識高山與大洋間的絕美世界。只是，荒廢林道上不勝其擾的螞蝗、險峻的溪溝與危崖、迷離的森林、羊腸鳥道的山路，以及巨大的爬升量與路程，仍不可小覷。

還好，這十多年來有多家原住民民宿提供食宿，大同部落一帶成為中繼站，因而無須攜帶宿營裝備，就能讓進階太魯閣地區的蠻荒中級山愛好者一親芳澤。不過，我仍會建議排出三到四天行程，細細體會大同大禮部落、順遊三間屋神祕谷，也可以加碼安排

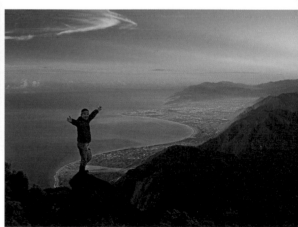

從清水大山看花蓮市區、花東縱谷與
海岸山脈、浩瀚太平洋的絕景。

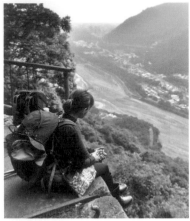

⊙ | 在中途索道點看立霧溪。
⊙ | 花蓮市與清水大山。

小百岳立霧山和名符其實的「千里眼山」，這兩個山岳位於清水南稜，精采程度毫不遜色。

二○二四年四月三日，和仁外海發生規模七點二的地震，對緊鄰的清水、立霧山區造成重創，進出清水大山的兩個主要路線，得卡倫步道和砂卡礑步道死傷災情嚴重，而大同之後的林道與步道路況也不樂觀，預估國家公園清水山區步道會封閉甚久，在等待山林恢復的漫長歲月，我們只能遠眺依舊雄偉的清水大山，也期盼山藉此機會好好休息。

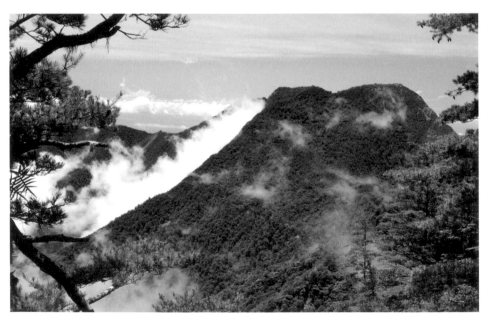

⊙ | 往曉星山東峰稜線看向山體方正、林木蓊鬱的清水大山。

平地看高山：海岸山脈

北端看奇萊太魯閣群山

仲夏時分，五節芒花期已近於尾聲，仍不吝展現迷人風采，一身金褐色如孔雀羽衣披掛在海岸山脈北端。空氣澄淨的日子裡，木瓜、奇萊連峰、太魯閣東稜、三角錐、曉星與清水等巨大山岳競指天際，像是中央山脈巨艦的前舵，衝向浩瀚的太平洋。

奇萊裡山 3350M
卡羅樓主山 3383M
卡羅樓山 3560M

西杜蘭山 2952M
巴杜蘭山 2260M

白葉山 1983M
太魯閣大山 3283M

初英山 905M
七腳川山 1231M
帕托魯山 3130M
嵐山南峰 2041M
嵐山 2030M
東風山 2914M
嵐山礦場 2561M
帕沙彎嵐山 2061M
羅沙東鞍部 1234M
加塔山 2419M
北稜死宛 2617M

三角錐山 2621M
曉星山 2644M
新城山 2660M
馱駱峰 2435M
馱駱東山 2623M
清水大山 2408M
美崙山 108M
右田盤山 1144M
飛鴻石山 1482M
東澳嶺 2817M
烏石鼻 1187M

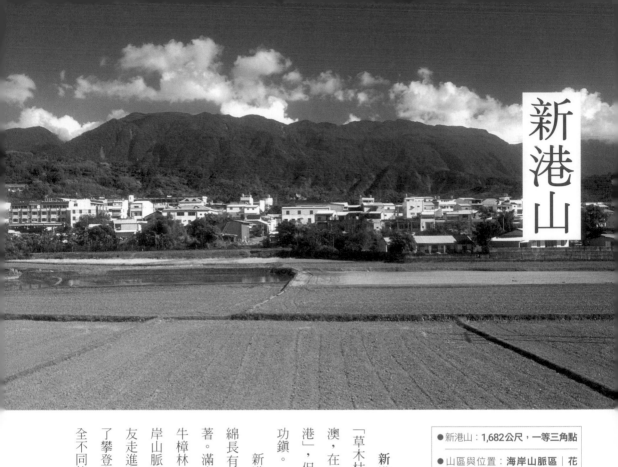

<div style="text-align:right">

新港山

</div>

新港山又稱麻荖漏山，麻荖漏在阿美族語裡有「草木枯槁」之意，原本是台東北側海岸的小村成廣澳，在一九二〇年闢建全新港澳，特將此命名為「新港」，但光復後又因新港地名太多，再改為今日的成功鎮。

新港山位於成功東邊，山勢東陡峭西寬緩，橫亙綿長有如一巨艦，氣度恢弘，但山頂態勢反而不顯著。滿山濃密的中低海拔森林少經開發，沿途經過的牛樟林，還有小巧可愛的麥飯石溪，在在都展現了海岸山脈另類原始曼妙的美麗。而新港山無論是作為山友走進海岸山脈奇幻世界的第一把鑰匙，或是僅僅為了攀登海岸山脈第一高峰，都能讓你體驗到與過去完全不同的中級山風情。

名列台灣五大山脈之一的海岸山脈，位於本島最東側第一排，是一般人，甚至是山友最陌生，也最少攀登親臨的山列。若以同樣高度的山來說，海岸山脈的攀登難度往往會出乎意料的高，就如本書所收進的三間屋山與成廣澳山，便都是潑辣凶狠讓人難以招架。而最高峰新港山位於台東與花蓮交界，雖然有著最高峰的名號，但地形與植被卻相對親民，路徑也較清楚，也因此吸引了較多人登臨。

從台二十三線富東公路七K處左轉，進入石厝溝社區吉哈拉艾橋，即為新港山的登山起點，沿溪流南岸行走約一百多公尺即遇蝙蝠洞，此處為正式登山口，有路標可沿之上登。這段一路陡升的過程，展現了海岸山脈特有的陡峭地形，沿途除了莽莽森林，也可見到許多牛樟巨木，偶爾還能從林縫間望見花東縱谷美景，雖是驚鴻一瞥，但也足以讓一直在陡坡與密林中攀爬的鬱悶心情舒緩。

越過一段緩稜後，會在海拔一〇二〇公尺處抵達麥飯石溪谷，用麥飯石過濾後的水質清甜好喝，但需要注意，溪谷在旱季時會乾涸，溪旁可找尋平坦地形紮營。

▲ | 登山口前的一小段溯溪路。

⊕｜旱季時的麥飯石溪谷。

沿溪南行約一百公尺再遇第二登山路口，由此緩上約一小時，沿途歷經了箭竹林包圍夾擊，最終才會登上新港山頂，僅南側有展望。之後原路下山。

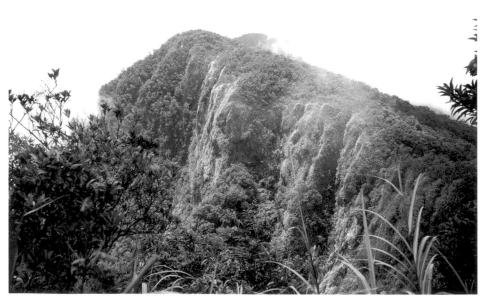

⊕｜新港山頂南向有展望，可以看見麒麟山稜。

大武山
M 6 8 6 6

加只來山
M 5 0 1

成功山
M 8 5 2 1

麒麟山
M 4 4 5 1

新港山
M 2 6 8 1

分水崙山
M 1 4 4 1

成廣澳山
M 8 5 1

關眼山
M 3 5 0 1

大庄越山
M 9 5 3

安通越山
M 4 0 8 1

微光中翻越八拱橋，踏上三仙台嶙峋的礁岩台地，只為等待海岸山脈日升時分的那一抹紅光。此刻新港、成廣澳這兩座海岸山脈的最高山域，崎

嶇蜿蜒的稜線嶄嶄收盡眼底——這通常是日出後兩小時才會有的短暫清明，因為隨著日照猛烈，山間雲常累積，山頭也就沒入雲中。

- 百年太魯閣：尋覓歸鄉路。王廷元、林佩琪著。采薈軒文創美學。2019
- 台灣最後秘境：清代關門古道。鄭安睎著。晨星。2000
- 八二拐　四五米：八通關越道路東段史話。林一宏著。玉山國家公園管理處。2005
- 從探險到休閒：日治時期臺灣登山活動之歷史圖像。林玫君著。博揚文化。2006
- 強制移住：臺灣高山原住民的分與離。葉高華著。國立臺灣大學出版中心。2023
- 森林‧部落‧人：太魯閣林業史。王鴻濬著。阿之寶手創館。2018
- 1922無盡藏的大發現：哈崙百年林業史。王鴻濬、張雅綿著。阿之寶手創館。2016
- 戀戀摩里沙卡：林田山林業史。王鴻濬著。林務局花蓮林區管理處。2022
- 檜林、溫泉、鐵線橋：近代八仙山林場的成立與旅行書寫(1910-1930)。吳政憲著。稻香。2018
- 太平山開發史。林清池著。浮崙小築文化。1996
- 台灣的林業。姚鶴年著。遠足文化。2006
- 大元山林場簡史。參閱網頁http://www.taiwanland.tw/06Dah-yuan/DYshan/dy00full.html
- 台灣舊鐵道散步地圖。鄧志忠、古庭維著。晨星。2010
- 中華民國臺灣森林志。中華民國臺灣森林志編纂委員會編纂。1993
- 阿里山：永遠的檜木霧林原鄉。陳玉峰、陳月霞著。前衛。2005
- 檜意山林：阿里山林業百年的故事。莊世滋編撰。行政院農委會嘉義林區管理處。2011
- 棲蘭山檜木林。黃春明、于幼新等著。蘭陽博物館。2017
- 氣候創造歷史。許靖華著，甘錫安譯。聯經。2012
- 南湖記事：宜蘭大濁水溪流域探查足跡。陳文祥等著。玉山社。1997
- 丹大札記(第一版)。何英傑等著。台大登山社。1991
- 白石傳說－泰雅族發源聖地探勘手記。台大登山社。唐山出版社。1997
- 南南山語。台大登山社。2003
- 台大中嚮訓練手冊。台大登山社。1990
- 日治時期蕃地隘勇線的推進與變遷(1895-1920)。鄭安睎，國立政治大學博士論文。2011
- 蘇鴻傑. Studies on the climate and vegetation types of the natural forests in Taiwan. (II). Altitudinal vegetation zones in relation to temperature gradient. 1984b.
- 玉山國家公園關山越嶺古道調查研究報告。林古松主持，玉山國家公園管理處委託調查。1989
- 合歡越嶺古道調查與整修研究報告。楊南郡主持，太魯閣國家公園管理處委託調查。1986
- 清代八通關古道調查報告(大水窟-玉里段)。楊南郡主持，玉山國家公園管理處委託調查。1988
- 合歡古道西段調查報告(合歡山-關原-卡拉寶段)。楊南郡主持，太魯閣國家公園管理處委託調查。1989
- 霞喀羅國家步道人文史蹟調查與解說。楊南郡主持，林務局委託調查。2002
- 浸水營古道人文史蹟調查研究報告。楊南郡主持，林務局委託調查。2003
- 能高越嶺道人文史蹟調查報告。楊南郡主持，林務局委託調查。2003
- 崑崙坳古道記阿塱壹古道人文史蹟調查報告。楊南郡主持，林務局委託調查。2005
- 大武山自然保留區內道路系統之調查。葉文琪、陳一銘等著，臺灣林業 / 第18卷第12期。1992
- 荷據時期大龜文(Tjaquvuquvulj)王國發展之研究。蔡宜靜著，台灣原住民研究論叢 / 第6期。2009
- 日本時期排灣族「南蕃事件」之研究。葉神保著，國立政治大學博士論文。2014
- 日本時代集團移住對原住民社會網絡的影響：新高郡的案例。葉高華著，台灣文獻 / 第64卷第1期。2013

—————————————————————因參考文獻眾多，僅列出較重要或參考查證較多之資料

- 烏來區志。許家華、劉芝芳著。新北市烏來區公所。2019
- 仁愛鄉志：上、下。沈明仁總纂。南投縣仁愛鄉公所。2008
- 南投縣志：卷二住民志：原住民篇。黃炫星纂修。南投縣政府文化局。2010
- 阿里山鄉志。王嵩山總編纂。嘉義縣阿里山鄉公所。2001
- 重修屏東縣志：原住民族。台邦・撒沙勒編。屏東縣政府。2014
- 台東縣史：史前篇。李坤修、葉美珍纂修。台東縣政府文化局。2001
- 續修花蓮縣志：歷史篇。康培德總編纂。花蓮縣文化局。2003
- 秀林鄉志。孫大川主撰。花蓮縣秀林鄉公所。2006
- 台灣海防並開山日記。羅大春著、台灣銀行經濟研究室編輯。國史館台灣文獻館。1972
- 劉壯肅公議奏：各路生番歸化請獎員紳摺。劉銘傳著，台灣銀行經濟研究室編輯。原奏章1887
- 台東州采訪冊。胡傳著、台灣銀行經濟研究室編輯。國史館台灣文獻館。1993
- 臺灣總督府檔案 / 總督府公文類纂：生蕃探險談。長野義虎著。國史館臺灣文獻館藏。1897
- 台灣原住民族移動與分布。馬東淵一著，楊南郡譯註。原住民族委員會。2014
- 臺灣原住民族系統所屬之研究。臺北帝国大學土俗人種學研究室原著，楊南郡譯註。原住民族委員會。2011
- 高砂族系統所屬之研究。移川子之藏、宮本延人、馬淵東一等著，楊南郡譯註。原住民族委員會。2010
- 生蕃行腳：森丑之助的台灣探險。森丑之助著，楊南郡譯註。遠流。2021
- 山、雲與蕃人：臺灣高山紀行。鹿野忠雄著，楊南郡譯。玉山社。2000
- 台灣百年花火。伊能嘉矩等著，楊南郡譯註。玉山社。2002
- 台灣的原住民：泰雅族。達西烏拉彎・畢馬著。臺原。1999
- 台灣的原住民：布農族。達西烏拉彎・畢馬著。臺原。2003
- 台灣的原住民：鄒族。達西烏拉彎・畢馬著。臺原。2003
- 魯凱族神話與傳說【新版】。田哲益（達西烏拉彎・畢馬）著。晨星。2022
- 台灣南島民族的族群與遷徙（增訂新版）。李王癸。前衛。2011
- 烏來的山與人。鄭安晞、許維真譯著。玉山社。2009
- 最後的拉比勇：玉山地區施武郡群史篇。徐如林、楊南郡著。玉山國家公園管理處。2007
- 大分・塔馬荷：布農抗日雙城記。徐如林、楊南郡著。南天。2010
- 能高越嶺道：穿越時空之旅。徐如林、楊南郡著。農業部林業及自然保育署。2011
- 浸水營古道：一條走過五百年的路。徐如林、楊南郡著。農業部林業及自然保育署。2014
- 合歡越嶺道：太魯閣戰爭與天險之路。徐如林、楊南郡著。農業部林業及自然保育署。2016
- 霞喀羅古道：楓火與綠金的故事。徐如林著。農業部林業及自然保育署。2019
- 日治時期臺灣總督府理蕃政策。藤井志津枝著。文英堂。1998
- 霧社事件。鄧相揚著。玉山社。1998
- 蘇花道今昔。李瑞宗著。太管處。2003
- 問路北橫。李瑞宗。交通部公路總局第四區養護工程處。2015
- Kulumah・內本鹿：尋根踏水回家路。劉曼儀著。遠足文化。2017
- 重返關門：踏上布農丹社歸鄉路（上、下）。鄭安晞著。采薈軒文創美學。2021
- 消逝的中之線：探尋布農巒郡舊社。鄭安晞著。采薈軒文創美學。2019
- 合歡山史話。金尚德著。太魯閣國家公園管理處。2019
- 百年立霧溪：太魯閣橫貫道路開拓史。金尚德著。玉山社。2016

CIRCLE 1

島嶼裡的遠方

探索台灣中級山，尋找荒野裡的最後一片祕境

●作者｜崔祖錫 ●地圖繪製｜崔祖錫 ●審訂｜林佩琪（烏來、桃竹苗雪霸西北、大南澳、太魯閣、拉庫拉庫溪流域、玉山與阿里山山脈區）、蔡世超（白姑守城、白石、丹大山區）、台邦.撒沙勒（南南段山區）、劉曼儀（大崙溪與內本鹿山區）●校對｜聞若婷 ●美術設計｜郭彥宏 ●專案行銷｜林芳如 ●副總編輯｜何韋毅

●出版｜行路／遠足文化事業股份有限公司
●發行｜遠足文化事業股份有限公司（讀書共和國出版集團）
　　　　地址：231新北市新店區民權路108之2號9樓
　　　　郵政劃撥帳號：19504465 遠足文化事業股份有限公司
　　　　電話：（02）2218-1417；客服專線：0800-221-029
　　　　客服信箱：service@bookrep.com.tw
●法律顧問｜華洋法律事務所 蘇文生律師
●印製｜韋懋實業有限公司

●出版日期｜2024年7月／初版一刷
　　　　　　2024年7月／初版二刷
●定價｜690元
●ISBN｜978-626-7244-53-1（紙本）
　　　　978-626-7244-52-4（EPUB）
　　　　978-626-724-451-7（PDF）
●書號｜3OCI0001

國家圖書館出版品預行編目（CIP）資料

島嶼裡的遠方：探索台灣中級山，尋找荒野裡的最後一片祕境／崔祖錫著.-- 初版.-- 新北市：行路，遠足文化事業股份有限公司，2024.07
384面；17×23公分　ISBN：978-626-7244-53-1（平裝）
1.CST：登山　2.CST：臺灣遊記
992.77　　　　　　113005270